電影美學百年回眸

孟　濤◎著

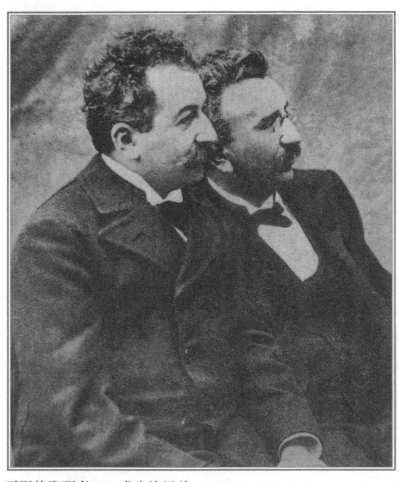

電影的發明者——盧米埃兄弟

　　（左）奧古斯特·盧米埃（1862-1954）

　　（右）路易·盧米埃（1864-1948）

「吸引力蒙太奇」理論創立者——謝爾蓋·艾森斯坦（1898-1948）

他導演拍攝的《波坦金戰艦》（1925）被譽為「有史以來最偉大的影片」

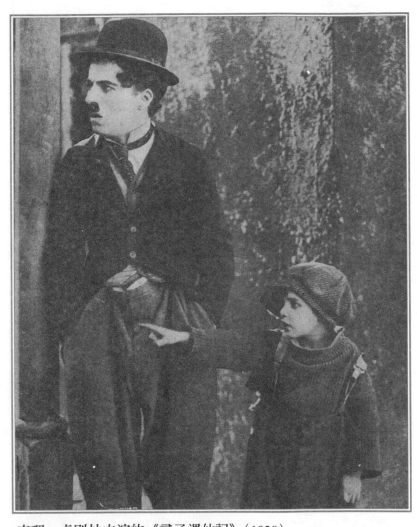

查理・卓別林主演的《尋子遇仙記》（1920）

　　這位擅長於以啞劇表演藝術塑造「小人物」的大師，他不僅給觀眾帶來笑，同時也給觀眾帶來了淚

好萊塢輕喜劇代表作《一夜風流》（1934）

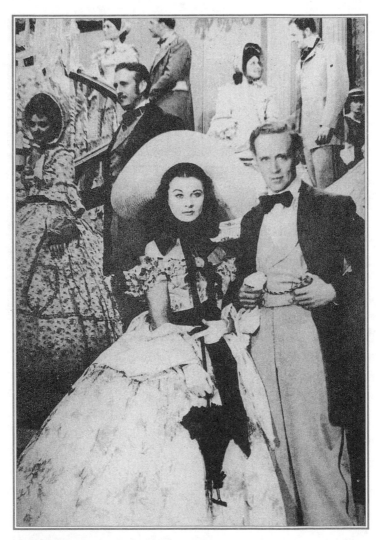

好萊塢的經典之作《亂世佳人》（1939）

美國西部片之一《正午》(1952)

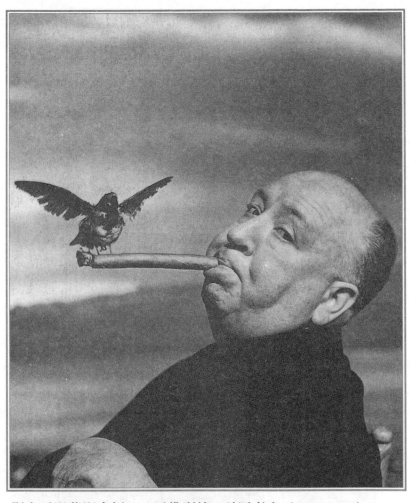

懸念電影藝術大師──亞佛烈德·希區考克（1899-1980）

他一生拍攝了五十三部懸念片，一九七九年獲美國電影藝術和科學學院「終生成就獎」

希區考克的懸念影片之一《美人計》（1946）

法國「新浪潮」電影導演之一——法蘭索瓦‧楚浮（1932-1984）

　　一九五九年他編導拍攝的《四百擊》是法國「新浪潮」電影最早的代表作之一

法國新浪潮電影「左岸派」人物之一──瑪格麗特・杜拉（1914-1996）

　　法國新小說派女作家，根據她創作的劇本拍攝的《廣島之戀》（1959）、《情人》（1992）等影片，把現代主義的文學性格融入了電影，極大地豐富了電影的表現力

電影《我倆沒有明天》(1967)
女主角邦妮由費‧唐娜薇飾演，劇本出自
班頓之手，這位以質樸主義著稱的導演一九七
九年又編導拍攝了《克拉瑪對克拉瑪》

史蒂芬‧史匹柏（1947-），美國著名電影導演
　　素有「電影神童」之稱，他拍攝的《侏羅紀公園》、《辛德勒名
單》創造了當時票房收入和獲獎項目最高的紀錄

根據通俗小說拍攝的《麥迪遜之橋》（1995）

《麥迪遜之橋》劇照
　　一對中年人的婚
外愛戀之情被描寫得
恰到好處，該分手時
就分手

《侏羅紀公園Ⅱ》採用了更新的高科技手段進行拍攝

《鐵達尼號》（1997）劇照

　　將一個虛構的愛情故事和一個真實的沉船事件巧妙地糅合成一部製作精美的影片，體現了電影實際上已進入一個更高級的藝術綜合階段

目　錄

目　錄

目　錄

目　錄

1 咖啡館裡誕生的電影

巴黎，一八九五年十二月二十八日

　巴黎，這是一座永遠充滿青春活力的城市。

尤其是在英國工業新技術革命之後，這裡的一切都變得那麼寬容大度起來。

不論你是歐洲人，或是來自東方的亞洲人，在這座城市的任何一條小巷，任何一條小街，任何一個角落，你都可找到逍遙自在發揮你才能的地方。

十七世紀法國資產階級大革命的遺風，為這座文明古城創造了其他歐洲城市所沒有的無比寬容和無比自由的思想氛圍。不管你是西班牙的畫家，或者是從斯堪地那維亞來的音樂家，在塞納河兩岸都能像在自己的家裡那樣，喜歡怎樣生活就怎樣生活；可以合群也可以獨身自處，可以闊綽也可以節儉；愛怎麼打扮就怎麼打扮；可以在大街上跳舞，也可以到咖啡館閒聊。誰都可以和自己喜歡的男人或者女人一起散步，隨便聊天，甚至同居，誰都不會來管你，誰都不會來問你。

直到十九世紀最後的那幾年，巴黎依然是這個樣子。可是在這逍遙自在的後面似乎又隱隱約約發生了些什麼……

本鄉本土的印象派畫家塞尚，這位善用色彩對大自然進行重新分解重新組合的畫家，突然以一幅《大浴女》圖畫打破了印象派前輩們只會對大自然單純模仿或再現的傳統造型觀念，以他獨創的藝術變形和幾何程式對「肖似」、「酷似」、「惟妙惟肖」等審美觀念發起挑戰——繪畫藝術必須走出「再現」與「模仿」的死胡同。

年輕的畢卡索、馬蒂斯更是大膽標新立異，崇尚創新，他們一面和阿維農大街上的女人們混在一起，一面議論著人類學家從非洲帶回的原始藝術的結構奧秘。

高更則離群索居，跑到比夏威夷島還要遠一千多海里的塔希提島上去畫叢林中的裸體女人……

這些藝術家們個個都在努力，想創造出讓人驚訝的作品來。對於他們前輩畫家最擅長表現的寫實畫風，他們不是不會，他們已經隱隱感覺到現代工業革命對傳統藝術帶來的衝擊和威脅。最令他們擔驚受怕的是攝影術的發明。這一不需任何顏料和畫筆就可再現人物和自然景象的發明，無情地一下子端掉了不少寫實派畫家賴以生存的飯碗。

自由自在的巴黎背後隱藏著殘酷的同樣也是自由自在的競爭啊！

當工業技術為人類帶來新的能源——電能，世界上的一切似乎都必須面臨一場革命。

藝術當然也不例外，舊的藝術在脫胎換骨，新的藝術在萌發新芽。電影——這時人們還沒有意識到它的藝術潛力——在巴黎卡普辛路十四號大咖啡館的地下室誕生了。凡電影藝術愛好者都應記住這個晚上！

這一天是：一八九五年十二月二十八日，星期六，時間是在晚上。

大咖啡館這天的人好像特別多，甚至平時從不光顧咖啡館的婦女這時也坐到了咖啡桌旁，等待看一種叫「活動照片」的影戲。

燈光熄滅，架在觀眾座後的一架「活動電影放映機」發出一陣陣嘎嘎的嘈雜聲，放映機鏡頭投射出一道強烈的光柱，在觀眾眼前一塊白布上突然出現活動著的生活情景：

工廠大門開了，工人們急促地蜂擁而出，有的三五成群邊走邊說著什麼，有的則獨自趕路……

一座火車小站，等待乘車的旅客三三兩兩站在月台上。不一會兒，從遠處出現冒著濃煙的火車車頭急速地朝觀眾方向開來……

座上的觀眾突然驚慌地叫了起來，有的甚至離座站起身來，但不一會兒他們又立刻安靜了下來：火車開到車站月台旁，停下來了，沒有駛到驚慌的觀眾頭上。

接著人們又看見一個花園園丁在擺弄一根澆水的橡皮水管。當他擰開水龍頭回到花圃想澆水時，水管裡卻沒了水。怎麼回事？園丁拿起水管朝裡探望，就在這時水突然沖了出來，

把園丁澆得滿臉是水……原來是個孩子在搗亂。這孩子先是在遠處踩著水管，當園丁朝水管口張望時，他立即鬆開腳，水自然沖了出來……

看到這裡，地下室不由爆發出一陣歡樂的笑聲。

一分多鐘一個生活景象，十幾分鐘人們看到了十多個「通俗景象」，而且全是他們熟悉的環境及熟悉的人。

當燈亮結束放映時，觀眾走出大咖啡館，心裡似有一種好奇心得到滿足的快意。一傳十，十傳百，活動影戲就此成了不少公共場所娛樂的重要項目之一。

這晚在大咖啡館主持放映的人──也即發明活動電影放映機的盧米埃爾兄弟，看到「活動影戲」也能供大家娛樂，並能賺到錢，便開始培訓放映員，帶著他們拍攝的「活動影戲」走出巴黎到世界各地放映，同時再拍攝新的「活動影戲」，以此來豐富他們的「活動影戲」內容。

電影，就這麼悄悄地開始了它的生命旅程。當然，這時它還沒有定名爲「電影」。後來電影史學家就將這一天──一八九五年十二月二十八日，定爲電影的誕辰日。

在這之前，其實早已有類似的活動影戲在各個廉價遊樂場出現，那就是被人們稱作「西洋鏡」的東西。

這種外形像個大木箱的玩意，有一個五分硬幣大小的鏡孔，箱內裝有首尾相接並繞在幾

個小滑輪上的膠片，用手搖或開動電機後，膠片就以一定的速度移動，觀者透過透鏡便可看到被放大了的膠片上的活動影戲內容。這種只能供一人觀看的「西洋鏡」是美國人愛迪生發明的。可惜這位偉大的電器發明家，對電影的發明僅到此為止。不少觀看過「西洋鏡」的顧客建議愛迪生，只要把這被其稱作「電影視鏡」的東西稍加改進，改造成電影放映機，就能同時供多人一起觀看。可是愛迪生卻認為，如果發明了電影放映機，無疑就會斷掉了他「電影視鏡」的生意，堅決不幹。另外，愛迪生也考慮到，電影放映機即使發明了，沒有大量的影片可供放映，放映機不是賣不掉了嗎！

愛迪生雖有科學的眼光，發明了電報、電燈等多項電器，可是他缺少藝術家的眼光，沒有預感到電影會對大眾產生這麼巨大的影響，僅把發明停留在「電影視鏡」階段就不求進一步發展了，從而使他失掉了擁有一門偉大藝術——電影藝術的發明專利權。

大科學家的拒絕，正好為默默無聞小人物的執著追求創造機會。

據載，當時世界各國至少有幾十個電器發明家在爭奪電影放映機的發明權。這些競爭者也許都在這樣想：要想把「電影視鏡」改造成在銀幕上放映的電影，理論上很簡單，只要把愛迪生的「西洋鏡」放大就可以了。其實不那麼簡單。愛迪生的「電影視鏡」所放映的膠片全長五十英尺，每格畫面邊緣有四個小孔，電機轉動時滑輪上的凸齒正好壓入齒孔，帶動膠片以每秒四十六格的速度轉動，觀眾透過視鏡放大，直接看到活動的畫面。要想在銀幕上放

映影片，首先必須解決膠片的牽引速度均勻穩定問題，然後還須使每格畫面在經過鏡頭片門時停止一下，讓影像投映到銀幕上，膠片接著又運動時，鏡頭片門立即又必須關上，等下一格畫面到達鏡門時再打開……如此反覆連續「動、停、動、停」的運動方式，必須要有一個良好的牽引器械方能進行。

經過多次試驗摸索，如此良好的「牽引器械」，最後被盧米埃兄弟發明出來了。一八九五年二月，兄弟倆獲得了這項發明的專利。

專利證書上是這麼寫的：

這個器械的主要構造特點是以間歇性的運動作用於一條均勻地穿孔的片帶上，使片帶連續移動，每一次移動之後間歇一定的靜止時間，用以傳達動力和使畫面出現……

……。

路易‧盧米埃和他的兄弟及父親在法國南方城市里昂經營一家照相器材廠。照相在當時是一項非常時髦的大眾愛好，由此盧米埃一家很快致富。路易除了愛好攝影之外，還喜歡搞一些機械小發明和小改進。一八九四年美國愛迪生發明的「電影視鏡」剛剛傳入法國，立即引起他的極大興趣。他埋首於實驗室，反覆研究試驗，製成一架應用「杭勃羅歐偏心輪」和愛迪生「電影視鏡」巧妙結合的連續攝影機。用這架攝影機可以很輕便地拍攝當時被稱作

「活動照相」的電影畫面。

聰明的路易想到，這架攝影機既然可以拍攝「活動照相」，反過來說，當然也可以將攝取的「活動照相」放映到銀幕上。這年三月，他請朋友卡爾邦蒂埃經營的製造廠製成一架他設計的「活動電影機」——一種既是攝影機同時又是放映機和洗印機的機器。他的這架「活動電影機」比當時任何一架「活動照相機」都輕便，而且一機三用，攝、印、放三項功能集於一身，大大超越了其他一切競爭者的發明。

路易·盧米埃擁有這架輕便靈活的活動電影機後，很自然出於他攝影愛好者的習性，用其抓拍了不少「生活實景」鏡頭，然後親自在洗臉盆裡沖洗出來。這些每條僅長十七米的電影膠片放映到銀幕上，即是後來電影史上經常提到的著名電影短片：《盧米埃在里昂的工廠大門》、《嬰兒的午餐》、《出港的船》、《拆牆》、《火車進站》、《下棋》、《水澆園丁》等。這些短片雖然默默無聲，但在一八九五年十二月二十八日的晚上卻轟動了整個巴黎。

個時代的產物——電影，就這麼在咖啡館的地下室宣告誕生了。

電影誕生了，但它是否會迅速地進入藝術王國，作為一種新的藝術形式而生存呢？

電影到了一個魔術師手裡

盧米埃兄弟在巴黎大咖啡館放映的成功，使他倆對電影的興趣大增。他們一面繼續在各

個公共場所放映《盧米埃在里昂的工廠大門》等短片，一面又招聘新的電影放映攝影師帶著複製的影片到世界各地放映，同時用「活動電影機」攝回反映各地風土人情的電影新片，充實他們的放映內容。

盧氏兄弟的發明，不用說給他們帶來意想不到的財富。他們拍攝的新片引起各個遊藝場老闆的興趣，紛紛購買放映設備和影片，插在遊藝節目間放映。

新鮮的玩藝兒總是受到好奇者的歡迎，不久，「活動影戲」即成為遊藝觀眾偏愛的「雜耍節目」之一。這些影片雖然只有一兩分鐘的時間，但其逼真的「活動」效果常常贏得觀者的欣喜若狂。飛奔的馬匹、急馳的火車、狂舞的人群、航行的船隻、街頭的行人……只要是活動著的，每一個鏡頭都會使在場的觀眾驚嘆、讚美，甚至跺腳。「活動電影」像任何一個新鮮的小玩藝兒一樣，立即在世界各地流行起來。打開報紙的節目廣告欄，有關上映「活動影戲」的消息時時可見。

「活動影戲」給遊藝場老闆招徠數不清的新觀眾，更給其帶來豐厚的票房收入。利欲薰心的老闆總是想以最少的錢來贏得最大的利。有幾家遊藝場老闆便組織起來，藉著影戲的紅火，故意壓低遊藝演員的工資。不服輸的演員針鋒相對，組織起自己的工會，開展罷工鬥爭，與老闆進行對抗。有的遊藝場老闆在罷工的威脅下，與工會妥協，取消減少工資的打算。可是也有幾家遊藝場老闆對演員工會的罷工根本不予理會，乾脆不要遊藝演員，開辦起

專門放映電影的「雜耍劇場」，並以低廉的票價吸引觀眾。這樣單純專門放映「活動影戲」的經營方式，在當時是冒有一定風險的。誰料，觀眾對這樣的放映方式竟然非常歡迎，他們源源不斷地走進「雜耍劇場」，觀看以往只能在雜耍節目表演的間隙才能看到的影戲節目。

「雜耍劇場」以電影節目打擊了演員工會的罷工。誰也沒料到，電影問世之初，竟會首先充當了可惡的「工賊」。它被遊藝場老闆利用來對付演員罷工，而且贏得成功，從電影本身來說，這能證明這個新鮮的「玩藝兒」是有著非凡的吸引力的，只要被藝術家掌握了，它的藝術魅力是會被無窮盡地開發出來的。但遺憾的是，當時自命清高的藝術家們對這個剛誕生就混雜在雜耍節目間的「玩藝兒」根本不屑一顧，即使他們有時忍不住也悄悄去看一眼「活動影戲」，也是偷偷溜進去，又偷偷溜出來，他們生怕被同行見到而遭譏笑。

藝術家們對電影的排斥心理，使電影步入了一個步履艱辛曲折的發展歷程。

世界之大，總有獨具慧眼的人發現電影潛在的魅力。

第一個以藝術的眼光打量「活動影戲」的人是誰呢？

盧米埃一八九五年十二月二十八日那天晚上在卡辛普路大咖啡館首次公開放映影片時，有一個名叫喬治．梅禮葉的人也坐在觀眾席間。他除了對銀幕上的「活動」感到興趣外，盧米埃拍攝的生活景像並沒有打動他。在一片喧鬧聲中，他想起了自己經營的「羅伯特．胡定」劇院。在這座小劇院，他親自登台表演他的拿手絕活──魔術，同時他對戲劇也極其喜歡，

常邀一些劇團到他的小劇院上演各種劇目。

何不把自己演出的魔術和劇團演出的戲劇拍攝下來到各地去放映呢？

這個三十五歲的巴黎魔術師在他走出咖啡館時的第一個念頭就是這個想法。

第二天他找到老盧米埃，要求把他兒子發明的機器轉賣給他。

老盧米埃拒絕了他的要求，並好心地告訴他：「活動電影」不會流行多久，盧氏家族在獲取這項發明帶來的所有收益之前是不會轉讓活動電影機的。在此之前曾有人出一千金路易的高價，他們都沒答應。

喬治‧梅禮葉遭此拒絕並沒有氣餒，幾個星期後，他專程到倫敦去了一次，找到另一位電影機發明者──光學家威廉‧保羅，購得他發明的幾乎與盧氏一樣的電影機。同時又到柯達公司買了一千四百金路易的電影膠卷。

回到巴黎，他即開始拍攝自己的影片。在將近一年的時間裡他拍攝了八十餘部短片。但這些影片並沒有超過盧氏兄弟的作品，依然是些街景或生活小景，每部也只能放映一分多鐘。他也拍攝過自己表演的魔術節目，如《玩紙牌》等，但同樣也與盧氏兄弟拍攝的戲法短片大同小異，沒有什麼創新之處。

直到一個偶然事故的發生，改變了梅禮葉的命運──由一個魔術師真正成為了一名電影藝術先驅者。

有一天，梅禮葉放映從巴黎歌劇院廣場拍攝回來的一段影片。他發現一輛來往於馬德蘭與巴斯底之間的公共馬車在鏡頭前剛行駛到一半，忽然變成了一輛運靈柩的馬車。他感到非常奇怪，這不是在變魔術嗎？他仔細琢磨，回憶當時拍攝時的情景，突然想起：在他拍攝公共馬車進入鏡頭，而恰好在這時攝影機裡的膠片又順當地運轉起來，攝下了靈車的鏡頭。

這個偶發的小事故觸發了這位魔術師的職業天性：電影也能變魔術。

這位擅長於戲劇與魔術，又富於幻想的小劇院老闆對這次偶然發生的拍攝事故，猶如牛頓發現蘋果從樹上掉下一樣，反覆琢磨，反覆研究，他要充分利用電影攝影機這一「特技」方法，拍攝他的神話故事。

一八九七年，他花費八萬金法朗在巴黎附近蒙特洛伊他自己的莊園裡建造了一個玻璃攝影棚，開始拍攝他想像中的電影。他還認真研讀了有關特技照相的圖書，想把照相技術中的特技手法運用到電影拍攝中。聰明的梅禮葉後來確實也做到了這些，在玻璃攝影棚拍攝的《管弦樂隊隊員》、《貴婦失蹤》、《浮士德與瑪格麗特》、《灰姑娘》等早期影片中，他很靈活地運用了「兩次或多次曝光」、「照相合成」、「疊印」等一系列照相特技，利用特技他能把貴婦變成魔鬼，使少數幾個樂隊隊員變為一個大樂隊，讓灰姑娘走出廚房進入舞廳的一瞬間變成一個美麗的富家小姐……

這些特技手法在後來的電影拍攝中被視作「電影語言」之一，一直被反覆使用。特別是他有系統地將大部分戲劇上的創作方法，如劇本、演員、服裝、化粧、布景、機關裝置，以及場、景、幕的劃分等，都應用到電影拍攝製作中來。在運用這套戲劇式電影拍攝方法實踐過程中，他又很自然地將戲劇美學因素注入了電影藝術的創作過程。他拍攝的電影與盧米埃的「活動影戲」截然不同。他創造的是在假定環境下發生的虛構故事，而盧氏追求的是生活中的實景，來不得半點虛假。梅禮葉在當時似乎更受觀眾的歡迎，他的電影猶如一個天真聰明孩子的幻想，令人神往，使人浮想聯翩。在盧米埃千篇一律的紀錄片開始被人討厭時，梅禮葉充滿幻想故事的影片當然受到格外的歡迎。

法國電影史學家喬治‧薩杜爾曾這麼評價他：

他的影片，特別是手工染色的影片，在電影尚未成熟的時期裡，代表著一個驚奇孩子眼中所看到的一個充滿科學奇蹟的世界。梅禮葉是以原始人的那種聰明、細緻的天真眼光來觀察一個新的世界的。在他的影片裡，他把荷蒙庫盧斯和普羅送，彼洛特和儒勒‧凡爾納，卡拉波斯和芒戴‧達蓋爾結合在一起，把科學和魔術，把具有非常尖銳現實感的幻想和機械師那種準確的作風結合在一起，這位怪人當他以為只創造了特技攝影時，卻發明了各式各樣的東西。

的確，梅禮葉總喜歡神奇，他這一時期的作品幾乎要盡了他的魔術師天才，如《隱身女人》、《鬧鬼的城堡》、《魔鬼的惡作劇》、《工作中的催眠術家》、《卡格里奧士特洛的鏡子》、《鬧鬼的旅館》、《魔術家六十秒鐘製造十頂帽子》等。在這些影片裡觀眾看到的不是人被劈成兩半，就是畜生變人，人變畜生，或者就是人在空中飛行，魔鬼飛簷走壁。拍攝過程中，梅禮葉親自掌鏡，熟練地運用「兩次曝光」、「遮幅攝影」、「停頓」、「倒拍」、「快慢鏡頭」、「漸隱漸現」、「化出化入」等特技手法，製造出讓人吃驚的藝術效果。

梅禮葉在敘述這些神話故事時，顯得非常從容不迫，場景連貫有序，情節通順暢達，背景設計精美，演員表演雖然是啞劇式的，卻不失真實的魅力。這一切令人激動的影片效果，無不是借用了戲劇的各種藝術手段。如他拍攝的《灰姑娘》，雖然故事家喻戶曉，但仍然引得觀者如潮。觀眾被銀幕上精心安排的各種場面所傾倒，風景如畫的村野、富麗堂皇的宮殿、芭蕾舞和儀仗隊表演⋯⋯當然，也許梅禮葉在借用舞台藝術進行他的電影拍攝時，並沒有意識到他是在運用戲劇美學原理，但他所創作出的電影作品明顯是與盧米埃截然不同的。用今天的美學術語來講，盧米埃緊抓不放的是紀實美學，梅禮葉依賴的則是以「假定性」為基礎的戲劇美學。

梅禮葉藉助戲劇「假定性」美學因素，不斷創作帶神奇色彩的影片，將「假定性」在銀幕上發揮得淋漓盡致。他親自改編拍攝的儒勒・佛爾諾的科幻小說《從地球到月球》，利用一

切場景發揮他的特技，創造出前所沒有的神奇電影效果，如「太空飛行」、「火山爆發」、「宇宙夢境」、「月球王國」等，無論從哪個方面說都是當時電影創作的最高峰。據他自己回憶，這部影片大約花去一萬法朗，當時這是一筆相當可觀的數目。月球王國雖然是用硬紙板搭置的，可是數百名月球人的服裝卻是貨真價實用帆布製作的，加上聘用演員及後期製作，著實花去不少資金。

在這之後，梅禮葉又投入巨額資金拍攝了一部帶諷刺意味的幻想片《不可思議的旅程》。在這部影片裡，梅禮葉竭盡一切特技手段，講述一個荒唐不堪的科學幻想故事：某科學研究機構在瘋狂的院長指示下，計畫進行一次宇宙航行，他們製造出稀奇古怪的各種交通工具——火車、汽車、飛艇、氣球、潛艇、火箭等，先是訪問了初升的太陽和極光，後又穿過太陽的火焰飛向天的盡頭，結果被凍結在天邊，幸好一次大爆炸為他們解了凍，使他們得以回到地球。梅禮葉為這部影片設計的道具極富幻想性，不僅錯綜複雜，而且靈活精巧。太空場面的設計更是讓人拍案叫絕。

但這部幾乎耗盡梅禮葉所有資金、才能的大型影片生不逢時，他沒有敵過美國人艾文·波特拍攝的具有現實感的影片《火車大劫案》，敗下陣來，從此一蹶不振。以後他雖然也仿效美國人拍攝過一些帶有現實性的影片，然而他拍攝的所謂「新聞片」卻出自攝影棚——是由演員演出的「仿真」新聞。他以為這一舉動似乎發揮了他的特長，然而他卻錯誤地理解了新

聞電影的最重要的因素——真實性。新聞的真實性是無論如何也製造不出的。他也嘗試過拍攝喜劇片和廣告片，但老一套的滑稽噱頭和陳舊手法，沒有受到觀眾的歡迎。喜新厭舊的觀眾早已對銀幕上「假定」得過於「虛假」的東西產生了反感情緒，當他們一看到十分「真實」的《火車大劫案》時，自然拜倒在美國人的腳下，去欣賞富有真實感與刺激性的影片。由此，梅禮葉在影壇風光了五年左右後，漸漸敗下了陣來。

梅禮葉雖然是個善於經營劇場的老闆，但他卻不懂影片的發行。他沒有採用出租影片的方法營利，而是把影片連同版權一起賣給放映商人。這樣做，雖然使他能立即得到一筆可觀的資金，但比起放映商的收入來說卻是微乎其微的。加上他設在美國的分支公司有三百本底片被搶劫，使他在資金匱乏的情況下，實在再無回天之力了。面對後來居上的美國電影，他只能拍攝一些小片子賣錢維持生計。第一次世界大戰爆發，流散在外的欠款更加無法追回，自己在法國僅剩的一點地盤也被政府徵用，逼得他不得不把自己珍藏的影片當作破爛論斤賣掉。

十四年後，也就是一九二八年，有人在巴黎街頭發現這位曾經給人們帶來瘋狂想像的電影藝術先驅者，竟然在路邊賣報和賣小玩具。朋友們看不下去，湊錢給他買了個報攤，讓他有個遮風擋雨的去處。然而，他終究年老體衰，一九三三年他連報紙也賣不動了。這時才由他當年親手創立的法國電影辛迪加董事會和一些電影記者出錢，將他送到奧利的一家貧窮藝

人收容所。五年之後，一九三八年一月二十二日，這位第一個以藝術家的眼光注視電影，並且努力拍攝出許多在電影史上值得記載影片的人長逝於這座收容所裡，終年七十七歲。

「我在電影中所起的作用使我的地位高出於盧米埃，電影這一發明所以獲得工業上的成功，首先是由於有這樣一批人，他們利用電影作為他們個人創作的記錄工具。我的作用正是向電影工業打開了這條路，並為電影創造了大部分的技術方法。」喬治‧梅禮葉在自己的回憶錄裡很恰如其分地評論了盧氏的貢獻和他自己的創造。最後他說：「我毫不猶豫地宣布：電影是各種藝術中最吸引人、最迷人的藝術。」

是的，梅禮葉的預言一點沒錯，電影經過百年的磨練，它的魅力依舊在不斷得到發展。

那麼當年，在他之後又是誰把電影從「假定」過頭的美學誤區裡拯救出來的呢？

「電影語言」的誕生

跨過英吉利海峽，便是離法國不遠的英國。在這裡，電影同樣受到大眾的歡迎，有幾個攝影師出身的人也和梅禮葉一樣，幹起了拍攝電影的工作。其中有一個叫威廉遜的攝影師曾在盧米埃的公司做過，為盧氏公司拍攝過不少新聞報導片，具有相當豐富的外景拍攝經驗。

他拍攝的影片既不像盧米埃那麼簡單短小，也不像梅禮葉那樣把攝影機始終放置在同一個位置上從頭拍到底——當時就有人稱梅禮葉的這種拍攝方法為樂隊指揮法，即把攝影機鏡頭的

邊框與舞台邊框對準不停地拍攝——威廉遜則往往在幾個不同位置攝取鏡頭，並且有時還將攝影機擱置在船上或車上，在移動中拍攝外景。然後，他把從不同位置上，及在移動中攝下的鏡頭按序組接成一部影片。

別忽略了威廉遜這一小小的拍攝方法的變化，正是他第一個利用攝影機的移動變換位置，創造了一個場景可從幾個不同位置拍攝的先例。而幾個從不同位置攝取的鏡頭按序進行組接，無意之中又促成了電影蒙太奇萌芽的誕生。

在此有必要對「蒙太奇」先作一個簡要的介紹。

蒙太奇（Montage），來自法語，原義為建築學上的構成、裝配，後被電影學家借用到電影藝術中，用以表示電影藝術獨特的結構方法。在電影創作中，根據主題的需要、情節的發展、觀眾注意力和關心的程度，將全片所要表現的內容分解為不同的段落、場面、鏡頭，分別進行處理和拍攝，然後再根據原定的創作構思，運用藝術技巧，將這些鏡頭、場面、段落，合乎邏輯地、富於節奏地重新組合，使之透過形象間相互相成和相反相成的關係，相互作用，產生連貫、對比、呼應、聯想、懸念等效果，構成一個連綿不斷的有機的藝術整體——一部完整地反映生活、表達思想、條理貫通、生動感人的影片。這種構成一部完整的影片的獨特的表現方法稱為蒙太奇。

盧米埃和梅禮葉的影片，前者只是現實生活的原始記錄，後者也僅是舞台劇的簡單照

相，從不分什麼鏡頭，一個場面用一個固定的全景鏡頭拍攝下來，再將各個場面機械地粘接在一起，沒有任何藝術技巧可言，當然也就沒什麼蒙太奇。

威廉遜一八九九年在拍攝一部描寫萊亨船賽的影片時，他從七、八個不同位置──其中包括在運動著的船上──攝下聚集在岸邊的人群、出發的船隻、划船的隊員，以及獲勝船隻衝過終點等鏡頭。這七、八個鏡頭按船賽發展的時序，順暢地組接成一部很生動的影片。觀眾透過影片，既欣賞到船賽的場面，同時也看到岸邊群眾的情緒反應而受到感染。這很符合觀賞者的審美心理──既希望看到事情發展的全過程，又想感受到與己相同的觀者的情緒，引起更強烈的共鳴。我們都有這樣的體會：透過電視觀看球賽和在現場觀賽，其心理效果是完全不同的。除了在現場能看到球賽的全景外，現場觀眾的情緒相互影響是不可否認的。

一個電影攝製者在拍攝事件的全過程中，能夠不忘將鏡頭轉向觀眾渴望的反應場面，並且能把這些反應鏡頭符合邏輯地組接在影片中，這便說明了這個攝製者的腦袋中有了蒙太奇思維。用這樣的思維方式──即蒙太奇思維方式拍攝影片，他就不會隨意地拍攝鏡頭，而是有意識地選擇不同視角，在不同位置攝下鏡頭，然後按觀者的欣賞心理邏輯進行鏡頭組接，形成一部完整的有戲劇性蒙太奇效果的影片。

第二年，威廉遜在拍攝一部歪曲義和團運動的影片時，他便有意識地將這部放映五分鐘的片子分爲四個場景進行拍攝。

先是義和團撞擊教會大門，撞開大門後雙方在花園裡展開搏鬥，牧師被殺死，牧師妻站在高樓陽台上揮動一塊手帕。

英軍發現求救的信號，在一個騎兵軍官的帶領下向教會奔來，軍官衝進花園救出牧師女兒，把她放在馬背上向觀眾馳來。

接著，英軍士兵也從遠處迎著攝影機奔來，幾個士兵登上高樓從大火中救出牧師妻。威廉遜在這部短短的影片中，同時把兩個地方的劇情——教會被困場面和英軍軍官率領士兵趕來營救的場面，交替出現在銀幕上，這在電影拍攝中還是第一次。尤其是影片中「追逐」與「營救」的場面，用蒙太奇手法組合成極具戲劇性懸念效果的電影敘事方法，這在一九〇〇年，似乎除了英國以外，其他國家還沒有使用過。這一典型的電影敘事法，後來被美國人葛里菲斯學去，創造出「最後一分鐘營救」情節懸念模式，大量運用在「西部片」的拍攝中。

威廉遜似乎感到了這一典型的敘事模式的魅力所在。一九〇一年他在拍攝《捉賊》時，連續用了三個「追逐」場景強化懸念效果。這三個追逐場景是以不同的景別——中景和遠景組接而成的。但不知為什麼，威廉遜在這些中、遠景追逐鏡頭間卻沒有插入必要的特寫鏡頭，對人物的表情細節加以突出描述，從而大大降低了影片的整體藝術效果。

而這時威廉遜的同鄉——出身於英國布立頓的海濱照相師喬治・亞伯特・史密斯，或許

是因為經常拍攝人像的關係，使他對「特寫」鏡頭大感興趣，即使在拍攝電影時也不忘大大「特寫」一番。但史密斯在最初使用「特寫」鏡頭時，總要為「特寫」尋找到一個特寫「理由」，似乎沒有了這些理由就不能把「特寫」穿插在中景和遠景之間。

他拍攝的影片《祖母的放大鏡》、《望遠鏡中的景象》，前者只有在孩子們拿起祖母做針線活用的放大鏡玩耍時，才在銀幕上出現圓圈裡的「特寫」景物，小貓、小鳥、鐘等。而後者也同樣如此，也只有在影片中的好色者拿起望遠鏡偷看鄰家夫婦生活時才在銀幕上出現女人的臉等「特寫」鏡頭。這樣的「特寫」在某種意義上，還只是一種「特技」處理，還不是真正意義上的「特寫」。但到了後來，史密斯大概也意識到，特寫鏡頭的出現不必借助某種視覺器具來形成，於是乾脆根據人的視覺習慣——近大遠小——來穿插特寫鏡頭。當他以這樣的思維方式組接鏡頭時，穿插在影片中的「特寫」鏡頭不僅顯得自然流暢，而且使整部影片顯得具有節奏感——景別變換的節奏感與觀賞者的心理節奏非常吻合，帶來一種審美心理上的愉悅。

史密斯在拍攝一部名為《瑪麗·珍妮的災禍》影片時，就非常自然地將攝得的遠、近、特寫鏡頭，根據故事發展的需要組接起來，形成一部完整的影片：

珍妮在廚房忙碌著（全景）。

她擦完鞋（近景），去點火做飯（近景）。

可怎麼也點不著，急得她乾脆把汽油往爐裡倒（特寫），

火勢猛竄引起爆炸（全景），

珍妮被炸，氣浪將她從屋頂煙囪裡拋出來（全景），

她的肢體散落在屋頂上（特寫），

然後又落到地上（全景）。

這部影片景別的變化，一是建築在觀賞者的視點上，如，當觀眾希望看看珍妮在廚房做些什麼時，影片在一個廚房全景後立即接上珍妮擦鞋的近景，接得非常自然順暢。二是依據故事發展的需要變換景別。如，珍妮被炸，氣浪將她從煙囪拋出的鏡頭，只有用全景才能展現，因此影片在火勢大起的全景之後，再接一個全景，告訴觀眾珍妮的命運如何——已被炸飛喪命。這種依據觀者審美心理要求，按照劇情發展需要，拍攝不同景別鏡頭，然後將其組接起來的「分鏡頭」技術，就是我們在上文提到的電影蒙太奇。雖然是最簡單的，但卻是真正的電影蒙太奇。運用分鏡頭技術，可以將發生在不同地點的情節故事，很自然地交替出現在銀幕上，構成戲劇性的緊張、期待的懸念心理效果，加強影片對觀眾的吸引力。

英國人創造的這一「蒙太奇」後來被美國人學去，把「追逐」平行蒙太奇等手法運用得

得心應手，拍攝了大量表現盜匪犯罪過程的驚險片。

現在我們可以對盧米埃、梅禮葉、威廉遜、史密斯作一比較和總結了，看一看電影的先驅者們是怎樣一步步把電影引入藝術之路的。

盧米埃發明了電影攝影機，並運用這一新穎的拍攝工具在室外攝取了許多展示社會生活的「活動照相」，經過公開放映他所拍攝的這些「活動照相」──電影短片，在十九世紀末終於促成電影的問世。他所攝製的影片真實地記錄了當時法國及世界各地人們社會生活的種種景象，雖然非常稚拙，但不失樸實的生活美感。也正因為如此，觀眾在銀幕上親眼看到了自己的非常逼真的生活景象，故而對電影產生極大興趣，使電影很快在歐美大陸流行起來。

盧米埃的電影在美學上遵循的是嚴格的紀實主義，在這一思想指導下他充分利用電影的活動照相性，對生活景象進行如實的攝錄。正如他所說的：「我所選擇的題材，可以證明我想做的只是再現生活。」但他的「再現生活」缺乏積極的必要的藝術加工，只是消極地攝錄生活。他片面強調電影的逼真性，反對電影借鑒戲劇的假定性美學對電影進行必要的藝術加工，從而限制了電影除了「記錄」功能以外的多種特性發揮，尤其是電影也能敘述假定性故事的藝術特性的充分發揮，結果他的紀實性「活動照相」只流行了十八個月，觀眾便對其失去興趣，感到厭倦，使他影片銷路大減，發生經濟危機。可是直到這時，盧米埃還是不願轉向故事片的拍攝，他放棄了電影藝術的深入探索，回到他的老本行上，繼續做著攝影機的製

造與買賣。

梅禮葉出於他魔術師和劇場老闆的本性，深知觀眾的欣賞心理，認為電影必須講故事，而且最好講一些生活以外的神話幻想故事。他很自然地把舞台上的一套——劇本、導演、演員、美工、化妝、服裝、音樂等都搬到電影裡來，在攝影棚裡拍攝電影。他把攝影機當做觀眾（觀眾的視點），固定在攝影棚的一端。另一端搭置一個與劇場一樣的舞台，布景也都是用木板等繪製搭建，演員就在舞台上一場又一場地表演劇情，攝影機則攝錄下演出鏡頭。

梅禮葉借助戲劇藝術的各種藝術因素，尤其是戲劇藝術的假定性美學因素，為剛誕生的電影注入了一針強有力的強心劑，使瀕臨危亡的電影又活了過來。為了虛構假定性的故事，梅禮葉又把他擅長的「魔術照相」術運用到電影的拍攝中，如多次曝光、合成照相、疊印、晃動攝影、虛焦點等，豐富了電影敘事的「語言」。梅禮葉在借鑒戲劇藝術美學因素時，最注重的還是劇本創作的原則。他拍攝的電影如同戲劇一樣，透過眾多人物的矛盾衝突，敘述一個能吸引觀眾的故事。但梅禮葉在搬用戲劇美學因素時，沒有注意進行必要的篩選，把戲劇本身因受舞台限制而形成的「三一律」（故事發生的時間、地點、人物必須統一）也搬上了銀幕，從而把具有無限時間與空間變換自由的電影，禁錮在戲劇舞台的桎梏中，他甚至無情地拋棄了電影與生俱來的藝術天性——逼真性，一味地追求戲劇的假定性，甚至用「假定性」得過了頭。如此的自我束縛，如此的一味假定，當然拍攝由演員表演的「新聞片」，「假定」

會有江郎才盡的時候，當梅禮葉再也玩不出新花樣，而別人卻有所發展時，他的電影——舞台味十足的戲劇電影便很自然地被觀眾所厭棄。

英國人威廉遜和史密斯，他們卻能棄盧、梅兩者之短處，揚他們之長處，在實際拍攝中既打破了梅禮葉視點不變的舞台電影觀念，又吸納了盧米埃外景拍攝的經驗，並且學會了在運動中拍攝鏡頭——移動鏡頭，同時他們還創造了以不同景別鏡頭進行組接的新的電影語言——蒙太奇。當然，這還是最原始的電影蒙太奇。但是它卻具有了現代電影語言的基本因素：

1. 任何一個電影場景可以由若干個鏡頭組合而成。而盧米埃的影片基本都是由單一鏡頭攝成的。

2. 這些若干鏡頭可以運用不同景別攝取。梅禮葉只會在同一個視點拍攝相同景別的鏡頭。

3. 兩個相互不同的場景是可以轉換的。這一轉換意義的非凡之處，在於它創造了電影藝術的時間與空間的絕對自由變換。因為有了這一轉換，蒙太奇才得以萌發。

威廉遜和史密斯運用蒙太奇技術拍攝了不少改編自通俗小說、民間故事的通俗化電影，在題材上也比盧、梅略勝一籌。在影片中，他們將追逐式的平行蒙太奇加以充分發揮，追逐

老和被追逐者鏡頭相互穿插出現在銀幕上，加快節奏，製造緊張氣氛，由此吸引觀眾。後來的美國電影《火車大劫案》等手法基本來源於此。

在此，我們似乎要進入分析美國電影階段，看看美國人是怎樣繼承和發揮電影蒙太奇的了。不，我們還必須回到法國，因為就在這時法國小城芳森一個肉店老闆的兒子查爾斯·百代，建立了他的電影公司——百代電影公司。這家電影公司在一九○三至一九○九的六年期間，出品的電影幾乎遍布世界各地，芳森小城一度被譽為世界電影的「首都」。電影史學家把這短短的六年稱作「百代時期」。因此，我們有必要打開百代公司的大門，看一看它的歷史，分析一下它所出品的影片在美學上有什麼新的發展與追求。

電影的「百代時期」

查爾斯·百代是芳森小城一家小肉店老闆最小的兒子，雖然經營著肉類製品的生意，但因人口多，一家人的生活仍然很拮据，小查爾斯甚至連一雙鞋也穿不上，只有到禮拜天去教堂做彌撒時才能穿上一雙鞋，而且是他母親的鞋。

查爾斯不願永遠過這種貧窮的生活，到他能工作時，他便毅然離開家鄉去南美洲闖蕩。在阿根廷的首都布宜諾斯艾利斯，他做過修路工，也到洗衣店當過雇傭工，可是沒等他把錢賺到手，卻得了肝臟病，身無分文地被人送回了家。無可奈何之下他不得不在一家小雜貨店

站櫃檯維持生計。然後是結婚生子，過著平淡的窮人生活。一直到他三十歲時才時來運轉，有了發財的機會。

這天，一八九四年的一個夏天，他的一個朋友給他看一件奇妙的機器——愛迪生留聲機。不知是哪一根神經觸動了他，查爾斯當即毫不猶豫地掏錢買下這架能說話的機器。所付的價錢幾乎是他半年工資總和。夏天過後，他帶著這架留聲機，妻子則小心翼翼地捧著一只紙盒子，那裡面裝著他們的全部家當——幾管錄有聲音的蠟管，坐上一輛馬車去蒙台第城趕集。

集市上的市民對查爾斯的這架能說話的機器大感興趣，爭先恐後紛紛掏錢都想親耳聽一聽這架機器所說的是些什麼話。等到集市散場，查爾斯夫婦的口袋裡已經裝了十塊金路易。

這筆錢，查爾斯以前站櫃檯得需一個月才能得到。夫妻倆見留聲機這麼好賺錢，以後那裡有集市就往那裡趕，不多久查爾斯便積蓄了一小筆錢。他帶著這筆資金渡過英吉利海峽，到倫敦買回幾架愛迪生留聲機的仿製品。這種價格低廉的仿製品仿製得相當不錯，放音效果與正牌貨沒什麼兩樣。查爾斯把這批仿製品以略低於正品的價格，轉手倒賣給想做與他同樣生意的人。不用說，幾架留聲機很快脫了手，於是，查爾斯又往倫敦跑……就這麼，查爾斯做起了經營留聲機買賣的生意。生意做大以後，查爾斯又開始買賣電影放映機，接著，他乾脆和他的小哥哥投資，生產製造電影器材出售。「百代電影公司」就這麼成立了。

「百代」的迅速發展引起一些大企業家的注意，一八九八年一個頗有實力的發明家兼製造商格里伏拉斯，向百代投入一百萬法朗的資金。有了這筆資金墊底，查爾斯很方便地又從銀行獲得貸款，於是他除了在沙托經營蠟管錄製之外，又在家鄉芳森辦起一個「百代電影分公司」。查爾斯自己不懂電影製作，他從自己蠟管製造廠物色到一個聰明且又懂點電影製作的錄音工主持這項工作。此人便是後來在電影史上創造了電影「百代時期」的費迪南·齊卡。

齊卡父親是個專在咖啡館表演彈唱兼做侍者的演員。從小耳濡目染，齊卡也會一點表演，但他沒有繼承父業在咖啡館從事歌手這一行業，而是進了「百代」當了一名蠟管錄音工。閒時也喜歡露一手，表演點什麼給周圍的人看看。加上他聰明好學，摸索著為查爾斯拍攝過一、二部影片。所以當芳森的電影公司成立後，查爾斯很自然地就想起委託他來主持這項工作。

聰明的齊卡深知自己的電影製作經驗不如當時已在影壇走紅的梅禮葉，他便在題材上另闢蹊徑尋找新路。梅禮葉的影片基本上是兒童愛看的神話幻想片，齊卡則憑他在咖啡館長大的生活經驗，把觀眾的選擇定位在缺乏文化的一般市民階層。這一階層的觀眾喜好的只有兩樣東西：暴力與色情。《罪犯的故事》、《酗酒的犧牲者》、《新娘就寢》等含有這兩種「魅力」的影片很快從「百代」出籠，並迅捷贏得可觀的票房收入。

題材上的略勝一籌，鼓舞了齊卡的信心，他又在拍攝技巧上進行探索，擺脫梅禮葉為技

巧而技巧的俗氣做法，靈活地把英國人威廉遜和史密斯的外景拍攝和蒙太奇、特寫等多種手法技巧融入自己影片的創作之中，使攝成的影片可看性大爲增加。每當拍完一部影片後，他又從各種大眾報刊上尋覓可供拍攝的黃色故事和各種社會犯罪新聞，作爲電影拍攝的基本素材，然後加以利用和改編，以此來迎合市民觀眾的低級趣味。

齊卡初試身手就爲「百代」盈利，使他在公司的地位不僅得到鞏固，而且其權力也越來越大。有了經濟基礎，齊卡一方面投資拍攝新片，拍攝一些改編自名作和宗教傳說的故事片，如《唐·吉訶德》、《基督的受難》等，另一方面他又大膽地從演員中選拔人才，培養他們成爲導演，爲「百代」拍攝出更多的影片。這批新手在齊卡的帶領下，各顯神通，不僅拍攝正劇、神話劇，而且從英國追逐片得到啓迫，拍攝了許多令人噴飯不已的喜劇片。這些喜劇片很快風靡全球，隨著影片的發行，影片裡的喜劇演員也成爲大眾歡迎的人物。在這以前，演員參加拍攝電影是常被視作下賤的行爲的。「百代」喜劇電影的走俏，在一定意義上也提高了電影演員的社會地位，引來更多的戲劇演員加入到電影拍攝的行列中，這麼一來當然大大提高了電影藝術的總體質量。

尤其是喜劇演員的加盟，齊卡在拍攝中放手讓他們發揮自己的才能，由此創造出一種新的喜劇片樣式，「即興喜劇片」。演員在攝影機前的表演，不必拘泥於劇本規定的台詞和動作，可以自由發揮，充分表演。這種即興式的表演，在歐洲舞台上已流行數百年，擁有大量

觀眾，齊卡借助這一趨勢，巧妙地將其融入喜劇片的拍攝之中，很快在銀幕上出現了一批觀眾歡迎的喜劇人物，如警察、傻子、盜賊、蹩腳畫家、妓女、憲兵、醉鬼、房東、笨夫潑妻等。這些職業迥然不同，生活在社會底層的各種人物，在演員的即興表演下，鮮明的性格被誇張地突現出來，他們充滿甜酸苦辣的心理得到淋漓盡致的揭示和表現，獲得平民觀眾的共鳴和同情。因此「百代」的影片多多少少具有了一定的社會現實意義。其在美學上的特點是梅禮葉等影片無法與之相比的。同時，喜劇片的大量出現也造就了一批人見人愛的喜劇演員，如綽號「傻瓜」、「笨蛋」的安德烈·第特，不僅在法國享有盛譽，以後他到義大利定居同樣受到眾人的歡迎。

查爾斯·百代在放手齊卡主持電影生產的同時，他還做了一件他的前輩從沒做過的事情：電影生產的壟斷化。

一九○七年七月，他宣布「百代」不再向片商直接發售影片，影片的放映交給五家受其控制的壟斷公司經營，五大發行公司各自再建立自己的影院網。這麼一來，「百代」的影片的票房收入和利潤全部歸己，肥水一點也不外流。一些小片商小影院，無奈之下只好向「百代」租片放映，這當然又給查爾斯多了一筆額外的收入。除此以外，查爾斯還開發電影膠卷和電影機的生產製造業，徹底地把電影製片業和電影發行業壟斷了起來。這一行動，後來在法國電影史上被稱之為「苦迭打」（政變之意）。難怪後來有一天，這個靠販賣留聲機起家的

查爾斯‧百代不無驕傲地說：「除了軍火工業之外，我認為法國沒有任何一種工業能像我們的工業發展得這樣快，能夠給予股東這樣大的利潤。」

是的，電影生產一旦被有遠見的企業家納入他們熟悉的工業化生產和銷售軌道之後，其獲取的利潤是其他任何製造業所不能比擬的。也許就是從「百代」開始，電影才真正離開了手工作坊的生產模式，轉入大工業生產的軌道上來。美國「好萊塢」後來能在三〇年代很快發展為世界電影的黃金海岸，恐怕是離不開「百代」的這一「苦迭打」行動對日後電影業發展的影響的。但這是經濟學家研究的問題，我們在此不必深入探討下去，只要記得電影史上有一個「百代時期」就可以了。在這個「百代時期」裡，電影的表現手法得到新的發展，演員在電影創作中的作用得到充分的發展，同時，電影製作人也明白了一點，題材內容的通俗化及藝術化，也是影片贏得票房不可忽略的重要關鍵。查爾斯和齊卡的成功之處也就在於此。

2「剪刀」的原始創造

就在「百代」進入它輝煌時期的同時，大西洋彼岸的美國人也在為電影的發展苦苦努力。

波特的「剪刀」

「電影視鏡」的發明人愛迪生在看到法國人運用電影賺錢後，他當然也不願坐失良機，很快也學會了電影的拍攝和製作，並成立愛迪生電影公司，模仿盧米埃和梅禮葉拍攝方法，製作了大量的新聞風光片和滑稽戲劇短片。與愛迪生電影公司做著同樣發財夢的，還有比奧格拉夫電影公司，以及維他格拉夫電影公司。這三家公司差不多包攬了整個影片供應市場，甚至連攝影機也不願出租或出售，其中只有一家比奧格拉夫公司還兼帶出租電影放映機業務。

前面我們曾經說過，電影問世之初曾被一些遊藝場老闆用來對付罷工遊藝演員，在遊藝場放映電影以維持營業。當他們看到放映電影的利潤遠遠超過以往的遊藝業時，有的老闆則乾脆經營起電影放映的生意。他們將遊藝場、咖啡館略加改造，購進設備和影片，以低廉的

票價招徠觀眾。在美國，一些戲院老闆也仿效這一做法，在移民集中的區域租借一所能容納百餘人的屋子，放幾條長板凳，便成了一所電影院。票價很低，只需一枚鎳幣（五分錢）即可入內看電影。

只需丟一枚鎳幣就可看半個小時電影的這一消遣方式，很受那些來自異鄉他國移民的歡迎。這種只需眼睛看不用耳朵聽的「影戲」，不存在語言上的隔閡問題，而且「影戲」的內容又很適合他們的胃口，不是滑稽打鬥，就是偷看女人洗澡上床，一場電影下來，著實使他們忘卻了一天的疲勞。

有這麼多觀眾潛力，前期資金投入這麼低，每週所獲得的利潤就可再開一家新影院，後期贏利又這麼豐厚，自然吸引了許多人投入到這一行業來，經營當時被人們稱作「鎳幣戲院」的消遣娛樂場所。在短短的二、三年裡，美國從十家影院迅速發展到一萬多家。許多瀕臨破產的商人，看到電影放映業如此好賺錢，也都轉而從事影院生意。其中有一對從波蘭移民來美的華納兄弟，起先在賓夕法尼亞州的紐加索城開自行車修理舖，見到別人開辦電影院這麼能賺錢，也借款開了家小影院，想不到很快就還清貸款，於是他們又開辦新的影院，就這麼迅速地發了起來，後來竟創辦了華納電影公司，成為好萊塢八大電影公司之一。

電影放映業的蓬勃發展，必然帶動電影的製作與生產。同時，也引起金融界對電影業的投資興趣，很快一些生產規模宏大的電影聯合公司在金融界的支持下先後成立。電影生產由

過去的手工業小規模方式，轉向了大規模的聯合生產。

可是，電影生產的工業化是否能夠成功，還得看電影作品本身的內容和質量如何。為了使銀幕上的故事更新鮮些，製片人公開向社會徵稿。當時僅以十到十五美元不等的酬金就能收購到可供拍攝的電影故事。有了故事，製片人再物色演員和導演。

在電影生產的初期，演職人員一般都是臨時聘任的，很少有專門的電影演員和電影導演，他們不少來自劇院或其他行業，在日後出品的影片上也不見他們的名單。這不僅是因為製片人怕這些演員、導演借助銀幕出了名，身價被抬高，隨之酬金也會水漲船高，而且演員與導演也不願在影片上透露他們的真名實姓，他們怕同行恥笑他們拍攝這些低級庸俗的滑稽鬧劇，丟了自己的面子。正因為如此，在較長一段時間裡，美國電影的內容基本停留在模仿盧米埃和梅禮葉的低級水平上，在藝術手段和美學追求上沒有什麼新的發展。這一平庸落後的創作現狀直到《火車大劫案》和《國家的誕生》兩部影片的問世才得以大為改觀。

《火車大劫案》出自一個名叫艾文·波特的機械工匠之手，他原是愛迪生電影公司的一名普通熟練工人，因懂點機械，在缺乏攝影人員的情況下安排他當了攝影師，具體做的就是天天帶著攝影機，像個記者似地到處轉悠，尋覓拍攝一些短鏡頭的新聞片。或者到歌舞場、馬戲團拍點歌舞馬戲之類的雜耍節目。天天如此做這個活，一直做了六年，他都有點膩了，他還是想回去從事自己喜歡的機械製造業，甚至幻想著能親手造一輛不用馬拉就會行進的車

輛。他和當時大多數人想得一樣，認為「活動照相」不過是個時髦的玩藝兒，玩不了多久就會失去新鮮感而衰退的。他之所以一時沒有立即離開電影公司，是因為暫時還沒有找到合適的其他去處。

六年間，他拍攝的單鏡頭短片節目加起來已有幾百部，如《總統就職演說》、《總統葬禮儀式》、《快艇比賽》、《拳擊比賽》、《本地新聞》等，以及一些成套滑稽片、歌舞片等。這些影片除了有點新聞價值外，藝術上根本沒什麼可言，如果用「平庸乏味」來概括波特這六年的電影生涯一點也不過分。

一九〇三年，波特有幸在公司資料館看到不少梅禮葉的神話影片，引起他極大興趣，他邊看邊琢磨，悉心研究起這位法國同行的一些影片是怎樣用這些無聲鏡頭敘述故事的。

他發現，梅禮葉所敘述的電影故事是由一個個鏡頭組接起來的場面完成的。而這些組成故事場面的一個個鏡頭的長短又是不盡相同的。這些長短不一的鏡頭前後有序地銜接、組合，便敘述出了一個有趣的神話故事。

故事竟是這樣「講」出來的，他覺得自己也能「講」。他想，要是把自己以往拍攝的無數鏡頭稍加挑選一下，用這些選出來的鏡頭按照一定的順序進行必要的剪輯，然後銜接起來，同樣也能講出一個有意思的故事，而且是現實生活中發生的故事，肯定要比梅禮葉的那些神話故事更受觀眾的歡迎。

波特發現用電影鏡頭敘述故事的秘密之後，非常興奮，決定親自試驗一下。他把想法跟老闆一說，老闆覺得他能用舊影片資料為公司再賺一筆錢，何樂而不為？得到老闆的鼓勵，波特搜遍了公司的片庫，尋找適合的場面鏡頭資料來編造一個新故事。

他找尋到許多記錄消防隊員救火搶險的影片資料，這些資料生動具體地反映了消防隊員特殊且又緊張的日常生活情況，對觀眾來說很有吸引力，尤其是救火救人的場面，不僅緊張扣人心弦，而且很有人情味，如果再編造一個動人的故事，把這些舊鏡頭和新攝的補充鏡頭按照一定的順序銜接起來，不就是一部充滿緊張氣氛又不失現實生活味的電影了嗎！從未編過故事的波特這時創造欲大發，很快就虛構出一齣動人的、與眾不同的故事：一對母子被困在著火的大樓裡，在最緊急的關頭，消防隊員──將她們從火中救出。

這樣一個虛構故事對於今天的人來說是件非常容易的事情，但在一九〇三年的美國電影界卻是一次了不起的革命。要知道當時的美國影片是沒有一部含有戲劇性情節的，即使最簡單的故事也沒有。

波特為了拍攝的方便，事先擬了一個所需拍攝的每一場鏡頭的具體內容和銜接方案，他把它寫在紙上：

第一場：消防隊長在夜間值班的瞬間打了個瞌睡，突然夢見自己的妻子和兒子被大火困在樓裡

……（該鏡頭化入下一場）

第二場：就在這時，真正的火警信號大作，數百名消防隊員被驚醒。（化入第三場）

第三場：五秒鐘之內消防隊員完成規定的搶險準備工作……（化入車庫）

第四場：一輛輛馬拉救火車衝出大門，隊員們龍騰虎躍飛身上車……（化入下一場）

第五場：救火車風馳電掣般地奔赴火場……（化入第六場）

第六場：救火車飛奔的緊張場面，這是另一支趕來救火的消防隊。（化入第七場）

第七場：火災現場。大樓上被困的母子倆在煙霧中向消防隊求救。

母親薰倒在床上，一消防隊員衝進來背起她，從升起的雲梯下到地面。

當她甦醒過來後，又向隊員們跪著求救：她的孩子還在火中。

剛才救她的那名隊員立即又飛奔上樓去搶救她的孩子。

人們焦急地翹首等待。

煙霧中終於出現消防員和孩子的身影。

母親接過孩子，將其緊緊地緊緊地抱在懷裡……

最後，波特在他自己也沒認識到這已是一份「分鏡頭劇本」的首頁標上一個普通的片名：《一個消防隊員的生活》。

波特依據這份劇本，一面拍攝所需的新鏡頭，一面把原有的資料鏡頭剪輯成所需的長短，然後將這些新舊鏡頭按照故事發展的順序銜接起來，《一個消防隊員的生活》就這麼誕生了。每個場面不僅表現出情節的必要動作，而且為下一個場面的動作作了必要的準備，使兩個場面再也不是相互孤立的，而是形成相互依存的關係，使之能夠充分表達出一個完整的意思。

就這樣，波特第一個使電影的場與場之間建立了一種不可分割的依賴關係，而這一依賴關係是需要導演對所有的鏡頭進行剪輯後才能達到的。正是透過這一剪輯的工序，才使一部影片有了敘事與表達思想的能力。

波特在第二場裡，以特寫鏡頭表現火警警報：紐約街頭的火警亭字牌，火警信號器，有人打開門，拉動信號器的鉤鏈……這幾個特寫鏡頭不僅鮮明地告訴觀眾火警的發生，同時也戲劇性地推動了情節的往下發展，用得合情合理，而且非常自然。如此戲劇性地運用特寫鏡頭，在當時美國電影史上還是第一次，要比後來的葛里菲斯技巧性地運用特寫鏡頭至少早五年時間。

在最後一場，波特以三個鏡頭組合成這個緊張且又帶人情味的場景：救火車抵達火災現場；被困在臥室裡的母子；消防隊員抱著救出的孩子從雲梯上下來，母親接過孩子緊緊地摟抱著……

用多個鏡頭完成一個場面的構成，這在當時幾乎是沒有的。以鏡頭作爲場景構成的重要元素之一，許多電影導演直到十年以後才真正懂得這個簡單道理，可是波特卻在無意之間使用了這一構成原理，而且是以剪輯的方式來完成的，這不能不說是他對電影藝術發展的巨大貢獻。這一剪輯原理在他下一部影片的創作過程中表現得更爲充分。這便是在美國電影史上被喻之爲第一部真正故事片的《火車大劫案》。

在某種意義上，說美國社會是個充滿犯罪行爲的社會一點也不過分。一些被逼無奈的平民百姓，爲了生存，常常不惜鋌而走險，幹起偷盜搶劫的勾當。當時橫貫美國東西部的鐵路剛建成不久，行進在這條鐵路上的火車立即引起偷盜搶劫者的注意，他們在某些人煙稀少的地方小站頻頻作案，先攔阻火車，然後把郵政車洗劫一空。這樣的新聞報紙上幾乎天天都有，一些記者爲了吸引讀者，總是把這些犯罪過程報導得非常詳盡，然後加上聳人聽聞的標題橫貫整版報紙。當時有朋友對波特說，如果把這些火車劫案拍攝成電影一定很好看。說者提這個建議，不過說說而已，聽者聽後卻當了真。在波特的想像中，銀幕上的劫案犯罪過程可以拍得非常緊張、生動，膽大包天的劫匪，英勇果斷的追捕者，以及最後的追逐場面，會使影片具有強烈的戲劇性效果。

波特沒有能立即拍攝這部充滿創作欲望的新片，而是在完成《湯姆叔叔的小屋》這部舞台劇形式的影片之後，才著手拍攝他嚮往中的這部《火車大劫案》的。

順便說幾句，《湯姆叔叔的小屋》在藝術上是沒有任何可取之處的，完全是梅禮葉式的舞台模式影片，波特沒有把剛取得的剪輯經驗使用到這部按老闆意圖拍攝的影片中，但由於它是改編自非常通俗的暢銷小說，故而影片還是有著相當的吸引力。一直等到一九○三年的秋天，波特才有機會回過頭來實現他拍攝《火車大劫案》的計畫。

這位曾經幻想當一名創造無馬拉動就能行進車輛的機械工，這時已經完全拋棄了當年想改換門庭的念頭，他把整個身心都用在了《火車大劫案》的創作構思上。

影片的每一個場面需要怎樣拍攝，場與場之間又如何巧妙地進行銜接，波特事先都作了精心安排。因此，日後完成的影片敘事緊湊，節奏流暢，雖然故事是平舖直敘式的，而且要比通常的影片長得多，但其創造的真實感卻是其他影片無法比擬的。

波特還像個書籍裝幀設計家，爲影片的片頭片尾設計拍攝了一個劫匪頭目對著觀眾舉槍瞄準的特寫鏡頭。這一特寫鏡頭出現在影片首尾之處，猶如書籍的封面封底畫面，給人以極大的震驚感和震撼力。

在愛迪生電影公司的資料庫存有波特《火車大劫案》的劇本底稿，由於不長，我們不妨摘抄一些下來：

第一場：鐵路車站電報房的內景。

兩個蒙面的匪徒進來，強迫報務員發出信號，命令即將到站的火車停車加水。

報務員在槍口的威脅下發出信號。

火車按照命令，開往加水處。

報務員被捆綁起來，嘴裡塞上東西不讓他們喊叫。

第二場：水塔下。

另一批匪徒趁火車加水之際，從藏身的水槽後悄悄跳上火車。

第三場：火車內景。

郵政車內，兩個郵務員聽見門外有異樣的聲響，從鑰匙孔內他們發現兩個匪徒正欲破門而入。他們先是慌亂了一下，但立即冷靜了下來，他們關上財務保險箱，並且把鑰匙丟在邊門外，然後拿起槍，蹲在桌後，等待和匪徒拼一死活。就在這時匪徒撞開門，小心進入。郵務員開槍射擊，匪徒立即瘋狂還擊，郵務員被打死。匪徒找不著開保險箱的鑰匙，便用炸藥炸。炸開後，兩人把箱內的財物一併劫走。

第四場：司機台內景和煤車上。

火車正以每小時四十英里的速度前進。

當兩個匪徒劫郵車時，另外兩個匪徒已爬到煤車上。一個用槍對著司機，另一個和欲反抗的司爐展開了一場驚險的格鬥。司爐打不過匪徒，被打死，扔下車。

匪徒見司機已無人援助他，便命令他停車。

第五場：火車停下。

匪徒逼迫司機下車，命令其老實待在一邊，然後他們將機車和車廂分離，把機車又向前行進了一百英尺。

第六場：停駛的火車外景。

「舉起手，沿著鐵軌排成一行！」匪徒們命令車上的旅客統統下來，在槍口的威逼下一一交出他們的細軟。一個旅客企圖逃跑，結果立即被擊斃。

搜刮完財物後，匪徒們跳上機車準備離去。

第七場：機車。

匪徒們帶著劫得的贓物跳上機車，命令司機開車。

機車啟動，不一會兒就消失在遠方。

第八場：山谷。

機車停下，匪徒們帶著贓物逃進山裡。

第九場：山谷小溪邊。

匪徒們蹚過小溪，跨上預先藏置於此的馬，向荒野深處疾馳而去。

第十場：車站電報房內。

報務員手腳被捆綁，掙扎著爬到桌旁，用下巴敲擊電鍵，發出求救電報。沒等發完，支持不住，倒地又昏迷過去。正在此時，他的女兒送午飯來，見狀將父親救醒。報務員醒後，想起剛剛發生的事情，急忙奔出去報警。

第十一場：舞場內景。

牛仔們正和女人們跳著歡快的西部舞。報務員跌跌撞撞衝進來。人們停止了舞蹈，傾聽報務員的報告。男人們立即拿起槍衝了出去。

第十二場：山崗外景。

匪徒們騎馬從山崗上直衝下來，後面大隊人馬緊追其後。追逐中，雙方不斷相互開槍射擊。一個匪徒被擊中摔倒在地。他搖搖晃晃爬起身，端槍向追擊者開槍。可是沒等他扣動扳機，他卻被人擊中倒地，再也沒能爬起來。

第十三場：荒野。

匪徒只剩下三個了。他們以為逃過了人們的追擊，在仔細觀察了四周情況之後，下馬檢查劫得的財物是否還完好無損。就在這時，追捕者包圍了上來，一陣激烈的槍戰，匪徒全被打死。追捕他們的民團隊員也有幾個在槍戰中被擊中身亡。

第十四場：特寫。

匪首巴恩斯的特寫鏡頭。他舉槍瞄準向觀眾射擊。這會造成很大的騷動。這個場面可以放在影

片的開始或結尾。

影片中的罪犯在整個作案過程中，有條不紊，一步接一步，雖然發生了槍戰和在時速四十英里火車車廂頂的格鬥，匪徒們卻顯示了其銳不可擋的氣勢。在劫取乘客細軟時，他們更是囂張萬分，誰敢違背他們的意志，格殺毋論。這種表現犯罪過程的鏡頭深受青年觀眾的歡迎，他們的津津樂道，自然引誘了更多的觀者掏錢走進影院。《火車大劫案》的題材內容切中時弊，加上波特剪輯處理得當，在日後好幾年的日子裡一直是鎳幣影院長映不衰的影片之一。模仿之作也像雨後春筍般地冒了出來，卻沒有一部能超過波特的這部驚世之作。令人感到遺憾的是，甚至連波特自己，在以後近十年的時間裡雖然拍攝了百餘部影片，也沒有一部能突破《火車大劫案》的，他始終沒有能擺脫不斷重複自己的落後狀況。雖然如此，波特發現的電影剪輯原理，在以後的電影創作中卻作為基本原理得到充分的發揮和發展，尤為值得指出的，這一基本原理為電影藝術接受、容納其他藝術門類的美學元素——戲劇、文學、美術、音樂、表演等，準備了寬鬆的環境。剪輯原理特別使電影攝影的潛在能力得到解放，它促使導演構思、拍攝出一個個令人難以忘懷的鏡頭，然後透過這些鏡頭的組合，使整部影片看上去更具有意味深長的思想意義和別致的藝術效果。

波特在不斷重複自己老一套手法長期無所進展以後，他的機械師本能又露了出來。一九

二九年在他自己開的電影公司衰落破產後，他馬上毫不猶豫改行投身到機器的修理業，他忘卻了電影曾給他帶來的輝煌，一直隱姓埋名，默默無聞地在機器修理車間裡工作著……

在許多有關電影發展歷史的書籍裡，幾乎很少提到波特的名字，敘述到美國電影發展史時，出現的第一個名字一般往往是「大衛・葛里菲斯」，以及他的成名之作《國家的誕生》。其實，美國電影如果沒有波特創造的「剪輯原理」，大概要在很長一段時間裡還無法進入真正的電影藝術的起步階段。即使葛里菲斯，如果沒有「剪輯原理」的提示，他大概也很難明白電影是靠一個個不同鏡頭這一特殊「語言」敘述出來的，更不用說他能把盧米埃講究「逼真性」的紀實性美學和梅禮葉追求「假定性」的戲劇性美學融合在一起，同時還把文學、音樂、詩歌、攝影、美術等藝術的美學因素納入電影，完成電影藝術美學的初級階段綜合。

在明白這個道理之後，我們可以講述葛里菲斯的故事了。

一個日夜做著作家夢的青年

葛里菲斯一八八○年出生於美國肯塔基一個破落家庭。父親曾經是聯邦軍的上校軍官，經常給葛里菲斯講述南方騎士和聯邦軍的光輝業績。這些富有浪漫氣息的故事常常使小葛里菲斯激動得活蹦亂跳。美國南方維多利亞時代的情感深深地影響著這個孩子的成長，當他能夠讀書的時候，很自然地就愛上了托爾斯泰、傑克・倫敦、莫泊桑以及狄更斯的作品。對一

些浪漫詩人的作品他更是情有獨鍾，常常陷於幻想和激情之中久久不能自拔。稍有一點生活經驗後，他便開始學習寫作，廣泛的興趣使他嘗試過小說、詩歌、劇本等多種形式的寫作。內心湧動著的一股強烈創造力，使他不願待在布店或書店永遠當個默默無聞的小夥計，他立志要當個作家。十七歲那年，他終於謀得一家報社記者的職務。採訪之餘，他開始雄心勃勃地創作劇本，幻想著能像莎士比亞那樣寫出驚人的劇本來。有朋友告訴他，寫作劇本一定要先當好演員，然後才能創作出好劇本。聽得此話，葛里菲斯不假思考，便離家出走跟隨一個巡迴劇團去當演員了。

在以後好幾年的時間裡，葛里菲斯一邊演戲一邊不停地寫作。小說、詩歌有時也偶然有一兩篇見諸於報刊，劇本基本上無人採用。一九〇七年他寫的一部名叫《傻瓜和女郎》的劇本，終於在這年的十月獲得上演。評論雖然平平淡淡，但上演本身這件事卻給了葛里菲斯很大鼓舞。

他辭去演員的職務，埋首寫下一個劇本。這是他根據從圖書館覓得的第一手資料創作的有關士兵生活的戰爭題材劇本，劇名就叫《戰爭》。可是劇本出手後許久無人問津，葛里菲斯只好將其束之高閣。

這時正好是演出的淡季，劇本無人問津，又閒著沒事，聽朋友介紹電影公司也需要他這樣的人，會寫能演，只要他肯，公司會錄用他的。對於這一建議，葛里菲斯沒有立即答應。

電影在當時被人稱作「影子戲」，是屬社會下層欣賞的東西，誰就被人瞧不起。可是這時的葛里菲斯已經結婚成家，他需要錢養家活口，考慮再三，他還是到比奧格拉夫公司應聘當了一個「影子戲」演員。

進入「影子戲」圈子，他發現在這個圈子裡錢很好賺，演一天戲五元，如果能為公司提供電影故事情節可拿到十元，甚至十五元，而編造故事情節正是他熟悉而且很容易的事。葛里菲斯於是在演出之餘，為公司創作了許多劇本──其實就是簡單的故事情節。這些劇本大多數被採用，並且拍攝成電影。儘管如此，葛里菲斯還是羞於在別人面前承認自己是為「影子戲」幹活的人，在影片上他都沒用真名，用的是假名：勞倫斯·葛里菲斯。

一個富有浪漫氣質的年輕人，一個做著作家夢的青年，是無法永遠沉溺於僅僅做些提供故事、在攝影機前跑跑龍套等簡單工作的。葛里菲斯在家經常和他同在電影公司當演員的年輕妻子爭論，他不願就這麼混下去，他說：「你知道我們不能永遠這樣下去，永遠不告訴我們的親友我們靠什麼謀生。」

在公司裡他與老闆也爭辯過，要求親自導演拍攝自己寫的電影故事，他說：「如果我來導演，失敗了，我會自己離開的……」

比奧格拉夫公司有一位副理，早就看出這個年輕人具有潛在的創造能力，鼓勵他：「如果你導演失敗了，你再回頭演你的戲好了。」

得到副理的如此承諾，葛里菲斯大受鼓舞。一個偶然的機會使他開始了導演工作。

一次，一位老導演因故沒能來執導已投資拍攝的影片《陶莉歷險記》，副經理就讓葛里菲斯接過來。這是一部講述吉普賽人拐騙綁架一個名叫陶莉的女孩最終又未能成功的故事。葛里菲斯對得到這樣一個導演機會非常珍惜，拍攝前他先看了不少同類影片，他越看越覺得自己有把握拍好這部影片。

他作了一個大膽的嘗試，到大街上去挑選演員。他覺得公司裡已有的演員在氣質上都不符合人物的要求。憑直覺，他找到一個名叫阿瑟‧約翰遜的陌生人，由他出演男主角。同時，葛里菲斯又說服只能在舞台劇裡演演小角色的演員查爾斯‧英斯利出演他執導的「影子戲」，扮演劇中主要反面人物吉普賽「綁架者」。女主角則由他年輕的妻子擔任。後來事實證明，葛里菲斯的選擇是非常明智的，他所選擇的兩位男演員以後都成為大眾影迷崇拜的偶像。演員與角色之間氣質的接近或比較相像，往往是未來影片成功的一半。從這點可以看出，葛里菲斯是個非同尋常的新型導演。

在拍攝中，他堅持反覆要求演員「再排練一次」，以確保拍攝的質量。這也是以往導演從沒有過的事情。由於他的這一做法能夠為公司省下不少膠片，同時又能保證拍攝的品質，後來公司規定其他導演必須也這樣做。

他很善於啟發演員的情緒，只有在演員進入最佳狀態時，他才喊「開機」。他注意氣氛的

營造，讓整個故事不僅敘述流暢，而且具有濃烈的環境氛圍。只有這樣，影片的故事才能動人，才能讓觀眾再回到影院中來。擔任攝影的比利‧皮采爾，多年後談起這部影片時，說了這樣一句話：「葛里菲斯看任何問題，要比我們早好多年。」

葛里菲斯在創作上早已走在別人前面，但他依然不願在影片上署上自己的眞名「大衛‧葛里菲斯」，他還是打算做幾年導演，攢到足夠的錢後便脫身出來，繼續圓他的作家夢。可是人的命運常常是不能以自己的意志爲轉移的，從一九〇八年六月葛里菲斯執導第一部影片《陶莉歷險記》起，猶如濕手沾面粉一般，他再也無法從電影圈脫身出來了。

葛里菲斯從開始的慘淡經營，到後來的名聲大噪，甚至被輿論捧爲電影大師，他足足在影圈工作了二十多年。在這二十餘年的時間裡，他執導拍攝過近千部影片，但人們往往只記住他兩部影片，那就是《國家的誕生》和《忍無可忍》。就是這兩部影片日後給他帶來了聲譽，帶來了財富，使他在電影史上永遠留下了他的眞名實姓。

這是兩部什麼樣的影片呢？在電影藝術的發展過程中它們起到了什麼樣的作用呢？

《國家的誕生》……

葛里菲斯在比奧格拉夫公司做了五年之後，轉換門庭，投靠到合作影片公司新東家身上。在這裡，東家答應給他每週一千美金的薪金，這在當時是筆相當驚人的高額報酬。葛里

菲斯開出這樣的價碼倒不是為了貪圖錢財，這時他的心中已醞釀著一個宏偉的計畫：拍攝一部巨片，超過歐洲的影片。他需要籌集一筆資金，來實現他的這一計畫。

他連續為合作公司拍了四部小型故事片。在拍攝過程中，他沒有放鬆一步對新題材的尋覓。這個新題材不僅能充分發揮他的創造潛力，同時，拍攝出的影片一定還要超過歐洲影片的水平。

經過一番尋尋覓覓，葛里菲斯始終沒能找尋到理想的題材，於是他去找他的一個朋友蘭克·伍茲。伍茲過去是位電影評論家，後來在葛里菲斯的鼓勵下開始寫電影劇本，並且很快成為影界編劇好手。他聽了葛里菲斯想法後，向他推薦一位南方牧師寫的小說《同族人》，並告訴他，他自己已經將小說改編成劇本，一家電影公司由於資金不足，在拍攝了部分鏡頭之後，現已放棄這個題材。

葛里菲斯得知這是個描寫南方人生活和南北戰爭的題材後，立即表現出極大的興趣。這不僅因為他自己是南方人，熟悉美國南方的生活環境，而且他一直對南北戰爭有著一些研究。前面我們提到他寫過一部叫《戰爭》的劇本，並且還想將其拍攝成短片。朋友推薦的這部反映南方生活的小說題材，正符合他的理想與計畫，他隱隱感到這部未來的影片會給他帶來希望，帶來成功，帶來聲譽。他毫不猶豫地買下了小說的電影拍攝權。

在構思過程中，他又將小說作者的另一部作品《豹子的斑點》中的部分內容糅合進來，

同時還把他對父親的回憶也作為內容之一融合到未來的影片中。在完成的全部構思中，葛里菲斯幾乎像寫歷史一般，把整個南北戰爭的前後階段和戰爭歲月都包容進了他的影片裡。

這是個怎樣的故事呢？

故事從美國販賣黑奴和十九世紀的廢奴主義要求解放黑奴開始──

喀麥隆醫生一家生活在南卡羅萊納州的皮德蒙特，他們擁有一個巨大的莊園，黑奴為他們種植各種農作物和大片的棉花。他有一個漂亮的女兒和兩個兒子。這天，兒子過去的兩個寄宿學校同學史通曼兄弟，履約從北方賓夕法尼亞州趕來看望他們，重敘當年的同學情。

長子本高興地和妹妹帶領史通曼兄弟參觀他們經營的莊園。傍晚，他們路過黑奴居住區，看見黑奴們正在歡快地跳舞唱歌。黑奴們看見本的到來，非常高興，紛紛上前與他握手。

愉快的訪問很快就要結束了，但短短的相聚卻在年輕人中間萌發了愛情。菲爾‧史通曼愛上了本的妹妹瑪格麗特‧喀麥隆，而本在看到菲爾妹妹埃爾西的照片後也滋生了愛意。

就在史通曼兄弟在南方訪問期間，南北矛盾加速發展，激化，政局動盪，戰雲密布。父親老史史通曼急切召回兩兄弟。告別之際，年輕人相約以後一定再歡聚，何況愛情已在他們之間深深埋藏。

不久，林肯總統發表為解放黑奴而戰鬥的公告，拉開了南北戰爭的序幕。

史通曼兄弟應徵加入北方聯軍。南方的本‧喀麥隆也戎裝上陣，他們高喊著：「不是勝利，就是死亡！」踏上開赴前線的道路。

兩年半過去了，本接到家人的來信，心中充滿著對往日溫馨愉快的回憶。可是戰爭是殘酷的，南方軍隊節節敗退，同時還受著飢餓的折磨，後方運來口糧的火車竟開錯方向，開到了北方軍隊的陣地。小上校本奉命發起進攻，奪回軍糧。

雙方展開激烈的搏鬥，南方軍隊最後以失敗告終。本受傷被俘，被送到醫院治療。在那裡他與一直暗戀著的埃爾西不期而遇。她正在這座醫院當戰地護士。

埃爾西雖然沒有見過本，但早已從兩個哥哥的嘴裡聽說過有關他的不少事情。兩人朝夕相處，埃爾西對本也產生了感情。

本的母親從皮德蒙特趕來看望受傷的兒子。當她得知本將被判處死刑後，她不顧一切，在埃爾西的陪同下，面見林肯總統，要求他能特赦本。總統寬厚地答應了母親的請求。

母親本想等兒子恢復健康後再回去的，可是老喀麥隆也正在病中，她不得不先回皮德蒙特照看丈夫。

一八六五年四月九日，南方軍向北方軍投降，南北戰爭結束。小上校本被提前釋放，回到家鄉。

老史通曼這時已是政府要員，並且因反對林肯的寬容政策而成為激進分子領袖。他向政府提出

要求，「南方的首領必須絞死，南方各州必須作爲被征服的省份來對待」。

林肯總統沒有同意激進分子的要求，一八六五年四月十四日晚，他被激進分子槍殺。

戰爭的結束，並不等於暴力的終止，林肯的被害改變了南方的重建進程。這時大權在握的老史通曼發出指令，黑人完全與白人一樣享有同等地位，他還派黑人領袖林奇去南方幫助黑人行使選舉權。

這樣，一面監督選舉工作，一面休養身體。陪同他來的自然是他的掌上明珠小女兒埃爾西。

這裡，埃爾西和林奇以小上校本的家鄉皮德蒙特爲總部，展開他的選舉活動。老史通曼因健康原因後來也來到小上校本又有了見面機會。兩個年輕人的感情日趨加深，沒有一天不約會的。

在老史通曼和林奇的操縱下，黑人在南卡羅來納州大獲全勝，林奇被推舉爲副州長。

黑人的勝利助長了暴力的升級。白人的生命財產遭到嚴重的破壞和搶劫，婦女被姦淫，男人被殺害。爲了保護白人的基本權利，小上校本發起組織三K黨，以暴力對付暴力。

埃爾西非常討厭這種暴力行爲，觀點的分歧導致兩人的感情發生變化，斷絕了戀愛關係。

一天，本的小妹妹佛羅拉不顧家人的警告，獨自到林中去取泉水，恰巧被黑人逃兵格斯遇見，格斯欲強暴佛羅拉，在追逐過程中弗羅拉被逼跳崖身亡。小上校本救援未成，悲痛欲絕，發誓要活捉格斯，處以絞刑。

本率領三K黨捉到格斯，立即以私刑將其處死。

選舉獲勝的林奇，利令智昏，竟逼迫老史通曼把埃爾西嫁給他，遭拒絕後他把父女倆關押起來。小上校本聞訊後率人馬趕去把他們搶救出來。

與此同時，黑人軍隊包圍了喀麥隆的家，三K黨人衝破重重阻擊，救出喀麥隆一家。

共同的戰鬥使喀麥隆和史通曼兩家重歸於好，兩對因南北戰爭而分離的情侶──本和埃爾西、菲爾和瑪格麗特，最後終於結合。

這一結合象徵著南北的最終統一，一個國家誕生了。

很顯然，從葛里菲斯敘述這個故事的思想立場看，他的政治觀點是站在黑奴解放對立面的。他狹隘的南方人地域觀念以及他的家庭出身，決定了他必定會以這樣的立場敘述關於黑奴解放的故事。

一九一五年二月八日，影片在洛杉磯克柳恩大禮堂初次上映。二十日又印了一個拷貝送紐約審查。小說原作者也參與了觀片。看後他十分激動，大聲喝采，說《同族人》這個片名與這部偉大的影片不相稱，應該改名為《國家的誕生》。

影片從三月三日在紐約自由大影院公映的第一天起，立即引起社會各界的強烈迴響，在一些城市甚至出現騷亂，上至當時的威爾遜總統下到百姓平民，特別是黑人社會團體，紛紛出來譴責這部影片的反動性。俄亥俄州則乾脆公開宣布該州禁止上映這部污蔑黑人解放的影

片。在歐洲，法國一直禁映該片達七年之久。

正像一位偉人所說的，越是反動的作品，它的藝術性越強。《國家的誕生》能夠在電影藝術史上留下來，正是與它所具有的藝術創造性分不開的。

葛里菲斯爲拍攝這部影片，共花費掉十萬美元，費時九週，剪輯後的鏡頭多達一千五百個，分成十二本，可放映三個小時。這樣的投資規模和影片的長度在當時還是從來沒有過的。影片中有大量的鏡頭是在外景地拍攝的。許多當時比較有名的演員都參加了影片的拍攝。影片上映時的票價也第一次衝破「一枚鎳幣」的傳統價，賣到兩美元。即使這樣高，仍然抵擋不住觀眾的蜂擁而至。可見，美國已具有電影高消費的社會基礎。透過這部影片的成功拍攝和上映，美國各界不再輕視電影的商業前景，電影業的豐厚利潤對那些投資者已產生極大的誘惑，這爲日後好萊塢的興起與繁榮作了極好的準備。

有評論說，「《國家的誕生》彷彿有顆心臟在跳動」。這句話形象地概括了影片的藝術成就——葛里菲斯使電影具有了生命的意義。

一個個鏡頭在葛里菲斯的操縱下，匯合成一條藝術的生命之河，有起有伏，有緩有急，節奏鮮明，眞像一顆心臟的跳動，充滿著生命的活力。

葛里菲斯在任何一個場面中，都很善於運用戲劇性的手法將不同景別的鏡頭進行剪輯組接。如戰鬥中，一隊士兵從銀幕畫面的左面湧入，下一個鏡頭則是對方的軍隊從銀幕的右邊

進入畫面，兩支隊伍的相互逼近，對立衝突的緊張情緒立即體現了出來。經過一番戰鬥拼殺，兩隊人馬在數量上產生顯著變化，上一個鏡頭則是大群敵軍再度湧來。又比如，上一個鏡頭是大全景，宏觀地展現整個戰鬥場面的龐大，下一個鏡頭立即接近景或特寫，微觀地表現兩個敵對士兵的格鬥拚搏。再比如，上個鏡頭畫面是一個倒伏在戰壕裡的士兵屍體，下一個鏡頭卻是另一方士兵爬上碉堡，將飄揚的軍旗高高舉起。

葛里菲斯很聰明地把遠與近、動與靜、多與少等對比關係運用到不同鏡頭的剪輯組接中，透過這些結構形式和戲劇形式的對立剪輯，整部影片的生命節奏感由此產生。觀眾的情緒就在這無形的鏡頭節奏跳躍之中受到感染，忽而興奮，忽而沮喪，弄得神魂顛倒，忘了身外之事，全然沉浸在影片的故事情節之中而不能自拔。

在影片的高潮場面，葛里菲斯把「平行蒙太奇」電影手法運用得恰到好處，不僅推進情節發展，而且把高潮的層層遞進描繪得非常細膩、具體、真實，使影片的高潮具有生命力量的衝擊力和震撼力。

影片故事敘述到黑人副州長林奇逼迫埃爾西嫁給他，並把其父史通曼也扣押起來時，情節開始緊張起來。葛里菲斯覺得單這一項緊張還不夠，又同時設計另一個緊張場面與其配合，來個「火上加油」──就在小上校本組織人馬去救埃爾西之際，一隊黑人軍隊又圍困了本的家人──他的母親和妹妹。

葛里菲斯把三個緊張的場面運用「平行蒙太奇」技巧進行巧妙地剪輯：

林奇在自己的辦公室步步緊逼埃爾西，要她嫁給他；

小上校本的人馬在向這裡趕來；

埃爾西被通暈倒在地；

小上校本在林中艱難地行進；

史通曼回來，不幸被林奇扣押起來，要其把女兒嫁給他；

小上校率領人馬在飛速趕來；

一支黑人軍隊包圍了小上校母親和其妹妹躲避的小木屋；

小上校救出埃爾西和她的父親。

有人來報告小上校母親和妹妹被困的消息；

母親、妹妹的小木屋就要被衝破；

史通曼消除對小上校的敵對情緒，決定派人和他一起去救本的母親和妹妹；

小木屋搖搖欲墜，母親和妹妹緊張地摟抱在一起；

小上校及時趕到，擊退敵軍，救出母親和妹妹……

在這段影片中，葛里菲斯把三個不同空間在同一時間所發生的事，透過平行蒙太奇技巧

將其非常貼切地剪輯在一起，從而製造出一種極其緊張的氣氛，使故事懸念在鏡頭的不斷轉換間得以累積和層層加深，在觀眾心理上形成強烈的戲劇性緊張期待狀態，而這一強烈的期待狀態一旦得到緩解或解脫，觀眾會感受到一種絕妙的興奮感，從而達到愉悅的審美目的。

也許，葛里菲斯並不知道什麼是愉悅的審美目的，但他在剪輯這組鏡頭時能利用蒙太奇技巧，把三個不同空間有目的的組合在一起，並使觀眾感覺到這三個空間所發生的事都處在同一時間裡，這在電影發展的初期無疑是件有突破性意義的創舉。由於這段緊張的蒙太奇剪輯創造出一種「最後一分鐘營救」場面，並且被後人不斷模仿運用，便成了電影史上有名的剪輯模式，有人乾脆稱其為「葛里菲斯最後一分鐘救援」。

電影特寫鏡頭的運用在今天是一種非常普通的手段，可是在當時卻不為人們所理解，尤其是將特寫鏡頭銜接在兩個近景或全景之間，更不被人所理解和接受。

在此之前，葛里菲斯曾經拍攝過一部名叫《愛諾克・阿登》的短片，他在表現女主角思念丈夫的時候，用了一個女主角的頭部特寫鏡頭，然後接一個她丈夫被拋棄在一個荒島上的遠景鏡頭。在今天看來這是一句極為普通的蒙太奇「電影語言」，可是在當時卻遭到劈頭蓋臉的批評——

「怎麼只出現一個人的頭？觀眾會說什麼？」公司老闆譴責葛里菲斯。

「這完全是痙攣性、分散注意力的做法！怎麼能這樣東一榔頭西一棒子把故事講下去！觀

眾根本不懂是怎麼一回事情！」評論界的語言雖然溫和一點，但否定特寫鏡頭是毫不留情的。

葛里菲斯對這些批評和否定早有準備，他說：「狄更斯不就是這樣寫小說的嗎！我不過是用畫面表達出來而已！」

事實證明，葛里菲斯用畫面敘述的故事觀眾都看懂了，而且比讀狄更斯的語言更有趣。

就是這部《愛諾克·阿登》後來被觀眾選為傑作，還送到國外放映，評為第一流美國影片。

葛里菲斯的文學藝術修養素質，催生了他的電影形象思維的邏輯概念，使他來來進行貫穿鏡頭的價值所在，鏡頭之間不僅僅是依賴時間邏輯連接的，而主要是以主題要求來進行貫穿連接的。在《國家的誕生》這部鉅片中，他更是把特寫鏡頭運用得恰到好處，不僅敘述了故事，強調了主題，而且調整了整部影片的節奏。它猶如音樂中的重音，既強調了主題，又加強了節奏感，使整部作品更有魅力。例如，影片在敘述南方軍隊軍糧供應不足，處於危機狀態之下時，葛里菲斯以一隻手在分配燒焦玉米的大特寫來予以表現，接著，又是一個大特寫：一隻黑人的腳——光著腳丫子擱在會議桌上，這裡正在召開黑人議員會議。前一個分焦玉米手的特寫表現了南方軍隊的困境，後一個光腳特寫則嘲諷了黑人議會的野蠻無知。又由於這兩個大特寫是銜接在南方軍隊戰場和黑人開會的遠景及全景之後的，觀眾不僅看明白了鏡頭所表達的意思，而且透過前後強烈對比，加深了這兩個特寫鏡頭的藝術感染力，在觀眾

心裡留下深刻印象。

德國出身的電影美學家愛因漢姆，一直到很多年以後才這樣總結出特寫鏡頭的使用美學原理：「在一般情況下，電影藝術家都感到絕對不能孤立地使用特寫鏡頭，而只能跟全景鏡頭結合在一起使用，這樣才能使觀眾對整個局面有必要的瞭解。」葛里菲斯雖然沒有講出這番帶總結性的話，但他卻在一九一五年做到了這一點，這不能不使人欽佩他的藝術天才。

葛里菲斯這時已經非常清楚地認識到一個電影導演在電影創作中所處的重要地位。他的創作手段主要依靠攝影機來實現，不但一定要把一場戲的全部內容攝錄下來，而且要選擇那些與故事內容有關的細節當作整體的一部分拍下來。也就是說，導演可以打破空間的限制，把攝影機放在任何一個位置上以不同角度進行拍攝。只有這樣，導演才有了把觀眾注意力引向一場戲的重要之處的自由，並且也有了能夠改變時間和空間關係以達到強調與對比的目的權力。而有了這些自由和權力，導演就可以充分發揮攝影機的功能，以一切手段拍攝出各種鏡頭，然後再把這些鏡頭自由地進行剪輯，創造出激動人心的藝術效果。

我們可否這樣說，梅禮葉在拍攝電影時，他把攝影機架設在一個固定的位置上後（人們喻之為音樂指揮位置），關注的主要是舞台上演員的表演；葛里菲斯則與其相反，鏡頭前的演員表演固然重要，但對電影導演來說，攝影機的機位調度比演員調度更重要。他已充分認識到，鏡頭是電影藝術的生命細胞。

定性戲劇美學，以及其他各種藝術形式的美學因素加以綜合運用，取長補短，初步地把電影

他完成了電影藝術的「原始綜合」歷史任務，把盧米埃的照相逼真性美學和梅禮葉的假的藝術語言。所以後來人們把葛里菲斯的主要貢獻歸納爲：

它標誌著電影能夠綜合運用其他藝術的表現手段爲己服務，提高自身的表現能力，發展自身這種巧妙地運用動物比喻人物性格，隱喻情節發展，在當時應該說是葛里菲斯的首創。

家中狗貓打架的鏡頭，接著是「敵意」兩個字幕，隱喻了戰爭的來臨。用多言，觀眾便一目瞭然。反之，反面人物林奇看到小動物時不是踢就是打，他的兇狠殘暴性格毋種寧靜祥和的氣氛。在南北戰爭發生之前，葛里菲斯特意在影片中安排了一個小上校情的象徵，也同樣襯托出埃爾西的溫順可愛的性格。同時，小白鴿的出現還爲影片創造了一一隻小白鴿，埃爾西回家後情不自禁地深情撫摸、親吻小白鴿。這隻白鴿不僅是他們純潔愛撫摸著牠，襯托出她溫柔的性格特點。小上校本和他的戀人埃爾西在林中約會時，本送給她法。譬如，本的妹妹瑪格麗特在影片中出現時，她的懷裡總是抱著一隻小白貓，不時疼愛地尤爲可貴的是，葛里菲斯在影片描寫人物時，他還很自然地借用了文學的隱喻或比喻手

看這些鏡頭的剪輯是否融入了電影導演的藝術構思。反過來說，電影故事的敘述是否生動有力，情節交代是否線索分明，關鍵還是看鏡頭，鏡頭，多個可以組織成一場戲；多場戲可以連接成故事情節。

真正引導到藝術的發展軌道上來。

多少年以來，不少電影藝術大師在提到這位電影先輩時，都無不以崇敬的心情稱其為「電影之父」。

以拍攝《蝴蝶夢》等驚險影片而著稱的懸念藝術大師希區考克就這樣說過：「今天，你看的每一部電影裡面總有些東西是葛里菲斯開創的。」

理論家的評價則更高，巴拉茲——匈牙利電影理論家這樣斷言：「他不僅創造了傑出的藝術作品，而且創造了一門全新的藝術。」

美國著名戲劇電影理論家勞遜則把影片的藝術和思想分別加以評論，說：「從沒有過一部影片會在技巧的革命性和內容的反動性之間存在著這樣觸目的矛盾。」

法國電影史學家喬治‧薩杜爾從歷史的角度分析：「一九一五年二月八日，《國家的誕生》首次在美國上映的日子乃是好萊塢統治世界的開始，同時也是至少在以後幾年間好萊塢藝術稱霸世界的發端。」

不用多說，葛里菲斯透過這部影片的創造，終於使電影擺脫雜耍的糾纏，投入到藝術女神繆斯的懷抱。

《國家的誕生》成功之後，葛里菲斯躊躇滿志，又拍攝了一部在電影史上有著非凡意義的影片，那就是長達十四本，可放映三個多小時的《忍無可忍》。

導致葛里菲斯一蹶不振的非凡之作

這是部由四個不同時代故事相互交叉在一起平行發展的大型故事影片。

1. 現代故事

一九一四年，美國某小鎮，因罷工導致政府鎮壓，致使許多工人失業，鋌而走險幹起了敲詐勒索、拉皮條等齷齪營生。來自鄉下的「小夥子」也是迫於生計走上此路的年輕人。當他和「心愛女」在街頭相遇後，由相識而相愛，繼而結婚成家，期望過平常人的平靜生活。然而「小夥子」的街頭黑幫同夥「火槍手」不容他脫離其犯罪團夥，便誣陷他盜竊，將他送入監獄。就在丈夫候審期間，「心愛女」生下一個孩子，女清教徒們藉口她無力撫養，搶走了她的孩子。「火槍手」假意為她尋找孩子，夜間溜進「心愛女」家企圖施暴。恰好「小夥子」出獄歸來，見狀即與其扭打起來。這一切被一直跟蹤而至的「伶丁女」發現。這個同樣來自鄉下的女孩被逼成為「火槍手」情婦，受盡了折磨，這次又親眼目睹「火槍手」的劣跡，憤而從窗外開槍打死「火槍手」，把槍扔進屋裡逃走了。正當「小夥子」撿起槍不明白這是誰開的槍時，警察衝了進來，不問青紅皂白把他當兇手抓走。「小夥子」被判死刑，「伶丁女」坐臥不安，行刑前終於向「心愛女」坦白是她開的槍。這時要救「小夥子」，只有得到州長的赦免，可是州長恰好坐火車外出，「心愛女」、「伶丁女」兩人立即攔下

一輛賽車去追趕火車。「小夥子」這時已被送上絞架。汽車終於趕上火車。當「心愛女」拿著赦免令趕到監獄時，絞索已套上「小夥子」的脖子……最後這一對苦命的年輕夫妻和孩子終於團圓，開始他們幸福的生活。

2. 基督故事

從《聖經》選擇了三個片段故事——「變水為酒」、「懲罰淫婦」、「基督受難」組合而成。耶穌傳道之初來到迦拿，應邀參加一個盛大的婚宴。來客甚多，酒被喝完，聖母瑪利亞讓耶穌顯神跡，耶穌輕點石缸裡的水，水即變成美酒。耶穌的死敵法利賽人把淫婦帶來問耶穌，根據摩西律法，淫婦須用亂石砸死，現在如何處置？如果耶穌說砸死，他便因殺人而觸犯羅馬法；如果說放了她，又違反了摩西法。聰明的耶穌說：「你們誰無罪便可砸死她。」法利賽人沒有一個敢說自己無罪，只好認輸。公元二十七年，耶穌被出賣，在一個風雨交加的夜晚被釘死在十字架上。

3. 法國故事

公元一五七二年的法國正處於宗教內戰時期，胡格諾教和天主教之間經常發生大規模的衝突。信奉新教的「棕眼女」和家人來到巴黎，準備第二天與她心愛的拉杜爾舉行婚禮。正巧這天發生兩教衝突，天主教徒有人被殺，國王查理九世在太后逼迫下進行大屠殺。士兵們到處追殺胡格諾教徒，全城陷入一片恐怖之中。拉杜爾艱難地穿越全城去救未婚妻，當他趕到「棕眼女」家時，心愛的未婚妻和她的父母及妹妹都已被踐踏並殺害，他抱起「棕眼女」的屍體大罵士兵的殘暴，隨即被

亂槍打死。

4.巴比倫故事

公元前五三九年，巴比倫人在開明國王納波尼杜思和王子貝爾撒贊的治理下，生活得非常幸福。一天王子帶人路過婚姻市場，看見一個美麗的姑娘被其哥哥逼迫賣給一個老頭，出於同情，他救下了姑娘。姑娘名叫「山姑娘」，因不肯嫁給宮廷詩人才遭此惡運。她望著救命恩人，心中充滿愛慕之意。波斯王居魯士率大軍進犯巴比倫，雙方展開激烈的拼殺，王子指揮軍隊多次擊退波斯人的進攻。最後居魯士傷亡慘重，被迫退兵。獲勝的巴比倫舉國歡慶，沉醉在勝利的喜悅之中，到處是載歌載舞，濫飲狂歡，王子經受不起眾人的敬酒早已醉得不省人事。就在此時，一直對王子心懷不滿的大祭師乘機勾結宮廷詩人一起謀反，他叫詩人趕快通報居魯士，要波斯人乘著王子等人喝得爛醉之機來攻城，他則設法打開城門迎接波斯軍隊。宮廷詩人在去波斯人處時遇到「山姑娘」，在糾纏之際洩露了他們的叛國陰謀。得到這一消息，「山姑娘」毅然冒著生命危險，奔向城裡報信。她雖然比波斯人早一步趕到城裡，並將這個驚人壞消息告訴王子，可是喝得爛醉的王子不相信這是真的。說時遲那時快，大批波斯軍隊已湧入城裡，大肆屠殺百姓平民，搶劫姦淫無惡不作。王子雖然召集到小部分士兵，但終寡不敵眾，最後自刎而死。「山姑娘」奮力殺敵，戰死沙場。文明古國巴比倫就此從地球上消失，不復存在。

葛里菲斯選擇這四個故事構成一部龐大的影片，是經過精心策劃構思的。在《國家的誕生》公開上映之際，來自社會各界的反應幾乎是一致的：一方面對他所表現出的藝術才能表示讚嘆，一方面又對其影片中的種族歧視傾向表示不滿，甚至引發了一場社會騷亂。這使葛里菲斯感到很震驚。為了回答人們對他的「種族歧視」指責，他決定用《國家的誕生》所帶來的一百萬美元的收益拍一部新片宣揚他的「寬容」、「反暴力」主張，並希望能拍成像貝多芬第五交響曲那樣，使其流芳百世，成為電影藝術史上的傑作。

他的這一偉大計畫應該說是頗有些成功希望的，當時美國尚未參加第一次世界大戰，國內輿論主流也是反戰的，如果葛里菲斯的新片能及時推出，他的「反暴力」、「寬容」主張一定會迎合社會的需要。不幸的是，等到影片拍攝出來時，美國已宣布參戰，他的反對暴力主張當然為政府當局不能容忍，這無疑導致了這部新片的慘敗。

葛里菲斯原本只是想根據當時發生的一件著名錯案和國會有關一次流血罷工寫的報告拍攝一部名叫《母親與法律》的影片。正在籌劃之中，他的《國家的誕生》上映，並引起全美的震動。為了更好的闡述清楚自己的反暴力主張，他決定以《母親與法律》為核心內容，再拍攝三個帶隱喻性的不同歷史時期、不同地域發生的故事作陪襯，構成一部大型影片。

他為影片取名為 *Intolerance*，意為「偏執」、「不容異己」，中文譯作《忍無可忍》。按他的設想——

「幾個故事開始看起來像山頭上潺潺而來的四股流水。起先，四條小溪各自緩慢而幽靜地流淌。它們流著流著，越走越近，越淌越快，直到最後在終點時，它們匯合成一條表現感情激蕩、洶湧澎湃的大河。」

為了把四個故事有機地連接在一起，葛里菲斯借用惠特曼之詩句：「永不休止推動搖籃，它聯繫著當今和今後⋯⋯」用一個母親晃動搖籃的鏡頭反覆出現作象徵，巧妙地在四個故事間來回切換，採用平行和對照的剪輯手法把它們內在的思想串聯起來，從而達到他期望的藝術效果──利用四個故事的相互作用和反作用，使影片漸漸進入高潮，最後打出結束語：

「每個故事都顯示出：多少個世紀以來，仇恨和偏執怎樣在同仁和慈善作生死搏鬥。」

四個故事中有三個採用了他發明的「最後一分鐘救援」手法，使影片節奏逐漸加快，四個故事交替切換的速率也不斷加快。這時，影片出現這樣的不停切換：

心愛女乘賽車追趕州長的火車；

拉杜爾穿越騷亂的街道去救未婚妻；

山姑娘駕車狂奔去報信；

耶穌被釘上十字架；

這些不同故事情節中單個鏡頭的不斷切換，促使整部影片節奏越來越快，當救援到了最關鍵的時刻，每個畫面僅一閃而過，而且最後出現的大都為特寫鏡頭，如心愛女賽車的車輪、司機踩油門的腳、小夥子脖頸間的繩索……，把觀眾的緊張情緒引發到極點，然後是耶穌被釘死，棕眼女倒在血泊裡，剩下巴比倫故事和美國故事繼續來回切換，最後只剩下美國故事了，當心愛女拿著特赦令趕到刑場時，劊子手的刀正要砍向小夥子腳下平台的繩索……

觀眾欣賞這些不斷切換鏡頭時的感受，正如葛里菲斯所說的那樣，「它們流著流著，越走越近，越洶越快，直到最後在終點時，它們匯合成一條表現感情激蕩、洶湧澎湃的大河」。

許許多多的人物形象在銀幕上閃閃而過，以他們的身世命運使觀眾驚心動魄，又以他們不同的風姿、儀態，打動觀眾的心，最後這首「視覺交響詩」以其壯麗的結局在觀眾的心裡留下裊裊餘音，這時，人們讀到他寫在銀幕最後的那段結束語：「多少個世紀以來，仇恨和偏執怎樣在同仁和慈善作生死搏鬥」，不能不感慨萬分！

小夥子被套上絞索；

棕眼女被姦殺；

波斯軍隊湧入城門；

……

葛里菲斯在這部影片中幾乎調動了他所有的藝術天賦，尤其是對人物、情節發展的細部描寫，他所使用的每一個鏡頭都給人以豐富的想像，給人留下深刻印象。如現代故事法庭審訊一段情節中，葛里菲斯在描繪心愛女等待宣判結果時的焦慮心理時，他沒有讓心愛女做任何啞劇動作——這是當時默片慣常使用的手法，而是用鏡頭的切換表現她的心理世界。他先給心愛女一臉部大特寫，讓觀眾在最近距離看到心愛女的焦慮心情，然後鏡頭切換到心愛女的手上，一雙緊緊握著並且在不斷顫抖的手。這樣的無聲特寫鏡頭不是勝過任何做作的表演嗎！

除了切換鏡頭，葛里菲斯還很善於運用攝影機自身的運動，在推、拉、升、降、跟、搖等移動攝影過程中製造戲劇性的藝術效果。如心愛女孩子被搶走時，心愛女被推倒在地，鏡頭很自然地推至她的臉部，以展示她的哀傷，接著鏡頭搖至她的手上——手裡緊緊攢著一隻孩子的小襪子。像這樣帶有強烈感情色彩的運動鏡頭在當時還是非常少見的。

為了與其設想的「貝多芬第五交響曲」相稱，葛里菲斯花在這部影片上的費用也是驚人的，達二百萬美元。巴比倫故事中的那座古城，完全是用石膏和木材搭建出來的，城牆縱深一千六百米，高二十七米，上面能並行兩輛馬車。豪華的宮殿搭建得與真的相差無幾，上面可站立千餘人。波斯軍隊進攻巴比倫那場戲，演員多達一萬六千餘人。

可是，葛里菲斯花費如此鉅款並沒有演奏好他預想中的這部「交響曲」。四個時代不同的

故事交織在一起，闡述他那抽象的所謂的「偏執與寬容」的概念，當時的觀眾並沒有理解他的意思，更無法把這四個故事內容和「黨同伐異」聯繫起來思考，反而被這四個平行發展的故事弄得糊里糊塗。另外，影片公映之時的一九一六年，美國已宣布參戰，反戰主題顯得非常不合時宜。種種原因導致了《忍無可忍》商業上的慘敗，葛里菲斯為此終身也沒能還清為拍此片所借的鉅額債務。

但以今天的眼光看待這部攝於電影發展初期的影片，其商業上的失敗並不能掩蓋葛里菲斯藝術上的成就。是他第一個認識到電影鏡頭的重要性。是他從以往電影場景中再分出不同景別的鏡頭。因為有了鏡頭，電影才會出現鏡頭的組接，不同的組接又導致了蒙太奇藝術的產生，從而豐富了電影的表現力，使電影具有了戲劇所沒有的時間與空間轉換的自由。攝影機的運動性又使所攝的每一個鏡頭的內在變化和景別大小有了充分的自由，這無疑為蒙太奇藝術的發展奠定了基礎。日後，蘇聯的愛森斯坦和普多夫金就是在葛里菲斯的初級蒙太奇基礎上深入研究，最終建立起蒙太奇理論的。

葛里菲斯的兩部影片，《國家的誕生》和《忍無可忍》還從正反兩個方面提醒了美國人的電影製片意識。

《國家的誕生》的鉅額票房收入使財閥們第一次認識到，電影業也是有利可圖的，而且利潤是不可估量的。

《忍無可忍》的商業失敗又使財閥們看到，電影的製作不能交給藝術家操作，導演只能按照投資者的意圖進行工作。

由此，電影製片人開始登上電影發展的歷史舞台，在這些滿腦子利潤的製片人的操縱下，好萊塢的製片模式開始逐步形成——其首要的招數是以明星招徠觀眾贏取票房，這已成為美國電影百年來百戰百勝的生意經。

葛里菲斯以這兩部電影的攝製，完成了他對電影藝術「原始綜合」的歷史使命。他把戲劇、小說、詩、音樂、舞台等各種藝術形式、各種電影學派——尤其是盧米埃的紀實主義學派和梅禮葉的戲劇電影學派的合理因素巧妙地加以綜合，取兩者之長，將逼真性和假定性、照相性和蒙太奇融合在一起，使電影真正形成一個較為完整的藝術體系，成為繆斯女神寵愛的「第七藝術」。

可是，這時的「第七藝術」雖然受到大眾的歡迎，但她還是個不會說話的「啞巴」，也就是我們稱之為的「無聲電影」。儘管如此，有志於電影藝術的藝術家仍然不願放棄她，在無聲的世界裡為她尋找「美」的一切。

3「無聲」之美的尋覓

是詩，是舞蹈，是音樂，是主觀印象……

正當葛里菲斯為其兩部驚世之作竭盡全力忙得不亦樂乎時，在電影發祥地——法國，電影卻遭到致命的打擊。

一九一四年八月二日第一次世界大戰的爆發，幾乎使整個歐洲處於被封鎖的境遇，電影產品輸送不出去且不說，強大的美國電影製片業在首先占領英國放映市場後，緊接著便取代了法國電影原有的重要海外市場。加之法國自身在美國的幾家大影片公司將其在美國攝製的影片大量反銷回國內，這無疑猶如雪上加霜，使處在奄奄一息的法國本土電影迅速衰落。

隨著德軍入侵的威脅，法國電影業已陷入完全停頓的狀態。然而就在這段非常的戰爭時期裡，一批有志於電影藝術的法國青年卻在醞釀他們心目中的藝術電影。他們一面等候戰爭的動員令，一面聚集在一起討論未來法國電影該是什麼樣子。

受當時巴黎一批欲與傳統繪畫決裂的印象畫派影響，他們認為電影應該是詩，是用一個

個鏡頭「寫」成的詩。只有詩才稱得上藝術。

他們中間的核心人物是路易・德呂克。這位年輕的記者、小說家兼劇作家，在他娶了一個女演員後就此對電影藝術發生了濃烈的興趣。他第一個打破由製片商按行付酬收買「電影評論」的慣例，開始在報上發表獨立的論述電影的文章。他認為法國電影應該形成自己的流派，與日漸鼎盛的美國影片進行抗衡。「法國電影必須是真正的電影，法國電影必須是法國的電影」，這是他創辦的《電影》雜誌第一頁上的一句口號。他再三強調，電影是一種具有自身規律的藝術，應該和其他藝術，特別是文學和戲劇區分開來。他竭力反對當時法國電影界濫用改編文學、戲劇作品的製片方式，電影應該有自己的劇本，根據這樣的劇本才能拍攝出「真正的電影」。

從「印象派」繪畫獲得啓迪，德呂克強調電影不應僅是現實生活自然簡單的逼真再現，更不應是虛假的魔術般的人為編造，他心目中的「真正的電影」應該是電影創作者從現實的平民生活和大自然中發掘出來的詩和美。與繪畫藝術不同的是，電影是以無聲的動態藝術造型表現出藝術家對生活和自然所感受到的視覺「印象」。這一視覺「印象」所具有的詩意和美學追求，又是與藝術家自身的藝術素質和性格分不開的。

德呂克和一批志趣相投的電影導演，如馬賽・賴比葉、亞貝・岡斯、尚・艾普斯坦、謝爾曼・莒拉克等還將他們的主張付諸實踐，利用一切機會——如利用製片人交給的拍攝商業

片機會，拍攝出他們各自不同的「印象派」電影作品，試圖以「純藝術」來拯救、復興法國電影。

德呂克為電影寫的第一個劇本雖然力求擺脫文學與戲劇的影響，但仍離不了男女爭風吃醋之類的典型戲劇情節。直到在自編自導一部名曰《狂熱》的影片時，他才真正追求到「印象主義」的藝術真諦。在這部影片中他不再展開任何戲劇化的情節，他以樸實的攝影方法把鏡頭伸向馬賽的一家下等小酒吧，利用鏡頭的景深不斷把前景和模糊的酒店後景連接在一起，借鑒印象派畫家的「點畫」手法逐一對五十多個酒客進行勾畫，筆觸極其簡潔，既描寫出濃烈的下等小酒店的「氣氛」，又表現出強烈的平民生活主題。

在這之前，德呂克受瑞典電影流派影響，還曾編導過一部《神秘女郎》影片：在一所靠近熱那亞海濱的花園別墅裡，一個女人為了愛情離開了這所豪華住宅。多年後，當她重返這座義大利式花園住宅時，她發現自己與這裡的一切已格格不入，於是又重新棄家而去。德呂克在這部影片中以「倒敘」的手法來替代以往常用的人物「獨白」，直接用電影畫面對主角的心理進行細緻的描畫，運用鏡頭將往昔的生活情景──在銀幕上「閃現」出來。德呂克將影片的畫面拍得很美，綠樹成蔭的海濱大道，佈滿塵土和石子的山間小路，黃昏中，由德呂克妻子扮演的主角沿著長長的道路向遠方慢慢走去。這一美麗的結尾鏡頭，與影片的開頭：一個玩具皮球從同一條路上遠遠滾來，一直滾到觀眾的眼前，前後呼應，不能不給觀眾留下深

刻的「印象」。

　　如果，一個國家的一種藝術沒有自身的傳統，那麼就需要去他國尋找借鑒的榜樣。德呂克和他的一些朋友十分欣賞德國和瑞典的影片，尤其是德國的表現主義影片，其獨特的藝術風格，更激起他們創立自己電影流派的強烈欲望。與此同時他們還熱情的向社會觀眾介紹、評論外國的藝術影片，建立廣泛的「電影俱樂部」，透過專門性的影院，如「老鴿子籠影院」、「第二十八電影場」、「烏蘇林影院」等，為熱愛電影的觀眾放映一些一般影院所沒有的影片，特別是他們自己所拍攝的影片，以此來取得觀眾對他們的「印象主義」美學追求有所認識。

　　在他們這一派中被譽為最典型的代表人物要算是馬賽・賴比葉了。這位舉止文雅愛寫詩和劇本的青年出身於一個建築師的家庭，因為大戰而中斷了法律專業學習，被征到軍隊從事電影放映工作，由此對電影發生濃厚興趣。戰後，他雖為政府和商業機構拍攝過一些影片，但他的影片無不滲透著實驗性的探索。在《幻影》一片中他第一次把照相術中的「暈化」用於電影拍攝。在他為法國宣傳機關拍攝的《法蘭西的玫瑰》一片的開頭，他非常大膽地從一隻殘廢的手緊握著一朵玫瑰花，極精練、準確地點化出影片所要表現的主題。他的最具「印象派」藝術特徵的影片名叫《黃金國》。在這部影片中賴比葉幾乎完全放棄了傳統的「故事」模式，處處強調外在形式的重要性，不時地以「暈化」鏡頭表現

某個人物或導演自身的「主觀視點」。例如坐在酒吧間裡那個年輕瑞典畫家，在思考構思他的作品主題時，銀幕上會突然出現一個模糊不清的景象，朦朧中似乎是一幅印象派油畫。賴比葉的這一模糊不清的鏡頭表現的正是年輕畫家的「主觀視點」。同樣，他在表現醉漢時也採用這一手法，把醉漢所看到的景物加以暈化處理，使觀眾透過銀幕畫面進入醉漢的主觀視點，體會人物的複雜心理。賴比葉還充分運用攝影、構圖、布景等創作手段表現其導演的「主觀視點」。例如，他的影片中常常會出現一堵高聳的城牆，或擋住主角的去路，或聳立在絕望者的背後。高聳的城牆這時在導演的視點裡已成爲「命運」的象徵。黑影也常被賴比葉運用於「導演視點」的表現。例如，他在表現一個人物行將死亡前的垂死掙扎時，投射在布景景片上的幢幢黑影不時地在跳動，猶如黑暗即將把生命吞噬。

賴比葉的電影畫面拍攝得的確很美，但當他把這一形式美當做最高目的追求時，不由走上了脫離實際的誇張模式，既沒有得到藝術家同行的讚賞，更沒有獲得普通觀眾的理解和認可。在拍攝一部名曰《無情的女人》時，賴比葉請了最好的編劇寫作劇本，女主角的扮演者喬治特・倫勃朗也是當時著名的話劇演員，另外還有當時一流的建築師、布景師、作曲家、畫家的合作參與，但最後拍攝成的影片由於過分追求形式上的藝術誇張效果，結果並不爲同行和廣大觀眾所認可。該片的失敗，在某種意義上導致了「印象主義」電影走向結束。馬賽・賴比葉自此以後雖然拍了不少影片，但已與「印象派」沒有什麼關係了。

德呂克還提攜過一個年輕人加入他們的「印象派」小團體，他就是尚・艾普斯坦。

尚・艾普斯坦擅長寫作未來派風格的文章，對電影產生興趣是因為他非常喜歡美國好萊塢一些優秀演員的表演。他曾以詩一般的語言發表評論讚美卓別林、范朋克的表演天才。在與德呂克等人認識後，受到鼓勵開始導演電影。第一部影片雖然是一部紀錄片，但他卻把某些段落拍攝得非常美。接著，他又把巴爾扎克的《紅色旅店》搬上銀幕。然而這還不是他最具「印象主義」風格的作品，《忠誠的心》才是他最具代表性的印象主義作品。在這部影片中，艾普斯坦採用「加速蒙太奇」手法所表現的一段節日景象尤為人們讚賞。旋轉的木馬、飛濺的鞦韆、動作古怪的機器人、熙熙攘攘的人群、占滿整個銀幕的人臉大特寫……這些不同景別的鏡頭由慢到快，不停地反覆出現在銀幕上，給觀眾的視覺造成強烈的刺激，從而達到導演所預想的藝術效果。可是艾普斯坦也過分地「耍弄」了蒙太奇手段，在銀幕上玩弄「光」的把戲。這也是印象派後來走向衰落的主要原因之一。尚・艾普斯坦繼《忠誠的心》之後還拍了不少影片，但這時的艾普斯坦已轉向比印象派更講究藝術形式的先鋒派了。

謝爾曼・莒拉克是印象派唯一的一名女將，也是德呂克親密的戰友。這位早先當過新聞記者、戲劇評論家的女性，在她三十三歲時創辦了自己的電影公司，親自執導拍攝影片。她一生共拍攝了二十餘部影片，其中有兩部是電影史上必然要提到的重要作品，一是印象主義代表作《微笑的伯代夫人》，一是先鋒派電影著名作品《貝殼與僧侶》。《微笑的伯代夫人》

是一部根據舞台劇改編拍攝的影片，描寫一對資產階級夫婦間格格不入的悲劇性命運，內容簡潔而又緊張，頗有莫泊桑短篇小說的格調和韻味。女主角是一個包法利夫人式的人物，酷愛詩歌與藝術，整天沉浸在浪漫的虛無飄渺的夢幻愛情之中，最後走火入魔甚至於想殺死她俗不可耐的丈夫。莒拉克在描寫這位夫人的心理世界時，以「慢鏡頭」手法將時間「放大」，緩緩而細緻地描繪伯代夫人與夢中情人幽會的美妙情景。在表現她於幻覺中企圖想殺死兇惡的丈夫時，莒拉克則採用與之相反的手法，將時間「縮小」，以快動作表現她所做的一切。以高速攝影和慢速攝影這兩種攝影技巧表現人物的微妙心理，這在以往的影片裡還很少見。莒拉克在影片的藝術處理上，一般採用不溫不火的藝術手法，以細節描繪和心理分析為主，基本上不採用其他印象派導演喜用的誇張手法。例如，在表現伯代夫婦不同的生活情趣時，導演以一只花瓶被兩人先後移動擺放在不同位置的細節描述得恰到好處。在電影理論的探索方面，莒拉克也是位頗為激進的女性，她提出的「純電影」、「視覺交響樂」、「整體電影」等新電影概念，不僅對印象派電影創作有所促進，對後來的先鋒派電影運動形成也起到推波助瀾的作用。當然，她親自編導的《貝殼與僧侶》更是她電影理論的實踐成果之一。對這部影片我們將在以後再次提到，作較詳細的分析。

亞貝·岡斯是位處於印象派邊緣的人物，他導演拍攝的作品以充滿激情見長，與馬賽·賴比葉的溫文爾雅相比更顯現出火一般的熱情。他拍攝的《車輪》就像一鍋沸騰的開水，冒

著騰騰的熱氣。但同時由於缺乏應有的雅致和風趣，岡斯的作品難免又像爆發的火山，在噴發火焰的同時，也噴灑出大量的岩漿和渣土。大概是受葛里菲斯的影響，岡斯拍片之速度非常慢，而且費用也特別高，這部《車輪》他足足花費了三年時間才算完成。在這部影片中，岡斯透過兩次火車失事所發生的故事，描寫了一個具有伊底帕斯和西敘福斯雙重悲劇性格的火車司機。這名火車司機在一次火車事故中收養了一個失去親人的女孩，女孩長大後司機父子都愛上了她，可是女孩卻與一個工程師結了婚。司機兒子為此和工程師發生鬥毆，結果兩人都被打死。此時司機又發生一場車禍，雙目失明，女孩為了他的晚年生活，做了他的妻子。

岡斯的鏡頭並沒有放在司機這一主要人物身上，他在把歐里庇得斯、左拉、雨果等人作品和一些報章雜誌上通俗小說的內容，雜亂無章地糅合在一起後，基本上沒有什麼情節，銀幕上表現的主要還是車輪和鐵道，以及信號燈、蒸汽、山巒、雲霧等生活中常見景物。由於他在車站與鐵路員工生活過一段時間，對鐵路產生強烈的感情，所以他表現的車輪幾乎被其人格化。他以音樂為背景和不斷加速的蒙太奇剪輯，創造了車輪在運行中的美妙造型。在車輪迫近懸崖之際，以及車翻人亡之時，愈加強烈的節奏感在銀幕上表現得極其壯美。雖然這些鏡頭處理得極富浪漫主義色彩，可是整部影片過於冗長的篇幅仍然不能不使人感到些許厭煩。

儘管如此，亞貝·岡斯在《車輪》一片中的許多傑出藝術處理手法還是被後人所津津樂道。其別具一格獨特的取景角度，與當時現代派繪畫所表現的風格如此相像，富有優美的造型特徵，再加之「加速蒙太奇」所形成的強烈節奏，賦予影片一種雄偉的氣魄。那段車輪飛轉衝出懸崖的一組鏡頭已成爲無聲電影史上一段精彩樂章而載入史冊。

另外，岡斯對人物傳記影片也情有獨鍾，他竟然花費四年時間去拍攝一部《拿破崙》。這部動員了當時最好的演員、攝影師、美工師一起參與的大型影片，由於岡斯不善敘說故事和人物心理描述，拍攝完成的影片並沒有達到預期目標。但影片中一些大場面的處理仍然不失爲精彩片段。爲了充分表現這些大場面的氣勢，岡斯打破常規，運用「三面銀幕」和奇特的「主觀鏡頭」加以體現。他在有限的幾家影院放映《拿破崙》時，在通常的主銀幕兩旁再放置大小相等的兩塊銀幕，連接成一個「環形銀幕」，達到兩種如同現今寬銀幕的藝術效果。觀眾從「三面銀幕」所欣賞到的電影畫面有著廣闊的遠景效果，這對表現拿破崙翻越阿爾卑斯山，率領軍隊進攻義大利等戰爭場面非常適用。

「主觀鏡頭」的大量使用主要還得力於移動式輕便攝影機的發明。在法國，已有人利用鐘錶發條替代攝影機的手工搖柄，同時還有人發明了利用壓縮空氣推動攝影機的裝置。這些採用不同方式製造的輕便攝影機爲一些有創新意識的導演提供了拍攝上的方便。岡斯正因爲有了這一輕便攝影機，他不放過任何一個「主觀鏡頭」的拍攝。他把攝影機綁在一匹奔馳的馬

上，由此來攝取拿破崙騎在馬上逃跑時所看到的景象。接著，他又把攝影機放在透明的水箱裡，把它從懸崖上投入海裡，以此來拍攝拿破崙跳海時的「主觀鏡頭」。在拍攝拿破崙圍攻土倫時，他把一架小型自動攝影機放置在一只足球中，然後把足球拋到空中去，拍攝一個被炸彈炸飛上天的士兵的「主觀視點」。

由於受各種因素的限制，岡斯的《拿破崙》只拍攝了拿破崙一生中的學生時代和進軍義大利的若干片斷，影片的整體結構較為雜亂，導演只注意到形式的創新，而忽略了人物性格的描寫和表現，加上無聲電影的缺陷，拿破崙的藝術形象並沒有得到完整的體現。可是岡斯並未就此作罷，有聲電影產生後，一九三四年他又重新拍攝了《拿破崙》的有聲版，而且運用了當時很少有人使用的立體聲製作方式。同時，在內容上他也作了很多修改，使影片成為一部很有價值的大型人物傳記片。一九六〇年，這位從印象派起家的導演再一次拍攝了一部描寫拿破崙的歷史巨片《奧斯特里茨》。在這部影片裡，岡斯透過一次戰役的詳盡描寫，細膩深刻地刻劃了拿破崙的真實性格，使整部影片不僅具有豪邁的史詩性，而且生動地描繪出人物的複雜心理。

亞貝·岡斯是位個性強烈的導演，他想要達到的藝術目標，非要想方設法去實現。當他想要拍攝被炸彈炸飛上天士兵的「主觀視點」時，他把輕型攝影機放置在足球內拋到空中進行拍攝的計畫起先是受到電影公司老闆反對的。老闆說，這樣拍攝影機會摔壞的。岡斯針鋒

相對回答，飛上天的士兵掉下來時也會死的！儘管岡斯如此個性執著，但他又是個交友甚廣的人，而且很有辦法籌集到資金，所以他能「為所欲為」地拍攝他要拍攝的影片。

一九二四年，法國印象派電影的創始人路易·德呂克，因健康惡化而去世，年僅三十三歲。他的去世使印象派電影失去了一個理論和實踐的領袖。女導演謝爾曼·莒拉克首先離開印象派，轉而投身於先鋒派電影。緊隨其後，尚·艾普斯坦在幾經失敗之後也轉向了先鋒派。馬賽·賴比葉和亞貝·岡斯，這兩位最典型的印象派電影的主力，雖然沒有改變初衷投入其他派別，但他們不僅沒有把印象派電影的缺點加以克服，反而將之推至極端。賴比葉拍攝電影從來不重視作品的主題，情節、人物等基本作品要素在他手裡不僅遭到忽略，而且成為他玩弄印象派攝影花招的依托，在搭建的布景間，他沒有任何固定的攝影機位，而是將一架輕便攝影機像跳瘋狂舞蹈似地，忽上忽下，忽遠忽近，視角也是千奇百怪，讓人頭昏眼花，不知所云。而導演卻自認為表現了他的「主觀印象」。如此地「孤芳自賞」，忘記了電影的存在還需得到觀眾的認可和承認。拍攝出的影片既然賣不出去，那麼還會有哪家電影公司會繼續出資給他拍片呢？德呂克的死，實際上也就意味著印象派的瓦解和消亡。

法國印象派在其初創時期雖然力圖恢復法國電影的早期輝煌，反映的也主要是平民生活，但由於這批藝術家過分地強調了創作者的主觀印象，單純追求所謂的主觀印象，因此自然主義成分越來越多，同時又由於忽略了藝術創作必需的理性概括，從而妨礙了導演對社會

現實的理性思索和必要的批判，所攝的影片因此缺乏思想內涵，當然得不到社會觀眾的歡迎。這不能不說是印象派電影最後瓦解消亡的致命傷。

印象派電影的生命非常短暫，從二十年代初到一九二四年德呂克去世，僅三、四年時間，所拍的影片也不多，而且放映範圍也很有限，對一般觀眾的影響更為渺小。但如果從電影藝術探索的角度對印象派作一總結的話，路易‧德呂克等人所攝製的影片在美學上的追求是有著非常明確的目標的，而且他們都有自己的理論主張，並非是一般地玩弄一下電影技巧而已。

德呂克在其〈上鏡頭性〉一文中反覆強調，電影要成為藝術，必須拋棄電影是照相術延伸的觀念，「我們不要照相，要電影！照相的各種豐富可能性以及所有那些革新了照相術的人的智慧源泉都將為電影的熱情、智慧和節奏效勞」。

岡斯則把電影當作一部活動的畫作來創作。他自問自答：

「怎樣才是一部偉大的影片呢？」

「它應當是音樂：由許多互相衝擊、彼此尋求著的心靈的結晶體以及由視覺上的和諧、靜默本身的特質所形成的音樂；

它在構圖上應當是繪畫和雕塑；

它在結構和剪裁上應當是建築；

它應當是詩：由撲向人和物體的靈魂的夢幻的旋風構成的詩；

它應當是舞蹈：由那種與心靈交流的、使你的心靈出來和劇中的演員融爲一體的內在節奏形成的舞蹈。

……

它應當是各種藝術的匯合點！這些藝術經過光的熔煉已經和以前不同，但它們的淵源是無法否定的。

……它應當是從一個時代到另一個時代的幻想的橋梁；它應當是點金的藝術，爲我們的眼睛而創作的偉大的作品。

畫面的時代來到了！」

艾普斯坦對德呂克的「上鏡頭」進一步加以深化，他說：「只有事物、生物和心靈的動態的和有個性的現象，才能是『上鏡頭』的東西，即能夠透過電影的再現而獲得高級的精神特質。」

女導演莒拉克則以總結性的語言得出「電影──視覺的藝術」這一結論。她批評有些影片「並不是在純粹的視覺中尋找激情，這是最大的遺憾。」她認爲「任何電影作品，不論是由各種形狀的運動所構成的，還是由各種癲狂的人物所組成的，都應該是視覺化的而不是文學化的。影片所要產生的印象，作者的不可捉摸的創作思想和作品的主導情緒，都是從視覺

的和諧中產生的。」

的確，他們的藝術實踐無不是在證實他們的理論發現，實現他們的美學追求。正是由於有這批有著美學追求的電影導演的不斷實踐、探索，電影才漸漸脫離「影戲」的低級階段，挖掘出電影潛在的非凡的藝術表現手段，使電影作爲一門新穎的藝術開始走向它的成長成熟路程。如果說，是法國印象派電影藝術家把電影眞正引入了藝術王國，這樣的評價可以說毫無誇張之嫌。

表現派電影的「變形」之美

戰爭給人類帶來的創傷是難以用任何語言來形容的。更何況席捲整個歐洲的世界大戰，無論是戰勝國還是戰敗國，無比殘酷的戰爭摧毀了人們美好的一切，尤其是善良人們的心靈遭受到嚴重的扭曲後，人們再也不相信會有什麼美妙的理想，只要有一個狂人開動戰爭的機器，人類就立即會陷於滅頂之災。

一次大戰之後，歐洲不少藝術家受現代哲學思潮和佛洛依德精神分析學說影響，繼承戰前興起的各種現代派藝術觀，大膽地對現實社會進行挑戰。他們否定一切傳統藝術的造型觀念和創造規律，以怪誕荒謬的形象來表現他們內心的苦悶、彷徨。這在戰敗的德國同樣如此。戰前就流行於德國的表現主義，在戰後更是成爲一種風潮，表現主義的文學、音樂、建

築、繪畫侵入到社會的每一個角落。甚至連廣告招貼、咖啡館裝飾、商店招牌和櫥窗都蒙上一層表現主義的色彩。我們所要談到的德國電影，當然也毫不例外地體現出濃厚的表現主義風格。

表現主義是二十世紀初出現於德國的一個文學藝術流派，它的藝術目的是力圖透過不自然的形式和極度變形失真的世界形象，來強烈地表達出人物內心恐懼和焦慮、愛和憎的情緒。在繪畫界表現主義尤為突出，曾出現過兩個著名的藝術團體，「橋社」和「青騎士」。前者是三個學建築的大學生一九○五年發起創立的一個畫派小組。他們認為，繪畫應該表達自然現象背後的精神世界，他們非常崇尚原始藝術，偏激地追求藝術的純粹性和生命力。他們渴望宇宙和自我的融合，煞費苦心地尋找人之初、自然之初的和諧統一。他們創作的作品形式誇張、粗獷，極度變形、抽象，線條硬朗、短促，構成有力的四角形幾何輪廓，再配置上刺眼的顏色，試圖給觀賞者強烈的視覺感受。後者「青騎士」成立於一九一一年，主要由慕尼黑一批青年知識分子組成。「青騎士」原是一份記載藝術活動的年鑒，一批主張革新的青年藝術家團結在這份年鑒的編輯人員周圍，與原有的藝術家協會的傳統派相抗衡，形成一個激進的表現主義小團體。這批人比「橋社」更注重理論上的探索。他們對形而上學、倫理、宗教、社會心理學等方面都非常感興趣。他們從其他藝術流派得到啟發，所繪製的作品極其講究力度上的幾何形節奏感。著名的抽象派畫家康定斯基就是這個團體的主要發起人之一。

第一次世界大戰期間，歐洲無形之中被分爲三個地區。西部，法國、英國和拉丁語國家，他們的電影市場基本上被美國壟斷。東部是俄國，其電影主要靠從斯堪地那維亞等國轉口輸入。擠在中間的則是德國、奧地利等中歐國家，由於處在不利的地理位置，影片輸入非常困難，普遍缺乏可供放映的節目。德國當局一方面爲了利用電影鼓舞士氣，一方面想學習美國使電影成爲一項贏取大量利潤的工業，由一些銀行、化工、電氣和軍工大資本家聯合投資創辦了一個強大的電影公司「宇宙電影股份有限公司」，簡稱「U.F.A」，即「烏發公司」，生產製作了許多影片。戰爭結束，「烏發」的官方的股份雖然抽出，卻絲毫沒有影響電影的拍攝和放映業的繼續發展。這些都爲日後表現主義電影的創作拍攝提供了思想、藝術和物質條件上的充分準備。

作爲戰敗國，德國人民普遍對把國家拖入可怕戰爭的罪魁禍首深惡痛絕，同時對普通百姓怎麼會對權威盲目信任和追隨，也在作深刻的反省。可是，這時德國所攝製的電影不僅沒有對此有所涉及，反而花巨資大拍所謂的名著影片，繼續宣傳國家主義思想。就在這時，一位有著戰爭經歷的劇作家推出了一本非常有針對性的劇本《卡里加利博士的小屋》，對戰爭瘋狂者給予了深刻地無情揭露。這位劇作家就是奧地利人卡爾·梅爾。

卡爾·梅爾，一八九二年生於奧地利的格拉茨，父親因賭博而破產，他只能靠做些小生意維生。他又是個喜歡藝術的青年，當過流浪畫家，也充當過臨時演員。大戰期間應徵入

伍，由於忍受不了戰爭的折磨，精神上有時會顯得沮喪，行動難免有些古怪，曾被送往精神病院強制治療。在部隊他和來自捷克的青年詩人漢斯‧傑諾維茲成為朋友。復原後，傑諾維茲繼續搞文學創作。他寫了一個權威博士發瘋之後使用魔法強迫青年人犯罪的故事。卡爾‧梅爾看到這個故事後，立刻有一種將它改編成電影的欲望。當下兩人商量了改編的計畫，由梅爾執筆將他們的生活經歷，如精神病院、性犯罪、雜耍表演等均融入到他們的電影劇本中，在風格上很自然地採用當時流行的表現派藝術風格。

故事敘述一個名叫卡里加利的精神病院院長、博士，對青年塞沙勒施行催眠術，把他作為市集上供人觀看的玩藝，晚間又驅使其去幹殺人的勾當。最後，塞沙勒終因精疲力盡而死。卡里加利博士的假面具被揭穿後，也被當作瘋子送進了瘋人院關閉起來。梅爾和傑諾維茲的這個劇本故事，無須多加解釋，卡里加利博士作為一個殘害青年的瘋子，無疑就是把德國拖入戰爭痛苦的一批政治權威的象徵。劇本的反戰思想主題是極其明確的，很符合當時德國社會的民眾心態。

劇本送到製片人埃立克‧龐茂手裡，立即引起這位頗有商業頭腦的「德克拉電影公司」主持人的興趣。他關注的倒不是未來影片的思想主題，而是極具表現派風格的藝術形式。他買下劇本，打算讓年輕的導演弗里茨‧朗格拍攝。可是朗格另有片約，不能脫身，改由一位擅於拍商業片的導演勞勃‧維奈執導。但龐茂沒有就此放手讓維奈去拍攝，而是又約請了三

位表現派畫家擔任影片的布景和道具設計師，為的就是把影片拍攝成「風格化」的作品，順應時代潮流，為其賺得更多的利潤。他說：「德國是戰敗國，它如何才能拍出堪與別人競爭的影片呢？試圖模仿好萊塢和法國人是絕無前途的。於是我們另闢新路：拍攝表現主義的或「風格化」的電影。這是可能的，因為德國擁有大批優秀的藝術家、作家和強有力的文學、戲劇傳統。」

龐茂所邀請的三位表現派畫家對他的「風格化」要求心領神會，竭盡全力在美學上追尋他們的表現主義風格。布景師赫曼·瓦姆宣稱：「電影應當成為活的圖畫。」這句話後來也就成了《卡里加利博士的小屋》的美學基礎。按照這三位表現派畫家的設計，在這部影片裡，一切遠近距離、光線照明、物體形態和建築物都被誇張變形，在銀幕上創造出一個變態的世界。在這個變態的世界裡，人物同樣也變得奇形怪狀：奇特的服裝，誇張的化妝，甚至動作行為也是讓人不可理喻。譬如，囚犯蹲在一根三角形尖木樁頂端上，強盜站立在煙囪林立的屋頂上，夢遊者躲在高牆根的陰影裡……一道白色光圈打在他身上，瘦長的身影拖得長長的。主角卡里加利博士的造型更加奇特，一身古怪的服裝，三道垂落的頭髮貼在前額，手套上也同樣有著三道黑色條紋，行動時動作迅速，有節奏……這一切都給人過目難忘的強烈印象。

可是在拍攝過程中，導演維奈擔心一般觀眾看不懂表現派手法，於是他接受原定導演弗

里茨‧朗格的建議，對原劇本加一個序和一個尾聲來說明：片中出現的奇異景象，乃是被卡里加利博士送到精神病院關起來的瘋子（即劇中人法蘭克斯）眼中所看到的世界。這樣一改，影片的主題完全被顛倒了，把卡里加利博士的瘋狂犯罪改成了是一個瘋子的狂想，原本是罪犯的權威博士搖身一變竟變為維護理性的保護人。對如此顛倒黑白的添首加尾，兩個劇本作者當然激烈反對，可是劇本已被龐茂買下，無權干涉，只能無可奈何聽之任之。

被顛倒後的《卡里加利博士的小屋》故事是這樣的：

公園裡，大學生法蘭克斯和朋友談起他和女友珍妮的一段奇特遭遇：

法蘭克斯的家鄉霍爾斯登沃爾是座建在山頂的小鎮。鎮民們的每一座房屋都建有一個尖尖的屋頂，它們密集地擁擠的一起，相互依靠著，支撐著。山頂端聳立著一座大教堂，它的兩個尖頂古怪地斜靠在一起。遠遠看去，霍爾斯登沃爾小鎮彷彿是畫在布上的一幅表現派的油畫。

一天，鎮上來了一個巡迴演出團，在山上搭起一座座樣子奇特的帳篷。領隊的是一個叫卡里加利的博士。此人身裹黑斗蓬，戴一副厚得出奇的眼鏡，鏡片後的眼珠子始終不懷好意地四下打量著。他走起路來一跛一拐的，顯然是個瘸子。他一手拄杖，一手拿著書，戴著高禮帽來到鎮長辦公室，他要求在鎮上演出催眠術表演。鎮長對此不置可否。

演出的當天，法蘭克斯和朋友亞倫一起去看催眠術表演。

卡里加利博士的帳篷裡擠滿了觀眾。博士把舞台上一個狹長的木櫃打開，走出一個奇瘦無比的青年人，他叫塞沙勒。他身穿黑色緊身衣，臉色死白，化著濃妝，眼上粘了長長的睫毛，眉毛畫得又粗又黑，嘴描成弓形，雙眼眼袋處各有一個三角形的黑斑。在卡里加利博士命令下，塞沙勒開始扭動嘴巴，然後慢慢張開，眼睛也隨著睜開，而且越睜越大，最後像個瘋子似的張著大嘴，睜著雙眼，站在台上一動不動。這時，卡里加利博士向觀眾宣布，塞沙勒能回答大家的任何問題，而且他還能預知你的未來。亞倫好奇地發問：「我能活多久？」塞沙勒不假思索地回答：「你能活到明天凌晨。」法蘭克斯表示根本不信這種胡言亂語，亞倫則有些惶恐不安。

回去的路上，他們碰見珍妮姑娘，三人高興地談論了一會兒。分手後，法蘭克斯和亞倫相約，他們雖然都愛著珍妮，但最後還是要尊重她自己的選擇。他們兩個永遠是好朋友。

當天夜裡，小鎮鎮長和亞倫被人殺死。

法蘭克斯懷疑是卡里加利博士指示塞沙勒幹的。他和珍妮及珍妮父親去報告了警方，珍妮父親作為醫生，要求搜查博士的住處。卡里加利博士正在給塞沙勒餵食，法蘭克斯和珍妮父親帶著警方的搜查證來搜查。博士開始不肯，但看到警察局搜查證後不得不同意醫生對塞沙勒進行檢查。就在這時，篷外有人叫賣號外：「謀殺案真相大白，兇手第三次行兇時被擒！」

卡里加利博士看著法蘭克斯和醫生離去，露出猙獰的奸笑。

落網的兇手只承認殺死自己的妻子，鎮長和亞倫並不是他殺的。他故意使用與殺害鎮長、亞倫

神秘殺手同樣的匕首，只是為了嫁禍於人掩蓋自己的罪行，讓別人以為他妻子的死也是這個神秘殺手幹的。

珍妮獨自在家久等父親和法蘭克斯不歸，並讓她參觀木櫃裡的塞沙勒。塞沙勒突然睜開眼睛，死死盯著她，嚇得她驚叫起來，奪門而逃。

當天晚上，法蘭克斯潛伏到卡里加利博士帳篷外，透過窗格監視博士的行動。他看見塞沙勒一動不動躺在木櫃裡。

可是就在這時，另一個塞沙勒身穿黑色緊身衣悄悄潛行到珍妮的床邊，舉起匕首就要刺下。但此時他看見熟睡中的珍妮是那樣的安詳美麗，舉起的手停在了半空中，匕首鐺鋃一聲落到了地上。

珍妮被驚醒，嚇得大叫起來，塞沙勒害怕被人發現，抱起珍妮跳上屋頂，如履平地，消失在一個屋頂後面。

珍妮的驚叫驚醒了鎮上的居民，紛紛起來追截黑衣人。

塞沙勒逃到一座橋上已是筋疲力盡，他捨棄珍妮，想獨自離去，剛蹣跚幾步，便跌落到橋頭旁的山坡下。

珍妮被鎮民們救回家，昏迷中不斷大聲喊叫：「塞沙勒！塞沙勒！」

法蘭克斯簡直無法相信這是塞沙勒幹的。因為他剛才還在卡里加利博士那兒看見塞沙勒躺在木櫃裡。

他跑到警察局，那個殺妻的兇犯仍然關在那兒。

他又隨警察跑到博士那兒，這才發現他原先看到的塞沙勒是個木頭假人。

他們立即追捕卡里加利博士，發現他逃進了一座精神病院。

法蘭克斯問這裡的醫生有沒有看見卡里加利博士。醫生竟告訴他，卡里加利博士是這裡的院長。法蘭克斯大驚失色，不相信這是真的，他要求謁見院長。醫生告訴他院長正在休息，並帶他到院長辦公室門口，讓他看正躺在沙發上睡著了的卡里加利博士。

法蘭克斯向醫生們講述博士的罪行，但沒有一個人相信他的話。當人們離去時，他在辦公桌裡發現一本博士日記，裡面記載著卡里加利博士如何對塞沙勒施行催眠術，利用他去殺人行兇的內容。

就在這時，鎮民們抬來了在山下找到的塞沙勒。卡里加利博士被人叫醒，當他一見到死去的塞沙勒，立即像瘋子似地扼住一個醫生的脖頸，死都不肯放手。

人們制伏了卡里加利博士，給他穿上緊身衣，送進了禁閉室。

法蘭克斯的故事講完了，他朝精神病院走去。剛走到病院，他突然看見塞沙勒手持一束鮮花若有所思地站在那兒，再一看，一個長得很像卡里加利博士的白髮老人正向他走來。法蘭克斯不明白這是怎麼回事，驚叫起來，朝他們猛撲過去。醫生和力大無窮的護士很容易地制伏了他，給他穿上專門用來對付發瘋病人的緊身衣，關進禁閉過卡里加利博士的那間禁閉室。

那個白髮院長像是明白了什麼似的，微笑著告訴周圍的醫生：「我終於明白了法蘭克斯瘋病的原因，他把我當成了那個神秘的卡里加利博士。我有辦法治療他的病症了！」

正因為加了這一頭一尾，梅爾和傑諾維茲兩位編劇的本意被顛倒了，但也恰恰因為如此，影片才獲准在德國和歐洲等國上映。《卡里加利博士的小屋》受到歡迎，有人讚賞它的思想意義。儘管不應有的多餘頭尾削弱了一些影片原有的諷刺性，但聰明的觀眾還是看懂了劇作者的本意。有人讚美影片的藝術風格，稱它為「在電影這一新媒介中表現出創造性思想的一次重要嘗試」，也有人高度評價影片的整體設計創造出一種滲透肌膚的焦慮和恐懼的感覺。這一切都因為是影片創造了光亮和黑暗的極端反差、扭曲的角度、誇大失真的縱深和布景內的向量關係、繪製的布景和陰影，甚至這種表現派的美學特徵在人物服裝和化妝上也得到強烈的體現。

來自多方面的肯定和讚美，使得影片在法國巴黎竟然連續上映達七年之久。這當然是後話。一九五八年，有一百一十七位電影史學家參加評選的「世界電影十二佳作」內就包括這部表現主義風格的影片。的確，後來的所有表現恐怖、神秘和驚慌不安的影片，我們都能很容易找到《卡里加利博士的小屋》神秘視覺效果的影子。雖然表現主義電影的人為加工痕跡明顯，故事的假定性太大，與現代電影追求真實的美學原理不協調，但在某些特殊情況下，

為了突出神秘、恐怖、驚慌的戲劇性效果，表現派的某些手法還是可以加以利用的。在今日的好萊塢，類似於《蝙蝠俠》等影片不是很容易使人和《卡里加利博士的小屋》聯想在一起嗎！

德國表現主義電影所追求的「變形」美，和電影與生俱來的逼真本性格格不入，因此在電影史上它留存的時間極其短暫。後來雖然還有《哥雷姆》、《演皮影戲的人》、《疲倦的死》、《真誠》等影片，但由於影片內容悲觀厭世，脫離現實，加上表現手法老套，所以很快使觀眾感到厭倦。《卡里加利博士的小屋》編劇之一卡爾‧梅爾和導演勞勃‧維奈後來合作的《真誠》也慘遭失敗，提醒了他對表現主義的反思。他敏銳地感到，表現主義在「寫意」上雖有其獨特的表現方法，光與影的強烈對照，誇張抽象的藝術變形，能創造出一個戲劇假定性很強的「寓意」性故事，可是，當影片欲深入描寫故事中人物的心理、性格時，試圖創造出感人的「意境」時，表現派手法就顯得放不開手腳，往往為了表現主義風格的統一和諧，無法採用真實細膩的「寫實」手法加以描述。認識到表現主義的這些不足之後，梅爾毫不猶豫地脫離了他自己所創立的表現派，回到寫實主義的老傳統上來，運用古典悲劇的「三一律」手法在銀幕上創造他的「室內劇」電影。

梅爾的「室內劇」影片代表作名叫《最卑賤的人》，故事情節就像一則社會新聞那般簡單：一家大飯店的某領班，因為一點小事沒有完全按老闆的意思去做，結果得罪了老闆，被

降為廁所清掃工。領班的人格尊嚴受到侮辱，心情抑鬱，想要自殺，但為了家庭最後不得不忍辱負重接受了這一差事。整部影片的鏡頭全在飯店裡拍攝，導演弗里德里希‧茂瑙採用靈活的移動攝影技巧，不斷地變換角度、距離，拍攝領班受辱清掃廁所時的痛苦心理。以前領班看人的角度是平視，甚至有時是俯視的，體現出他高人一等的心理感覺。在他被貶為工役後，他的視點則變成了仰視的角度，微妙地顯現了他這時的自卑心理。這些鏡頭的變換很真切地表現了人物心理情緒的變化。如此簡單的故事，如此單一的場景，由於攝影技巧的巧妙運用，加上主要演員的精彩演技，影片拍攝得很成功。茂瑙在處理影片中的任何細節時都不掉以輕心，除了在攝影角度、距離的變換上依據人物心理情緒進行變化外，他還很擅於借鑒戲劇技巧中對道具的運用。飯店大門是扇常見的那種旋轉門，茂瑙很自然地將其人格化，有時轉得輕快，有時轉得緩慢，有時順時針轉，有時逆時針轉……它隱喻著人物的命運，也暗示著不同人物不同的前景。

「室內劇」電影從表面上看，似乎把電影又拖回戲劇化的老路，束縛了電影藝術在時間和空間上變換的自由。可是實際上並非如此。由於「室內劇」所表現和描寫的人物一般都為生活在社會下層的小人物，他們的心理、命運、生活方式等，編、導、演都非常熟悉，因此，在攝製過程中，創作者很容易就能尋找到描繪、體現、刻劃他們的方式、技巧和各種細微的表現手段。例如上面所介紹的《最卑賤的人》移動攝影技巧的充分運用，道具的隱喻和暗示

等，戲劇舞台演出是難以採用的。另外，多角度的拍攝和不同景別的剪輯組合，又能創造出一般戲劇演出難以達到的藝術效果和動人心魄的銀幕意境。還有一點值得注意的是，「室內劇」電影的倡導者在向戲劇借鑒它的「三一律」美學元素時，仍然或多或少保留了表現主義電影的某些藝術因素，如它的內容基調總離不開悲觀消極情緒，形式上雖然沒有過分誇張的變形，但在光的運用上往往還是突出人工布置的效果，忽視了自然光的採用。也許這是因為「室內劇」電影脫胎於表現派，難以完全消除表現主義「遺傳因子」的緣故，但「室內劇」還是漸漸地使電影又回到描寫現實生活的寫實主義美學基礎上。德國希特勒上台後，許多藝術家爲了擺脫法西斯勢力的壓迫和迫害，先後去了美國，繼續從事他們的電影藝術創作，無形中將他們的表現主義、「室內劇」等藝術因素融化糅合到好萊塢電影的傳統中，拍出一批爲人們所稱讚的好影片。而美國導演也從他們作品的藝術風格上得到啓發，拍攝出許多在今天看來可稱作「經典」的影片，如《告密者》、《關山飛渡》等。只要仔細琢磨，你很容易找到德國藝術家帶給他們的某些技巧和手法。僅此而言，表現主義和「室內劇」電影雖然作品不多，存在時間也不長，但它們所創造的藝術手段和在美學上的追求還是值得我們花上一些筆墨加以回顧和介紹的。

先鋒派電影的美學之夢

法國印象派電影在其主要人物路易・德呂克去世後，作為一個電影藝術流派實際上已趨於瓦解，其他成員雖然繼續在拍攝影片，但已漸漸轉向更加前衛的藝術派別，受當時一些現代繪畫藝術流派的直接影響，他們在歐洲掀起了一場先鋒派電影運動。

第一次世界大戰留給歐洲的戰爭創傷，使得不少知識分子無法面對殘酷的現實，在孤獨、苦悶、相互猜疑的社會環境中，逃避現實成為一種時尚和流行。反映在藝術創作上，就是抽象的造型美和下意識夢境在作品中的大肆泛濫。我們在前面曾引述過印象派電影導演的一些關於電影的論述，從這些論述中我們實際上已不難發現，他們的電影藝術觀已經在向抽象藝術和夢境世界逐漸靠攏，到了印象派徹底瓦解後，他們則完全投入了先鋒派的電影運動之中。

先鋒派電影有個很明顯的特點，就是反對在影片中描寫人物，敘述故事，鼓吹以聯想的絕對自由來達到「電影詩」的境界，追求夢幻世界的真實體現。謝爾曼・莒拉克，這位曾是印象派電影唯一女性的導演在她轉向先鋒派後，就很清楚地表示：「夢幻的境界——這是「崇高」的電影領域。」另一位法國印象派導演亞貝・岡斯，在他成為先鋒派的中堅分子後也有同樣的說法：「夢的生活和生活的夢應當體現在影片中。」

先鋒派電影運動的前期主要熱衷於抽象化造型美和節奏的追求上。他們把抽象的線條、或者具體物件的各種形狀，以及人本身的造型（特別是舞蹈的造型美和節奏）攝取下來，然後進行巧妙組接，構成一部純粹表現抽象美和節奏的影片。也有個別人直接把抽象的圖形畫在膠片上，從而達到美和節奏的表現。這種把繪畫和音樂上的抽象主義應用於電影創作的作品為數不多，其中《對角線交響樂》、《機器的舞蹈》、《幕間》等幾部短片是較為典型的抽象電影代表作。

《對角線交響樂》出自瑞典畫家維金·艾格林之手。這位抽象派畫家一九一七年曾創造出一種「造型對位法」的長卷連環繪畫。一九二一年，他在德國「烏發公司」的贊助下，將其所繪的一幅長卷抽象畫《對角線交響樂》拍攝成電影。影片的畫面充滿螺旋形和梳齒形的線條，這些線條在銀幕上跳躍、變化，組成抽象的動畫片。艾格林是這樣訴說他拍攝這部抽象動畫片目的的：「要在純藝術領域內造成一種重大的變革，即一種抽象的形態，就像透過聽覺傳達給我們的音樂感覺一樣。」以後他又完成了《平行線交響樂》、《地平線交響樂》兩部類似的抽象動畫片，要不是他於一九二四年去世，也許還會拍攝出更多的「視覺交響樂」。

與艾格林創作意圖相似的還有兩位抽象派畫家。德國畫家里希特以黑、灰、白大小不一的正方形和長方形的跳動組合成一部影片，叫《第二十一號節奏》。另一位德國畫家羅特曼從醫用X光檢查器拍得的人體內部的抽象形狀得到啓發，製作了一部名曰《第一號作品》的抽

象影片。雖然他的圖像來自人體內部，但其輪廓造型依然是抽象的，沒有任何具體形像。這幾位畫家的影片基本上是為了達到這麼一個創作意圖：用一些活動的幾何圖形，像管弦樂隊中的各種聲調那樣，創造出他們心目中的「沉默的旋律」和真正的「視覺交響樂」。

法國先鋒派的抽象電影則與以上幾個畫家在銀幕上玩弄抽象線條不同，他們多以具體物件或人的動作形態作為創作素材，將其拍攝後組合成影片。立體派畫家費南・勒謝爾拍攝的《機器的舞蹈》就是把諸如機器零件和一些常見的生活用品或玩具，如小擺設、氣槍、木馬、金屬球等，但更多的還是機器齒輪、軸承等物件，按形狀相似或節奏相同湊合在一起，交替運用各種節奏讓它們在銀幕上舞蹈般地瘋狂跳躍。影片在思想上可以說他沒有任何涵義，僅為了表現藝術家運用抽象形體創造動態美感和變幻節奏的魅力。

在抽象影片中隱喻入某種涵義或表現出某種幽默感，則要數《幕間》這部影片了。該片是一部專供某芭蕾舞團在演出期停演休整時放映而拍攝的娛樂性短片。達達派畫家兼詩人皮卡比亞為正在巴黎演出的某瑞典芭蕾舞蹈團編寫了一齣名日《今晚休息》的芭蕾舞劇。這個奇怪的劇名是來自巴黎香榭麗劇院的一塊通告欄。在這塊通告欄上通常貼出的是演出的劇目名稱，沒有演出時則貼上「今晚休息」的告示。芭蕾舞劇《今晚休息》在停演休息時當然也出示「今晚休息」的通告，但還是有糊里糊塗的觀眾在這時仍然趕去觀看舞劇。為了使這些熱心的觀眾不至於乘興而來，敗興而歸，皮卡比亞邀請電影導演何內・克萊爾拍攝一部短

片，用於專供舞劇停演時上映，取名就叫《幕間》。

何內・克萊爾原是一個新聞記者，因在一兩部影片中擔任過不怎麼重要的角色，轉而愛上了電影藝術。從導演助手做起，在執導了一部名爲《沉默的巴黎》之後遂成爲一位眞正的導演。克萊爾根據皮卡比亞的兩頁提綱構思拍攝的《幕間》，挖掘出頗有諷刺意味的主題：一個瘋瘋癲癲的科學家，用一種魔光使巴黎陷於沉睡的狀態，然後影片以輕鬆的諷刺筆調描繪了八個人物生活在死寂般巴黎的情景。皮卡比亞和芭蕾舞團的演員、音樂師等分飾這幾個無所事事的無聊巴黎人。他們在下棋，棋盤上幻化出一個廣場，廣場上一條水龍帶中噴出水柱，衝亂了棋局，激起的水花中又幻化出一個跳舞的演員，她的裙子一張一合，張合之間不時出現煙囪、屋頂、噴泉、艾菲爾鐵塔等物，而女演員的臉部也漸漸發生驚人的變化，出現了夾鼻眼鏡，出現了黑鬍鬚……一個水母游過她的臉，臉被一顆在水柱上跳躍的鳥蛋所代替。鏡頭橫移，有幾個人在搬運一座大炮，一個舞蹈明星穿著獵人的服裝爬上劇場的屋頂，突然皮卡比亞端起一支煙斗模樣的槍，射出的子彈擊中鳥蛋，一隻白鴿破殼而出，飛落到屋頂獵人帽沿上，皮卡比亞又瞄準獵人頭部，開槍，獵人應聲墜落……接著，影片轉入出殯送葬的場面。一匹駱駝拖著靈車，靈車上的花環竟是餅乾拼製的，後面跟隨著各色各樣的人，肥胖的紳士、蹩腳的畫家、僞裝的瘸子……他們一路急急匆匆緊隨其後，還不時拿幾塊餅乾往嘴裡塞。靈車沿著一條大路不斷加速前進，越過山崗，衝向村莊，靈車撞倒在牆上，棺木

掀翻在地，「死者」爬了出來，他一身魔術師裝扮，只見他抽出一根魔杖，朝送葬的人群揮動幾下，驚恐萬狀的人群立即消失得無影無蹤。隨後，他又點了一下自己，他也漸漸隱去……

……

克萊爾將這部專供幕間放映的影片故意拍得令人眼花撩亂，鏡頭內容互不相關，為的就是要達到一種抽象的銀幕節奏感和帶有些許幽默感的藝術效果。以上這些鏡頭除了用疊印、變形、慢速攝影等手法外，克萊爾主要還是充分發揮了蒙太奇剪輯技巧，以非常精確的剪輯手段把不少無任何邏輯關係的鏡頭「拼貼」成一段影片，鏡頭畫面的短促，以及畫面內人物動作採用慢速攝取，動作變得快捷而滑稽，最後達到預期的效果。影片完全摒棄了傳統敘事模式，採取無序無邏輯的結構形式，創造出一種形式美。

《幕間》在芭蕾演出真正的幕間休息期上映之後，受到觀眾意想不到的歡迎。觀眾乘興而來，不僅沒有吃「閉門羹」，反而得到一個意外的收獲，觀賞到一部奇妙的影片，雖然不長，也沒什麼故事，但卻享受到「視覺節奏」所帶來的愉悅，而且還看到一些類似於畫家達利所繪製的那些奇異略帶幽默感的畫面，如女演員裙子一張一合，以及嘴唇上長出鬍鬚等，這與達達派畫家創作的加上鬍子的《蒙娜麗莎》頗為相似。一些自作聰明的評論家大概想顯示一下自己的博學多才，寫文章說「這部影片是一個男子在節日市場作了通宵夜遊以後，昏昏沉沉睡去後所做的一場惡夢」。這些評論雖然有些胡說八道，但它卻無形之中宣傳了這部影片，

為其招徠更多的好奇觀眾。用今天的話來說就是，雖然是部先鋒派的前衛藝術作品，但也具有了市場價值。

《幕間》的成功，尤其是市場效益的成功，使得不少人也依樣畫葫蘆玩弄起類似的抽象影片的拍攝。何內‧克萊爾的哥哥就應邀為一家夜總會拍攝過幾部模仿之作，如《光和速度的反射》等，影片所攝的是一些燈光下結晶物體的堆積和從汽車中拍攝來的一些森林畫面，可是由於缺乏藝術構思，剪輯混亂，沒有創造出應有的節奏感和視覺效果，因而沒有引起任何人的興趣。

超寫實主義者的電影「夢境」

把《幕間》說成是一個男子的惡夢，雖然有點愚蠢，沒有理解、理會作者的原意，但「惡夢」之說倒是提醒了另外一些電影導演的創作思路——何不將鏡頭伸向人的內心世界，把人的潛意識和夢境直接轉化為銀幕形象。這一創作思維正與當時現代主義繪畫界頗為盛行的超寫實主義美學主張不謀而合。

超寫實主義者認為，在現實世界之外，還有一個所謂的彼岸世界——無意識或潛意識的世界。他們一方面致力於探索人類經驗的先驗層面，另一方面同時還致力於突破合乎於邏輯與實際的現實觀，嘗試將現實觀念與本能，潛意識與夢的經驗相糅合，從而達到一種絕對的

真實，超越的真實。過去也有畫家描繪過夢境，但與超寫實主義畫家所描寫的夢境有著根本的區別。過去的畫家僅僅是把夢境在其作品中重現而已，而超寫實主義畫家在重現夢境的同時還將在邏輯上毫不相干的事物加以喻意性地並列，由此傳達出夢境特有的感性氣氛。

被公認爲第一部超寫實主義的影片是法國女導演謝爾曼·莒拉克的《貝殼與僧侶》。這位曾是法國印象派電影幹將的女導演，在她轉向先鋒派後即顯示了其非凡的藝術才能。憑著深厚的音樂修養她曾拍攝過《主題與變奏》、《阿拉伯花邊》、《957號唱片》等先鋒派影片。她覺得電影老是在人的心靈外在世界轉悠，單純追求一些視覺上的節奏美感，還遠遠沒有實現她對「電影視覺化」的理想境界。受超寫實主義美學主張的啓發，一九二六年她終於完成了《貝殼與僧侶》的拍攝。

《貝殼與僧侶》是根據詩人阿爾都所寫的劇本攝製的。據說阿爾都因沒能在影片中飾演主角，大爲惱火，糾集了一些人到拍攝現場大吵大鬧了一場。影片的主角是一個性無能的僧侶，可是他還是希望得到一個女人的愛，但這個女人卻有著自己的情人。在僧侶眼裡，這個情敵不時地變換著角色，一會兒是傳教士，一會兒是將軍，一會兒成爲監獄的看守，時時處處與他作對，使其性的欲望始終處在壓抑的狀態下。性的壓抑使他精神發生變態，一會兒他跑到大街上狂亂地瘋跑，拖至腳跟的僧袍不時被他無情地踩在腳下……全片沒有什麼情節，表現的就是這個性無能僧侶潛意識中跑到酒窖裡無緣無故打碎一個又一個玻璃瓶，一會兒又跑到

迷狂的夢幻情景。

超寫實主義電影所追求的最高美學境界，就是把藝術創造視為一種偶然的啟示或悲劇式的預言。為了達到這一理想境界，他們認為佛洛依德的精神分析學說可以作為探索人的內心現實世界的「解剖刀」。按照這一學說，人只有在非理性狀態下才顯現出他的真實自我。因此，超寫實主義所表現的基本上都是處於夢境、幻覺、錯覺中人的非理性的下意識行為。莒拉克就曾說過，電影就是人的情感的自我表現形式。她在《貝殼與僧侶》中表現的正是一個性壓抑者的幻覺和錯覺，並透過自然主義的描寫，將性壓抑者狂亂的下意識行為非常真實地再現在銀幕上。

莒拉克為了表現僧侶的性壓抑下的狂亂變態心理，運用了一些超常規的攝影方法，如軟焦距、晃動鏡頭、疊印，以及各種奇特的拍攝角度。以這些方法拍攝的鏡頭，或者焦點模糊朦朧，或者搖搖晃晃，或者畫面重重疊疊，很像是一個神經錯亂者眼裡的所見景象。再加上一些特殊的、或者旋轉的拍攝角度，以及交錯、平行剪輯等蒙太奇手法，使得整部影片看起來真的就像是一場夢境。這些電影表現方法的探索和運用，無疑大大豐富了電影藝術的「語言」，說明電影藝術不僅能敘述客觀的外部世界，同樣也能真實地表現人的微妙複雜的主觀世界。

一則西班牙諺語：「安達魯西亞的狗在叫……」

如果說莒拉克的《貝殼與僧侶》的超寫實主義還僅是一次初探，所表現的銀幕形象基本上還能為人們所理解，並且能體會到導演的用意所在——挖掘一個性壓抑者的真實心理世界，那麼兩年之後出現的影片《安達魯之犬》就不是那麼容易為人們所立即理解了。

影片的內容是這樣的：

夜晚，一個男人在磨著一把剃刀。他仰頭注視夜空，一片浮雲飄向一輪明月，他點燃一支菸，陷入沉思……

化入一個姑娘的面部特寫，男人用一隻手扒開她的左眼皮，另一隻握住剃刀的手慢慢移向她的眼睛。鋒利的刀口橫向切開姑娘的眼珠。一縷白雲從月亮前飄過，彷彿一把刀在劈開圓圓的月亮。

字幕：幾年之後。

路邊，一幢小樓裡，一個姑娘正在讀書。她好像就是那個眼睛被切開的姑娘。這時她看見一騎車人向小樓騎來，不料到了跟前竟跌倒在小樓窗下。她急忙下樓，跑到騎車人跟前，摟住他就狂吻。

姑娘的臥室裡，她打開騎車男子帶來的方紙盒，取出一條領帶。這時騎車人卻驚恐地發現自己

的左手掌上爬滿了螞蟻。姑娘看見了也驚恐萬狀，捂住嘴。

螞蟻的特寫鏡頭，化入另一個姑娘腋下汗毛特寫，再化入輕搖的海膽，鏡頭拉開，姑娘站在大

街上，一群示威者正衝向警察設置的路障……

俯攝，一個粗壯的女人用手杖撥弄地上一截血肉模糊的斷手。疊印，警察驅逐示威者。一警察

把血肉模糊的斷手撿起放入紙盒子，遞給那女人。

突然，一輛臥車駛來，它撞倒姑娘，將她壓成兩截，接著又撞倒那個粗壯女人。

鏡頭回到小樓裡，救助騎車人的那個姑娘站在窗前目睹了大街上的示威遊行和車禍。

突然，騎車人從後面摟住姑娘，他轉身抓住姑娘的乳房，口水流到乳房上。

姑娘奮力掙扎，脫身躲到桌子後面。

騎車人從地上撿起一根繩子，繞在自己肩上，費力地拖著向姑娘走去……

鏡頭搖到繩索的另一端，它拴著一大堆沉重的東西：南瓜、兩個修士、兩架三角鋼琴，琴上堆

滿著腐爛的驢肉和驢腿。

姑娘逃入另一間房間，隨手關門時把騎車人的一隻手夾在門縫裡。手的特寫：爬滿螞蟻。

姑娘轉身觀望這間房，似乎就是剛才的那間臥室，床上躺著個男人，手還夾在門縫裡……

樓梯平台上又出現一個男人，姑娘開門後，他走到床前，狠狠地拉起躺著的男人，交給他兩本

書，讓他雙臂交叉平伸拿著站在牆邊。這時我們發現這兩個男人是那麼地相像。

就在這時，受罰男人手裡的書變成了槍，他逼迫對方投降，隨即又擊倒對方……

倒下的男人發現倒在一片草地上，身旁是一個裸體女人。他掙扎著試圖去抓女人裸露的背部，

但終因傷重，死去。

臥室裡，姑娘呆呆地望著牆。牆中央呈現出一隻骷髏狀的黑蝴蝶。突然，又出現一個穿斗蓬的

男人，姑娘眼看著他牙齒脫落，嘴唇消失，嘴裡長出黑髮，驚嚇得她失手丟掉粉盒，衝到門外。門

外竟是一片沙灘。

那個騎車男人迎面走來，兩人摟抱在一起，然後相擁著向前走去。

一路上可見沙灘上有幾件物品：衣領、斗蓬、裙子、布帽和盒子。

他們的身影漸漸遠去，天空浮現出大寫的「春天」兩字。沙灘變成沙漠，沙土埋至男人和姑娘

的胸部。他們雙目失明，衣衫襤褸，陽光灼熱，小蟲肆無忌憚在他們臉上叮著咬著……

全片僅長二十四分鐘，按一般敘事電影的欣賞規律，是無從入手對這部超寫實主義影片

進行分析的。要從這些古怪的非理性的和多義性的畫面段落中，找尋出實在的具有邏輯關係

的情節發展線索，可以說是徒勞而又枉費心機的。為了使讀者對這部被認為是超寫實主義傑

作影片有個基本的瞭解，我們不妨從影片的兩個作者談起——

路易斯‧布紐爾，這位被電影史學家稱作超寫實主義電影大師的導演，一九○○年二月

二十二日出生於西班牙東部一座名叫卡蘭達的小鎮上。父親經商，一直到四十三歲才和一個比他小二十六歲的年輕少女結婚，第二年就生了布紐爾，隨後又生了六個孩子，其中四個是妹妹。母親最喜歡布紐爾，他也最疼愛母親，這種母子之情一直延續到他母親一九六九年去世爲止。

布紐爾出生四個月後，全家遷到薩拉歌薩。這是座平靜樸實而又古老的城市，但布紐爾對故鄉卡蘭達小鎮卻一直依戀不捨，尤其是村鎮教堂的鐘聲和鼓聲在他心靈上留下深刻的印象。長大後每逢假日和暑假，他總要回到卡蘭達住上一段時日，重溫那童年的感覺。「在一些村鎮裡有一種可能是世上絕無僅有的習俗，即聖週五（耶穌受難日）的擊鼓。」在他日後所寫的回憶錄裡這樣寫道：「卡蘭達的鼓聲幾乎不間斷地一直從聖週五的中午響到星期六中午，以此來祭耶穌受難時籠罩大地的黑暗、地震、岩崩以及廟宇的毀滅。這是一種壯觀的、令人刻骨銘心的儀式，這種儀式中含有一種奇妙的感情，在我兩個月大的時候，我在搖籃裡第一次聽到了這聲音。我後來也參加過數次這項儀式。就在不久前，我還讓不少朋友見識了這鼓，在這些朋友中有導演、演員，所有人都承認，他們聽著這鼓聲有著一種難以言表的感動，有幾個甚至流下了眼淚。」

鼓聲帶給他的是一種什麼樣的「奇妙的感情」呢？

「這些鼓聲勢不可擋、驚心動魄，產生了觸動芸芸眾生的宇宙現象，它震撼了我們腳下的

大地。如果把手放在牆上，可明顯地感受到這種震動。如果有人被鼓點巨大的轟鳴聲攪得昏昏入睡，那麼當鼓聲消失時，他反會驚恐地猛醒過來。……當十二點的第一聲鐘聲敲響時，所有的鼓都立即悄然無聲，直到來年再響。然而，雖然恢復了往日的寧靜生活，卡蘭達的居民卻依然按照那業已消失的鼓點節奏來講話。」

從布紐爾的這段回憶中，我們不難看出，宗教對人的心靈統治是多麼的深入，每年一次的鼓聲節奏竟然左右人們一年的生活。可以想像，宗教對布紐爾所產生的心理壓抑是多麼的沉重。只要一旦有機會，他都會在他所從事的藝術創作中表現出對宗教的恐懼與反抗。當然這種恐懼和反抗不會表現在其直接的行為上，往往一般是暗藏在潛意識中的，只有在夢境中才會有可能赤裸裸地表現出來。關於《安達魯之犬》他自己就說過：「這部影片產生於兩個夢的匯合。達利邀我到他家去住幾天，到了費格拉斯之後，我向他講了我不久之前做的夢：

一片雲切削了月亮，一柄剃鬍刀割開一隻眼睛。他也向我講他頭天晚上的夢，他夢中看到一隻爬滿螞蟻的手。他又補充說：「我們根據這些拍部片子如何？」

達利是布紐爾在馬德里念大學時認識的朋友，超寫實主義畫家之一，也是西班牙人。他比布紐爾大四歲，受佛洛依德的夢境和潛意識學說影響極深，所繪製的作品幾乎都來自幻覺和夢境。這與他個性中含有妄想症不無關係。十二歲時，他就狂妄地自稱：「我是印象派畫家。」後來接觸了超寫實主義畫派，他又宣稱：「什麼是超寫實主義？我就是！」患有妄想

症的人大多都有一連串的幻覺出現或無幻覺的自大和受迫害妄想。他所繪製的畫中經常出現鋒利的器械、殘缺的肢體和性的迷戀。在他較早的作品中就熱衷於把自己的心理體驗和妄想以一些殘缺的人體和動物屍體隱喻地表現出來。如一九二五年他畫的《血比蜜甜》習作，畫面上有一具被切了頭和手腳的女屍，流進邊上的一個梯形池子。另有兩個乳房則像星星般的掛在空中。在地平線的一端又有一個被砍下的男人頭顱，不遠處躺著一具驢子的屍體。這一切與超寫實主義否認傳統、摧毀舊藝術的美學主張非常一致，從而受到這一派別的認可和歡迎。達利以後的作品基本上都是沿著這一模式創作的。一九二九年當他與布紐爾在巴黎重逢後，便引以為創作上的知己。

達利為什麼會與布紐爾一拍即合，引為創作上的知己？其實很簡單，布紐爾和他一樣喜歡到夢裡尋找創作靈感。

布紐爾說：「如果有人問我，每天二十四小時你希望做些什麼？我會回答：請給我兩小時的活動時間和二十小時的夢。」他承認：「做夢的快感是使我從內心深處接近了超寫實主義傾向的原因之一。」

兩個夢幻者的劇本《安達魯之犬》就這麼誕生了。布紐爾知道正規的電影公司是不會接受這樣的影片的，於是他向一直喜歡他疼他的母親求援，討到一筆錢，自己製片，用了十五天時間拍完了它。影片剪輯完之後，布紐爾幾乎都不知道該拿它怎麼辦，誰會上映這樣的片

子？幾天後，經人介紹他認識了法國超寫實主義作家路易‧阿拉貢等人，他們看後認為這是一部超寫實主義的作品，應儘早給這部影片以生命。

《安達魯之犬》的首次公映是在巴黎一家製片廠舉行的。出席觀看的除了超寫實主義團體成員外，還有一批作家、畫家、音樂家，和一些貴族。布紐爾坐在幕後，守著留聲機，在放映過程中他將交替插放探戈曲和貝多芬、華格納的某些音樂片斷。「我在口袋裡放了些石頭，如果影片失敗，我就向觀眾扔去。」布紐爾擔心這些超寫實主義者會像以前曾對《貝殼與僧侶》起哄那樣對待他。「我未能用上這些石頭，影片結束後，我在幕後聽到了熱烈的掌聲。我小心地拿出了我的投擲物，把它們扔在了地上。」

超寫實主義者一致認為，《安達魯之犬》最完整地體現了超寫實主義的觀點。影片具有詩意和夢幻的敘述原則，對瘋狂和想像進行了大膽的探討，同時表現了作者對女人和性的崇拜，以及對生命的態度，尤其是影片對傳統的破壞與創新，呈現和發展了超寫實主義的美學原則，並形成了獨特的個人電影風格。

法國導演讓‧維果說：「這個片名就很有挑戰性，因為它借喻了一句西班牙諺語：安達魯西亞的狗在叫，又有誰一命嗚乎了？」

電影史學家喬治‧薩杜爾認為影片表現了戀愛和性欲受到宗教的偏見和資產階級教育的束縛。

超寫實主義者曾經運用各種不同的藝術形式表現他們的觀點，但從來沒有像運用電影那麼得心應手。一位法國詩人就說過：「夢幻是超寫實主義不僅要透徹理解而且要與自己統一起來的一個領域，而我們就把電影看作夢幻的最美妙的表達方式。」

超寫實主義的發起人、作家布勒（兩次《超寫實主義宣言》的執筆者）說：「超寫實主義就是即將成為的東西。」而電影能把這「即將成為的東西」直接訴諸人的視覺感官世界，無需什麼說明和闡述，只需透過活動的影像世界把所要表達的結論強加給觀眾，使其無法拒絕，並造成強烈的衝擊力，使觀眾親身經歷一段超寫實主義的時間，體驗一下「超現實」的感覺。

如果按超寫實主義者的美學原則，我們從《安達魯之犬》將感受到什麼樣的「超現實」感覺呢？

布紐爾運用電影神奇的光和影，對夢幻進行了詩意般的再創造。蒙太奇手段給予創作者極大的時空自由，賦予了他把一些矛盾的東西，形象地自由自在地展現在銀幕上，美與醜、苦與樂、生與死、自由與束縛、現實與幻想，這一切都很自然地存在於雲彩割開月亮、剃刀切開眼睛、男人的口水流到姑娘的乳房上、手上爬滿螞蟻等看似荒誕的鏡頭。這些鏡頭的無理性邏輯的下意識拼貼，結果拼貼出一個富有詩意的夢境。

瘋狂意識也是超寫實主義崇拜的內容，布紐爾在影片中也強烈地表現了這一點。

刀切美麗姑娘的眼睛，這是一種瘋狂；

男人的手上突然螞蟻成堆，更是瘋狂的想像；

臥車把姑娘碾成兩段，是瘋狂的行為；

沙土活埋姑娘和男子，並讓他們被灼熱的陽光猛曬，讓小蟲任意叮咬，不也是種瘋狂意

識嗎！

當然，布紐爾表現的這些瘋狂，寓意著他對禁錮社會的反叛，他藉由這些瘋狂意識或行

為，揭示了他對這個瘋狂現實世界強烈的破壞意念。在當時，一切違背傳統道德和宗教意識

的行為和思想，都被看作是瘋子。布紐爾在影片中竭力表現出這些所謂的「瘋狂」，其用意不

是不言而喻了嗎！

《安達魯之犬》藉由夢境的創造，充分發揮了電影的隱喻功能，使影片的每一個鏡頭、每

一組鏡頭、每一段場面，直至整部影片所隱藏的寓意和內涵，得到無以復加的豐富。也就是

說，布紐爾以超寫實主義創作手段，挖掘出電影藝術豐富多彩的以前不為人知的許多潛在功

能。而且布紐爾的創作與以往的「抽象電影」又有著實質性的區別。「抽象電影」僅滿足於

理性上的自我標榜，熱衷於畸形的視覺感受，而布紐爾在銀幕上營造奇特的夢境則是為了喚

醒被傳統和宗教禁錮得麻木的靈魂。在他以後漫長的電影生涯中，他自如地往返於現實和超

現實夢幻世界中，巧妙地將超現實信仰和傳統敘事方式糅合成一體，形成他獨特的創作原則

和風格。如果讀者有機會欣賞到他的《比里蒂安娜》、《白日美人》、《資產階級審慎的魅力》等影片的話，會充分體會他的這一特殊風格魅力的。

4 蒙太奇的藝術魅力

「吸引力蒙太奇」

二十世紀二〇年代，整個歐洲幾個電影大國幾乎都捲入了現代主義的潮流，他們從流派紛呈的美術界得到啓發，從佛洛依德的精神分析學說找到依據，加上他們的創造天賦，拍攝了許多具有現代精神的傑作。他們的目的主要是爲了使剛誕生不多久的電影能擺脫商業性的纏繞，放開手腳把電影推向藝術創造的領地。在他們努力實踐的過程中，不僅誕生了像《車輪》、《卡里加利博士的小屋》、《機器的舞蹈》、《幕間》、《安達魯之犬》等影片，而且挖掘出豐富的電影藝術語言，使電影的潛在功能得到前所未有地發揮。這些現代派的電影大師清楚地認識到，由於電影尚處在「無聲」階段，複雜的思想意識既不能依靠人物語言敘述，也不能仰仗複雜的情節來體現，它的所有思想意識還只能藉由畫面的內容和畫面的組合才能得以表現，這就使電影無形之中去借助詩的「比興」美學因素，運用電影隱喻作爲主要表現手段。從印象派到超寫實主義，電影的隱喻往往嚴重地脫離現實生活，一味地沉醉於心靈

「現實世界」的自我表現。但作為一種藝術形式，它的最終形成還必須得到欣賞者的接受和認可。現代派電影的致命之處正在於此——沒有取得廣大觀眾的認知和接受。尤其是先鋒派作品，幾乎都僅僅沉醉於少數人的自我欣賞之中。分析其原因所在，那就是現代派光顧了詩的隱喻美學因素，而忘了散文的敘事美學功能。

首先注意到將詩的喻意性和散文的敘事性糅合在一起，運用到電影藝術創作中去的是前蘇聯的艾森斯坦。

前蘇聯電影是在舊俄電影的廢墟上建立起來的。舊俄時期的電影主要是改編本國的文學名著，或取材俄羅斯的歷史。普希金、果戈理、托爾斯泰、杜思妥也夫斯基、萊蒙托夫等人作品先後都曾被一些熱愛俄羅斯文學的導演攝成影片，這為電影如何在銀幕上敘述人物命運，表現一個能為普通人都能理解接受的思想主題，積累了一定的經驗。正因為如此，十月革命把舊俄統治推翻後，新建的蘇聯電影依然保持了這一創作傳統。一九二二年，蘇維埃政權的偉大領袖列寧發出了這樣的號召：「在所有的藝術中電影對於我們是最重要的。」

在這位革命鼓動家的號召下，許多電影藝術家得到政府的支持，辦起了「實驗工作室」等電影製作機構。他們不僅拍攝影片，還從理論到實踐對蒙太奇進行積極的研究和探索。

當時還是一位戲劇導演的艾森斯坦和「實驗工作室」的普多夫金，對蒙太奇的隱喻功能尤為重視，他們試圖將蒙太奇從單純的技術手法，演變為一種能體現革命思想內容的強有力

的藝術手段。在此之前，電影導演主要還是把蒙太奇作為一種剪輯技術加以應用。葛里菲斯雖然把蒙太奇推進了一步，透過平行蒙太奇揭示了一些電影的隱喻性，但他只是偶爾為之，並沒有從美學高度去認真開發電影的隱喻本性，當然他更不會認識到蒙太奇和電影隱喻可以體現重大的思想內容。

謝爾蓋·艾森斯坦，一八九八年出生於一個建築師家庭。由於家庭的關係他從小就受到許多藝術的影響，愛上繪畫和戲劇藝術，但依照父親的意願，中學畢業後他還是進了彼得堡工程學院理工科學習。在大學學習期間，他更廣泛地接觸了西方的造型藝術和戲劇藝術。一九一八年，他應徵入伍參加紅軍，走上保衛蘇維埃新生政權的國內戰爭的前線。戰爭期間他主要從事美術宣傳工作，後來被部隊派往總參謀部研究院學習日語。戰後他進了莫斯科無產階級文化協會劇院工作，既當導演，也當布景師。一次他在導演奧斯特洛夫斯基的戲劇《智者千慮，必有一失》過程中，產生了他名之為「雜耍蒙太奇」的概念。他採用「雜耍」這個名詞是含有一種哲學的意義的，即指給予觀眾一種強烈的吸引力。如今有的出版物在發表艾森斯坦的這篇著名論文時，也採用了新的譯名《吸引力蒙太奇》。一九二三年，他把這篇論文交給馬雅可夫斯基，讓他發表在他主辦的《左翼文藝戰線》雜誌上。

艾森斯坦在這篇名曰《吸引力蒙太奇》的文章中，利用的雖是戲劇素材，卻勾勒出了電影理論的輪廓。這位理工科大學生出身的導演，治學作風非常嚴謹，為此有人還贈給他一個

名副其實的綽號「思想機器」，可見其善思考愛求索到何種地步。受辯證唯物主義思想和先鋒派藝術的影響，他反對在戲劇演出中把觀眾迷迷糊糊地帶進編織得很完美的傷感的故事情節中去，他主張以多樣化的視點來改造戲劇，也就是說他要打破傳統的線性的戲劇模式，代之以用空間的共時性來切斷戲劇的時間的連續性。他認為用這種方法組織的吸引力蒙太奇可以對已登上歷史主體地位的觀眾產生情緒上和心理上的衝擊，從而使他們在較深刻地理解戲劇內涵之基礎上參與戲劇過程。

這一大膽的戲劇主張在當時的戲劇界立即引起強烈的迴響，傳統的戲劇觀就是要讓觀眾沉醉在整個戲劇演出過程中，怎麼可以反其道而行之，要觀眾從頭到尾保持清醒的頭腦，理性地參與其間呢。環繞這一問題，從艾森斯坦發表這篇論文之日起，在蘇聯一直爭論不休，直到六〇年代後期這場曠日持久的爭辯才趨於平靜。

艾森斯坦在導演奧斯特洛夫斯基上述這部戲時，為了實踐自己的戲劇主張，決定在其中一個戲劇場面中穿插一部電影短片，使觀眾對戲劇的內涵有個深刻的理解。這部名為《格魯莫夫日記》的短片原本準備邀請一位電影導演拍攝的，可是這位導演遲遲未到，艾森斯坦便只好自己執導拍攝。就此，艾森斯坦開始了他的電影導演生涯。

一九二四年，他導演拍攝了第一部影片《罷工》。這是部他所謂的「電影百科全書」中的一部，它集中介紹了各種罷工方式和經驗，沒有什麼故事情節，也沒有完整的人物形象。艾

森斯坦理所當然地在影片的拍攝中試驗和實踐他的「吸引力蒙太奇」理論。按照他的理論，影片可以像雜耍表演一樣，由一個個彼此並無聯繫的場面拼湊起來，而且這些場面也不需要連貫的情節和生動的人物，只要有強烈刺激性的內容即可。而這些內容是透過兩個鏡頭的機械對比，也即電影隱喻，去刺激觀眾的心理。如反動軍警鎮壓罷工工人時，就插入屠宰場牲口被宰的血淋淋鏡頭，以此隱喻反動當局的殘酷鎮壓。

缺乏電影經驗的艾森斯坦，在實踐他的蒙太奇理論過程中，由於沒有注意到內容與形式的主次關係，也沒有處理好隱喻和敘事的內在聯繫，脫離具體生動的生活內容，脫離電影的敘事框架，單純追求形式上的隱喻，而且這些隱喻又大多生搬硬套，結果變成一種機械的類比，再加上比喻鏡頭的內容太直、太自然主義，如上述的宰牲口鏡頭，只能給觀眾以生理刺激，談不上任何隱喻的美感。《罷工》遭到徹底的失敗，他的「吸引力蒙太奇」受到激烈的批判。

《波坦金戰艦》的「吸引力」

艾森斯坦很快調整了創作思路，迅速找到自己失敗的原因，但他並沒有就此放棄自己的蒙太奇理論。一九二五年，蘇聯政府爲紀念一九〇五年的革命，打算拍攝一部影片，回顧一下二十年前那場驚心動魄的革命。政府當局有關部門依然極爲信任地把這項任務交給年輕的

艾森斯坦，這年他才二十七歲。

最初，艾森斯坦還是想把一九〇五年這場革命的各個方面都表現出來，後來他想到這樣做勢必又會重犯《罷工》的錯誤，把電影拍得雜亂無章，所以他決定集中拍攝這場革命中最動人的一個事件。他從原劇本的八百個鏡頭內容中，挑選出四十個關於帝俄海軍戰艦「波坦金」嘩變起義的鏡頭內容，然後加以豐富與擴大，修改成一部由一千三百多個鏡頭構成的影片，這就是日後攝成的《波坦金戰艦》。

影片描寫的是一九〇五年俄國革命中的一個真實事件：

停泊在教得薩港口外的波坦金戰艦上的黑海水兵，一天為了他們吃的肉上滿是蛆蟲，與艦上的軍官發生爭執，吵了起來，並宣布絕食，以示抗議。

艦長下令懲戒隊開槍鎮壓。懲戒隊員面對自己的兄弟拒絕執行開槍的命令。

反動軍官吉里洛夫斯基氣得暴跳如雷，拔槍欲射，強迫懲戒隊員執行開槍命令。

在這千鈞一髮之際，水兵瓦庫林楚克登上炮台，振臂一呼，號召起義。水兵們立即奮起響應，把軍官們打得四下逃竄，有的被打死，有的被扔到海裡。

激戰中，號召起義的水兵瓦庫林楚克被窮兇極惡的吉里洛夫斯基開槍打死。

英雄的遺體被抬下軍艦，運到教得薩碼頭。市民們排成長長的隊，前來哀悼。

許多市民划著小船，給起義的水兵送去麵包和其他食品，聲援他們的革命行動。

碼頭岸邊、防波堤上擠滿人群，歡呼聲、譴責聲，此起彼落。正當人們歡呼革命團結勝利的氣氛達到高潮時，從碼頭階梯上突然傳來槍聲！

沙皇政府派兵來鎮壓起義的水兵了。

反動軍隊排成整齊的行列，沿著通向碼頭的階梯，一面朝無辜的市民開槍，一面邁步向下走來。

市民們面對突如其來的屠殺，驚恐萬狀，他們沒有一個能逃脫罪惡的子彈，一個個倒伏在這長長的石階梯上，血流成河。

慘無人道的屠殺激起水兵們的仇恨和憤怒，波坦金戰艦搖起威武的大炮，水兵們裝上仇恨的炮彈，瞄準，射擊！

反動軍隊在炮彈的呼嘯聲中，四下逃竄。

入夜，波坦金戰艦籠罩在一片濃霧之中。被派來鎮壓起義水兵的十二艘黑海軍艦，緩緩向敖得薩港駛來。

起義水兵們登上甲板，他們各就各位，做好一切戰鬥準備。

啟錨，發動，波坦金戰艦迎著前來鎮壓的軍艦駛去，準備決一死戰。

雙方靠得越來越近，氣氛驟然萬分緊張。

忽然，一片歡呼聲打破臨戰前的寂靜。原來是，被派來鎮壓的黑海水兵們，拒絕向波坦金戰艦上的水兵兄弟開炮。

波坦金戰艦威武地穿過十二艘軍艦的包圍，駛向茫茫的大海。

它那高大的身軀從銀幕深處駛來，高昂著頭，似乎在向觀眾致敬，在向全世界宣布：革命的力量是不可阻擋的！

艾森斯坦在拍攝這部影片時，沒有單純地爲蒙太奇而蒙太奇，而是從內容出發，到生活中去尋找藝術創造的依據，運用適當的蒙太奇，生動眞實地在銀幕上再現這場激動人心的革命史實。影片中許多生動的隱喻鏡頭也不再是像《罷工》中的那樣雜亂無章，而是被巧妙地安排在事件的發展過程中。故事發展漸進有序，層次分明，沒有任何多餘的旁枝蔓節。影片雖然沒有貫穿始終的中心人物，但群體角色卻塑造得各有特徵，寥寥數筆，勾畫出每一個角色的感人形象。整部影片充滿著革命的激情，表現的雖然是悲劇性的內容，卻洋溢著樂觀主義的情緒。《波坦金戰艦》可以說是第一次把革命的內容和人物再現在銀幕上的電影作品，它所創造的嶄新的蒙太奇藝術語言，使它成爲一部典型的革命寫實主義優秀之作。從它誕生之日起，無論是哪個歷史時期的優秀影片評選，它都被列入最佳影片的前十名行列之中。

熟悉戲劇結構的艾森斯坦，對《波坦金戰艦》的結構非常注重，戲劇創作中「起承轉合」

黃金結構方式，被他熟練地運用於電影的結構上。他採用按事件發生的時間順序方法，編排影片的故事結構。

我們不妨在敘述影片結構的同時，也介紹一些艾森斯坦的蒙太奇特色：

水兵爲生了蛆蟲的食品和軍官發生爭執

水兵拒絕吃霉爛食品，這是事件的直接起因。環繞吃不吃霉爛食品，水兵和軍官的衝突終於爆發出來。導演用幾個海浪拍擊岸邊岩石的鏡頭予以象徵和比喻。當人物出現在銀幕上時，軍官們個個制服筆挺、神態傲慢，而水兵們的軍服卻襤褸襤褸的，但他們一張張臉卻飽含憤怒。軍官們所代表的沙皇權威，與水兵們象徵的叛逆精神，經過導演在敘事過程中的對比鏡頭處理，表現出一種非凡的衝擊力。

水兵們發現肉食品上長滿了蛆，反動軍醫用夾鼻眼鏡當放大鏡裝模作樣察看了後，睜眼說瞎話，說什麼也沒有──這時的特寫鏡頭卻清晰地映現出正在肉食上蠕動的蛆蟲。

注意，艾森斯坦在此沒有輕易放過「夾鼻鏡」這一具有象徵意義的隱喻──這是反動軍醫的代表物，也是整個反動勢力的代表物。起義後，軍醫被憤怒的水兵扔進了大海，我們看到這只「夾鼻鏡」掛在船的繩索上。前後兩次「夾鼻鏡」的特寫，簡練而富有說服力地概括了兩種力量較量的結果。

打破實際時間結構，對時間進行延長「特寫」，是艾森斯坦製造特殊視覺效果的大膽嘗

試，是他「吸引力蒙太奇」的藝術創新構思。

水兵們因「蛆蟲」事件與軍官們的衝突在廚房暫告結束後，不得不依舊按常規繼續為軍官準備晚餐。一士兵一面忿忿不平地擦亮軍官的餐碟，一面為讀到盤碟上這樣的銘文而怒火中燒——「賜我每日餐」。他忍無可忍，使盡渾身力氣把碟子朝餐桌猛地摔去，手中的碟、桌上的盆，碎片四射……這樣的一個動作，按實際時間只需一秒鐘就可完成，可是艾森斯坦卻從不同角度拍攝了九個鏡頭，然後加以剪輯，將水兵摔碟子的動作化解成九個階段，互有重疊地接在一起，這麼一來，摔碟的動作時間經「特寫」處理，變得比實際時間多得了。透過這一延長「放大」時間，使觀眾看到的不僅僅是一個動作，而且還看到了水兵內心深處蘊藏已久的強烈憤怒。

類似的時間放大特寫蒙太奇處理，在《波坦金戰艦》那段著名的「敖得薩台階」鏡頭剪輯中，更是得到淋漓盡致的發揮。

懲戒隊員拒絕朝自己的兄弟開槍

軍官們為了懲罰拒絕進食的水兵，命令懲戒隊隊員開槍鎮壓，卻遭到同樣的反抗——拒不執行開槍命令。在這一情節結構階段，影片為把事件推向高潮，在衝突的發展上做足文章。艾森斯坦透過攝影角度，一再把軍艦上的兩門大炮威脅般地伸向列隊站立的水兵頭頂上

空，其象徵意義是不言而喻的。水兵們衝向炮台，團結在大炮兩邊，與軍官們相對峙。這時軍官在畫面上卻處於炮口的前方。這一角度的變換，隱喻了兩者力量的對比正在起著質的變化，但勝負尚未決出。

沒能逃離的水兵被捆綁在船頭，將遭到槍斃的懲辦。一個神父的鏡頭，他舉起十字架，爲水兵祈禱。可是懲戒隊員猶豫著，不願開槍打自己的兄弟。十字架的特寫立即切換成一柄軍官短劍特寫。兩者的切換，既表現出形勢的緊張，同時也暗喻著沙皇政權和教會的密切關係。

水兵和敖得薩市民在碼頭追悼犧牲的戰友，發出報仇的呼籲

這是個過渡性段落。人們湧向碼頭看望起義的水兵，哀悼死難者，整個氣氛由悲哀漸漸轉爲憤怒，最終發出復仇的吶喊。

艾森斯坦在這一段落運用由長到短的鏡頭銜接，使影片節奏漸漸加快，體現出人們情緒的變化。先是不多的悼念人群，以及空無一人的石階梯，然後化入擠滿人群的階梯，接著搖向碼頭俯攝整個場面，已是人山人海，連狹窄的防波堤上也擠滿了人群。鏡頭繼續搖，搖過海水，海水湧向岸邊，暗喻革命的力量勢不可擋。再繼續搖攝，遠處，大橋兩邊通向碼頭岸邊的弧形階梯上更是人流滾滾……艾森斯坦的這一組鏡頭似乎在告訴我們，整個敖得薩都出

動了，波坦金戰艦的起義者獲得了人民的支持。鏡頭再次回到停放英雄遺體的地方，這時人們不再僅僅是默哀，他們在演說，他們在呼喊口號。有個不識趣的政府職員模樣的人說了句：

「打倒猶太人！」立即遭到人們雨點般的拳頭猛擊，被打倒在地。

鏡頭切到波坦金戰艦上，登上艦船的市民們和起義水兵們親切交談。受到鼓舞的水兵們把帽子拋入空中，大聲歡呼！

切回碼頭，鏡頭展示的是寬闊的階梯——著名的敖得薩階梯。聚集在這兒的人群似乎比較理智冷靜，不少看熱鬧的婦女甚至撐起陽傘……他們在遠眺洋面上的起義軍艦。

洋面上，波坦金戰艦升起了標誌起義成功的叉形旗……鏡頭淡出。

影片的情緒發展到這兒似乎趨向平靜，可是實際上，這一「平靜」是為了醞釀後面的不平靜——敖得薩階梯大屠殺！

敖得薩階梯大屠殺

情節結構由「承」進入「轉」之階段，也即我們常說的「高潮」段落，是劇情的精彩部分，是樂曲的華彩樂章。

由人們為起義的熱情歡呼，突然轉到政府殘酷的大屠殺，無聲的銀幕只能藉由字幕，艾森斯坦的字幕卻是這樣的簡略：「突然……」

兩個字的內容包含了一切！

一個女人黑髮占據整個銀幕，非常巧妙地寓意著黑暗的突然降臨。

黑髮女人退離鏡頭（而不是鏡頭拉離女人），我們發現她張大嘴在尖叫！

爲什麼？艾森斯坦沒有回答。留下懸念。

一個沒有下肢的殘疾人不顧一切地滾下階梯。他害怕什麼？沒有回答。懸念加強。

鏡頭轉到人群的後面，遠遠地俯攝──人們驚慌失措向下奔逃。爲什麼？

鏡頭前出現一座銅像，然後，我們猛然間看到了懸念的答案：

一排哥薩克士兵端著刺刀的步槍順著階梯往人群走去，他們一面走一面開槍，猶如

一架巨大的屠殺機器無情地向人們壓去。

接著，艾森斯坦發揮了他醞釀已久的衝突性蒙太奇──

屍體縱向躺在階梯上。銀幕構圖形成交叉性衝突。

士兵向階梯下抱小孩的婦女射擊。平面構圖上的衝突。

驚慌得四下逃竄的人群，士兵整齊的機械般的步伐，兩者形成對比衝突。

一個母親大概是想尋找失散的孩子，她不顧一切獨自一人逆著狂奔的人群往階梯上方跑去。這當然也是一種衝突。

緊接著，艾森斯坦充分利用階梯，以階梯爲「五線譜」，書寫他的加速蒙太奇「旋律」，

把影片推向最高潮。

他說：「緊張氣氛的作用最後來自節奏的轉變，由走下階梯的腳步節奏轉變爲另一種節奏——嬰兒車沿階梯滾下去。這是一種新的向下運動，是同一活動上升的新的緊張高度。嬰兒車起著直接加快腳步的節奏的作用。一步一步向下邁變爲溜滾而下。」

一個年輕母親中彈倒下，她的嬰兒車在她倒地一撞之下順著階梯顛顛簸簸地溜滾下去，無辜嬰兒的命運立即緊緊抓住了人們的心，每一次跌下台階的滾動，都是對人們心靈的猛烈撞擊。

而士兵的步伐卻依然如故，無情地跨過台階上的屍體，向人群繼續開槍射擊。

艾森斯坦在此再次把銀幕時間「放大」，讓士兵在影片中走了將近十分鐘才走完這個原來僅需兩分鐘就可走完的台階。

導演在士兵走下台階的全景鏡頭間，不斷插入群眾倒下、逃跑、驚慌等孤立的細節鏡頭。在士兵前進的步伐下，一會兒是空無一人的台階，一會兒是滿是人群的台階……艾森斯坦又以鏡頭的變化隱喻了一個眞理：人民是殺不完的！節奏加快，鏡頭簡潔到只有「特寫」的一個個連接：

士兵猙獰的面孔；

一個戴眼鏡的老婦人，她的眼睛在流血；

槍管上的刺刀……

在此，不用任何解釋，不用表現刀鋒刺向老婦的直接鏡頭，衝突的效果已經達到。

鏡頭簡練，內容卻無比深刻，雖然無聲，卻「此時無聲勝有聲」，達到裂人肺腑的深度。

如果問什麼是艾森斯坦的「吸引力蒙太奇」、「敖得薩台階」就是最好的解釋。

老婦人流血的眼睛特寫，立即切換成波坦金戰艦大炮。

大炮轟鳴，沙皇軍官總部所在地，敖得薩劇院門前的石獅在炮火中跳動——

第一個鏡頭，石獅在沉睡；

第二個鏡頭，石獅在甦醒；

第三個鏡頭，石獅好像站立了起來！

這似乎是幻覺中的鏡頭，但又像是真實的情境。石獅的隱喻和涵義在此是不言而喻的：

人民起來革命了！

波坦金戰艦駛向大海

這是影片的最後段落，但艾森斯坦沒有簡單收尾，他再次製造一個戲劇性的懸念：包圍波坦金戰艦的黑海艦隊會開炮擊沉它嗎？

起義水兵各就各位，嚴陣以待，等待最後時刻的到來。

海水拍擊戰艦，天是黑沉沉的。

壓力表指針在升高……

活塞在猛烈運轉……

大炮已瞄準前方……

起義水兵焦慮不安的臉……

幾十個短促的鏡頭製造著緊張的懸念。

就在最緊張的時刻，出現字幕：「弟兄們！」

最後，波坦金戰艦迎著攝影機駛來，它那高大的身軀占滿了整個銀幕。這又是一個隱喻

黑海艦隊的水兵拒絕向波坦金戰艦開火！起義的水兵們欣喜若狂，歡呼勝利。

性鏡頭——革命力量是不可戰勝的！

艾森斯坦在當年事件的發生地敖得薩，只用了幾週時間就拍完這部《波坦金戰艦》。影片爲重現當年的「實況」，曾動用了一萬名左右的群眾演員參加拍攝，這對一個年輕導演來說是個十分嚴峻的考驗。但在艾森斯坦冷靜的指揮下，影片拍攝得非常順利。這當然和政府的支持和配合分不開。他後來又拍攝了《總路線》、《十月》等影片，但都沒有超過《波坦金戰艦》。

《波坦金戰艦》除了在蘇聯上映外，在別的國家基本上都被禁映，只能在一些小範圍內秘

密放映。事物總是這樣，越是被禁止的東西越是受到歡迎。不少國家的電影資料館把能設法弄到一部《波坦金戰艦》拷貝作為藏品收藏，視作一件十分榮耀的事情。這在當時還只有卓別林的電影作品才享有這樣的聲譽。

一九三○年，艾森斯坦經由歐洲到美國好萊塢，想在那兒拍幾部影片，但都因為觀點發生分歧而未能成功。回國後，艾森斯坦在蘇聯國立電影大學任教，主要致力於電影理論的研究。他仍然對蒙太奇孜孜不倦，寫出了《蒙太奇在1938》、《狄更斯、葛里菲斯和我們》、《結構問題》等多篇電影學術論文，在這些論文中他第一次提出了「蒙太奇思維」這一具有哲學意義的新概念。他指出，蒙太奇思維是與整個思維的一般思想基礎分不開的，有什麼樣的世界觀，就有什麼樣的蒙太奇思維。他在總結了自己的失敗教訓和其他導演的一些錯誤後，認識到只有用辯證唯物論武裝頭腦的人，才能看出事物的矛盾統一，也才能正確理解蒙太奇產生和發展的辯證過程。在《狄更斯、葛里菲斯和我們》一文中，他以深刻的辯證觀點對蒙太奇進行了這樣的分析：

「蒙太奇——這是鏡頭內部的衝突首先發展為兩個並列鏡頭之間的衝突：『鏡頭內部的衝突是潛在的蒙太奇，隨著衝突的加強，它終於衝破了那個四角形的細胞，而把自己的衝突擴展為各個蒙太奇鏡頭之間的蒙太奇撞擊。』然後，衝突進一步貫穿於

一系列鏡頭之中，利用這些鏡頭，「我們可以把已經分解的事件重新組合為一個整體，但這種組合已經依據於我們的觀點，依據於我們對現象的態度……」蒙太奇單位——細胞就這樣分散為一連串的分裂體，然後重新組合為新的統一體——組合為體現出我們對現象的具體概念的蒙太奇句子。」

在此，艾森斯坦強調的是「鏡頭——絕不是蒙太奇的元素。鏡頭——是蒙太奇的細胞」。他以細胞分裂而成長來比喻蒙太奇透過分裂而綜合成新的整體，強調蒙太奇的有機性和典型化職能。至於如何分解、取捨素材，然後綜合成新體，那就與藝術家的世界觀有著密切關係了。也許正因為如此，艾森斯坦的美國好萊塢之行未能取得成果。世界觀的不同，思維方法不同，雙方當然談不到一塊兒，談不攏，那就無從著手進入創作。道理就是這麼簡單。

5 戲劇美學的介入

一個偉大的名字——查理·卓別林

談論電影的無聲時代，如果不提及一個全世界都喜歡和熱愛的電影人物，那簡直是不能原諒的失誤。這個偉大的人物名叫查理·卓別林。

在美國電影史上，任何演員、導演、製片人都不能和這位偉大的人物相提並論，他的電影作品直到今天仍然被全世界的男女老少所喜歡。孩子們喜愛他的滑稽，成年人則為他深刻的幽默感動得流淚，幾乎每一個人都能從他身上看到自己的夢想，發現和他一樣的成功與失敗。他笑，大家跟著一起笑；他愁，大家也一起被哀愁所籠罩。年輕人喜歡模仿他的喜劇性表演動作，有生活經歷的人則從他的行為舉止中學習到許多觀察社會和洞察人生的經驗。

作為一個喜劇演員，他與眾不同的地方是，他的笑，是含著淚的笑；他的滑稽，實際上是一種辛酸的自嘲；他的幽默，則是一位社會批評家詼諧與機智的表現。

查理·卓別林，一八八九年四月十六日出生於英國一個民間歌唱藝人家庭。從小就跟著

父母隨演出班子四處流浪。大約在他五歲那年，一次病重的母親實在無法上場演唱，他便主動頂替母親上場，唱了一首名叫《傑克‧瓊斯》的古老民歌。這便是這位偉大演員的首次演出。但也就在這個時候，他那默默無聞的父親因病無錢醫治，死在演出途中。孤立無援的母親無奈之下，只好把卓別林和他哥哥西德尼送進貧民院。

受盡貧困折磨的小卓別林在那兒病得差點丟掉性命。病中他成天想的就是將來怎樣發財致富，甚至還希望在議院中能有他們兄弟倆的席位。同時，他也想長大後什麼也不做，就做一個有名的音樂家，到世界各地演出，既贏得聲譽，也贏得財富。

一直到母親恢復健康，能上場演出了，兄弟倆才被接出貧民院。哥哥西德尼到船上當了水手，卓別林年紀小只能留在母親身邊學習表演。他的木屐舞跳得不錯，後來進了一個童子歌舞團。在一次參加了一齣戲劇演出後，他感受到了真正演出的魅力，決心當一名真正的演員，而不是像母親那樣的雜耍藝人。可是他那時還只有十七歲，成人劇團無法收留他，嫌他演成人太嫩，演小孩又太大。於是他加入到一個啞劇團，學習一些啞劇表演技巧。這個名叫卡爾諾的啞劇團，當時在英國相當出名，在這個劇團裡卓別林獲益不少，他的啞劇表演風格基本上是在這裡形成的。後來他拍攝的不少影片內容也來自在卡爾諾表演的劇目。

一九一三年，他跟隨劇團到美國巡迴演出，一家電影公司看中他的啞劇表演，想邀請他加入該公司專門從事電影的拍攝。起先，卓別林還不願脫離舞台去拍電影，他認為電影也不

過是一種雜耍而已。可是電影公司爲了挖到這個頗有潛力的小夥子，決定以三倍於劇團的週薪跟他簽訂一年的合同，免除他的後顧之憂。

有了這樣的保證，卓別林才答應參加拍攝電影。

在這家基斯頓電影公司，開始並不順利。卓別林的啞劇表演風格和導演要求的打打鬧鬧式的低級滑稽表演完全不能合拍，更談不上和其他演員的配合了。於是在拍了一些短片之後，卓別林向公司老闆請求，希望按照他自己的設想進行表演。公司老闆同意了他的請求。他爲自己設計了一套與衆不同的人物服裝，以襯托出他表演中的恢諧感和人物的善良性格。在演出中他又對服飾不斷調整，最後形成他那套有名的化裝——一頂圓頂帽、狹小的舊西服、燈籠褲、大皮鞋，以及一根手杖。這一身略帶誇張的打扮，將一個講究禮儀卻又不識時務的流浪漢的憨態表露無遺。

在基斯頓電影公司的一年裡，他拍了數不清的短片。隨著這些影片的上映，卓別林開始受到大衆的注意，紛紛相互詢問：那個走起路來非常滑稽好笑的人是誰？公司爲了答覆觀衆大量有關卓別林的來信，不得不安排專人進行回信答覆。

卓別林一時成了美國人口頭談論最多的一個人。他參加拍攝的電影當然也成爲最暢銷的影片。甚至在某些場合，租借卓別林的電影拷貝必須付出高於其他影片數倍的租金才能租到。孩子們對他的歡迎程度簡直到了瘋狂的地步，一週內如果沒有看到卓別林的影片，做什

麼都提不起精神。當然，與此同時基斯頓電影公司也大大地發了一筆財。可惜，卓別林和他們只有一年的合同期，期滿後卓別林立即以導演的名義參加了另一家公司。

這家名叫愛賽耐的電影公司給了卓別林極大的自由選擇權，他可以自己決定拍攝什麼題材的電影故事，其他部門則必須按照他的意志予以配合。由於在創作上掌握了主張權，卓別林在這家公司一年合同期內所拍的十四部影片，幾乎完全拋棄了當時流行的低級趣味式的滑稽表演，代之以辛辣的嘲諷和交織著哀愁的幽默感。他的啞劇天才在這些影片中得到充分的發揮，他不放過任何細小的動作，哪怕是整整領帶、撣撣上衣的灰塵，或者舞動一下手杖，都能體現出人物的內心心理。他利用一切到手的小道具，或者身邊的任何物體來很自然地發洩人物此時此刻的感情。報紙稱讚他的「那種無意識的動作對觀眾有著難以估量的影響，甚至這些舉動像是信手拈來」。

卓別林的題材內容基本來自生活的底層，他所嘲諷的對象也往往就是大眾想要嘲笑的對象，他作品中所同情的人物也正是生活在社會底層的平民百姓。這種與大多數觀眾生活情境差不多的故事內容很能為眾人所理解，他那交織在幽默後面的哀愁常常使觀眾在笑過之後淚流滿面。這就是卓別林的喜劇與他人根本不同的所在。

他平時很注意觀察生活，把觀察到的細節記在本子上，以便日後拍攝電影時作為素材加以利用。所以不少同事說：「卓別林卸了裝，就像個心事重重的人。」

卓別林先後又和幾家電影公司簽約拍攝他自己想要拍攝的影片，第一次世界大戰期間他還爲參戰的士兵拍攝了《從軍記》等影片，給受傷躺在醫院裡的士兵帶去不少笑聲，以減輕他們的痛苦。

戰後他繼續拍攝他喜愛的喜劇片，《尋子遇仙記》是其最成功的作品之一。他在影片中以豐富的想像力和極爲細膩的手法描寫了一個流浪者善良的心靈。卓別林在這個流浪者的身上寄托了無限的深情，他雖然衣著破爛，行爲舉止卻文雅而不失禮儀，他打開菸盒——實際是個空罐頭，撿出一段菸屁股，煞有介事地在「菸盒」上敲幾下，然後點燃，悠閒地吸上一口，揮動手杖像個外交官似地開始在街上漫步……這些啞劇動作既是對那些上層社會人士假正經的嘲諷，同時也是對小人物的無限同情。隨著劇情的發展，流浪者的恐懼、希望、迷惘透過他那熟練的無聲動作淋漓地體現了出來。

拍完這部影片之後，他決定到歐洲旅行一次，一則是爲了休息一下，更重要的是他想看一看大戰給歐洲帶來的創傷。他親臨遭受戰爭創傷的現場，深切地體會到戰爭帶給人類的災難，使他對社會的不公平現象產生了嚴肅的思考。回到美國之後，他拍的影片之中無不深深地蘊藏著他的批判意識。《有閒階級》、《發工資的日子》、《巴黎一婦人》等就是這時候的作品。這些影片所反映的主題極其嚴肅，以至有人認爲卓別林不應涉及這類題材。但卓別林沒有接受這些好心人的勸阻，一九二五年又拍攝了一部略帶自傳性的作品《淘金記》。

這部喜劇影片拍攝期間，正是美國經濟日益上升的繁榮時期，舉國上下都沉浸在發財的美夢中，但是到了最後，眞正能成爲財富滿貫的卻只有少數幾個人，大多數人的「淘金」快樂只存在於企盼的美夢之中。卓別林以這部《淘金記》影片，別出心裁地使大多數淘金失敗者在銀幕上再次重溫了那段美夢醒來之後陣陣酸楚的難忘滋味。也許是從英國老家到美國的「淘金」美夢卓別林也同樣做過，有著同樣的感受，因此他也最鍾愛自己的這部影片。爲了使更多依然繼續在美國做著「淘金」夢的人早點清醒過來，卓別林甚至公開放棄《淘金記》在美國的發行版權，即使在他與美國當局因政治傾向而交惡的二十年裡，他的其他影片不能在美國放映，而《淘金記》卻是個例外。一九四二年，卓別林又親自爲這部無聲片配上音樂，並重新剪輯，再次向全世界發行，一九五六年，該片又再一次發行。可見卓別林對這部影片鍾愛的程度如何了。

我們不妨再次重溫《淘金記》裡流浪漢查理淘金的故事——

寒冷的阿拉斯加發現金礦的消息引來數不盡的淘金者。

流浪漢查理也加入了這支淘金大軍的隊伍。他依舊是那套衣著打扮，小圓帽、大皮靴、肥褲子、小上裝。他肩背著一只大包袱，舞著手杖，在積雪的山路上獨自艱苦地攀登著。

他跌跌撞撞來到半山腰一座小木屋門前，趁著屋內有人開門出去時從雪堆旁鑽進了小屋

這是逃犯拉遜的藏身之處。當他提著槍回到屋內時，發現正在偷吃他食物的查理。他推開門，命令他滾出去。

不等查理自己抬腿，一陣大風吹來，把他颳了出去。這麼你進我出，我出你進，來來回回好幾次後，不知何時又颳進他吹了出去，卻把查理颳了進來。拉遜剛想把門關上，又一陣風颳來，反把一個人來，這也是個找礦人，叫傑姆。

拉遜用槍對著查理和傑姆，威脅著要他們出去。身高馬大的傑姆不甘示弱，撲上去奪槍，對打了起來。混戰中，槍口老是對著查理，嚇得他四處躲藏。

最後傑姆奪得槍，宣布他是這座小屋的主人，並立即命令拉遜外出找食物去。

拉遜出去後再也沒回來，因為他發現了傑姆開採了一半的金礦，便竊為己有。

而查理和傑姆卻還在苦苦等著拉遜帶食品回來。餓極了的查理不得已只好把自己的皮靴煮了吃，還吃得津津有味，並且邀傑姆一起享受這頓「美餐」。

傑姆看著查理把皮靴當魚吃，飢餓中也把查理幻想成了火雞，端槍就要殺，嚇得查理趕緊逃命。慌忙中查理竟把一隻闖進屋來的大熊當成傑姆緊緊抱住……最後兩人合力打死大熊，飽餐了一頓美味熊肉。

傑姆回到礦上，卻發現已被拉遜霸佔。兩人混戰一場，結果傑姆被打昏在地，拉遜以為自己致命。慌忙中查理把一隻闖進屋來的人於死闖了大禍，逃竄中一失足，跌入了深淵。

查理來到淘金者聚居的小鎮，用包袱換得一些小錢，到一家舞場歇息。

一個名叫喬治婭的舞女因想躲避暴發戶賈克的糾纏，來到查理的身邊。查理受寵若驚，以爲姑娘愛上了他，便和她翩翩起舞起來。不料他那肥大的褲子老要掉下，他便順手撿起一根繩子束在腰上。誰想到繩子的另一端繫著一隻狗，引得大家哈哈大笑。

暴發戶賈克見喬治婭喜歡上了查理，惱羞成怒，和查理打了起來。對打中，查理無意中撞倒一座立地大鐘，把賈克壓倒在地，昏了過去。查理見好就收，洋洋得意離開了舞場。

不多日後，查理又巧遇喬治婭姑娘，他還以爲她是專門來找他的，興奮之餘便殷勤地邀她聖誕之夜到他住處吃飯。姑娘隨口答應了。

受到姑娘的青睞，高興得查理忘形地獨自在屋裡狂舞起來。鴨絨枕被他不小心踩破，鴨絨飛得滿屋子都是，他就像被埋在雪裡一樣被埋在紛紛墜落的鴨毛絨裡。

這時的查理已有了一份工作，聖誕之夜他準備了豐盛的晚餐，耐心地等待著幸福的來臨。

時鐘已過八點，姑娘還沒來到。昏昏欲睡中，查理似乎看到喬治婭和女伴們光臨他的寒舍，他高興地用兩支叉子叉起兩個小麵包，在桌上模仿芭蕾舞演員的雙腿，爲她們表演起動人幽默的小麵包舞。

他的表演引得姑娘們哈哈大笑。但在笑聲中，查理的美麗幻覺也隨即消失。他痛苦地走到門外，悵然若失地看著遠處的舞場，一臉的失望。

一天查理和失去記憶的傑姆在鎮上不期而遇。傑姆要求查理一起幫他去找他開發的金礦礦井。

兩人歷經千辛萬苦，金礦沒找到，卻找到了一座小木屋。

在小木屋裡，兩人錯把老酒當水喝得爛醉，昏昏睡倒在地。一陣大風颳來，小木屋被颱到懸崖邊，辛虧有一根從屋裡滑出的繩子卡在岩縫間，小木屋一半在崖上，一半懸空，而他兩卻睡得正香，渾然不知。等他們醒來弄清情況後，大吃一驚。經過一番緊張的危險場面，就在小木屋落下懸崖前的一瞬間，他們抓住了那根繩索，保住了性命。驚險之後，又讓他們大喜一番，原來該處正是他們要找的金礦所在地。

金礦使查理很快富裕了起來，當他衣錦還鄉時已是個百萬富翁了。在回家的船上他又遇見心儀已久的姑娘喬治婭，兩人高興得抱成一團，對著採訪淘金者記者照相機的鏡頭，查理和喬治婭熱烈親吻。

卓別林的這部影片被人們稱作是「一部具有隱喻意義的經典作品」。的確，卓別林在這部影片中把他最擅長的滑稽敘事表演和深刻的悲劇因素，以及極為抒情的風格融為一體，達到既令人捧腹而笑，又讓人哽咽哭泣的藝術效果。如此水乳交融地將悲劇和喜劇美學因素糅和在一部影片中，《淘金記》大概是他最成功的一部作品。

卓別林把人類最基本的生活需求──愛情、住房、食品，作為他影片喜劇因素的出發

點，環繞這三者設計滑稽而又幽默的表演段落。如關於愛情的「小麵包舞」、「鴨絨枕舞」、

「帶狗隨舞」，維妙維肖地把查理這樣小人物對愛情渴望的心理，真實地表現了出來，讓觀眾

在笑他的同時又不由產生無限的同情。「煮食大皮靴」和「懸崖上的小木屋」等片斷，則是

對一個流浪者生活誇張而又不失真實的生動寫照。他興味盎然「吃」靴的表演簡直令人拍案

叫絕，真像個衣冠楚楚的紳士在那裡細嚼慢嚥。豈料，這時他在另一個飢餓者眼裡卻變成了

一隻火雞……可憐的查理，自己還沒得吃，卻又成了他人眼裡的食物。這是一個多麼殘酷的

人吃人社會環境！

卓別林的笑就是這麼深刻，卓別林的幽默就是這麼冷峻。那座懸在山崖上的小屋，搖搖

欲墜，不就是所有像查理那般小人物命運的象徵嗎！而這座小木屋不僅不能給他任何安全

感，而且還要時時出現危機——外來者的霸占，狂風吹得他進進出出，最後還要東倒西歪，

弄得他站也不是，爬也不是，隨時都有墜落的危險。

經過《淘金記》的藝術實踐，卓別林對拍攝喜劇性故事片已十拿九穩，接著他又拍攝了

《馬戲團》、《城市之光》、《摩登時代》、《大獨裁者》等一系列作品。這些動人的作品現在

依然在世界各地繼續上映。

如果說其他的電影藝術家對電影的貢獻，主要在技術和技巧方面，那麼卓別林對電影藝

術的貢獻則在於他的人格力量。他以他豐富的生活經驗，深刻的社會洞察力，以及別出心裁

的構思，加上他富有感染力的啞劇表演，為人類創造了無聲電影的最高成就。這比任何美學上的進步和提高更重要。

「偉大的啞巴」開口說話了⋯⋯

電影從它誕生的那天起，一直如同一個啞巴似的靠動作──畫面上的人物動作及攝影機的運動──在銀幕上默默無聲地「講述」著故事，遇到動作實在無法表達明白時，只能藉由「字幕」來簡述或說明一下。經過三十多年的磨練，無聲電影倒也積累了豐富的無聲的視覺「語言」，不僅使觀眾「看」懂了內容，而且讓觀眾體會到無聲電影藝術的魅力所在。因此有人賜給無聲電影一個美麗的綽號──偉大的啞巴。

「偉大的啞巴」能開口說話、張口歌唱嗎？

也就是說，無聲電影能進一步，發展為有聲電影嗎？

其實，從電影出生的那天起，無論是發明「電影視鏡」的愛迪生，還是在巴黎咖啡館第一次公開放映電影的盧米埃兄弟，他們都曾以不同方法嘗試過使電影能夠開口說話，讓銀幕上傳來音樂和音響。譬如，他們試用過在銀幕後員人配音說話、留聲機唱片「配樂」等方法，可是由於聲音和畫面始終無法做到同步，弄不好反而影響整部影片的藝術效果，所以這些嘗試只是偶爾一用。

但人們希望銀幕上的一切不僅有形，而且要有聲的欲望還是促成了有聲電影的誕生。

經過電氣科學家的努力，錄音技術很快得到解決，有聲電影機也在生產無線電器材的大公司製造了出來。擁有這項專利的美國西方電氣公司，就曾向一些電影公司提議使用它們的錄音器材，製作有聲電影。可是好萊塢的一些電影大公司並沒有馬上接受該電氣公司的提議，倒是一家小公司──華納兄弟影片公司，在瀕臨破產的情況下決定試一下有聲片的製作，期望「有聲」能給他們帶來好運。

華納兄弟孤注一擲，用他們手裡最後的一筆資金拍攝了歌劇《唐璜》，結果大受歡迎。觀眾們對銀幕上唐璜的嘴唇動作和他所唱的歌詞完全吻合感到分外的驚奇，紛紛湧向影院看一看到底是怎麼回事兒。

初戰告捷，華納兄弟決定再拍攝一部由大眾喜歡熟悉的通俗歌手主演的故事片，結果同樣獲得成功。歌手在影片中演唱的幾首小調頓時成了街頭巷尾的流行曲。有聲片的威力開始顯示出來了。華納公司再接再厲，又拍攝了仍然由這位通俗歌手主演的有聲故事片《歌痴》。

影片的票房收入竟高達五百萬美元，這是從沒有過的成就。

華納兄弟拍攝有聲片的成功，立即引起其他電影公司的仿效，一時間類似的歌劇片、故事片蜂擁而起。一九二八年有聲片的產量還僅僅是零，而到了一九二九年，美國一共生產五百九十二部影片，其中竟有二百八十九部為有聲片。真可謂是個有聲片突飛猛進的年代。

但是，有聲電影出現之初卻也受到不少人的反對，反對者中甚至包括卓別林、艾森斯坦等大師級的電影藝術家。艾森斯坦和另外兩位蘇聯電影藝術家還聯合發表了一篇反對電影使用對白的宣言。他們承認無聲電影藝術已經接近尾聲，利用聲音是人們所希望的，音響能使電影從字幕和迂迴曲折的表現方法中擺脫出來，可是「仿照戲劇的形式，把一個拍成的場景加上台詞的作法，將毀滅導演藝術」。他們擔心，這樣如此簡單地利用音響和對白，會破壞蒙太奇藝術。只有把聲音作為一種電影藝術元素之一加以使用，才能使有聲片不會失去原有的藝術風貌。

即使美國好萊塢，不少公司在沒有肯定有聲片能為其贏得巨額利潤之前，也是持觀望等待態度。他們看到，好萊塢有聲對白片出口發行到歐洲時，外國觀眾根本聽不懂銀幕上的英語對白，影片的銷路就大打折扣。就是出口到使用英語的倫敦等處，他們對美國人的鄉巴佬英語口音嗤之以鼻，大為反感。

的確，有聲電影的初期和無聲片剛出現時一樣，存在著許多缺點，尤其是錄音設備的不完善，使用上的不方便，從而影響到藝術上的追求。譬如，為了不使攝影機原有的靈活性就沒有了，鏡頭的藝術處理就會受到很大的影響。與此同時，錄音的話筒也不像現在這般輕便靈活，它要求演員對白時一定要處在某一個範圍內，否則就錄不到說話的聲音。這麼一來，攝

影機和表演者都受到嚴格的限制，變得死板板的，導演的自由也就無從談起了。無聲電影時期所創造的一切技巧和手段，在聲音的介入後，突然變得手足無措起來，各個藝術部門的創造性勞動失去了以往的主動性。導演在執導時不能大聲下達命令，演員表演時也只能按照劇本上規定的事先排練好，然後在鏡頭前一氣呵成，來不得半點即興發揮。即使是這樣，有些演員的台詞功夫過不了關，結果，面對「聲音」的嚴格要求，居然端掉了不少不會念台詞演員的飯碗。更有些嗓子天生有缺陷的演員，面對話筒竟然都不敢開口發聲，知趣地自動退出演員的行列，另謀生路。

有聲電影的初期竟如此殘酷地斷送了一些無聲片藝術家的前途，但聲音並不因此而被電影藝術排斥在外。隨著錄音技術的不斷提高，聲音——對白、音響、音樂等最終還是漸漸成為電影藝術的重要創作因素，而且越來越發揮其不可忽視的作用。

「偉大的啞巴」開口說話，電影藝術由單一的視覺藝術發展為視聽合一的複合型藝術，使其在某種程度上與戲劇藝術頗為相似，這麼一來電影很自然地要向戲劇藝術學習、借鑒，學習戲劇劇作的嚴謹結構、語言藝術的精煉、表演技巧的準確，借鑒戲劇藝術編造故事情節的出神入化，塑造人物性格的鮮明突出。因此，世界各國電影發展到三〇年代，幾乎都不約而同地走上了一條「電影戲劇化」的必經之路。美國好萊塢由於各種因素的綜合，其電影的戲

劇化進程尤為迅速快捷。

聲音進入電影的最初階段，正是一九二九年的經濟危機開始猛烈襲擊美國時期，人們的生活時時處在危機和動盪之中，好萊塢的電影老闆看準時機，立刻投資拍攝最簡單的有聲片歌舞片，試圖以此去化解人們現實生活的煩悶和苦惱。歌舞片《爵士歌王》也就在這時應運而生。這部出自德國導演劉別謙之手的影片巧妙地運用了當時已有的錄音技術，以豪華的歌舞場面吸引觀眾，既滿足了觀眾對有聲電影的好奇心，又以輕歌曼舞使觀賞者得到精神上的某些享受。一片的成功，使劉別謙又接著拍攝了《璇宮艷史》、《賭城艷史》、《風流寡婦》等根據歌劇改編的歌舞片。這些取巧而又時髦的有聲片，又引來無數的仿製之作，鬧得好萊塢到處輕歌曼舞，好似百老匯搬到了比佛利山。但是這些歌舞片對電影藝術的提高卻說不上有任何貢獻。

喜劇片，尤其是輕鬆喜劇，是好萊塢另一種「電影戲劇化」進程的選擇。

喜劇在美國有著廣大觀眾群體，好萊塢看準這一點，利用這個有利條件，拍攝了許許多多的滑稽片，但真正稱得上喜劇藝術片的大概也只有卓別林的幾部影片了。卓別林最初雖然也反對有聲電影，但他後來還是認識到了聲音給電影帶來的好處。在一九三〇年他拍攝的《城市之光》一片中，他雖然沒有採用有聲對白，但他卻親自譜寫曲子，為影片配上了絕妙的音樂，他認為音樂將成為他啞劇表演的主要旋律基礎。對於音響的運用，他也同樣非常重視，

努力使音響在影片中起到喜劇性效果的作用。例如，他為諷刺影片中兩個男女主持人喋喋不休的廢話，使用了類似於狗和鳥的叫聲來代替他們的話語。這不僅嘲弄了所謂的上流社會人士的「能說善道」，同時也暗喻了他對其他有聲片趨時毫大量使用對白的討厭。在影片裡的音樂會上，卓別林扮演的流浪者誤吞了一個哨子，卡在喉嚨口，當他每打一次嗝時，哨子便發出清亮的哨聲，嗝打到後來不僅剎不住，反而越打越快，使音樂會無法進行下去。如此藝術地運用音響效果，卓別林在好萊塢實際上應該算是第一個。

除了歌舞片、喜劇片，犯罪片是好萊塢電影戲劇化的另一種主要樣式。

經濟大蕭條，必然引起社會恐慌，盜匪乘機大肆活動，謀財害命，偷盜強奸，鬧出各種離奇的社會傳聞。好萊塢當然不會輕易放過這些社會熱點的利用價值，於是詳細描述犯罪過程的各種盜匪影片便乘機紛紛出籠。《疤臉大盜》、《我是一個越獄犯》等影片就是典型的例子。這些犯罪片情節故事雖是戲劇化了的，人物形象卻是類型化、定型化的，這雖說也是一種戲劇假定性手法，但離戲劇化人物性格的塑造還差得很遠。不過，出演這些罪犯的演員──亨佛萊‧鮑嘉、詹姆斯‧賈克奈等，在當時卻成了眾多影迷崇拜的偶像。

儘管如此，美國好萊塢電影的戲劇化進程在一批頗有藝術見解的藝術家努力下，仍獲得很好的成績，創作攝製了一定數量的優秀影片，正是由於有這些作品的存在，好萊塢日後才真正在世界影壇站住了腳。這些電影作品對於任何一個較為熟悉電影藝術史的人，都能一一

報出它們的片名，如約翰‧福特的西部片《關山飛渡》，法蘭克‧卡普拉的輕喜劇片《一夜風流》，亞佛烈德‧希區考克的懸念片《蝴蝶夢》，馬文‧李洛伊的愛情片《魂斷藍橋》，米高‧寇蒂斯的《北非諜影》等。這些影片作為好萊塢的經典代表作，又有著它們各自不同的藝術特點，一直被從事電影藝術創作的人所模仿和學習。在此，我們也不妨從電影戲劇化的角度對這些作品進行一些分析，看一看戲劇美學的因素是如何進入電影的領域，從而提高電影的美學價值的。

電影的戲劇化傾向

　　所謂電影的戲劇化，我們首先必須避免一個誤解，把戲劇化誤解成「舞台化」，以為電影又倒退到梅禮葉的年代，把攝影機對著舞台拍下台上的戲劇表演就算是電影戲劇化了。在有聲片初期，某些歌舞片的拍攝也許會有如此情況出現，但作為故事影片的拍攝是絕不會回到這條老路上去的。

　　故事影片的拍攝，在其具有視聽表現功能之後，無論是編劇還是導演，他們想到的首要問題是，他們將要拍攝的影片是否有個好看的故事。而好看的故事是怎樣構成的，關鍵就是看有沒有創造出一個能給故事中的一個個人物充分展示其各個不同的複雜微妙性格特徵的「戲劇情境」。

這個「戲劇情境」便是電影戲劇化過程中首先考慮的重要環節，缺了這一環，故事就無法生動吸引人。正因爲如此，戲劇藝術創作的第一步就會認眞地爲劇中人假設一個情境，讓人物能在這假設的戲劇情境中相互衝突，演出一場場精彩的戲劇來。電影藝術的美學基礎雖然是講究逼眞性和紀實性，但這並不妨礙在創造一個假定性戲劇規定情境下的逼眞感。無論是《關山飛渡》、《一夜風流》，還是《蝴蝶夢》、《魂斷藍橋》，這些影片無不都是發生在編造出來的假定的戲劇情境之下的。

在西部一個小鎮驛站上，愛喝酒的窮醫生、酒商、臨產的軍官夫人、妓女、警官，以及後來上車的賭棍、捲款而逃的銀行老闆和一個通緝犯，這些萍水相逢的人在搭乘同一輛車前往另一西部偏遠小城的路上將會發生些什麼樣的事情，這些來自社會不同階層的人在突發情況下又將會表現出什麼樣的行爲舉止？《關山飛渡》必須爲這些人創造出一個假定的戲劇情境，來展示他們的性格，並使這些不同性格的人相互間發生衝突，進一部揭示他們微妙複雜的心理，使觀眾在觀賞影片的過程中始終處於興奮狀態之中。

驛車上路之後，碰到的第一個情境就是：傳說中的印第安人出發向白人發動進攻了。這一壞消息立即使車上不少人忐忑不安起來。銀行家緊抱銀箱嚇得直冒冷汗；酒商膽小如鼠，已難以自持；軍官夫人心裡雖然惦著丈夫的命運，但由於身分的不同，只能強作鎮靜。妓女自知無能爲力，也就抱著聽天由命的態度；只有醫生照舊以酒代茶，半是醒來半是醉，樂天

依舊。

　是繼續往前趕路，還是按上面的命令原路回去？這些人又出於不同的目的，發生爭執。

　相互間的性格衝突在這一「規定情境」中發生了：捲款而逃的銀行家當然反對返回原處，膽小的酒商則希望回去……最後採用投票表決的方式，決定繼續進發。

　繼續進發的路上，又出現一系列意想不到的事情，軍官夫人早產、印第安人襲擊……在危難中，通緝犯成了大家的保護人，妓女則拚命保護著早產的嬰兒，使原本看不起她的軍官夫人改變了態度，警官在整個過程中也看到了他所要抓的通緝犯是個無故的罪人，最後違命放了他，讓他和妓女逃往境外開始新的生活。性格衝突顯示各人的態度和心理，也將衝突的對象進行了轉換。

　這一路上所發生的一切，有衝突，有懸念，這正是極有戲劇性特徵的故事情境。如果沒有這樣的情境出現，車上的人也就無法展示他們各自的個性，發生或者是友誼或者是衝突的引人入勝的電影故事。

　《一夜風流》的戲劇性情境編造得更是非常巧妙：

　一個富家小姐和一個小報窮記者在一輛長途客車上不期而遇，小姐是為了逃婚，記者則剛被老闆解僱。這兩人來自社會的兩個截然不同的階層，原來根本互不搭界，可是為了爭搶坐最後一個座

位，兩人由爭辯開始慢慢相識。記者憑他的職業敏感，認出了小姐的身分。大雨滂沱之夜，小姐的

錢被偷，兩人又只找到僅剩的一間旅館住房，無奈之下只好以一「毛毯之牆」相隔，雙雙住下。劇

情發展至此，身無分文的小姐已離不開記者的保護，而窮困潦倒的記者似乎又從富家女的身上發現

了「獨家頭條新聞」。

在這一戲劇性的規定情境下，這一對冤家對頭所鬧出的故事難免不無笑料。小姐任性乖

戾，但又不失主見，記者雖然世故卻絕不油滑，他潔身自好，頗具紳士風度。這麼兩個身

分、性格完全不同的人弄到一起，喜劇性的衝突不可避免，而情境又規定他們必須始終待在

一塊兒，那麼一連串的故事也就油然而生了。

被人譽為「懸念大師」的希區考克，他爲影片所創造的戲劇性規定情境似乎更有獨到之

處。他一生共導演拍攝了五十三部影片，這些影片的故事發展過程中無不充滿著扣人心弦的

懸念，而且是大的懸念未了，又套入小的懸念，舊的懸念未解，新的懸念又起，一層套一

層，一環扣一環，使觀眾始終緊緊地被這些懸念抓住，在思索與緊張的等待中獲取觀賞的快

感。《蝴蝶夢》雖不是他的代表作，是他的處女作，但我們已經可以從中看到他所創造的戲

劇情境是怎樣的懸念迭起了。

出身貧寒的姑娘「我」嫁給德溫特後，住到丈夫從前的舊居曼德麗城堡。在這裡，她感到丈夫

已故前妻的陰影始終籠罩著她，前夫人的貼身女管家更像個幽靈似的總是在她身後盯著，而丈夫一聽她提到前妻的名字就要大光其火。這都是為什麼？是丈夫忘卻不了恩愛的前妻嗎？姑娘「我」決定為丈夫舉辦一次盛大的家庭舞會，舞會上她聽信女管家的建議，穿戴上和前夫人一樣的服裝，結果又不知為什麼，丈夫為此臉色大變。痛苦的姑娘忍受不了這一切，決定離開心愛的丈夫。直到這時丈夫才說出前妻死亡的真相——前妻是個水性楊花的女子，婚後四天就又與情人約會。為了家族的榮譽和體面，他默默忍受著。最後在小艇上的一次爭吵中，這個女人跌倒在鐵錨上不幸身亡，他一時手足無措，慌亂中把小艇沉到了海底。

故事到此似乎可以結束，可是懸念又起，潛水員偶爾發現了沉船上的屍體，並認出了死者的身分。於是法庭開始調查這件死亡事件，丈夫很可能被判有罪。最後經調查，原來前妻已患不治之症，她決定自殺，臨死前還想再嫁禍於他丈夫，故意跌到鐵錨上，死在他面前。

希區考克在這部影片中為人物所構思的戲劇情境，以懸念為契機，在觀眾的緊張期待中層層解開一個又一個謎，使影片的敘述緊緊抓住觀眾。有些戲劇理論家甚而斷言：沒有懸念就沒有戲劇。這雖然有些武斷，但也說明一個道理，凡想要使觀眾懷著極大興趣看下去的作品，懸念是情節發展的最好契機。

即使是像《魂斷藍橋》這樣的愛情故事片，如果片頭沒有暗示出女主角為什麼要自殺這

一懸念，觀眾的觀賞興趣大概也要大打折扣。男主角羅伊倚在滑鐵盧橋欄旁，手裡拿著一件吉祥物，望著緩緩的流水，陷入沉思……

觀眾的興趣立即就會對這件不平常的吉祥物產生懸念，這是何物？是誰給他的？給他的人現在又在何處？期待解答的心理由此在觀眾心裡產生。接著隨著影片故事的發展，兩個相愛情人的命運緊緊扣住了觀眾的心弦。戰爭使他們暫時分手，一則男友陣亡的消息將她的精神摧垮，為了生活她忍辱賣笑。可是就在這時男友卻「死而復生」，回到她身邊，她感到無臉見他，最後選擇了自殺以解脫心理痛苦的壓力。那枚小小吉祥物就是她在滑鐵盧橋上，故意撞倒在車輪下時散落在地的遺物。

從上面例舉的幾部影片，我們似乎可以清晰地看到，戲劇性情境的構成是和影片所要敘述的事件和參與這一事件的人物、及人物之間的關係不可能分離的。驛車過境事件、富家女逃婚事件、德溫特夫人死亡事件、「魂斷藍橋」事件，這些事件構成了影片的故事情節基礎，在這個基礎上，人物的參與和人物關係的變化，便創造了富有戲劇性的情境。

戲劇化電影從戲劇美學中獲得的另一個重要因素，那便是戲劇衝突。

在戲劇創作中歷來有這麼一個重要秘訣──沒有衝突就沒有戲劇。這裡所說的衝突大致有這麼幾個方面：人與人之間的衝突、人的內心自我衝突、人與外界環境的衝突。當然可能還有其他一些衝突，但基本上脫離不了以上三大類衝突。

所謂衝突，並不單只是指你死我活的爭鬥才叫衝突。文化背景的不同、性格的差異、觀念的不同，都會產生種種的衝突，而這些衝突起初往往是潛在的，只有當出現適當的時機時，衝突才會明朗化，暴露在觀眾的眼前。

譬如《關山飛渡》影片裡的幾個人物，因他們的社會背景不同，文化修養自然也就不同，再加上性格的差異很大，衝突就難免。為了使這些人衝突起來——也就是我們常說的有「戲」可看，戲劇性的規定情境就為他們的衝突創造了條件。規定情境要他們面對即將來臨的襲擊作出當機立斷的選擇。有人想繼續前進，有人則要回去，有人左右為難，衝突由此產生。衝突產生後，思想性格「亮相」，不僅使觀眾認識了他們，也讓劇中人相互重新瞭解。於是，通緝犯和妓女由相識發展到相愛，警官和軍官夫人對妓女、通緝犯也產生好感，其餘的人也在衝突中露出了真面目。這整個過程便是好看的「戲」。

《魂斷藍橋》的衝突主要是人與環境的衝突，同時引發人物內心的自我衝突。

瑪拉和羅伊，一個是出身平民的舞蹈演員，一個是有著貴族血統的皇家軍官。原本一對戀人完全可以由相愛相戀到成婚，可是戰爭的大環境破壞了他們的結合，迫使兩人各奔東西，互相又失去聯繫。可是最讓人心痛的是瑪拉自己內心的矛盾衝突，她怕她淪為風塵女子的經歷暴露後對羅伊不利，於是帶著對愛情的依戀，以自己的性命保全愛人的名譽。這樣的衝突也許比人與人之間的衝突更動人更具震撼性，加之費雯麗飾演的瑪拉，表演極其自然，

將人物善良的心靈表露無遺，引發了觀眾強烈的同情心理，所以這個「戲」也就非常好看耐看。

喜劇片《一夜風流》的衝突因含有某些滑稽幽默因素，因而「戲」又具有了另一種風格。

任性的富家小姐和窮困的小記者，本來就是社會矛盾的兩個方面，規定的戲劇情境卻偏要讓他們走到一起，而且要在一起生活幾天，衝突便由此而產生。這些衝突主要還是出自於他們性格上的差異，生活的現實感很強，觀眾看著也比較親切。一對男女僅隔一道毛毯「築」成的「牆」，睡在一間屋裡，這就潛藏著衝突的因素——道德的衝突。影片表現的正是兩人如何自我抑制，防止真正「風流」的出現，這實際上也是一種微妙的性格衝突，「戲」也就變得生動而又滑稽幽默了。

電影的戲劇化過程，從戲劇藝術中獲得的最珍貴的美學因素可能要算是戲劇的「動作性」了。

戲劇藝術，實際上就是動作藝術。位居於戲劇藝術中心的是演員的表演藝術，它是舞台形象塑造的直接完成者。而演員塑造人物的基本手段就是動作——形體動作，語言動作（包括對話、獨白、旁白）、「停頓」動作等。

電影藝術在相當程度上和戲劇藝術有許多相似的地方，在動作性方面尤為如此。電影藝

術也是靠演員表演完成的，它也有形體、語言、「停頓」等一系列動作。但電影藝術還有一個重要的動作，那就是攝影機的運動──推、拉、搖、移，和鏡頭的變焦運動。

在電影的無聲時期，攝影機的運動已經磨練得相當精巧，它和演員的形體動作相配合，使電影藝術所產生的視覺性語言已被觀眾所熟悉，使觀眾能輕而易舉地看懂、理解銀幕上所要講述的一切內容。

可是當電影開始可以開口說話時，最初並沒有掌握語言同樣需要「動作性」的基本規律，而是讓人物在銀幕上滔滔不絕地說些缺乏「動作性」的廢話，這些廢話不僅令人生厭，而且還衝擊了原有的視覺性語言，結果使電影藝術一下子又倒退成了「舞台劇」，而且還是很蹩腳的「舞台劇」。

那麼什麼樣的語言才具有動作性呢？

有關專家在研究戲劇語言和一般文學語言的區別時指出，在戲劇中「抽象的或談談一般的感受或想法的對話是沒有戲劇性的。話語描繪了或表現了動作，才有價值。由話語所表現的動作可能是回想的或潛在的──也可能動作伴隨話語而來。但對所說的話的唯一考驗是看它是否具體，有無實際的衝擊力，能否使人緊張」。

以上這段話是美國電影與戲劇理論家霍華德‧勞遜所說。這位四〇年代著名的理論家所說的最後的一句話──「有無實際的衝擊力，能否使人緊張」，基本上很精確地概括了動作性

語言所必備的要素。當然，這裡所說的「衝擊力」一般是指說話雙方處在矛盾對立的狀態下產生的。可是，當雙方處於和諧的非矛盾狀態下時，對話雖然沒有「衝擊力」，相互間的感情宣洩或傾訴的語言同樣對觀眾也具有感染力，對推動劇情的發展當然也是有著某種「衝擊力」的。

譬如《一夜風流》影片裡，記者和小姐隔著一道「毛毯牆」夜宿一室，小姐始終提心吊膽，生怕記者會闖過「牆」來。這時，記者為了緩解緊張的空氣，便不停地說話，說些有趣的故事，再講些令人發笑的笑話。這裡的人物語言表面上沒有什麼「衝擊力」，實際上「衝擊力」卻存在於小姐的內心裡。記者所說的這些無關緊要的話，在一定程度上「衝擊」驅除了小姐的內心緊張，從而使小姐對他有了新的認識和瞭解。雙方因有了這樣相互瞭解的基礎，劇情才得以往前發展。記者的這一段語言，其動作性就表現在這裡。

除此以外，音響與音樂也是戲劇藝術重要的美學因素，當電影具備了良好的錄音設備和技術條件後，就很自然地會把這兩個美學因素汲取到自身的藝術創造中，豐富電影藝術的表現手段。音響和音樂在電影中運用得是否恰當，主要也是看它們是否構成一種動作，渲染氣氛，起到推動劇情、展示人物內心的作用。

一九三五年，導演約翰・福特和好萊塢電影劇作家達德萊・尼科爾斯合作，拍攝了一部幾乎完全按照戲劇「三一律」理論創作的影片《告密者》：一個名叫諾蘭的愛爾蘭人，為了

領取二十鎊賞金出賣了自己的朋友革命者弗蘭基。在愛爾蘭共和軍組織的追問下，他又嫁禍於他人。最後革命組織查清真相，將其處死。這個情節單一，發生於一天之內、同一地點都柏林的除奸故事，在編導的精心構思下，無論是戲劇情境的設置，還是戲劇衝突的安排，充分發揮了音響效果的作用。

在霧氣籠罩的都柏林夜晚，諾蘭到英國警備隊告密，出賣他的朋友弗蘭基，英國人要他等著，等抓住弗蘭基後方能領取賞金。在這漫長的等待時間裡，犯罪的負疚心理漸漸使諾蘭的內心產生了一種可怕的恐懼感。在靜寂的室內，只有那座擺鐘在滴答作響。這每一聲「滴答」，都像是預示著弗蘭基的生命在向死亡又靠攏了一步。諾蘭被這鐘聲弄得心神不安，越想越感到害怕，他想用抽菸緩解一下緊張的內心情緒，可是英警不准他吸菸。寂靜使他顯得越發緊張不安，越是忍不住要去看那座鐘，而那座鐘的滴答聲似乎在和他作對似的，在他看它時「滴答滴答」的聲音會變得更響亮起來，猶如重錘意識地不時機械地翻來覆去用手去擦拭。他越是害怕時間的推移，越是忍不住要去看那座鐘，而那一下又一下敲擊在他的心上。隨著時間的推移，諾蘭不僅額頭上，連臉上也滿是大滴大滴的汗珠，鐘也似乎走得更快些了，滴答聲也好像比剛才響得多。突然，電話鈴聲大作，它蓋住了原有的鐘聲。英警接電話，沒有說什麼，但顯然是告知弗蘭基已被捕或打死的消息。電話擱下，一瞬間，時間好像凝固了似的，滴答聲沒有了。導演在這裡似乎把鐘聲人格化了，它既是弗蘭基生命的象徵，

它的消失也就暗示了他的犧牲。同時，這一越來越響的鐘聲也是諾蘭內心世界的顯現，他的緊張、恐懼，在鐘聲的消失之際似乎得到暫時的安寧，但他只要再聽到類似的響聲，他的罪惡心理又會被恐懼所提醒而驚恐萬分。

諾蘭拿到告密得來的二十鎊賞金，像個夢遊患者似的在大街上走著。從霧裡傳來篤篤的響聲，這類似擺鐘的響聲不由使他打了個寒顫。尤其是當他和「篤篤」持手杖摸路行走的瞎子霧中撞個滿懷時，他更是驚恐不已，甚至發出一聲狼嗥似的驚叫。更巧的是，驚魂未定的諾蘭當天晚間又在路上與這個瞎子不期而遇，而且剛巧是在他揭取英警懸賞通緝告示的牆邊，這著實使他越發擔驚受怕。

影片的編導巧妙地將鐘的滴答聲和瞎子的篤篤手杖聲聯繫在一起，在諾蘭的內心產生一種難以抹去的恐懼感，這些聲響似乎提醒他，即使是瞎子也會看到他的罪惡行為。聲響在這裡成為一個非常具體的戲劇性元素介入了影片的故事情節，既創造出一種特殊的環境氛圍，又突現了人物的複雜內心世界，其戲劇性藝術效果是不言而喻的。

同樣，音樂的戲劇性藝術效果在電影中也能夠得到巧妙的運用。影片的整體藝術效果也會因音樂的加入而得到大大的提高。前面提到的影片《魂斷藍橋》中，有一段蘇格蘭民歌〈一路平安〉的音樂旋律，在影片中先後有四次出現，它每出現一次，影片的故事情境就往前

發展一步，非常感人，耐人尋味。

這段音樂旋律第一次出現，是在燭光舞會上。男主角羅伊和瑪拉這對戀人隨著樂隊奏起的較為歡快的〈一路平安〉旋律翩翩起舞，在一支支燭光的漸漸熄滅中，兩人沉醉在愛情的幸福之中。

〈一路平安〉音樂旋律的第二次出現，是在這對戀人火車站分離惜別之際，火車開動了，分別的傷感之情達到高潮，這時〈一路平安〉音樂驟然響起，甚至蓋過了一切其他響聲，離別的傷感情緒藉由這支樂曲的高高奏起得到淋漓酣暢的宣洩。

戰爭結束，羅伊和瑪拉於倫敦重逢。在羅伊家豪華的大廳，兩人又伴隨著〈一路平安〉音樂翩翩起舞。這時的樂曲輕柔舒緩，似乎害怕打擾這對正在互訴衷腸的戀人。

〈一路平安〉樂曲最後一次出現，是在二十年之後，羅伊來到瑪拉當年自殺的滑鐵盧橋上，舊地重遊，百感交集，瑪拉的聲音又在羅伊耳邊響起：「我愛你，別人我誰也沒有愛過，以後也不會。這是真話，羅伊！我永遠也不……」就在這時，強烈的〈一路平安〉音樂旋律突然升起，似乎是在表達羅伊的心聲：「親愛的，別說了，我相信你！親愛的……」音樂在夜霧的橋上久久回盪，羅伊——蒼老的羅伊孤獨地離去，音樂始終伴隨著他，就像瑪拉的愛永遠和他在一起一樣……

《魂斷藍橋》這部影片一直能在幾代觀眾心目中占有一席地位，是和這支扣人心弦感情豐

富的蘇格蘭民歌不無關係的。男女主角的幸福、哀怨、憂傷、悲切種種情感都交織在這支樂曲之中，當它伴隨著不同的畫面出現時，表現的是不同的情感，最後綜合成一支難忘的樂曲，被人們所牢牢記住。這樣的音樂不僅自身具有美感，而且成為整部影片不可分割的戲劇性因素之一。沒有它，影片就會遜色許多，《魂斷藍橋》也就不會流傳至今。

以上我們就電影的戲劇化過程，簡單地分析了電影藝術從無聲進化為有聲的最初階段是怎樣向戲劇藝術汲取美學因素，豐富發展自己的表現功能的。由於戲劇藝術的歷史要比電影藝術悠久，它所積累的經驗和藝術表現手段也極其豐富多彩，足夠剛剛開始「說話」的電影借鑒和學習的。俄國文藝理論家別林斯基就文學作品向戲劇借鑒的問題說過這樣的話：「當戲劇因素滲透到敘事作品的時候，敘事的作品不但絲毫也不喪失其優點，並且還因此而大有裨益。」他舉了果戈里的中篇小說《塔拉斯‧布巴爾》和美國小說家庫伯的《拓荒者》兩部作品為例，說明這兩部作品之所以成功，「除了歸因於作者的偉大創作天才之外，還應該歸因於深刻的戲劇因素，這種戲劇因素，透露在字裡行間，猶如陽光穿透稜狀水晶體一樣⋯⋯」

電影作為新穎的敘事藝術，當戲劇因素滲透其間後是否也同樣使其「大受裨益」呢？我們透過以上的一些實例已作了肯定的回答。三〇年代美國好萊塢，由於進入不少來自戲劇界的藝術家，在他們的直接介入和影響下，電影的戲劇化成了順理成章的必然趨勢。尤其是一九三三年希特勒上台後，許多受法西斯迫害的電影導演紛紛投奔好萊塢，這些來自歐洲的電

影導演在不同程度上均受到過戲劇藝術的薰陶，如德國的「室內劇」學派，萊因哈特的表現主義學派等。蘇聯的斯坦尼斯拉夫斯基戲劇表演體系，透過斯坦尼到美國的巡迴演出，在美國也產生了極大影響，一時間曾冒出模仿斯坦尼體系的「小劇院」竟有五百多個，這些「小劇院」參照斯坦尼的寫實主義戲劇演出方式，為後來的好萊塢培養了許多卓有成就的電影劇作家和演員。這些來自內部與外部的戲劇化因素大大地影響了好萊塢的電影製作，使得它的電影戲劇化進程不僅異常迅速，而且進程的路途也非常正規化。

好萊塢除了大量吸納來自戲劇界的導演、編劇外，從海內外四處挖掘具有潛力的演員，把他們培養造就成招徠觀眾的明星，這也是美國電影戲劇化取得成功不可忽視的重要原因之一。好萊塢的老闆們清楚地知道，電影編導的成功之作最後是要靠演員去完成的。如果演員素質差，形象又不討人喜歡，編導的努力往往要落空。於是挖掘收羅明星，尤其是惹人喜愛的女明星，成了好萊塢老闆們工作日程表上重要的一項內容。

例如米高梅電影公司，它是三、四〇年代美國電影界最具實力的大公司之一，創立於一九二四年。公司的創始人路易斯‧梅耶收羅挖掘電影表演人才是不惜一切手段的。一九二六年，他在柏林看到瑞典導演斯蒂勒的影片《科斯塔‧柏林的故事》時，立即被影片中女主角超凡脫俗的演技和冷峻艷麗的美貌所吸引，決心一定要把她弄到手。但他表面上不動聲色，他打聽到這個女主角是導演斯蒂勒的情婦，便只跟斯蒂勒談他去好萊塢的條件，隻字不提他

情人的名字，直到斯蒂勒按捺不住主動提出帶女主角同行時，梅耶便乘機殺價，輕而易舉，以週薪三百五十美元的低價買下了女主角。這位女主角便是後來爲米高梅公司網羅得數不清利潤的冷艷女星葛麗泰‧嘉寶。如此「價廉物美」的男女明星被米高梅公司網羅得近百名，如克拉克‧蓋博、卡萊‧葛蘭特、勞勃‧泰勒、奧黛麗‧赫本、費雯麗、英格麗‧褒曼等，難怪梅耶得意洋洋地宣稱：「此地的星星比天上還多！」

有聲電影的誕生給美國好萊塢帶來空前的發展機遇，歐洲電影人才的大量湧入，電影的戲劇化進程，在整個三、四〇年代差不多使好萊塢成了世界電影的「麥加聖地」。劉別謙、卡普拉、福特、希區考克、惠勒、斯蒂勒……這些來自德國、義大利、英國、瑞典等歐洲各國的導演，他們所帶來的藝術風格在好萊塢得到充分的發揮，並且和美國原有的傳統藝術特點相結合，由此產生出風格獨特形式多樣的好萊塢類型電影，如西部片、犯罪片（包括警匪片、驚險片等）、歌舞片、喜劇片等。這些類型影片在戲劇美學因素的影響下，發揮各自的優勢和特點，使傳統的戲劇化影片在美學上又產生新的突破。

例如西部片，它除了富有強烈的外部動作性外，人物的心理動作也被表現得極有戲劇性。《關山飛渡》在展現西部廣闊雄偉的大平原美麗景色同時，導演的鏡頭非常注意人物心理的刻畫，從而刻畫出警官、通緝犯、妓女、軍官夫人等處於社會對立雙方的各色人物。

再如希區考克的懸念片，在布滿大大小小戲劇性懸念的情節發展過程中，導演非常注意

克制動作「火暴」的場面出現，力求以一種「克制的敘述」風格達到出人意料的動作效果。

這種被人喻為「英國式」的風格，講究的就是「以輕淡的調子表現出富於戲劇性的情節」，所以看希區考克導演的影片，除了能欣賞到他出色的懸念安排外，還能享受到他英國式的幽默之趣。

在《一夜風流》之前，美國好萊塢的喜劇片幾乎只剩下了卓別林，直到法蘭克‧卡普拉的出現，喜劇電影才得以進一步的發展。這位出生於西西里島的義大利導演剛進好萊塢時只不過是個專為公司撰寫笑料的助理，但他聰明好學，善於觀察生活，所出的笑料不僅具有幽默感，而且與現實生活關係密切，這樣一來就很得觀眾的認同和歡迎。在成為正式導演之後，他又很會構思安排故事情節和故事中的人物性格。當這一切準備就緒之後，對演員的選擇是否恰當成了他頭等重要的大事。他常把角色和演員比作一對孿生兒，「如果他們不能像孿生兒的性格一樣，故事本身就難令人信服了」。他還會利用生活中的新鮮事物，譬如像「汽車旅行」、「旅人營地」等，這是美國三〇年代頗為時髦的新鮮事，於是《一夜風流》就藉由這兩個時髦新鮮事，以一個輕鬆的事件——富家小姐逃婚，窮小記者相助——貫穿始終，加上兩個漂亮的男女主角，以及一連串妙趣橫生的情節和充滿機巧的對白，激起了普通大眾莫大的觀賞興趣。他能得心應手地把一些生活瑣事進行「幽默」加工，然後運用到影片中去，所以不少評論家甚至把他比作「銀幕上的歐‧亨利」。

以上我們對電影戲劇化的分析，主要在於美學因素上的分析和介紹。也許可以這麼說，如果沒有戲劇藝術的支撐，好萊塢也就成不了「好萊塢」。是戲劇藝術給了好萊塢美妙前景，但也不可否認，戲劇藝術的「假定性」美學也給了好萊塢製造虛假「夢幻」的機會。在美國二〇年代末三〇年代初的經濟大蕭條的社會背景下，好萊塢的不少「夢幻」之作爲觀眾創造出了一片歌舞昇平的假繁榮，暫時緩解了一些社會矛盾，卻忘了對電影藝術本身特性的開掘和探討，的結構方式和人物語言等方面取得較大的成就，在吸收戲劇藝術的同時把「舞台化」的弊病也照尤其是電影蒙太奇語言常被一些導演所忽視，在吸收戲劇性的同時把「舞台化」的弊病也照單全收，有意或無意地削弱了電影的銀幕化特性。從這一點來看，好萊塢的電影戲劇化到了後期在某種程度上已經在日益束縛電影藝術的發展，進入到一種無可救藥的僵化狀態。一位評論家在當時就一針見血地指出：「好萊塢變成了一架龐大的『製造香腸的機器』，這一機器無論是對傑出的題材或者對最突出的個性，一概無情地加以扼殺。」要打破這一停止不前的僵化局面，那就要靠一次新的電影革命才能完成。

《大國民》衝擊了「好萊塢模式」

當然，在新的電影藝術革命來臨之前，好萊塢也曾出現過一兩部在電影藝術語言上有所探索並有所突破的影片，數量雖少，但它們卻打破了電影一味戲劇化的模式，給好萊塢的故

步自封帶來一絲革新的衝擊。奧森·威爾斯一九四一年拍攝的《大國民》便是其中重要的一部作品，它經常像《波坦金戰艦》一樣，被電影史學家們稱作「有史以來最偉大的影片」。

奧森·威爾斯一九一五年生於威斯康辛州基諾沙，十七歲開始在舞台上演出戲劇，二十歲擔任百老匯「水星劇院」導演，後又轉爲廣播劇演員。一九三八年他根據某部科幻小說導演製作播出了一部廣播劇《宇宙的戰爭》，其逼眞的藝術效果（戰爭警報聲）使不少聽眾誤以爲地球人和來自火星上的「人」發生了戰爭，在市民中引起一陣不小的恐慌。由此，奧森·威爾斯出了名，雷電華公司立即和他訂立了聘約，同意給他以製片人兼導演的特殊權力。年方二十五歲的威爾斯，當他走進攝影棚看見這麼多歸他支配的攝影器材時高興地歡呼說：「這是人們能給予一個孩子的最好的機械玩具！」這位年輕的導演很快就利用這些「機械玩具」玩出了他的處女作《大國民》。與衆不同的是，他沒有按好萊塢電影的敘事模式敘述一個階段的人生經歷，而是打亂時間順序，以多人的視角從不同側面講述凱恩生命中幾個階段的人生經歷，最後讓觀衆自己去綜合概括出影片主角獨特的性格與其難以描述的形象。在導演藝術處理上，威爾斯較多地採用長焦鏡頭和移動攝影等長鏡頭拍攝方法，以求達到眞實地再現事物發展變化的過程。以下我們不妨先瞭解一下《大國民》的內容，然後再分析一下它的藝術特點：被人稱作「美國忽必烈」的報業巨頭查爾斯·福斯特·凱恩，七十六歲時孤寂地死在他那帝宮般的莊園裡。臨終前只見他雙唇翕動，喃喃地吐出「玫瑰花蕾」幾

個字，手一鬆，一個帶有雪花紛揚農舍景象的水晶球墜地落地，跌成碎片。

一組新聞紀錄片畫面展示凱恩傳奇般的生平，解說詞稱：「凱恩的帝國在其昌盛時期，曾經控制著三十七家報紙，十三家雜誌和一個無線電廣播網。它是帝國中的帝國。」

新聞鏡頭追溯了凱恩的發跡緣起，如何創辦報紙，涉足政壇，成為風雲人物。他曾兩度結婚，兩度離婚，一次是與總統侄女愛米麗成婚，青雲直上；一次是與歌女蘇珊成婚，轟動一時。也正是這場婚姻的披露，導致了他一敗塗地，從此一蹶不振。在經濟大蕭條之後，「凱恩帝國」迅速走向衰落，晚年的凱恩深居簡出，孑然一身，直到病逝。

一家雜誌的青年記者湯姆對這部只涉及皮毛的新聞片非常不滿，受主筆委託，他決定對凱恩的生平作深入調查，弄清凱恩臨終前喃喃自語「玫瑰花蕾」的真正涵義，還其作為一個普通公民的真實形象。

湯姆訪問的第一個對象是凱恩的第二任妻子蘇珊。年近五十的蘇珊依然是一家低級酒吧的歌女，對湯姆的採訪她斷然拒絕。湯姆從她那一聲「滾出去」的逐客令中似乎感受到了這位昔日紅歌星內心深處的人生痛楚。他決定過些時候再來訪問她。

在費城圖書館，湯姆查閱到已故銀行家賽切爾未經披露的回憶錄手稿。手稿中記載了凱恩青少年時期的幾段生活經歷：

小凱恩六歲那年，他母親的一張原以爲是廢棄礦井的產權契約突然生效，被確認爲一口富礦井財產的擁有人。凱恩一家開始發跡。母親希望凱恩長大成人後能做「美國最富的人」，便把他連同礦井財產委託給銀行家賽切爾，送他去大都市受教育。

正在玩雪橇的小凱恩不肯離開媽媽和鄉野小鎮，就用雪橇猛撞要帶他走的賽切爾。但他最終還是被帶走了，雪地上留下了孩子玩耍的小雪橇。

凱恩成年獲得財產權後，不顧賽切爾的勸告，自作主張買下第一家報社，出版《問事報》。他還假惺惺地說要維護窮人的利益，不受大公司的剝削，而實際上他就是這家大公司股票的擁有者。難怪賽切爾手稿對他寫下這樣的評語：凱恩只不過是一個走運的流氓，被慣壞了的沒有責任感的無恥之徒。

在紐約《問事報》摩天大樓，湯姆會見了當年凱恩辦報的合夥人伯恩斯坦。從他那兒得知凱恩是個年輕氣盛、不可一世的傢伙，爲了製造轟動性效果可以不問事實眞相正確與否編造假新聞。他建議去找一找凱恩大學時代的學友里蘭，他曾是一位戲劇專欄作家，他手裡握有有關凱恩私生活的第一手資料。

他還懷著政治野心，實現了與總統侄女的婚姻。至於問到「玫瑰花蕾」，伯恩斯坦也無法解答，只說這也許是他愛過的一個姑娘，或許是他失去的什麼東西。

窮困潦倒的里蘭已下身癱瘓，在一家醫院裡他坐在輪椅上接受了湯姆的採訪。他憤慨地告訴湯

姆，凱恩是個靠權力生活的人，他的報紙從來沒有說過真話。他與總統侄女結婚純屬政治聯姻，其破裂是必然的。後來他與歌女蘇珊一見鍾情，做出了「金屋藏嬌」的風流韻事，結果被人發現，鬧出醜聞，從而斷送了他的政治前程。在一篇他撰寫的評論蘇珊演出的文章裡，里蘭如實批評蘇珊

「不過是一位漂亮的然而是力不從心的票友」。這篇批評文章裡蘭因酒醉未能寫完，凱恩在政治和愛情兩方面的失敗，加之友誼的斷裂，使他灰心喪氣，自此，便過起了隱居生活，躲進了他那座帝宮般的桑那都莊園。

湯姆再度訪問蘇珊，這次她道出了內心的隱痛。在桑那都莊園，她雖然和凱恩相伴，但常常是一人獨守空蕩蕩的大廳，以玩拼圖遊戲消磨時光。一年年過去，蘇珊不堪忍受，終於憤而出走。臨行前，她對凱恩道出了心中的憤懣：「我對於按你的意思來支配我的生活，感到膩味透了！」凱恩還了她一記重重的耳光。

凱恩的老管家雷蒙最後向湯姆敘述了凱恩生命的最後幾年情況。

蘇珊出走後，凱恩砸毀了莊園內所有的東西，唯獨保留了那個帶有農舍雪景的水晶球。凱恩死後，莊園裡所有值錢的東西都被拍賣，剩下的雜物則都被投入爐火焚毀。當問及「玫瑰花蕾」的涵義時，老管家也只能含糊其詞，以凱恩暮年腦子有些不正常來解釋。

代筆完成。文章見報，凱恩就藉此機會把里蘭解雇，他們的友誼就此破裂。凱恩見後便偷偷

湯姆訪問了五個人，得到的是五個關於凱恩的故事，但他始終沒有解開「玫瑰花蕾」的秘密。

當他和一些記者趕往桑那都莊園搶拍大拍賣新聞鏡頭，正準備離去時，回首看見一副小雪橇正在壁爐裡燃燒，他突然發現雪橇的商標正是「玫瑰花蕾」，火焰無情地在一口一口吞噬著它，轉眼間化為灰燼，冒出一股黑煙……

從上述簡單的電影內容介紹，我們首先很快就能感覺到，這部影片與以往的好萊塢傳統故事很不一樣，它既不是西部片，也不是恐怖片，更不是輕鬆的喜劇片，它不屬傳統影片中的任何一種樣式，而是創造性地運用了多視角的敘事結構方式來講述這個頗有現代意味的真實故事。威爾斯巧妙地將記者湯姆作為影片的貫穿人物，以尋解「玫瑰花蕾」之謎為基本線索，引出五個不同人物對凱恩的回敘。透過這些人物的回敘，不僅使觀眾看到凱恩人生歷程中的幾個重要生活階段及其性格的幾個不同側面，而且由於回敘者的回敘都帶有各自的強烈感情色彩，又使觀眾認識了其他幾個人物，以及他們對凱恩的評價。至於對凱恩的最終評價如何，影片沒有作出結論，而是把這一權利讓給了觀眾，讓觀眾根據影片所提供的幾個不同視角對凱恩的敘述進行綜合比較，最後得出自己的結論──凱恩到底是個怎樣的人物。

給觀眾留下獨立思考的自由空間，把最後的結論留給欣賞者本人，這一藝術特徵來自影片的獨特結構方式，它打破傳統故事的敘事模式，故事被分割成若干片斷，完全不按情節發

展的因果關係和時間順序來進行組合，這樣的結構方式所產生的藝術效果正如影片導演威爾斯所說的那樣：「關於凱恩的真相究竟是怎樣的，猶像關於任何人的真相一樣，只能根據有關他的說法的全部總和予以推測。」

在影片一開始，導演就迅速把凱恩人生的兩個極端——垂死前的老凱恩和他童年時代的象徵物水晶球呈現在觀眾眼前：威嚴孤寂的桑那都莊園，老凱恩喃喃翕動毫無血色的嘴唇，帶有雪花和農舍景象的美麗水晶球，強烈地比較出人物截然不同的兩段人生境遇。為什麼會發生如此巨大的人生異化？這正是影片所要說的故事。

那麼，怎樣才能說清這個非同尋常的人物命運故事呢？怎樣敘述才能吸引觀眾的觀賞興趣呢？

懸念是吸引觀眾的基本手法之一，威爾斯沒有放棄這一戲劇美學因素，他把水晶球和「玫瑰花蕾」之謎作為總的懸念貫穿影片始終，不僅吸引了觀眾，同時也很自然地把以後的幾段人物命運片斷串聯了起來。觀眾很自覺很迫切地跟隨影片中的記者湯姆一一採訪與凱恩命運相關的幾個重要人物，也正是為了解開這一「玫瑰花蕾」懸念。

人生的命運其實是永遠說不清的話題，可是人們的願望總希望至少能說清一些什麼。於是威爾斯領領觀眾跟著湯姆一起走訪死者生前的有關人員，查閱死者的有關資料，包括那段有關凱恩生平的新聞紀錄影片。正是這部新聞紀錄片引起湯姆所服務的雜誌主筆的注意，紀

錄片對凱恩的介紹只流於表象，對他爲什麼能發跡，後又爲什麼會迅速衰落，影片沒有涉及，而這卻正是觀衆所要瞭解的內容。導演威爾斯聰明地藉由這個觀衆所關心的話題作爲影片切入點，開始展開調查，深入瞭解凱恩的人生眞相。接著已故銀行家的回憶手稿、報社總經理、專欄作家、情婦、老管家，從他們的視角，以他們的感情，回敘了凱恩的爲人處世，從而使凱恩的思想與性格在這些人的敘述中逐漸清晰。至於他到底是個怎樣的人，那就要觀衆最後自己去思考去總結。雖然每一個觀衆會有可能得出不同的結論，但影片的目的——透過不同的人物關係，逐一顯示凱恩心靈深處的矛盾：他那對資本的貪婪專橫，與他對愛情、人性的渴望，兩者之間不可調和的對立在銀幕上得到深刻的體現。

以上這些結論是我們的分析，而影片導演的表述卻是含而不露的暗示——水晶球、「玫瑰花蕾」。這個被資本巨富、政治野心、自私愛情不斷驅趕著匆匆走過一生的老人，雖然他得到了所想要得到的一切，但埋藏在他心靈深處的「人性」卻再也不能回歸於他的生命之中，少年時代的農舍、玩耍的雪橇，永遠成了他可望而不可及的幻想，無論是臨終前的喃喃自語，還是緊握水晶球不肯放鬆，都無可挽回他命運的悲劇結局——水晶球碎了、「玫瑰花蕾」燒了。

威爾斯透過「凱恩」的性格矛盾，把在經濟發達背後所出現的美國社會問題上升到人性異化的哲學高度進行解剖，使影片顯示出歷史的厚度和恢宏的氣度。有位美國電影評論家曾

這樣評價《大國民》：它所描繪的矛盾就是「整個美國國家的迴響」，它所表現的銀幕形象「具有一種嶄新的沉思般的濃度」，可以稱得上是一部美國「現代電影的紀念碑」。

多視角的敘事結構，需要與其相適應的電影語言進行表述，威爾斯很清楚這一點，在《大國民》的鏡頭處理和音響運用上，他著實動了一番腦筋，譬如縱深鏡頭的系統運用、長鏡頭段落的出色處理、音響蒙太奇效果的利用等，而且他的這些藝術革新都是環繞人物與環境的創造分不開，絕不是那種為革新而革新的單純藝術實驗。

從影片中的幾處實例，我們不難發現，威爾斯的一些大膽革新，正是為了把凱恩難以捉摸的性格和其所處的複雜社會環境，形象真實深刻地表現出來。

比如，凱恩母親和銀行家賽切爾商談財產委託事宜時，鏡頭的前景是母親和賽切爾，鏡頭的後景是窗外正在雪地玩耍的小凱恩的身影。這個縱深鏡頭透過空間的延伸，把前景和後景兩者的內在關係密切地連在一起，暗示著財富對小凱恩心靈侵蝕的開始。如果按以往鏡頭處理方法，一般就會在母親和小凱恩之間來回進行切換，以便暗喻兩者之間的關係。可是威爾斯只用一個縱深鏡頭就暗示出這一複雜關係，不僅是種簡潔，而且也是生活本身的反映。

威爾斯曾就他在影片中多處使用縱深鏡頭的問題作出這樣的回答：「在生活中你看到的東西是同時盡收眼底，在電影裡為什麼不能這樣呢？」

再比如，凱恩替醉得不省人事的里蘭寫完那篇批評蘇珊演出的文章時，導演把兩人處理

在同一鏡頭間：前景是坐在打字機前打字的凱恩，後景是跟蹌進屋的里蘭。這對原是友人的兩人，正是這篇代寫的文章毀了他們之間的友誼。在另一場戲中，凱恩則面對從後景走向前景的蘇珊，她正在聽從聲樂教師的指導，接下來凱恩就和她發生了衝突。以一個縱深鏡頭來表現矛盾的對立雙方，這要比用兩個或更多的蒙太奇鏡頭組接更能保持現實世界的完整性，而且給予觀眾選擇看前景還是看後景的權利，同時，使得現實世界中常有的模稜兩可性得到非常眞實的體現。

如果說艾森斯坦的電影是把現實世界透過蒙太奇手段一淸二楚端端給觀眾看的話，那麼，威爾斯則把現實世界的原始面貌透過縱深鏡頭的方式一鍋端地展現在觀眾眼前，讓你自己選擇地去看。有選擇，就會有思維，經過思維，觀眾對藝術的理解就會加深，這正是導演威爾斯所希望的藝術效果。

大概是因會長期從事過廣播劇製作的原因，威爾斯對影片的音響效果運用更有著敏銳的藝術感覺。比如，凱恩和蘇珊不和諧地生活在桑那都莊園，兩人之間的對話總帶有一種空蕩蕩的回聲。同樣，記者湯姆在圖書館和管理員商借查閱銀行家回憶錄手稿事宜時的對話，其聲音也帶有與桑那都莊園裡差不多的回聲。空蕩的回聲效果，一則是如實地描述了巨大居室空間的眞實聲音，另一方面，導演透過聲響效果的創造，強調了人物之間因相互缺乏信任而造成的心靈空虛感，而圖書館的回響效果似乎又是桑那都莊園衰落的歷史回聲。

音響在這裡被導演當作一種特殊的藝術創造元素，用它來象徵心靈的空虛，表現歷史的滄桑，這在以往的好萊塢電影裡是從沒有過的。即使在一些小小的細節處，威爾斯也很巧妙地運用聲音和語言的語音效果，或描寫或嘲諷他所要表現的人物對象。比如凱恩在和蘇珊吵架時，外面卻傳來一支歌頌愛情的歌曲。凱恩養有一隻白鸚鵡，它的尖嗓子和他的第二任太太蘇珊幾乎差不多。湯姆去採訪凱恩的老管家那天，他首先聽見的就是這隻鸚鵡的淒厲尖叫聲。當影片隨著老管家的敘述，重現蘇珊氣憤地離開桑那都莊園那段情景時，我們聽到的蘇珊尖厲叫喊聲，和那隻關在籠子的鳥兒差不多，而且也善意地嘲諷了蘇珊的蹩腳歌喉，難怪凱恩想捧她也捧不成。

《大國民》還有一個引人注目的藝術特點，那就是威爾斯以移動攝影所創造的長鏡頭效果。例如，凱恩想捧紅蘇珊，為她建造歌劇院，舉辦演唱會，可是天分欠缺的她表現得卻很糟，這不能不使凱恩大失所望。導演為了客觀如實地記錄演唱會的情境，特別運用了一個不停頓的移動長鏡頭予以表現。在蘇珊演唱的過程中，攝影機不間斷地移動拍攝場內觀眾和凱恩的反映，並從不同角度拍攝蘇珊的演唱。可是蘇珊不盡如人意的聲嘶力竭的表演，連攝影機也不願看下去，像要避開似的，把鏡頭轉移到另一處地方，可是一不小心卻又「看」到兩個舞台工作人員對演唱嗤之以鼻的反映——他們坐在舞台頂部一條窄窄的跳板上，一人實在

聽不下去，轉身看看另一個人，並用手默默地捏住了自己的鼻子，好像在說：簡直臭不可聞！

影片的開頭和結尾，威爾斯同樣採用了不間斷的移動長鏡頭處理，這兩個長鏡頭似乎像兩個半圓的環，一頭一尾把整部影片包裹起來，形成一個完滿的藝術整體，既是凱恩一生的象徵，也是創作者對社會、愛情、事業等等人生問題發出的無限感慨。

影片開始，凱恩的死引出話題，攝影機從桑那都莊園之外就開始往前緩緩地推進，它穿過帶「K」字的大鐵門，撞上一塊「閒人免進」的告示牌，攝影機似乎覺得「凱恩帝國」既然業已不存，「免進」的警告當然也可以不予理睬，依然穩步地向前推進。這段長鏡頭強烈地顯示出創作者一股不可阻擋的探尋凱恩人生秘密的氣勢。

影片到了結尾，攝影機看著帶有「玫瑰花蕾」商標的小雪橇慢慢被火焰吞噬，到了這時，凱恩臨終前的喃喃自語「玫瑰花蕾」之謎似乎有了答案，於是攝影機慢慢地按原來的路悄悄退了出去，退至大門，門上的「K」字不再像來時那般威嚴，令人不可侵犯，它像失去了生命一般，孤寂地貼靠在冰冷的大鐵門上，只有清冷的月光陪伴著它，而那塊「閒人免進」的標牌也早已形同虛設，失去了任何意義。威爾斯長長的鏡頭退攝到此，似乎為影片畫上一個省略號，凱恩的故事結束了，但他一生的命運卻為人們提出了一個永遠訴說不清的話題——人性的異化問題。

威爾斯的《大國民》不僅以其深刻的思想內涵打破了好萊塢「夢幻工廠」的虛假美夢，其藝術上的挑戰性，也為電影藝術日後的發展與革新準備了啟示性的具體例證。法國電影理論家巴贊的長鏡頭理論形成，很難說與《大國民》沒有關係。巴贊就曾說過，威爾斯的長鏡頭是電影語言演化過程中具有決定性意義的重要一步，「威爾斯的貢獻強勁有力，新穎獨到，不管你是否願意承認，它們都震撼了電影藝術傳統的大廈」。即使好萊塢也不能不佩服威爾斯的藝術魅力，一九八七年在好萊塢建立一百週年的紀念活動期間，《大國民》被評選為「十大佳作」的第一名。

第二年，即一九四二年，威爾斯又拍攝了與《大國民》內容差不多的影片《安倍遜大族》，雖然該片同樣在世界電影史上享有盛譽，但由於藝術上的成就沒有超過前者，加上影片過於冗長，所以並不被人們看好，很快便淹沒在好萊塢的影片大海裡。一九四九年他出於對好萊塢電影的商業化操作大為不滿，去了歐洲，執導拍攝了一系列根據莎士比亞作品改編的影片，如《奧塞羅》、《理查三世》、《亨利四世》等。一九七五年，美國電影研究院為表彰他對電影藝術的貢獻，授予他終身成就獎。一九八五年十月十日，威爾斯病逝於洛杉磯。

6 新寫實主義呼喚什麼

「還我普通人！」

電影的戲劇化，是電影藝術發展必經的一個過程。戲劇美學因素介入電影藝術創作，不僅使電影從無聲默片階段順利地過渡到有聲的現代電影階段，而且使電影日益發展成為一種大眾化的通俗性藝術。美國的好萊塢電影藉由這次聲音的「革命」，迅速進入它的鼎盛時期。

第二次世界大戰給整個歐洲帶來災難性的創傷，原有的電影事業遭到嚴重的破壞，好萊塢乘虛而入，送去那些「夢幻」般的虛假作品，為推銷美國當局的各種謊言作宣傳。電影藝術原來具有的逼真性美學特徵，被他們用作製造虛偽內容的手段。也就是我們常說的好萊塢電影很善於以某些貌似真實的細節，掩蓋實質上的反寫實主義。尤其是對美國社會不瞭解的觀眾，更不容易看出其歪曲現實的反寫實主義本質。

可是經歷過戰爭苦難的歐洲電影藝術家，很清楚這些「夢幻」作品是怎樣在好萊塢攝影棚製造出來的。義大利的一批藝術家或許對此更有體會。戰爭期間，義大利反動當局墨索里

尼為了宣傳法西斯主義，撥出巨款，仿照好萊塢建立了一套電影製作企業，由墨索里尼的兒子直接主管，拍攝為法西斯歌功頌德的影片，同時也改編一些文學作品，當然更多的是編造許多虛假、黃色的愛情故事，及一些場面豪華的帝王故事，或者乾脆編造各種粉飾現實生活的影片欺騙老百姓，毒害人民。這些影片中因經常出現象徵生活優越的白色電話機，所以批判者乾脆稱其為「白色電話片」。

在經常發表這些批判性文章的雜誌《電影》和《黑與白》的周圍，漸漸形成了一支進步的電影藝術家隊伍，其中有後來成為新寫實主義電影的著名人物狄西嘉、維斯康蒂等人，他們受《波坦金戰艦》影響，提出要向艾森斯坦的電影學習，反對弄虛作假，為建立真實、自由、民主的新寫實主義電影而奮鬥。當時主持羅馬電影實驗中心的巴巴羅在《黑與白》雜誌上撰文發表「新寫實主義宣言」，提出四點綱領性的主張，主張義大利電影必須表現本民族的生活、文化、感情和人民的才能，反對一切矯揉造作和虛假的感情，在對「白色電話片」進行了狠狠抨擊的同時，提出電影要「還我普通人」的戰鬥口號。

「還我普通人」，作為新寫實主義的口號，它意味著什麼呢？

「還我普通人」，它首先意味著，新寫實主義與批判寫實主義在表現內容上有著質的區別。它在對現實進行尖銳批判的同時，著重表現和反映的是普通人的生活和他們的願望，而不是像一般的批判寫實主義的作品那樣，在強調批判的前提下，反而對普通人的落後與愚

味進行不同程度上的反覆渲染，這樣的作品充其量不過是對窮人表現了一點同情而已。

「還我普遍人」，它同時還意味著，新寫實主義和以往的自然主義在追求真實上也有著根本的區別。自然主義往往著力渲染人性的陰暗面、色情或者心理變態等。新寫實主義注重描寫普通人的善良、勇敢和鬥爭精神，在真實的追求上十分重視細節的逼真性，在塑造具有一定典型意義人物的過程中，充分發揮電影藝術所具有的逼真性美學本質。

從戰爭期間起，一直到戰後若干年內，義大利的許多電影藝術家在「還我普遍人」口號的鼓舞下，創作拍攝了不少具有新寫實主義美學風格的電影作品，但真正被人們公認的第一部新寫實主義電影作品是羅塞里尼一九四五年完成的《羅馬，不設防城市》。這部被稱作新寫實主義電影「宣言書」的影片，以其嶄新的美學風格引起人們的關注。羅塞里尼宣稱，他追求的是質樸的紀實風格，也即電影發明之初盧米埃的風格，他反對梅禮葉的戲劇化風格，當然更反對好萊塢「夢幻」式的戲劇化電影風格。為了達到質樸的紀實風格，他甚至反對對劇本和演員等多方面作過多的人為設計。

影片《羅馬，不設防城市》內容是這樣的：

二次大戰結束前夕，墨索里尼反動政府已經垮台，巴多格里奧政府與盟軍締結了停戰協定，並對德宣戰。但這時，納粹藉口保護名勝古蹟仍占領著羅馬，並宣稱羅馬為不設防城市，可是仍大肆

搜捕抗德游擊隊。羅馬籠罩在一片恐怖之中。

就在這一片恐怖籠罩之下，地下黨和愛國者與德國納粹展開了殊死的搏鬥。

地下黨領導者曼弗雷德委託愛國神父皮特羅，利用他的特殊身分通過德國人的崗哨，將一筆活動經費交到城外游擊隊手裡。

神父臨行答應寡婦皮娜，回來後一定為她和老實憨厚的馬沙羅主持婚禮。

可是次日清晨，德國納粹包圍了皮娜的家。馬沙羅為了銷毀一批抗德宣傳品，來不及脫身而被捕。皮娜眼看著又要失去心愛的人，呼天搶地追趕遠去的囚車。殘暴的敵人開槍打死了她。在倒下的一瞬間，她的手還拚命地伸向心愛的馬沙羅……

敵人利用曼弗雷德以前的女友瑪麗娜獲悉了他和神父的蹤跡，就在他們準備轉移到城外去時，兩人同時被捕。在敵人的嚴刑拷打下，曼弗雷德表現了視死如歸的精神，始終守口如瓶，最後終於死在酷刑之下。

次日，神父被押赴刑場執行槍決。面對敵人的槍口，皮特羅神父帶著安詳的微笑，仰望寧靜的天空，等待上帝的召喚。敵人被他的正義力量所威懾，行刑者的手遲遲不敢扣動扳機。監刑的德國軍官氣得暴跳如雷，拔出手槍，對著神父的後腦連開三槍。

刑場鐵絲網外聚集著一群愛國的群眾，其中有皮娜的兒子馬賽羅和他的夥伴們。他們目睹了敵人的暴行，擦乾眼淚，把仇恨深深埋藏在心裡。

《羅馬，不設防城市》之所以被稱作是第一部新寫實主義的影片，最根本的原因是因為它非常真實地反映了當時義大利普通人民的生活狀況和他們的英勇鬥爭情況。

劇本作者之一阿米台依是義共領導成員，編寫了劇本。後又修改了一稿，把義共黨員和廣大愛國群眾的鬥爭業績豐富了進去。導演羅塞里尼雖然曾為義軍拍攝過電影，但他卻為義共黨人的反法西斯精神所感染和鼓舞，戰爭一結束，他便接過劇本又修改了一稿，即投入拍攝。為了達到更真實的拍攝效果，他請了當時領導羅馬地下鬥爭的義共領導人之一阿門多拉擔任影片的顧問。

拍攝的條件極其糟糕，攝影棚都早已毀於戰火，羅塞里尼乾脆讓攝影師把攝影機扛到大街上去，就在真實的街頭實景中拍攝真實的電影故事。

「把攝影機扛到大街上！」後來也就成為新寫實主義一句響亮的口號。

羅塞里尼把在街頭實景中拍攝下的極為自然質樸的鏡頭，和一些從紀錄片中剪下的鏡頭剪接在一起，使整部影片產生出類似於紀錄片似的逼真效果，彷彿導演對現實中所發生的事件和現場情景沒有經過任何加工和選擇，只是如實地將其記錄下來而已。即使使用必要的燈光照明，也只採用平淡的寫實主義照明，把人為的加工痕跡隱藏得不露一絲一毫。演員的表演也是同樣如此，要求質樸無華，真實自然。羅塞里尼為了減少資金的支出，除了飾演皮娜和神父的兩個演員是職業演員外，其餘的角色全由非職業演員擔任。他的這些做法基本上完

全改變了原有的創作觀念和拍攝手法，無形之中開創了一種嶄新的藝術創作風格。也即後來被人們稱作「新寫實主義」的電影風格。

即使兩位職業演員，飾演皮娜的瑪尼阿尼，和飾演神父的法布里齊，他們原來也都不是電影演員。瑪尼阿尼是來自咖啡廳的歌唱演員，法布里齊則是一個專演滑稽小丑的歌舞劇演員，可是他們在導演的指導下，收斂起一切戲劇化的誇張表演方法，以生活化的自然表演來塑造人物，和導演的整體藝術風格融為一體，從而創造出兩個令人難忘的寫實主義風格的人物形象。從銀幕上我們看到的皮娜，步履沉重，面容憔悴，活像一個貧窮工人家庭的主婦。她懷著身孕，行動不便，但她依然每天起早摸黑忙裡忙外操勞，手裡做著活，心裡惦著兒子和即將成為她丈夫的馬沙羅，生怕他們會有什麼不測。當心愛的人被敵人抓走的那一刹那，她早已忘記自己的生命，不顧一切地追上前去，在倒地的一瞬間，她情不自禁還要伸出手去，彷彿想要抓住囚車似的，即使抓不回自己的心上人，也希望能隨之一起而去……法布里齊飾演的神父形象，氣質平和，與生活中常見的神父完全一樣。可是在敵人的嚴刑拷打之下，他又表現出一個愛國者的大無畏氣概，面對死亡，他微露笑容，仰望長空，等待上帝的召喚，表演得恰到好處。加上導演的鏡頭處理完全按紀實的手法拍攝，在眞實的環境中更突現出他們所創造的人物形象具有非常眞實的藝術感染力。

新寫實主義的兩部經典之作

如果說羅塞里尼所描寫的現實是已經過去了的現實——戰爭年代現實的話，那麼《單車失竊記》、《羅馬十一點》則是兩部完全反映正在發生著的義大利社會生活現狀的影片。這兩部影片緊緊抓住每一個普通市民都面臨著的迫切現實問題——失業問題展開情節，透過兩椿人們日常司空見慣的生活事件：謀生的工具自行車被偷，應聘者擠塌樓梯造成人員死亡，深刻地揭示和反映了當時尖銳的社會矛盾，具有深刻的批判性。兩個本來極為平常的生活事件，經過藝術家用逼真的紀實電影手法點染加工，便獲得了藝術的生命力，深深地撥動了每一個有著同樣遭遇的義大利失業者的心弦。

《單車失竊記》、《羅馬十一點》兩部影片的主要編劇沙薩·柴伐梯尼，是新寫實主義電影的主要幹將之一。他一九〇二年九月二十日生於盧扎拉，曾就讀於帕爾馬大學，後從事新聞記者和文學創作工作，一九三五年開始電影創作，先後編寫有《梯麗莎的星期五》、《孩子們在注視著我們》、《天國之門》、《擦鞋童》、《米蘭的奇蹟》、《溫別爾托》、《屋頂》、《雲中四步曲》、《八月的星期天》等多部電影作品。另外還有不少影片是根據他提供的題材或劇本，經導演再創作拍攝而成的，如《昨天、今天、明天》、《義大利式結婚》、《向日葵》、《叫他安德里亞》等。這些影片雖然在樣式上有所不同，喜劇、悲劇或悲喜劇，但它們

共同的特點都是非常逼真地反映了義大利普通人的生活狀況，充滿激情，對社會的不公正現象和貧困問題予以深刻地揭露和無情地批判。

柴伐梯尼經常透過講演和他撰寫的文章，提出他的新寫實主義電影美學觀點。他針對虛假的電影戲劇化傾向，竭力主張電影必須拒絕「杜撰的故事」情節，他說：大多數人把日常生活看作是討厭的事，結果就導致電影創作者總覺得需要編造故事和傳說來代替日常的現實，可是新寫實主義者認為根本不需要這樣編造生活，現實生活絕不是單調沉悶的，藝術家的任務就是要使觀眾思考和體味實際存在的現實生活。因為新寫實主義影片表現的一般都是社會的貧困問題，他說，這正說明貧困是社會的重要問題之一，所以影片必須要加以表現，但新寫實主義不為貧困者提供出路，因為現實生活中這些問題仍沒有解決。社會沒有解決的問題為什麼要求導演去解決呢？導演的目的就是要透過表現生活的本來面目，喚起觀眾要求解決問題的願望，尋求解決問題的辦法。值得注意的是，新寫實主義關心的是生活的正常狀況，而不是例外狀況，人物就是生活中的真正人物，而不是臆造出來的虛假人物，而且可能就是觀眾自己。柴伐梯尼希望新寫實主義能透過影片喚起每一個人心中的責任感和不可丟失的尊嚴。與其同齡的電影導演狄西嘉不僅贊同他的思想觀點，而且在藝術風格上也非常一致，所以柴伐梯尼的主要劇本，包括某些構思，經過狄西嘉的導演處理，所攝的影片都非常成功，其中《單車失竊記》則是他們倆共同合作的最佳作品之一。

狄西嘉，一九○二年七月七日生於義大利索拉，一九七四年在法國塞納河畔訥伊去世。

二○年代，狄西嘉開始在舞台和銀幕上扮演輕鬆喜劇中的角色。他那英俊的身材和出色的演技，很快使其成為義大利最受觀眾歡迎的演員之一。進入三○年代，狄西嘉主要從事電影表演，曾在四十餘部影片中擔任角色。四○年代初，開始轉向電影導演工作。《孩子們在注視著我們》（1943）、《擦鞋童》（1946）是他和柴伐梯尼最初合作的兩部作品。尤其是後者，已開始顯露出某些新寫實主義電影藝術風格端倪，如淡化情節、街頭實景拍攝、非職業演員等。可能因為狄西嘉自己從事過演員工作的關係，他深知職業演員在新寫實主義影片中無法達到那種非常生活化的自然風格，因此非得使用非職業演員不可。《單車失竊記》的劇本兩年前狄西嘉就到手了，因一直沒找到適合的非職業演員，故遲遲未能開拍。當然，沒有籌到足夠的資金也是重要的原因之一。

一九四八年，一切準備就緒，《單車失竊記》在羅馬街頭開拍。

《單車失竊記》主角安東尼奧由一個真正的工人扮演。這是狄西嘉從帶孩子來應徵出演劇中小男孩布魯諾的長長隊伍中，一眼發現的一個普通工人。而小男孩布魯諾則是在一群看熱鬧的孩子中偶爾發現的。「這是個古怪的孩子，臉圓圓的，有一個與眾不同的鼻子和一雙大大的富於表情的眼睛。」導演後來回憶道，當即就確定由這個名叫斯塔尤拉的孩子扮演影片中第二個重要角色。妻子一角的扮演者是位新聞記者，也是非職業演員。

《單車失竊記》　故事是這樣的：

失業在家賦閒了兩年的安東尼奧，這天終於找到了一份工作，為羅馬市政府所屬的廣告張貼所做張貼戶外廣告的事。職業介紹所在通知他這一錄用消息的同時，特別關照第二天上班時要自備自行車，否則就不能上班。安東尼奧生怕到手的工作又會失去，連忙聲明自己有車。其實他的那輛自行車早已進了當鋪。

匆匆回到家，對妻子瑪麗亞一說，妻子當機立斷，抽下半新不舊的床單洗淨曬乾，再翻出幾件陪嫁的床上用品，包成一個大包，和安東尼奧一起到當鋪贖回了自行車。回來的路上，瑪麗亞高興地坐在自行車車杠上，要安東尼奧彎一下，順道給替她看過相的好友送一筆酬金，因為就是這位好友預言她丈夫明天會有工作的。但安東尼奧不以為然，責怪妻子又在亂花錢。

第二天一大清早，一家人就歡天喜地忙碌了起來。瑪麗亞在準備雞蛋餅，八歲的兒子布魯諾則早已為父親將自行車又擦了一遍。吃罷早點，安東尼奧告別妻子，騎車帶兒子上路，把布魯諾送到他做清潔工的加油站，並約好晚上七點下班後來接他。

張貼廣告海報的工作並不難，在一位有經驗的師傅指點下安東尼奧很快掌握了要領，並獨自開始工作。他爬上高高的梯子，將巨幅海報往廣告牆上張貼，終因是生手，海報貼了這個角卻落了那個角。安東尼奧只顧站在梯上弄平海報，卻不料他那輛靠在牆邊的自行車被人冷不防騎上飛馳而

去。安東尼奧回頭發現後，一面大聲喊抓賊，一面跳下梯子追了上去。可是沒追幾步就被偷車人的

同夥故意擋住，等他擺脫這些人的糾纏，偷車人早已不見了蹤影。他又來回亂轉了幾圈，一無所

獲，向警察局報案，又不得要領，沮喪地轉悠了一天，趕到加油站接兒子早已過了七點。

布魯諾看見父親沒有騎車來接他，知道事情不妙，忍不住問起車子怎麼不騎了。安東尼奧心煩

意亂，說是借給朋友去用了，搪塞過去。把兒子送到家，連門也沒進，他急忙去找好友白奧柯想辦

法。白奧柯建議明天一早去維多利奧市場找找看，那是個偷車人銷贓的去處。

次日清晨，安東尼奧帶著布魯諾和白奧柯等幾個朋友會合後，直奔維多利奧市場。看到市場上

有那麼多的舊車在賣，安東尼奧等人還蠻有信心，這麼多車中一定有他們所要尋找的車子。他們先

在完整的車中找，沒找著。又去賣零件的攤位上找，布魯諾還專門在車鈴中尋找，因爲爸爸的車鈴

是他擦亮的，非常熟悉。安東尼奧發現一小販正在漆一車架，便欲上前去查看車號碼鋼印。小販心

虛，不肯讓他看，發生口角。安東尼奧找來警察幫他查看，驗看結果，不是安東尼奧的車，小販得

理不饒人，把安東尼奧譏諷了一番，弄得老實的安東尼奧好不尷尬。

他接受白奧柯的意見，轉移到另一個寶大門市場再去找看。

安東尼奧和兒子布魯諾剛趕到寶大門，一陣大雨兜頭澆來，市集被雨沖散，布魯諾不小心又摔

了一跤，父子倆只好暫時擠到一屋簷下躲躲雨。突然，安東尼奧發現那個偷他車的小偷騎車從他們

身邊一閃而過，停在不遠處和一老乞丐說起話來。他顧不得越下越大的傾盆大雨，一面高喊抓賊，

一面衝了上去。布魯諾緊隨其後，跌倒了趕緊爬起來⋯⋯

大雨中，街上只有這對狂奔的父子倆，無人能幫助他們。

小偷騎車而逃，轉眼間就消失在雨中。安東尼奧想了想，決定回去找老乞丐問偷車人的下落。

在橋上他們追上了老乞丐，可是老乞丐哪裡肯說出小偷的下落，趕緊跑了起來，進了一座教堂。安東尼奧追到教堂，這才發現這裡正在給窮人施捨菜湯。因爲這裡不能大聲喧嘩，安東尼奧只能緊緊地盯住老乞丐，一直等他修完臉，在他做祈禱時靠到他身邊，盤問偷車人的地址。老乞丐無奈之下說了一個地址，安東尼奧要他陪著一起去找，老乞丐不肯，安東尼奧當然不依，結果兩人吵了起來。爭吵聲引來人們的干涉，老乞丐乘機溜掉。安東尼奧遍尋無著，只好無奈地出了教堂。

眼看就要問著小偷的下落，卻又讓老乞丐溜走，安東尼奧的心緒被弄得煩惱極了，聽見布魯諾

又在問：「咱們要是留在那邊，他們也會給咱們菜湯的吧？」他的神經再也支持不了了，啪地打了兒子一記耳光，打完又心疼後悔不已。可是布魯諾卻被打得傷心透頂，哭泣著遠遠跟在後面。

父子倆又回到剛才那座橋上，安東尼奧叫布魯諾等在橋上，他到河邊再去找老乞丐。剛到河邊，聽見有人叫：「孩子落水了！」急得他趕緊往橋下的河邊跑，一直等看見撈上來的孩子不是布魯諾，才放下一顆懸著的心。這時他回到橋上，看見自己的布魯諾，一時真不知該怎樣和兒子親熱。可是布魯諾對他有個「失而復得」的心理過程，仍然記住父親的那記耳光，固執地沉默著。安東尼奧決定請兒子上館子吃一頓，這才使父子倆重歸於好。而安東尼奧覺得，今天沒

有失去孩子就是最大的幸運了。

為了找到失竊的自行車，安東尼奧居然也去求助妻子認識的那個會看相的女人。看相的女人告訴他今天一定要去找尋車子，否則就永遠無法找到了。至於到哪兒去尋找，她也不知道。

在一家下等妓院附近，父子倆意外地與那個偷車賊迎面相遇。偷車賊急忙躲進妓院，卻被安東尼奧揪了出來，問他要回車子。可是萬萬沒想到聞訊圍上來的一群人竟都是些小偷的鄰居或夥伴，紛紛為其說情、開脫。小偷也乘機裝著瘋癲病發作的模樣，倒地手腳亂抽搐。雖然布魯諾叫來警察，可是面對這一張張仇視的臉，安東尼奧也只能知難而退。

安東尼奧帶著布魯諾在大街上無目的的走著，布魯諾走累了，差點被汽車撞著，於是決定先坐下歇息一下。

附近的體育場正舉行運動會，場外四周停滿觀看比賽觀眾的自行車。安東尼奧來回轉悠了一圈，四下打量，絕望中突然生出一個念頭。

他先打發布魯諾回家去，等兒子走遠了，他跨上一輛停在牆根的車子，飛也似地逃去。可是沒逃多遠就被車主發現，被過路人攔住抓下車來。人們出於對小偷的恨，對他又是打又是罵，車主還狠狠地給了他一記耳光。

就在這時，在車站等巴士的布魯諾發現被人圍著挨打的正是自己的父親時，急忙哭喊著：「爸爸！爸爸！」衝進人群，死命抱著受盡凌辱的父親，不讓人打爸爸。

有人提議送安東尼奧到警察局去，說著就推搡著就要走，急得布魯諾趕緊撿起父親被人打掉在地的帽子，追了上去，哭哭啼啼地跟在人群後面。車主看見此情此景，動了側隱之心，要大家放了安東尼奧，不要再追究了。

父子倆又慢慢在街上蕩來蕩去，不知往哪兒去好。安東尼奧一眼又一眼看著兒子，想到他幼小心靈受到那麼大的傷害，自己又那麼無能為力給他幸福給他愉快，而兒子又對自己那麼好，他的心一陣疼痛，無聲的淚水順著臉頰流了下來。布魯諾似乎感受到了父親內心的痛苦，他緊緊地握住父親的手，仰頭望著他。安東尼奧感覺到了兒子的深情，也緊緊握住他的小手。就這樣，父子倆越走越遠，消失在羅馬街市茫茫人海之中。

影片的結尾，導演沒有告訴觀眾這對父子倆該怎麼辦，觀眾只能帶著問題，懷著沉重的心情走出影院。這樣的影片和好萊塢電影完全不同，沒有什麼英雄，也沒有曲折的故事，當然更沒有虛構的情節，有的只是普通人的日常生活瑣事與生活細節，可是透過這些瑣碎的小事，卻折射出戰後義大利普通人民的艱難生活狀況。這正是新寫實主義電影所追求的最根本的美學風格。

自行車被竊本是件微不足道的小事，可是對於安東尼奧一家人來說卻是件有關生計的大事，沒有了自行車，就意味著又重新失業，失業了一家三口的生活就成了問題。為了解決這

一問題，安東尼奧出於無奈，又去偷別人的車，結果被人發現，釀成一齣受盡凌辱的生活悲劇。透過這一悲劇，我們不難發現，促成這場互相偷盜悲劇的不就是殘酷的社會現實本身嗎？從一件自行車失竊小事，揭示出具有典型意義的社會性主題──嚴重的社會失業現實問題，這不能不說是新寫實主義電影獨特的思想內涵所在。這也正是新寫實主義電影在美學上的第一條原則。

第二條原則，新寫實主義電影反映的應該是普通人的日常生活。《單車失竊記》就是很寫實在地記錄下安東尼奧從找到工作，後又因失去車子而重新失業的普通人的生活過程，其中找尋失竊車子的過程是影片反映的主要內容。

不使用職業演員出演影片主角，這是新寫實主義電影的第三條創作原則。飾演安東尼奧和布魯諾的兩個演員都是非職業演員，但他們由於熟悉生活，熟悉自己飾演的人物，所以一旦被導演啓發了感情，他們的表演就會顯得非常自然逼真。從安東尼奧和布魯諾的形象，我們已經看到了非職業演員所演人物的真實感和樸實感。

「把攝影機扛到大街上！」這是新寫實主義電影爲求得最真實的紀實風格所奉行的第四條創作原則。《單車失竊記》全部鏡頭都攝自羅馬街頭、貧民住宅、黑市交易、妓院、教堂……這些真實外景所製造出的真實環境氣氛，是在任何攝影棚裡都創造不出來的。真實的人物，在真實的環境中，演出的是真實的事件，這不能不使影片具有濃烈的紀實主義美學風

格。

最後，影片結束之時，不作出任何解答，把懸念留給觀眾去思考。這是新寫實主義電影創作的第五條原則。《單車失竊記》完全做到了這一點。安東尼奧的自行車看來是難以找尋回來了，他和他的妻兒明天又將怎樣生活下去呢？影片沒有提供任何答案。觀眾在尋找答案的同時，不能不對社會的現實作出自己的思考和判斷。也許思考、判斷的結果不一樣，但只要去思考了，影片的目的也就達到了。

上述有關新寫實主義電影的五項創作原則，出自柴伐梯尼一九五二年發表的論文《對電影藝術的幾點看法》。在這篇後來被人們稱作「新寫實主義美學綱領」的論文中，柴伐梯尼十分強調創作者的社會觀點和道德觀點，他說，創作活動是以一定的道德觀點和社會觀點為基礎的，即使在身不由己的情況下，在其創作的影片中也要盡可能地加進自己對世界的看法。從這一點來看，新寫實主義電影的創作目的是非常明確的，電影必須表現社會生活的真面貌，作品中的中心人物應該是廣大勞苦大眾，而表現的方法則應是最能如實反映生活的紀實性手法。

因此，可以這麼說，紀實主義是新寫實主義電影最重要的美學基礎。柴伐梯尼曾這樣敘述自己的創作方法：

「我從自然取得幾乎所有東西。我走上街頭，捕捉單詞和句子進行爭論。我的最得力的助手是記憶和速記員。我運用這些詞彙和我的想像進行創作。我加以選擇，我對已收集的材料加以刪節，賦予它正確的節奏，抓住本質，抓住真實。不論我對想像、對離群索居有多大的信心，但我更相信現實，更相信人民。我對無意碰上的戲劇性事件而不是事先計畫好的那些事物感興趣。」

我們從《單車失竊記》影片中，可以很清楚地體會到柴伐梯尼的新寫實主義創作原則。對於新寫實主義電影的創作原則，我們也不能完全地機械地加以理解。戲劇性的生活細節和戲劇性場景的運用和構思，在新寫實主義電影中也還是起到積極作用的。

譬如在這部影片中，父子倆的感情變化就離不開細節和場景的襯托。布魯諾主動幫著父親尋找失竊自行車這件事本身，就蘊涵著孩子對父親的愛。他跟著爸爸，踏著急促的碎步，一會兒前，一會兒後，力圖跟上大人的步伐，四處尋找失竊的自行車。但編導沒有僅此而已，編導利用孩子忽前忽後跟隨爸爸尋車的細節，生動而又真實感人地描述了父子間的深厚感情。

尋了一上午毫無收穫，布魯諾越走越慢，落到後面，因為他實在太累了，到底是個八歲的孩子，走這麼多路能不累嗎？爸爸答應找到車子後要好好「親親」他，頓時又鼓起了他的

，打起精神加快步伐，甚至跑到了父親的前面。從教堂出來，小布魯諾也許真的是餓了，隨口說了句如果留在教堂說不定也能分到一份菜湯，誰料此話戳痛了父親的自尊，結果挨了一記耳光。從最初的「親親」之賞，弄到最後，得到的卻是「耳光」，這不能不使布魯諾傷心萬分。

安東尼奧打了兒子後其實也後悔不迭，想修復和兒子的感情，說了不少好話，但兒子心裡的委屈始終沒有消滅。後來，安東尼奧聽見有人叫喊有孩子落水啦，這著實使他受了不小的驚嚇。後來發現落水的孩子不是布魯諾時，此時此刻，他在經歷過一場「失而復得」的心理緊張過程後，他再次體會到其他什麼都可以丟，唯有疼愛的兒子不能丟。在這冷漠的現實中，還有什麼比父母子女的親情更重要的呢？

編導透過這兩筆（打耳光、孩子落水）在整部影片中看似是多餘的細節，用細膩的筆觸進行描寫把普通人樸實的感情世界淋漓盡致地表現了出來。影片最後，父親偷別人的車被抓，受到車主和圍觀者的凌辱，布魯諾目睹父親被人打了耳光，這時他的心比自己挨爸爸的打還要疼，他不顧一切地衝上去，死命抱住爸爸，用自己弱小的身軀阻擋眾人的拳腳。觀眾看到這兒，誰還能抑制住奪眶而出的淚水！

殘酷的社會現實，普通人的生活遭遇就是這樣，微不足道，卻又那麼動人心弦。這一切來自真實，來自真實的描寫，來自真實的創造。如果《單車失竊記》沒有最後這場「戲」，肯

定將會遜色不少。這場「戲」的描寫，實際上是一場感人的人物心理刻劃。

安東尼奧和兒子布魯諾，他們都是活生生的人，他們和所有普通人一樣，有著各自的喜怒哀樂，尤其在父母子女之間，感情的變化再微妙、再複雜，千變萬化終離不開血肉親情關係。父與子的關係，一般不容易描寫得生動感人，因為男人的性格決定了不善將感情外露，可是影片的編導卻偏要抓住父子倆偶爾一露的感情，折射出現實生活的真實世界。孩子對父親總有一種敬重的感情心理，作為父親也明白這點道理，所以不時地要作出一些「父親」的威嚴來。但安東尼奧在無奈之下，為了生活去做了「偷」的事，並且被人發現揪住痛打，如果僅是他獨自一人，他受到的還只是凌辱，然而不幸的是，這一切竟被平素一直非常敬重自己的兒子看見了，他的痛苦心理更是難以形容。作為一個父親，還有什麼比在兒子面前喪失尊嚴更殘酷的了？

對兒子布魯諾來說，自己一貫敬重的父親竟然也會去偷，他的傷心也是難以訴說的。可是儘管如此，他對父親的愛依然如故，他撲了上去，用自己小小的身軀去保護為了一家人的生活而挨打的爸爸。即使在人們非要將父親去警察局時，他還不忘撿起被人打丟的帽子，給父親戴上。父子間的深情就是透過這些細小的生活小事、生活細節展現出來的。最後，車主動了側隱之心，父親沒有被送進警察局，父子倆又在街頭漫無目的的蕩來蕩去，安東尼奧一眼又一眼不斷看著兒子。我們能猜到，他的眼神中交織著多麼複雜的感情，他感激兒子在他

最需要幫助的時候出現在他身邊，可是他又多麼不願讓兒子看見自己的受辱情景，但生活就是這麼殘酷，他不想發生的事都發生了。想到這些，他掉下了心酸的淚。而這時的兒子，經過這番遭遇似乎長大了許多，更理解他的心情，懂事地上前緊緊握住父親的手，越握越緊。

而他，作為父親卻沒有其他任何東西給兒子，唯有用更緊的握手回報孩子給予他的愛！

這不是簡單的父與子的握手，而是冷漠現實世界裡兩顆熱忱之心的相互依存和相互鼓勵。

從《單車失竊記》影片，我們可以看到新寫實主義電影結構一般都較為簡單，情節發展線索往往是單線結構，而且是完全按照事件本身的時間順序往下發展。環境和群眾在影片中往往起到非常重要的劇作功能，而且注重挖掘日常生活中的細節，以透過這些細節的描寫，表現出深刻的涵義。

柴伐梯尼參加編劇的另一部電影劇作《羅馬十一點》，其真實感比《單車失竊記》更強烈。整部影片甚至說不上有什麼「故事」可言：某事務所打算招聘一名女打字員，結果來了無數個應聘者，從一樓到四樓擠滿了整個樓道。年久失修的樓梯禁不起這麼多人的你推我擠，終於在中午十一點時，樓梯一下子突然倒塌，排隊等候應聘的姑娘們紛紛墜落，死傷皆有。警察雖對事故進行了調查，但終因找不出罪魁禍首，最後不了了之。即使遭到如此嚴重的災難，當天晚上，那個早晨排在第一，卻沒敢進屋考打字的姑娘又排到了倒塌的樓梯前，

因為她知道那唯一的打字員工作還空缺著。

據說劇本的初稿，是導演德・桑提斯根據一九五一年一月間羅馬發生的一椿真實樓梯倒塌事件編寫的。桑提斯一九一七年二月十一日出生於豐迪，畢業於羅馬大學，一九四〇年開始學習表演，後轉學導演。在他擔任《電影》雜誌評論員期間，曾發表不少尖銳批判當時義大利法西斯電影文化的評論員文章。一九四七年開始獨立拍攝電影，處女作《悲慘的追逐》當年就獲威尼斯國際電影節獎，從而奠定了他的第一流導演地位。《艱辛的米》（1949）、《橄欖樹下無和平》（1950）是他在創作《羅馬十一點》之前的兩部著名影片。

他的影片都非常真實地描述了義大利的社會矛盾，深刻地揭示了生活於社會底層人們的貧困和苦難，在藝術表現手法上充滿生活的激情，描寫生動、具體、真實、細膩。《羅馬十一點》創作之初，由於寫得匆忙倉促，顯得粗糙而且單薄，於是他接受柴伐梯尼的建議，委託導演助手艾里奧・佩特里（此人後來成為義大利政治電影的著名導演）對樓梯倒塌事件的當事人和目擊者進行再度調查，然後再根據調查所獲得的豐富資料編寫劇本。後來影片中的許多群眾場面和主、次要人物，基本上都出自這次調查資料。佩特里撰寫的十萬餘字的調查資料作為重要電影文獻資料，後也被一併收入正式出版的電影劇本中。

在拍攝中，為了創造出生動真實的環境氛圍，編導在報紙上真的刊登了一個「招聘打字員」的廣告啟事，打算從應聘者中物色幾個扮演女打字員的非職業演員。他們沒敢把招聘地

點設在樓上，而是挑選了一間底樓房間，結果眞的來了六十多個應聘的姑娘。這些應聘的姑娘由於過分渴望獲得這份打字的工作，不少人臨場表現得非常慌亂，手足無措，甚至有的緊張得暈倒在打字機前。有個參加測試的姑娘，雖然輪到她了，可是她卻怎麼也不敢跨過那道門檻進屋測試。還有一個在測試結束後，竟然大聲哭了起來，大喊著她有兩個孩子，而丈夫卻離開了她……許多現實生活中發生過的「故事」，竟然在編導的安排下眞的重演了一次。這些眞實的故事，後來在影片中都得到了反映，從而使影片的眞實感變得愈加逼眞感人。

逼眞感人的藝術效果，加之影片內容又是源自現實生活中曾經發生過的眞實事件，觀眾審美心理中對眞實感的要求得到了滿足。滿足之餘，觀眾就會對影片所提出的「誰是這場事故的罪魁禍首」問題進行思索。思索的結果，誰都會很清楚，引起樓梯倒塌的禍首絕不是影片中的某一個姑娘，而是嚴重的社會失業現象造成的。至於為什麼會有這麼嚴重的社會失業現象出現，影片巧妙地借調查事故原因的警察局局長之口道了出來。他在回答記者的追問「誰是禍首」時，沒有馬上回答，一直等到和追問他的記者們走出樓房外，發現那個早上因膽小而沒能進屋測試的姑娘這時又坐在門口等候明天的應試時，局長指著姑娘對記者說：「您不是要寫文章的資料嗎？這就是資料，好好想一想吧！」

這個警察局長形象，影片寥寥幾筆勾畫得很合乎生活眞實，他耐心地聽完當事人敘述後，其實心裡已很明白——這一切都是失業所造成的。但他所處的位置使他不能講這樣的

話。當有人想嫁禍於其中的一個姑娘，把她定為「禍首」時，局長根本不予理睬，卻叫姑娘的丈夫趕快帶她回家去，並大聲對大家說：「調查結束了，可以走了。」他知道調查的真正結果是無法公諸於眾的，但他又覺得就這麼不了了之非常遺憾，於是巧妙地借回答記者的提問，作了上述的回答。這樣的描寫，不僅自然、貼切，而且非常合乎生活的真實。

《羅馬十一點》攝製完成在社會上公映後，立即受到觀眾和評論界的歡迎，眾口一致讚賞影片真實地反映了義大利當時的社會現實狀況。可是沒等上映幾天，就被政府當局明令禁止發行，連參加當年度的法國坎城電影節也被阻攔。但這一切正說明了《羅馬十一點》所具有的魅力已遠遠超越了一般故事影片的藝術效果，它以獨特的反映現實生活真實的紀實性美學風格贏得了世界性的成就。

我們從以上《羅馬，不設防城市》、《單車失竊記》、《羅馬十一點》等影片的介紹與分析中，已清楚地認識到新寫實主義電影的兩個基本特徵——政治思想上的民主傾向、電影藝術創作上的紀實性美學風格。這也是新寫實主義電影在二次大戰後的義大利得到迅速發展的根本原因。

飽受戰爭痛苦的普通人民渴望他們在戰爭期間的抵抗運動和戰後遭受失業痛苦的現實生活得到真實的反映，新寫實主義電影在思想上和藝術上的這兩個基本特徵正順應了這一時代潮流，所以它能在短短的幾年時間裡得到迅速發展。如果把《羅馬，不設防城市》作為新寫

實主義「宣言書」的話，以後又陸續創作拍攝了十餘部具有這一藝術風格的影片，如《游擊隊》(1945)、《匪徒》(1946)、《擦鞋童》(1946)、《大地在波動》(1948)、《艱辛的米》(1949)、《在法律的名義下》(1949)、《希望之路》(1950)、《警察與小偷》(1951)、《兩文錢的希望》(1952)、《溫別爾托》(1952)、《屋頂》(1956)等。

可是隨著義大利五〇年代的「經濟起飛」，新寫實主義擅長表現的失業社會問題得到暫時的緩解，社會矛盾由外在的貧富衝突，逐漸轉向人的自身內部「精神危機」矛盾，新寫實主義的紀實性藝術手法對此就顯得有些力不從心，暴露出其原有的不足和不可克服的局限性。但是恰恰在這個時候，揭示潛在的社會矛盾和描述深藏於人的內心複雜矛盾心理，卻是社會處在這一發展階段對藝術創作的要求。面對如此重大的歷史使命，新寫實主義潛在的局限性使它無法滿足社會和時代的期望，只能讓位於更具藝術表現力的電影新潮流，法國「新浪潮」電影就此踏著時代的節拍走上了世界影壇，成為一股新的電影藝術潮流，開始影響著整個電影藝術的發展方向。

從美學角度看，新寫實主義電影的哪些不足之處迅速導致它衰落的呢？

從美學角度考察一下新寫實主義電影，它的最大不足之處就在於它對電影藝術作了極為狹隘的片面理解，遠遠沒有充分發揮電影藝術潛在的美學本能──即電影藝術的綜合性。

新寫實主義電影的編導，為了追求紀實的美學風格，結果只對社會生活的表面進行逼真

的描述，反之，對社會本質的表現與深刻揭示缺乏概括性的描寫。因為他們認為概括性地描寫，勢必要進行藝術虛構，勢必要將鏡頭深入到人的內心世界，這麼一來電影作品「紀實性」就會遭到破壞。因此，他們對電影藝術在發展中所產生的豐富「語言」只挑最簡單的使用，把電影藝術在時間和空間上的靈活轉換、音響畫面蒙太奇的豐富表現等都拒之門外，這不能不使新寫實主義影片在藝術上大打折扣，暴露出它的蒙太奇語言過分單調，表現力十分薄弱的缺陷，加之其平舖直敘的劇作結構，缺乏非常強烈的吸引力，因此就很難再抓住在審美心理上已經十分複雜多變的觀眾了。

但是，儘管如此，新寫實主義電影在美學上的紀實性追求，和對社會的批判性，打破了好萊塢的虛假性「夢幻」電影的一統天下，並且為日後的電影發展提供了寶貴的實踐經驗，即使在當今社會裡，紀實性美學依然有著強大的生命力。當它與其他美學特性被綜合性地運用於電影藝術的創作中時，電影藝術的潛在魅力也得到了充分的挖掘和有力的發揮。

7 「新浪潮」的衝擊

來勢洶湧的法國「新浪潮」

五〇年代末，就在義大利新寫實主義電影面對複雜多變的社會現實和人們日益煩躁焦慮的心理世界，開始暴露出其藝術表現力薄弱、電影語言單調的弱點之時，一九五八年，在它的鄰國法國卻掀起了一股旨在反對傳統電影作法的電影革新「新浪潮」。

在某些方面，「新浪潮」的導演繼承了義大利新寫實主義電影的做法，例如，不用攝影棚、不用電影明星、使用輕便攝影機、用非專業或不出名的演員在實景中拍攝強調表現他們自身個性或個人經歷的影片。一九五九年是他們這一批「新浪潮」弄潮兒開始正式登上國際影壇的起點，在這一年的坎城影展上一下子推出了好幾部「新浪潮」電影作品，其中兩部格外引人注目，贏得電影節評委們的青睞，把電影節的兩項大獎——最佳導演獎和評委會大獎，毫不猶豫地授予了這兩部影片的創作者，一部是年僅二十七歲的年輕導演法蘭索瓦·楚浮的《四百擊》，一部是來自巴黎塞納河左岸亞倫·雷奈的《廣島之戀》。另外還有幾部同樣

出自年輕人之手的「新浪潮」藝術短片也同時獲獎：詩意故事短片《紅氣球》、藝術紀錄片《畢卡索的秘密》、海底探險紀錄片《寂靜的世界》。

戰後法國經濟復甦非常迅速，政府為了鼓勵青年導演勇於創新，振興法國電影，從一九五二年起實施了一項「援助法案」，每年給予優秀的短片以大量的資金補貼，這就為那些平時進不了電影製片廠大門的青年導演創造了良好的施展才華和藝術實踐機會。因此法國每年要出現多達幾百部的電影短片，其中不乏具有創新精神和獨特見解的藝術短片。

如果說「援助法案」為年輕電影導演的脫穎而出創造了物質條件，那麼由著名電影理論家巴贊於一九五〇年創辦的《電影手冊》雜誌，則在美學上為年輕導演準備了革新的理論基礎。

安德烈‧巴贊，一九一八年出生於法國昂熱。一九四三年開始從事影評工作，先後在《法國銀幕》、《精神》、《觀察家》等雜誌擔任編輯工作。在他發表的一系列電影論文中，竭力主張真實美學，反對唯美主義，同時，他還創立了電影寫實主義的完整體系。他認為，電影的基礎是攝影，而攝影的獨特之處在於其本質上的客觀性。電影的發明就是為了滿足人類自古以來用逼真的摹擬物替代外部世界的心理願望。從這一觀點出發，他提倡按照鏡頭——段落和景深鏡頭的風格拍攝影片，強調單個鏡頭自身的涵義和表現力，反對利用蒙太奇手法隨意分切、編排、組接鏡頭。

這也即我們常常提到的巴贊的「長鏡頭理論」。

當義大利新寫實主義電影一出現，巴贊就發表多篇論文，推崇這一電影流派在美學上的重大意義。他的這些電影美學觀念深受一批正在試圖擺脫傳統電影手法，意欲探索新電影語言的青年導演的歡迎。《電影手冊》由此成了這批青年藝術家的精神家園。經常在《電影手冊》發表言論的青年影評家有：楚浮、高達、夏布羅爾、羅梅爾、里維特等。這批青年評論家除了發表文章表明他們的電影觀念外，同時還不時拍攝一些短片，以創作實踐他們的理論。法蘭索瓦‧楚浮是他們中間最受巴贊喜歡的一個年輕人。據說巴贊愛他的感情，親如父子。

楚浮一九三二年二月六日生於巴黎。他從小性格就很倔強，由祖母帶大。祖母去世後，被送回關係冷漠的父母身邊。由於他平時熱愛電影和文學，常常為看電影或讀巴爾扎克的小說而忘了去上學，讀書成績也因此而一落千丈，為此，在學校、在家時常挨罵遭訓斥。但倔強的楚浮，非但沒有絲毫悔改之意，父親的打罵，老師的訓斥，反而加劇他對大人的逆反心理，乾脆逃起學來，經常離家出走，幾天不歸。父親一氣之下，曾送他到警察局去，這更使他和家庭的隔閡加深。十四歲乾脆輟學，靠打工謀生。業餘時間依然對文學和電影情有獨鍾。在他的發起下，組織成立了巴黎大眾電影俱樂部，他由此有幸結識了電影理論家安德烈‧巴贊。這一年楚浮才十五歲。巴贊經常在楚浮危難之際向他伸出熱情之手，並一次次幫

助他尋找工作，解決他的生活問題。一九五三年楚浮被他當兵所在部隊所開除，巴贊及時收留了他，先推薦他到法國農業部電影處工作，後來又讓他在自己身邊擔任《電影手冊》、《藝術》的編輯和撰稿人。

楚浮的文章寫得非常漂亮，不僅文筆犀利，而且極富創見。一九五四年他發表的〈論法國電影的某種傾向〉，後來被人們視作「新浪潮」的綱領和宣言。一九五七年，他在〈法國電影在虛假中死去〉一文中明確地向社會大眾發出預告，以「第一人稱」敘事的「作者電影」即將問世。他說：

「在我看來，『明天的電影』較之小說更具有個性，如同一種信仰或一本日記那樣，是屬於個人的和自傳性質的。年輕的電影創作者們將以第一人稱來表現自己和向我們敘述他們所經歷的事情。可以是他們最近的愛情故事、政治覺悟的轉變、旅遊故事、一場疾病、他們服兵役的情況，他們最後的假期，而且差不多都會從中找到樂趣，因為那將是真實和新穎的……『明天的電影』將是一個愛的聲明。」

「明天的電影」，實際上是楚浮針對法國當時已經日益趨向僵化的所謂「優質電影」而提出的。這些從五〇年代初開始的「優質電影」，初期以其濃厚文學味而大受觀眾歡迎，但隨之而後，這種電影不思上進，逐漸變得刻板僵化，充滿陳詞濫調。要推翻這些陳舊的東西，必

須要有新鮮的東西取而代之，這新鮮的東西就是楚浮提倡的「作者電影」，也即他所說的「明天的電影」。

一九五八年，年僅四十歲的巴贊不幸英年早逝，這使楚浮悲痛萬分，為了表示對恩師的一片懷念之情，他特別創作拍攝了一部影片獻給這位領他走上電影創作之路的導師。這部影片就是《四百擊》。影片的內容正像楚浮所說的，「是屬於個人的和自傳性質的」。

巴黎淒涼的街景，把人們帶進沉悶的氣氛之中。

安東尼和他的一些同學們對老師填鴨式的教育方法大為反感，於是做起了小動作，趁老師轉身在黑板上寫字時，他們在下面傳遞著一張女人的泳裝照。泳裝照剛傳到安東尼手上，被回頭的老師發現，當即被趕出教室。課間休息時，他又被強迫留在教室裡反省。對此，安東尼以一首打油詩子以回答。詩就寫在教室牆壁上，與學校寫的「自由、平等、博愛」標語口號相互映襯，煞是有趣。

回到家，安東尼的日子也不好過。風流的母親根本不關心他，連床也不給他一張，只好每天打地鋪睡覺。繼父對他雖說不上愛，但至少比母親要少罵他幾句。放學回家，第一件事就是要生好爐子，然後是倒垃圾、擺飯桌……忙個不停。一直到很晚了，才能趴在飯桌的一角開始做功課。面對嚴屬的父母，小安東尼不敢有半點言笑，總是面帶懼色，唯唯諾諾。可是父母一旦不在家，安東尼

就像換了個人似的，不僅敢偷拿家裡藏著的錢，而且還敢擺弄一下母親的化妝品……

第二天，安東尼和他的好友雷內乾脆逃學，盡情地去玩耍一天。逛街、看電影、上遊樂場玩大轉筒，無憂無慮，自由自在，好不得意。可是就在這時，安東尼發現母親正和一個男人躲在一棵樹下擁抱接吻，頓時，安東尼心裡很不是滋味，玩樂的興致頓然消失。

逃學之事很快就被學校和家裡知道，免不了又是一頓斥責和打罵。安東尼實在想不通，母親可以亂交男朋友，而他卻不能開心地玩耍一天。懷著悲憤的心情，安東尼離家出走，過起了流浪漢生活。白天流落街頭，晚上蜷縮在一家印刷廠的角落裡。早晨起來，偷一瓶人家門口的牛奶當早點，喝完牛奶，在花壇水池子裡洗把臉，順手把奶瓶丟進下水道，然後就像往常一樣去上學了。

母親發現安東尼出走，心裡十分不安，從學校把他找回來後，她答應他如果成績好，就獎給他獎品。至於是什麼獎品，她沒有說。

當天晚上，安東尼有了公開閱讀巴爾扎克小說的機會。讀著讀著，在他眼前出現了一個老人臨終前的笑容，他慈祥地看著安東尼，臉上閃爍著火一樣的光芒……

第二天的作文課，安東尼就以閱讀巴爾扎克這篇〈上帝之死〉時所產生的靈感寫了一篇〈祖父之死〉。愉快的寫作，使他的心情格外興奮。可是在下一堂寫作課上，他實在寫不出什麼了，於是抄襲了巴爾扎克的作品，當作自己的「作文」交了上去。結果可想而知，不僅自己被老師趕出教室，爲他辯護的好友雷內也慘遭同樣的待遇，和他一起被推出教室。

這天放學安東尼沒敢回家，好友雷內建議住到他家去。他的父母不和，來去匆匆，根本不管他。雷內還故意把鐘撥快，好讓他父親第二天早上一點去上班。

這一天，這對難兄難弟玩得好不愉快。先去鐘錶店偷了個鬧鐘，然後又去雷內父親上班的大樓偷到一架打字機。可是正當他們和一買主談交易時，一巡警朝他們走來。他們吃力地抱著沉重的打字機在街頭尋找買主。抱著沉甸甸的打字機在街頭晃蕩總不是回事兒，於是他們決定放回打字機。不幸的是，正當他們抱著打字機走進雷內父親的辦公大樓時，值班的保安人員抓獲了他們。

趕來領回安東尼的繼父，沒有把他領回家，而是把他送到了警察局。經過一番審訊之後，警察把他推上一輛運送犯人的囚車，和妓女、小偷坐在一起，被送入少年管教所強行管教。

管教所的生活比學校更嚴屬。吃耳光遭訓斥是家常便飯，心理醫生還不時煞有介事地對他的傾訴進行分析，可是這些絕不會給他絲毫的安慰和幫助。好友雷內來看望他，連門也不讓他進去。母親雖來看他，但是丟給他的話卻讓他更傷心：「我們可以把你領回去，可是我們忍受不了鄰居的議論……」

絕望中的安東尼決定逃出管教所。這天室外活動，趁人不備，他偷偷溜到事先看好的一個牆洞處，迅速鑽了出去。

他不顧一切地往前跑，穿過樹林，越過田野，滑下山坡，一直往茫茫大海邊跑去。他毫不猶豫

跳入大海，水淹到他的小腿處，他艱難地與湧來的海水抗衡，慢慢地走著……突然，他好像感到了害怕，浪潮湧來，他不由猛地一轉身，向岸邊走來，他臉部表情令人可憐而又同情，充滿心酸，而又是那麼稚氣未脫。

他久久地凝視著一直關注著他命運的觀眾，久久地，久久地……

熟悉楚浮身世的人都很清楚，影片《四百擊》基本上是他自己童年生活的真實寫照。正像他所提倡的，這是部屬於個人的影片，完全以個人的藝術風格、個人的生活經歷進行創作的影片。他突破了以往傳統電影的構思方法，不再去著意渲染所謂的戲劇性矛盾衝突，只是以一個孩子的日常生活為線索，透過敘述他在學校、家庭、少年管教所等處所發生的一系列大小瑣事，漸漸把鏡頭深入到人物的內心世界，揭示出人物孤獨、苦悶、無所適從的複雜心理。同時，透過這些心理揭示過程，影片也折射反映出人物所處的社會環境是個怎樣冷漠的社會環境。

家庭關係的破裂，成年人的專橫冷漠，僵化、教條式教學制度，這一切對一個正在成長發育中的孩子，在精神上和心理上會形成怎樣的摧殘，將會帶來怎樣毀滅性的後果，這正是楚浮以他的《四百擊》向社會與觀眾提出的一個問題和警告。影片中的安東尼，不僅僅是作為楚浮的替身出現在影片中，他同時也代表著所有有著同樣生活遭遇的孩子向全社會發出的

強烈吶喊聲。楚浮的吶喊喊出的是一個社會共同關注的嚴峻現實問題，所以《四百擊》公映之後立即引起強烈社會反映。如果說「新浪潮」電影一出世就能引起人們的注意，其影片所反映主題的尖銳性，正是其關鍵所在。對於在此之前的所謂「優質電影」的陳腔濫調，深刻的思想主題當然是一股不可阻擋的「新浪潮」。

《四百擊》的藝術風格基本上是以紀實為主，但又不排斥戲劇性的藝術效果。楚浮在創作、拍攝過程中，完全按照生活的本身規律去構思，去創造，該抒情的地方就抒情，該有喜劇性的地方就讓喜劇性效果存在，即使有悲劇性場景和細節在生活中出現，影片也該如實加以體現。片名源自法國的一句生活俗語：「打它四百下！」含有胡作非為，不顧一切的意思，所以《四百擊》的紀實風格與新寫實主義電影的紀實性美學追求略有不同，它在追求高度眞實的美學境界同時，也眞實地「不顧一切」記錄下生活中的「喜劇」和「悲劇」，將戲劇性的抒情與逼眞的紀實風格融為一體，既打破了傳統的模式化電影樣式，又在紀實性美學基礎上有了新的發揮。這是楚浮個人創造形成的藝術風格，也是「新浪潮」電影的重要特點之一——強調個人的藝術風格。

例如，安東尼在教室傳看女人泳照，結果連看都沒看上一眼就被老師發現，遭到懲罰，這無疑是場「悲劇」，但接著，他以逃學來換取一天的歡樂與自由，這當然是「喜劇」。然而，緊接著卻又是一幕「悲劇」在等著他——親眼目睹母親和一個陌生男人親密擁抱接吻。

剛剛還在歡蹦亂跳的時刻，突然看見自己最不想看見的情境，情緒頓時一落千丈，大喜之後的大悲，格外地讓他傷心不已。

又如，安東尼離家出走，晚上傷心地徘徊在巴黎街頭，而在他身後的玻璃櫥窗上卻閃爍著「聖誕快樂」的霓虹燈。同樣，安東尼被押上囚車送往少年管教所的路上，他的那雙充滿悲哀和絕望的眼睛裡流淌著讓人同情的淚水，而囚車之外卻是一片燈紅酒綠、紙醉金迷的巴黎夜景。這是逼真的紀實，但又明顯地糅合進了作者強烈的感情和情緒，是對巴黎社會的嘲諷，也是對失去了社會關懷和家庭溫暖少年的無限同情。

至於影片末尾最後的那個鏡頭——小安東尼久久凝視著觀眾的定格鏡頭，更明顯的是作者對社會大眾發出的大聲吶喊。楚浮把喜劇和悲劇所產生的藝術效果，上升到詩的美學境界，然後極為自然地糅合進紀實性風格的電影之中，其韻味，其藝術魅力，更具衝擊力效果。

楚浮在《四百擊》影片中，大量運用了他的恩師巴贊所推崇的長鏡頭。這些鏡頭的運用無疑也大大加強了電影的紀實性藝術效果。例如，安東尼偷牛奶的場景，一個長鏡頭把他的飢餓、緊張和孩子的頑皮性格從裡到外一一暴露無遺。又如，安東尼和雷內抱著偷來的打字機上街尋找買主的情景，導演又以長鏡頭跟攝兩人的活動，非常真實細膩地展示和描繪了此時此刻兩個孩子的恐慌、焦躁不安的心理。囚車穿行在巴黎大街街頭，安東尼逃出少教所奔

向大海等鏡頭，導演使用的仍然是長鏡頭。這時的長鏡頭跟攝，已經不僅僅單純地紀錄下當時的真實情景，而是以長鏡頭把人物放在一個特殊的環境中加以對比和襯托，從而達到一種「此時無聲勝有聲」的藝術效果。燈紅酒綠的夜巴黎，對於一個缺乏愛與溫暖的幼小心靈，是強烈的對比：空曠的田野，無人問津的空屋，瘋長的灌木叢，對於一孤立無援的孩子來說不正是他孤獨心靈的生動寫照嗎，況且這又是一個正在逃避殘酷命運任意擺佈的孩子，他多麼希望出現在他周圍的不是這些空落落的冷漠景象，而是一雙雙充滿熱情的手。可是，在他身邊掠過的只有一根根尖利的灌木樹枝……他毫無顧忌地衝入大海，那是他嚮往大海的自由。長長的可是……突然浪濤湧來，他，不由得猛地轉過身，滿臉稚氣，非常躊躇地望著觀眾。這樣的日子還有多久？楚浮用他的長鏡頭畫出了這些大問號，讓觀眾自己去思索，去尋求答案。鏡頭到此雖然定格，但其表現的內容卻遠沒有結束，自由何在，溫暖何在？

《四百擊》的主要角色安東尼，楚浮特意挑選了一個與他童年時代有著相同遭遇的孩子來飾演。據說這個名叫尚—皮耶·李奧的小演員不僅在氣質上頗像楚浮，而且也曾在少年管教所待過，所以演得尤為逼真感人。楚浮後來又以自己的生活經歷為原型，拍攝了《二十歲之戀》、《偷吻》、《婚姻生活》、《逃亡中的愛情》等四部自傳體影片，探討人生在不同生活階段所遇到的種種問題，尋覓人生的哲理。四部影片的主角依然還是「安東尼」，同時仍舊由萊奧飾演，使觀眾獲得一種從沒有過的真實感——目睹一個孩子從小到大的真實生活經歷。這樣

的紀實性藝術效果，恐怕在世界影壇上也是少見的。可是楚浮，這位「新浪潮」的弄潮兒卻執著地做到了。

楚浮在他二十五年的電影導演生涯中共拍攝了二十三部影片，題材廣泛，風格多樣，無論是藝術片還是商業片，都取得比較好的成績，如《朱爾和吉姆》（1961）、《軟玉溫香》（1964）、《華氏四五一度》（1966）、《黑衣新娘》（1968）、《野孩子》（1970）、《一個像我一樣美麗的姑娘》（1972）、《最後地下鐵》（1980）等。他喜歡以「第一人稱」敘述影片中所發生的故事，這不僅符合他「個人電影」的風格，同時也使影片的內容更容易被觀眾所接受。一九七五年，他根據文學作品改編拍攝的《阿黛爾‧雨果的故事》，描寫的是大文學家雨果女兒為追求一位愛爾蘭軍官，不顧一切橫渡大西洋前往加拿大尋找愛情的故事。這個充滿浪漫激情、卻又是非常瘋狂的單相思愛情故事，楚浮就是透過阿黛爾的信件和日記敘述出來的。然而，導演在敘述這個最後導致阿黛爾因失戀而發瘋的故事時，他的鏡頭處理卻是異常的冷靜和不動聲色，顯示了影片作者──也即楚浮對這一瘋狂愛情故事成熟而又客觀的分析。所以許多電影評論家說，楚浮不僅是拍商業片的高手，也是拍攝藝術片的大師。他的作品半數以上獲得過各種電影大獎。如法國電影大獎、坎城影展最佳導演獎、法國電影凱撒獎、奧斯卡最佳外語片獎等五十多項電影獎。一九八四年十月二十一日，這位新浪潮的先驅者不幸在塞納河畔訥伊逝世，終年五十二歲，令人非常為之惋惜。

「可怕的孩子」高達

在「新浪潮」一族導演群中，有一個被人稱之爲「可怕的孩子」的新銳青年導演尙盧·高達。

高達，一九六〇年推出了一部使整個西方影壇爲之震驚的影片《斷了氣》。這部影片無論是內容，還是形式，其反傳統的特點都不能不令人刮目相看。有人稱此片是一個完全不會電影創作基本法的孩子的「拼貼畫」，連最起碼的「蒙太奇」技法也不懂。可是也有人對其作品和他本人的評價非常高，高到簡直令人咋舌的地步。

布紐爾說：「除了高達，我絲毫看不出『新浪潮』有什麼新東西。」這位超寫實主義電影大師一筆勾銷了其他所有新浪潮導演的成就。

存在主義哲學家沙特則從哲學角度加以分析和肯定：「高達之所以對文化有著持久的號召力，原因就在於他自己沒有號召……在高達的影片裡學問太多了；而表現在高達身上卻太少了。」

作家路易·阿拉貢在《法蘭西文學報》上撰文宣告：「今天的藝術就是尙盧·高達……

因爲除了高達就再也無人能夠更好地描寫混亂的社會了……」

一部影片竟然引起這麼高的評價，那麼《斷了氣》到底講了些什麼呢？

米歇爾是個整天無所事事的混混兒，不是偷就是賭，過著只知今日不知明朝的日子。

這天他在義大利賭輸了錢，就在路上偷了一輛美國人的小汽車，沿著七號公路朝巴黎方向超速

駛來。兩個警察追上他，要罰款，卻被他拔槍打死一個，然後逃竄而去。

回到巴黎，他先去找一個從前熟識的姑娘借錢。姑娘不肯，他就趁其不備，偷了她錢包裡的一

些錢，然後溜之大吉。

在街上，他碰到一個在法國打工賣報紙讀書的美國姑娘派翠西亞，就死纏著人家，說自己如何

如何地愛她，還問她去不去羅馬……姑娘推說她正在準備考大學，不能去，否則家裡就不肯再寄錢

給她了。米歇爾聽她這麼說也就不再纏她，買了一份報紙離去。

他打開報紙，一眼就看見關於七號公路殺死一個警察的消息，而且已經查明兇手是誰，警方正

在設法追捕他。

米歇爾對此不屑一顧，扔下報紙，去找一個朋友討還欠他的錢。

在一家小旅社，他找到了這位朋友，結果現金沒討到，只拿到一張暫時無法兌現的支票。兩人

正在爭執之中，門外來了一個警長和他的一個助手，米歇爾只好快快而去。等警長問到曾有個像通

緝中的人來過這裡之後，米歇爾早已不見蹤影了。

米歇爾身上沒有錢，卻請派翠西亞在一家飯店吃飯。中途他謊稱去打個電話，溜進一家咖啡館

的廁所，擊倒一個正在用廁的男子，弄到幾個錢，又回到姑娘身邊。但此時派翠西亞卻說要去赴一

個約會，米歇爾又用偷來的車送她去赴約。

目睹她和那個找她的美國記者親熱得不亦樂乎，他心裡很不是滋味。可是回到派翠西亞住處，兩人又和好如初，鑽在被窩裡一直玩耍到第二天中午……

午後，派翠西亞外出有事，米歇爾又偷了輛敞篷車送她。路上他差點被人認出他是正在被通緝的兇手。好在他機靈聰明，不僅沒被抓住，逃跑之中還順手敲詐到幾個錢，帶派翠西亞去看了場電影。從影院出來，天已很黑，又設法偷到一輛小車兩人輪著開，玩得很開心。在一家露天咖啡座，米歇爾終於又見到欠他錢的那個朋友，朋友答應設法把支票兌換成錢還他，同時又介紹他和派翠西亞可以到一個瑞典女人家去過夜。

在瑞典女人家住下，電話卻無法往外打，他就叫派翠西亞出去買份報紙。誰料派翠西亞趁外出買報紙的機會，給警察局打電話告發了米歇爾。回來後，她實話實說，告訴他她並不愛他，現在警察就要來抓他了。米歇爾對此並不覺得驚訝，也不打算逃跑，反正已經什麼都完了，逃到哪兒都是這麼一回事。

第二天清晨，米歇爾朋友把錢給他送來，並勸他趕快離開這裡。可是米歇爾表示什麼地方也不想去，他實在是「精疲力盡」了。

這時警察已經追尋到這裡，米歇爾撿起朋友臨走前丟給他的一支手槍，走到屋外，剛想再走幾步，警察朝他一陣猛射，他連中數彈，跟蹌幾步，最後倒在大街上。

派翠西亞趕到他跟前，他已不能說什麼，朝她做了個鬼臉，好不容易吐出「眞可惡」幾個字，

頭一歪就死了。

派翠西亞不懂他說的是什麼，回頭又像是問別人又像是問自己，自語道：「可惡？什麼意思？」

就是這麼一部既沒有什麼故事情節，又沒有什麼激盪人心對話的影片，竟然在當年的法

國影壇掀起一場軒然大波。

其實，高達的影片並沒什麼使人感到非常驚奇的地方，只是像所有新浪潮電影一樣，從

根本上否定了傳統的敘事模式，代之以雜文式的新穎敘事技巧，將各種各樣的生活素材天衣

無縫地進行相互拼貼，從而達到一種更眞實的美學境界而已。

由於人們所習慣的審美心理已形成一定的固有定勢，總以爲影片一定非要十分明確地按

照傳統的社會道德觀念，塑造出各種各樣的正面和反面人物，可是高達卻沒有依照「好人」

和「壞人」的模式去表現他的人物，而是完全按照現實生活中的人物自身的言行舉止來表現

他們的。如果說米歇爾是個我行我素、隨心所欲的人，想偷就偷，想殺人就殺人，想和女人

混就跟女人混，可是到了最後他還是死在警察的槍口下，這又使他變成一個十分可憐可悲的

悲劇性人物形象；而和他在一起的派翠西亞，先是幫他偷車，和他一起混，爲了保護他竟對

警察撒謊，但到最後又去告發了他。按傳統觀念，她的這一行爲應該是正當的「好人」行

為，但影片卻讓觀眾感到她的行為是一種出賣朋友的行為。至於那個警長最後開槍打死米歇爾則完全是為了表現自己。其實這時的米歇爾早已不願再逃跑了，不用開槍也能抓獲他，可他卻開槍了，難怪米歇爾最後要說：「真可惡！」讓人更感到奇妙的是，這個打死米歇爾的警察竟對派翠西亞解釋說，米歇爾是在說她「可惡」。

作為警察，他竟也認為告發朋友是種「可惡」行為，這不能不使人深思，這是個怎樣混亂的社會狀況。

沙特的存在主義哲學觀點，認為存在先於本質。《斷了氣》中的人物正是先以他們自身的行為展示他們的存在，至於他們各人本質如何，存在已說明一切，勿用多說了。也許大概就是影片的這一哲學觀符合了沙特的存在主義思想，故而獲得了他的高度評價。

《斷了氣》在表現形式上似乎和高達所表現的人物一樣，隨心所欲，完全不按照故事發生的因果關係構思排列，大大小小事件之間沒有任何聯繫，就像現實生活常見的一樣，各種事情的出現是無法預知的。鏡頭與鏡頭之間的連接不用任何技巧，直接切入切出，甚至打破常規自由跳接，不在乎景別大小和遠近，所以有人甚至認為這是因為高達第一次拍長片，不會剪輯造成的「錯誤」。但恰恰相反，這樣的剪輯正是高達的最後選擇。他曾這樣說過：「我認為自己是個雜文作家，我用小說的形式寫雜文，或者用雜文形式寫小說；我不過非常輕而易舉地將它拍成了電影，而不是將其寫下來。」

這段話非常準確地揭示了高達的創作風格。雜文的美學觀念「雜」是很重要的一個特點，而高達用攝影機確實「寫」出了非常之「雜」的《斷了氣》，他這樣做完全是為了闖出自己的獨特風格。他說：「已經出過布雷松，《廣島之戀》才剛剛出名，一種特定的電影已經走到頭了，因此，我們畫了句號作了結。我們還指出，一切都是允許的。我要做的就是，從傳統的故事出發，再一次去重複已經存在過的電影，不過是換個方式罷了。我還要造成這種印象，即人們是第一次發現或者新近感覺到了這種電影方法。」

如果是這樣的話，我們完全不必為他在創作上的標新立異而感到驚訝了，這只不過是個聰明、調皮而又年輕導演的藝術「技倆」而已。

高達以《斷了氣》一舉成名之後，一直不停歇地拍片，既有繼續玩弄新「技倆」的新浪潮之作，也有向傳統電影模式屈服的商業片，但他的作品總免不了強烈的政治色彩。一九六八年五月，法國掀起一場學生運動，高達不僅捲入了這場「五月風暴」，而且拍攝製作了多份「電影傳單」，為這場學生運動推波助瀾。他的這種「政治嗜好」後來始終沒變，而且拍攝的影片內容也越來越抽象。

一九八三年，他的《芳名卡門》問世，再度引起轟動。當有人問起為什麼要借用梅里美小說中這個吉普賽姑娘的名字時，他的回答非常微妙且耐人尋味。他說，借用這個家喻戶曉動人的女主人翁名字，只是想以此來引起觀眾關注他所窺視的世界，思考他所提出的問題。

在電視日益偏愛華麗詞藻的時代，他作為一個普通電影工作者最感興趣的「不是事物存在之前，而是給它取名之前」。他最喜歡拍攝的就是「那些行將滅亡」，或是尚未存在的事物」，有鑒於此，《芳名卡門》的真正片名應該叫「有姓之前，有語言之前」，副標題為「演奏卡門的孩子們」。這部影片雖然有個比較簡單的故事情節，但大部分觀眾看過之後仍然表示沒搞清楚誰是影片的主角。這並不奇怪，高達的作品內容向來是見仁見智，可從不同角度進行理解的。

然而這部影片的音響效果及音響和畫面的處理卻引起大部分人們的格外關注。高達在影片中將音樂和生活中的各種噪音獨闢蹊徑地加以運用，在「音畫錯位」的表象之下，隱藏著他所要表現的深刻內涵。在「新浪潮」初期，他的探索主要還是在畫面的拍攝和剪輯上，以複雜多變的敘事結構探討電影語言的新形式，那麼進展到八〇年代，音響世界和影像世界的聯繫和比較，則是他重點探索的問題。他說：「世界發出了噪音，我們怎能不表現它呢？」《芳名卡門》就是他探討音像關係的實驗之作。對這部探索之作，評論家給予很高的評價，稱其為「音響革命的代表作」，是「音響革命富有詩意的宣言」，它宣告了電影從無聲發展到有聲之後，正在跨入第三個發展階段——音響時代。大概正因為輿論如此之高，一九八三年的威尼斯國際影展評委毫不猶豫地將金獅大獎及評委會特別獎授予了該片。

「左岸派」的驚人之作

巴贊的《電影手冊》為法國影壇培育了一批富有創新精神的青年導演，楚浮、高達等人所掀起的「新浪潮」電影運動大大推動了電影語言的發展。但是在法國電影史學家喬治·薩杜爾所開列的「新浪潮」人員名單中，卻沒有把另一個不可忽視的「新浪潮」派別成員的名單列在其中，那就是以亞倫·雷奈為首的一批「左岸派」小組成員。這批成員中有導演亞倫·雷奈、阿涅斯·瓦達爾、克里斯·馬爾凱、新小說派作家亞蘭·羅布──葛利葉、瑪格麗特·杜拉等人。由於他們經常聚集在塞納河的左岸，人們就稱其為「左岸派」。其實他們之間並沒有組織什麼「小組」，只是他們的藝術趣味相投，而且都與文學有著密切的關係，但他們拍攝的電影卻絕不改編自任何一部現成的文學作品，只採用專門為電影寫作的劇本進行拍攝。因此他們的電影又被稱作「作家電影」，與楚浮等人的「作者電影」遙相呼應。

「作者電影」和「作家電影」有一個很大的區別就在於，「作家電影」和他們的文學作品一樣，非常注重對人的內心世界的開掘和表現，而且特別擅長運用銀幕形象表現知識分子複雜的潛意識心理，也即我們常說的「意識流」電影。從這一點來比較，楚浮等年輕導演的「作者電影」就稍稍遜色了些。所以當人們說起「作家電影」，或者提到「左岸派」這一派「新浪潮」時，銀幕上的「意識流」就成了他們最顯著的藝術特徵之一，最具代表性的作品就

是瑪格麗特·杜拉編劇，由亞倫·雷奈導演，一九五九年拍攝的影片《廣島之戀》。

瑪格麗特·杜拉，一九一四出生，在巴黎所受的良好藝術教育，使她於四〇年代就成為一名小說家。五〇年代法國興起「新小說」派運動，她是這一文學派別中的著名人物，中國讀者熟悉她，乃是因為她的那篇自傳體小說《情人》被改編拍攝成電影的關係。她的小說語言具有散文化的美學特徵，喜歡用第一人稱詠嘆式地進行敘述，而敘述的主要內容乃是腦海裡意識流激起的浪濤。而意識流的顯著特點，就是其時間和空間的絕對自由地轉換與交錯，不受任何客觀因素的影響和限制。當她和她的朋友們聚集在塞納河左岸，談論起右岸《電影手冊》周圍的一批電影新人所拍攝的電影短片時，他們完全自信，如此般的影片他們也能拍攝出來。於是杜拉沒幾天就交給了雷奈一部電影劇本——《廣島之戀》。

亞倫·雷奈，這位比杜拉小八歲的青年電影導演，一九四三年代畢業於高等電影學院，在短短的兩三年內拍攝了一批有關藝術家生平及創作的藝術性紀錄片，《梵高》、《高更》、《戈爾尼卡》、《雕像也在死亡》等。一九五五年他拍攝的《夜與霧》，對德國法西斯集中營的慘無人道進行了深刻的揭露，引起人們對他的關注。五〇年代末新浪潮電影運動的興起，更激發了他的創作潛力，《廣島之戀》是他的第一部長片，也是他作為「新浪潮」導演的第一部成功之作。

《廣島之戀》以充滿簡短的下意識的閃回鏡頭，表現了一個法國女演員在日本廣島拍片期

間和一個日本建築工程師的短暫愛情故事。在這愛情故事展開的同時又摻入回憶的內容：她

在第二次世界大戰期間與一個德國士兵的情感生活——

模糊的特寫鏡頭，一個灰色的東西在蠕動，上面布滿顆粒，這些顆粒又不斷變幻，時而

像露水或汗珠，時而又像可怕的原子彈爆炸後飄落的塵土……

鏡頭漸漸清晰，那是一對裸體男女相互纏繞在一起的肩膀和脊背。

他們緊緊擁抱著，交談著，然而我們什麼也聽不清。偶然從幾句呻吟般的話語中我們能

辨別出幾句：

男：你在廣島什麼也沒看見，什麼也沒看見……

女：我看見了，都看見了。

隨著女人的聲音，銀幕上突然出現一九四五年廣島遭原子彈轟炸後的恐怖景象——

炸毀的房屋、燒焦的泥土、灼傷的皮膚、永遠無法癒合的創口……

鏡頭畫面逐漸清晰，這對男女的故事也就漸漸顯現了出來。

一九五七年，這位法國女演員到日本參加拍攝一部宣傳和平的影片。就在回國的前一天，在咖啡館和一日本建築師相遇。可能是兩人在第二次世界大戰期間都有過共同的不幸遭遇，很快激發起他們情感上的相互同情和愛慕之情，並迅疾跌入愛河之中。

這個不知姓名的日本建築師不由使她想起初戀的情人，一個占領法國國土的年輕德國士兵。在與建築師的交往中，她不由地時常要把他與「他」混同了起來。

那是十四年前的事了。在她家鄉法國小城納威爾，和一個二十歲的德國士兵相愛。他們的愛情不能公開，只能偷偷地進行。他們準備逃到國外去結婚成家，可是就在納威爾解放前一天，他被法國抵抗戰士打死。她發瘋似地撲倒在他的屍體上大聲哭喊他的名字。

納威爾的居民於是把她當作法奸處理，剃光頭髮、關進地窖……

她把今日的日本情人，當成昔日的「他」，痛苦地向「他」敘述當年所發生的一切。

日本情人打了她一記耳光，把她從昔日的痛苦回憶之中喚回到今日的現實中來。可是現實同樣使她感到痛苦——明天即將又要和他分手。

深夜，兩人在廣島街頭來來回回徘徊了一夜。

終於要分別了，他們彼此呼喚著對方：

他：這是妳的名字，納威爾！

她：這是你的名字，廣島！

他：納——威——爾！

她：廣——島！

一九九六年三月三日，瑪格麗特‧杜拉逝世於巴黎。這位被稱作「難以描述的女人」的一生，都是在不斷攀登中度過的。對她而言，任何「邊界」都不存在，在愛情和環境之間沒有邊界，在小說、電影、戲劇、新聞……之間同樣不存在邊界。她自由自在地在愛情和環境之間毫無保留地傾訴著對異國情人的思念和愛慕，同時她又在文學和戲劇、電影之間任意地發揮她的才能。她的四十餘部小說、近十部影劇作品，猶如她審視自己的一面鏡子，分不清哪些是她虛構的，哪些是她自己的，在真實與虛構之間同樣不存在什麼界限。《廣島之戀》一問世即引起影壇的轟動，其一半原因與杜拉獨特的濃烈而又鏗鏘的對白語言不無關係。評論界就曾這樣說過：「讀她的書，看她的電影，需要的是耳朵，而非眼睛。」影片中大段的內心獨白，禱文式的疊句，詠嘆式的朗誦，這是在其他任何影片中難以見到的。但杜拉卻把這些「新小說」文學語言帶進了她構想中的影片之中：

你看，這是一個可以告訴別人的故事，

我把我們的故事告訴了他，

今天晚上在這個陌生人面前我對你是不忠實的，

我把我們的故事告訴了別人，

我沒有完全死，

你沒有完全死，

十四年了，我再也沒有嘗到……不能實現的愛情的滋味，

自納威爾以後。

看我怎樣正在忘掉你……

看我怎樣已經忘掉你！

伴隨著這段獨白，我們看到影片中的女演員在咖啡館，斷斷續續語無倫次地向她的日本情人傾訴了自己的初戀之後，回到住處，以這段獨白痛苦地自責自己對過去的忘卻。

其實這段獨白正隱藏著編劇對人生、歷史的哲理思考。瑪格麗特‧杜拉告訴人們，忘卻過去固然意味著歷史將會重演——這在影片開端男女主角關於「記憶」的一段爭論已經說得很清楚，但她同時又勸解人們，「忘卻」是必然的，而且是必要的。人們不能永遠生活在「記憶」之中，忘卻過去，也即意味著新的生命的開始。

大概正因為影片多處出現這樣的曖昧多義的思想主題，一會兒告誡人們不能忘卻過去，一會兒又說「忘卻」是必然的、必須的，又同時涉及到愛情、戰爭、和平等問題，所以影片問世之後一時引起廣泛的議論。有人讚其為「空前偉大的影片」、「也許和《大國民》同樣重要」、「是一部超前了十年的影片，它使所有的評論家失去了勇氣——它將對以後的電影產生怎樣的影響？」但同時也有評論家批評它是「一部很糟糕的影片」、「一部非常令人厭煩的、

浮誇的、充滿最遭人恨的電影作品」。

就在這一片爭論聲中，這一年的坎城影展評委會卻把評委會大獎授予了《廣島之戀》。評委們一致認為這絕不是一部淺顯的平庸之作，是一部與傳統電影有著顯著區別的「現代電影」。影片所採取的新穎的敘事技巧，巧妙地把時空交錯的「意識流」呈現在銀幕上，導演則完美地把握了視覺畫面和聽覺語言之間的平衡，世界不再是被一個無所不知的「講述者」來獨自描述了，世界客觀地存在於人們的腦海裡，深藏於人們的潛意識裡。把深藏於人們潛意識中的「心理世界」表現出來，這就是現代電影的美學特徵。

如果從這一美學角度評價《廣島之戀》，瑪格麗特‧杜拉和亞倫‧雷奈的這部烙上新浪潮左岸派「作家電影」印記的影片，完全可稱作現代電影的「開山之作」。

對於杜拉來說，她希望觀眾在銀幕上「聽」到她來自心靈的自言自語；但對於導演雷奈來說，使觀眾透過銀幕「看」到另一個世界──人物的心理世界，則是他所要探索的目標。

現實、回憶、幻覺，這三個不同時空的視覺形象，導演運用不同的剪輯手法將它們組合在一起，形成心理的「現實世界」，在這個「現實世界」裡，時間和空間的概念完全是心理化的，可以任意地擴展、延伸，或者相反。例如女演員在和她新結識的日本情人在一起時，恍惚間會把兩個男人混同起來，當她擁抱他時，會以為他是她從前的情人──一個年輕的德國士兵。詠嘆式的畫外旁白，會使觀眾認同她的「錯覺」。時空的交錯使心理和現實的界限被打

破，觀眾在導演巧妙的引導下，和影片一起來回於現實、回憶和幻覺三個不同的時空之間。

正如一位電影史學家所說：「就連觀眾也不得不以新的方式去感受這些影片了。」

「新浪潮」電影將鏡頭伸入到人們複雜的內心世界，並將其在銀幕上直觀地展現出來，這不能不說是一次巨大的飛躍，特別是為達到表現複雜心理世界而發現的新手段——意識流鏡頭、變速攝影、主觀鏡頭、內心獨白等，突破了傳統電影的一元化結構模式，以多元結構，雙線或多線交叉，明暗穿插，聲畫同步或非同步，將時空顛倒或大幅度轉換，從而大大豐富了電影的表現能力。亞倫·雷奈和瑪格麗特·杜拉的《廣島之戀》正是運用這些新浪潮電影手法創造出的「作品」。它的經典性也就在此——藝術上的創新。一直到一九七九年，法國電影藝術與技術學院仍然對它情有獨鍾，將這部二十年前的影片列入「法國十大佳片」的名單之中。

「三無」之作 《去年在馬倫巴》

一九六一年，亞倫·雷奈和「新小說」派領袖人物、作家亞蘭·羅布—葛利葉合作，創作、拍攝了一部無理性、無情節、無人物的「三無」影片《去年在馬倫巴》。

他們的合作非常有默契，羅布—葛利葉所寫的劇本，是完全按照電影樣式創作的一部電影小說，正如作家自己所說，「寫的不是『故事』」，而直接寫所謂分鏡頭劇本，就是說描寫電

影片沒有任何故事情節可言：

一家大旅館，那種豪華型的國際大旅館，巨大的巴洛克風格建築，裝飾奢華但淒涼，處處皆是大理石製品，圓柱，鏤刻著花枝圖案，鍍金的壁爐，雕像，佇立不動的僕人。

住客匿名，個個文雅有錢，整日無所事事，他們認真而無熱情地遵守種種嚴格的規定：有法則的各種智力遊戲、紙牌、多米諾骨牌……上流社會的舞會、空無內容的談話、或手槍射擊等等。在這個封閉的、令人窒息的天地裡，人和物好像都是某種魔力的受害者，猶如在夢中被一種無法抵禦的誘惑所驅使，企圖改變一下這種駕馭和設法逃跑都是枉費心機。

一個陌生人從一個客廳閒逛到另一個客廳，有的客廳濟濟一堂，人人拘謹做作，有的客廳空蕩無人。他跨過一道道的門，碰到一面面鏡子，沿著長得不見盡頭的走廊向前走。一路上他的耳朵無意在這兒那兒聽到一些隻言片語。他的目光從一張陌生的臉掃到另一張陌生的臉，但總要不斷回到

影的一個個鏡頭，就像在我腦子裡過一遍電影，當然包括台詞和相應的聲響。」

羅布—葛利葉從他接受製片人建議，答應和雷奈合作一部電影後，他透過一個鏡頭的描寫，即著手劇本的寫作。他說他絕不會去寫那些「老掉牙」的電影故事，「表現了一男一女心心相印的經過，一個追求，一個抵制，但最後結合在一起，好像早就如此似的」。雷奈拿到本子後，幾乎沒有作什麼改動，拍攝了這部早已在作家頭腦裡形成的影片。

一個年輕女子的臉上。她也許是這個金碧輝煌的牢籠裡還有生氣的美貌女囚徒。於是他向她提出辦不到的事，尤其在這個沒有時間概念的迷宮裡更是顯得難上加難：他爲她設計了一個過去，一個未來和自由。他對她說他們已經相識，他和她在一年前已經見過面，他們已經相愛，他現在來赴她所確定的約會，他將把她帶走。

陌生人是一個平庸的誘奸者者呢？還是一個瘋子？要不然他只是搞錯了人？不管怎麼說，年輕女子開始只當是鬧著玩，一個普通的玩笑，只覺得好笑。可是這個人卻不是鬧著玩的。他執拗、嚴肅，確信眞有其事，並且一點一滴地加以披露，他固執己見，他出示證據……年輕女子一點一點地、勉爲其難地作出讓步。後來她害怕了，她強硬了起來，她不願意離開她所生活的虛假而安逸的天地，因爲她已經習慣了，對於她來講，這個天地的代表是另一個男人，此人對她體貼而疏遠，但已看破紅塵，他監護著她，也許是她的丈夫。可是陌生人講得煞有介事，前後一致，越來越無可辯駁，越來越眞實。再說，現在和過去已經犬牙交錯在一起分不清了，三個主要人物之間日趨緊張的關係在女主角的精神上產生了悲劇性的幻覺：強姦、謀殺、自殺……

其後，她突然讓步了……實際上她早已讓步了。她試圖作最後一次躲避：給她的保護人最後一次重新控制她的機會，在這之後，她好像接受成爲陌生人所期待的人物，跟他一起出走，去尋找某種東西，某種尚無名狀的東西，某種別有天地的東西……愛情、詩、自由、或許死亡……

亞倫・雷奈對劇本的構思意圖心領神會，調動了所有能挖掘到的電影藝術手法，將這個撲朔迷離的「沒有劇情故事的故事」搬上了銀幕。他大量運用光影變化、黑白對比、鏡中映像、模糊畫面、不連貫的語句、笑聲、混亂的噪聲，以及長時間的靜默和夢幻般的音樂，加上無任何技巧性的閃回鏡頭隨意剪輯，把回憶、幻覺、現實等不同時空的場景無邏輯地交織在一起，製作成了這部完全以形式替代內容的現代主義電影。導演雷奈承認：「這是一部拍完鏡頭素材後，可以用二十五種蒙太奇方案去處理的影片。」

作為觀眾同樣可以如此，可以像觀摩欣賞一尊擺放在展廳的雕塑作品那樣，自由地選擇各種不同的角度，或近或遠，或左或右，或前或後……對其進行觀賞。

至於影片的涵義到底是什麼，編劇羅布─葛利葉在劇本正文開始之前有一段耐人尋味的「作者導言」，其中有這麼幾句：

「大概電影正是為這類敘事而產生的表達手段。影像的基本特徵出現在人們的面前，而文學擁有一整套的語法時態，可以把事情前前後後布局妥當。我們可以說在影像上語言的時態總是『現在式』：顯而易見，人們在銀幕上看見的事情是正在發生的事情，我們看到的是一舉一動，而不是對這個舉動的彙報。……但據說，如果對每一個場景不作一定的『解說』，說明事情發生的時間和客觀的現實性，觀眾有可能摸

不著頭腦。但是，我們決定相信觀眾的理解力，讓觀眾自始至終陷於純主觀的想像中。這樣，可能會出現兩種態度：一種態度是，觀眾竭力恢復某種「笛卡兒」格局，儘可能弄清來龍去脈，使之合情合理，那麼這樣的觀眾大概會認為這個電影難懂，如果不說無法理解的話；另一種態度則相反，觀眾隨遇而安，隨著眼前展現的異乎尋常的影像，隨著演員的聲音，隨著音樂，隨著鏡頭剪輯的節奏，隨著主角的激情，而進入電影：這種電影只需要觀眾的感受性就行了，即他的視覺，感覺，任憑被感動就行了。他感到影片中所講的故事是最現實的，最真實的，最符合他日常的情感生活，如果他擺脫成見，擺脫心理分析，擺脫那些老一套的小說或電影給他灌輸的粗劣得令人作嘔的理解框框，其實這些理解框框是最抽象不過的。」

羅布—葛利葉的這段話，第一，說明了這是部不同於一般傳統敘事文學或電影的電影作品，它敘述的是現在正在發生的事情，所以無法預設事情的前因後果，只能往下看了再說。就如站在窗前觀望街景一樣，看見的都是正在發生的一切，所以無情節、無人物，也無理性可言。第二，作者力圖要觀眾拋棄原有的欣賞習慣，擺脫「老一套」的框框，不要去追究什麼情節發展、人物性格，以及理性的概念等等，只要隨著銀幕上所展現的一切去感受就行了。

《去年在馬倫巴》以非理性的心理連續性畫面，替代了傳統的敘事邏輯，雖說在電影語言的開掘和探索上有一定的成就，但它同時也把非理性主義思潮引入電影創作之中，誇大創作過程中的自發性和隨意性，把電影藝術變成創作者的「自我表現」，這無疑取消了藝術反映生活的功能，而且對已有的傳統表現手法全部予以否定，弄到最後勢必要被廣大觀眾所拋棄。

作為電影導演，如果說亞倫‧雷奈的《廣島之戀》還有一點反核戰爭的積極意義的話，那麼這部《去年在馬倫巴》則純粹是部無任何意義可言的作品，充其量不過是在電影表現手法上有一些創新而已，除此以外，只能說這是一部把電影藝術引向死胡同的作品。事實也是如此。亞倫‧雷奈若干年後所拍攝的《我的美國舅舅》，已完全恢復了傳統的敘事模式，而且內容上也有一定的思想意義。這就證明，探索是需要的，但探索永遠不能遠離觀眾的欣賞習慣，否則等待著你的就是被無情地拋棄。

對「新浪潮」電影的一點反思

每一次電影新思潮的興起，是和當時電影藝術所處的社會環境，以及電影自身的技術發展有著密切的關係的。這裡所說的社會環境，包括哲學思潮、社會心理、政治經濟狀況、觀眾的審美趣味等多種複雜的因素。當某個環境因素上升到主要因素時，它就會對電影藝術的發展產生影響，甚至起導向作用。例如，當聲音作為一項重要的技術因素進入電影藝術領域

後，它必然對電影的戲劇化思潮起了決定性作用。好萊塢三、四〇年代電影基本上都屬戲劇化的電影模式，它充分利用戲劇藝術的假定性美學特徵，在銀幕上大量製造脫離社會現實的「夢幻世界」，麻痺人們鬥志。第二次世界大戰後，歐洲的政治經濟狀況和社會思潮又必然導致義大利新寫實主義電影的興起。而在社會發展的一般情況下，一個時代的哲學思潮往往對處於這一時代發展階段的電影美學思潮有著巨大的影響和積極作用。如馬克思主義哲學思想進入十月革命的蘇聯之後，愛森斯坦、普多夫金等電影藝術家他們所創作的電影作品就富有濃烈的無產階級革命朝氣，給人以積極向上的奮進感。而第二次世界大戰之後在歐洲興起和流行的存在主義哲學思潮，以及佛洛依德的心理學，對法國「新浪潮」電影的興起有著積極的推動作用。

存在主義作為一種現代哲學思潮，它以自我的精神存在為中心，強調個人「絕對自由」，個人「存在先於本質」，認為個人與社會是敵對的，人與人之間是互不理解的，甚至「他人即地獄」。佛洛依德的心理學強調下意識對人的行為的支配作用，尤其是人的性本能潛意識幾乎支配了人的一切行為，夢境和幻覺則是人的潛意識的自然流露。正是這些哲學、心理學思潮影響了戰後一代人的思想。電影藝術家當然也在受影響之列，於是他們就把表現矛盾狂亂的內心活動視為作品的主要內容，因為這些內心活動正說明他們的「存在」。為了表現這些所謂的「存在」，他們熱衷於「潛意識」的「銀幕化」表現手段，以「自由聯想」為電影藝術構思

支點，以無情節無人物無理性爲影片的內容，把電影藝術純粹當作一種「自我表現」的工具。

楚浮、高達等人，因爲他們長期受巴贊的紀實主義美學影響，所拍攝的電影雖然強調「個人風格」、「自我表現」，但還沒有沉迷於「下意識」的肆意表現中去，銀幕形象基本上還是非常寫實的紀實風格。而「左岸派」的那些作家、導演們在「內心的寫實主義」口號下，實際上完全拋棄了傳統的寫實主義，沉醉在「下意識」的創作快感之中，而且越陷越深，最後導致出現了像《去年在馬倫巴》這樣的使人難以接受的完全非理性化的影片。

如果說，要總結一下「新浪潮」電影在電影美學有什麼可取之處的話，那就是「新浪潮」電影闖入了人的內心世界，在銀幕上再現了人的意識，也即電影美學家所說的「意識銀幕化」。爲了在銀幕上將人的複雜心理活動直觀地表現出來，「新浪潮」的藝術家探索到許多新的藝術形式和表現手法。例如，它突破了傳統的一元化結構模式，以多元化結構形式，雙線或多線交叉，明暗線穿插，時空顚倒，或大幅度轉換，以及聲畫同步或非同步等手段構成開放式的電影框架，然後以各種拍攝方法——變速、變焦、主觀鏡頭等，將鏡頭伸入到人的內心世界，最後採取「跳接」、「閃回」等剪輯方式，將「意識」直觀地表現在銀幕上。從這一點意義上說，「新浪潮」電影對七、八〇年代電影的心理化美學趨勢，是有著不可抹煞的貢獻的。

8 「政治電影」的走俏

「政治電影」的興起

「新浪潮」電影的興起，曾對寫實主義電影創作形成很大的衝擊，然而對於一些堅信寫實主義藝術生命力的藝術家來說，他們認為「新浪潮」電影只不過是一種曇花一現的現象，是藉由非理性主義思潮掀起的一股潮流，一旦潮退浪靜後，傳統的寫實主義電影依然會重新占領影壇。尤其是義大利新寫實主義電影的藝術家們，他們鄙視那些背離新寫實主義電影傳統的導演，面對「新浪潮」的衝擊毫不動搖自己的信念，堅持繼續探尋摸索新寫實主義創作的新題材、新手法，從深度和廣度上提高新寫實主義電影的思想內容和藝術水平。只要一旦時機成熟，發展和深化了的新寫實主義電影必然會重新登上世界影壇。

這樣的機遇終於來臨。發展和深化了的新寫實主義電影在六○年代末、七○年代初，以其嶄新的面貌出現在人們的眼前——那就是一批具有強烈政治批判性特徵的「政治電影」。其代表作有：法蘭西斯科·羅西的《馬太伊事件》、達米阿諾·達米亞尼的《一個警察局長的自

白》、艾里奧·彼特里的《工人階級上天堂》等。

「政治電影」作為一種電影新樣式的名詞，首先並不出自義大利，而是來自一部法國和阿爾及利亞一九六九年合拍的影片《Z》。該片以一九六三年五月二十二日希臘統一民主左翼黨議員戈里奧斯·蘭布拉基斯被右翼軍人勢力殺害的真實事件為原型創作拍攝的，同時也反映了一九六七年希臘「黑色上校團」執政前後各派政治力量間的複雜鬥爭。影片批判的矛頭鋒芒直指暴虐的統治集團，形式上採用高度的紀實性藝術手法，輔以虛構的偵探片敘事框架，既注重了內容的真實性，又加強了影片的可看性。所以影片一推出，即引起各階層觀眾的關注和歡迎。在希臘，政府當局因影片有影射政府的嫌疑，立即予以禁映。可是事物的發展邏輯就是如此，「物極必反」，越禁止越有人要看，希臘不能上映，就到法國等其他國家放映。再加上發行商利用「禁映」的社會效應進行推銷，和新聞傳媒反覆宣傳，「政治電影」便開始在歐洲各國流行起來，其影響後來一直波及到美國、英國，出現了《總統班底》、《豺狼的日子》等一批「政治電影」。

然而「政治電影」的興起，並且立刻能在歐美等國迅速蔓延開來，絕不是一種偶然的電影現象，是有著多方面的複雜原因的。

首先，歐洲等國，戰後五○年代後期的經濟起飛並未能持續多久，堅持了十年光景就走向衰落，嚴重的社會失業問題又開始困擾百姓的生活。政府的黑暗腐敗，使得黑社會勢力趁

虛而入，激化了各派政治力量之間的勾心鬥角。在這樣的社會環境下，人們自然不會對沉湎於所謂心理探索的「新浪潮」式的電影產生興趣，而是希望電影能及時對社會上發生的一切予以反映，尤其是政治集團之間的明爭暗鬥，電影作為紀實性很強的藝術樣式應該予以深刻地揭示。

另外，沙特的存在主義哲學和佛洛依德的性本能心理學觀逐漸衰退，隨著科學技術的突破性發展，理性主義開始占領上風，完美結構主義思潮漸漸被人們所理解和接受。而政治電影所採用的結構方式基本上是按嚴格的邏輯結構為情節發展基礎的，不僅使觀眾看得懂，而且非常符合觀眾追尋瞭解真實的心理需求。

如果說，以上是經濟和哲學上的變化促成了政治電影的誕生，那麼，新寫實主義和新浪潮電影所創造的電影新手法則為政治電影的成熟準備了藝術上的條件，無論是其嚴謹的紀實性藝術效果，還是其人物心理的真實描摹，都與新寫實主義和新浪潮電影的美學特徵有著密切的淵源關係。

那麼，政治電影到底在哪些方面發展了新寫實主義的美學因素，又從哪些方面汲取和改造了新浪潮的美學特徵呢？

我們不妨結合一、兩部政治電影作品予以介紹。

《Z》——「政治電影」的發端之作

《Z》是一部被視作「政治電影」的發端之作，除了因它在內容上表現了鮮明的思想傾向引起社會大眾的格外關注外，它在商業發行上的成功，也直接影響和推動了日後政治電影熱潮的興起。

影片《Z》的導演（兼編劇之一）康斯坦丁·科斯塔—加夫拉斯，一九三三年出生於希臘雅典。還在他十歲的少年時期就開始嘗試到「政治」的厲害，就因他的帽子上被小夥伴畫上了鐮刀和鐵錘，結果在街頭被警察不問青紅皂白用警棍打了一頓。十八歲時，他想報考雅典大學，學校竟因他父親在第二次世界大戰期間曾參加過抵抗德國占領運動，將其拒之門外。就是這一簡單的政治背景，使他連一張駕駛執照都沒申請到。一九五二年，他不得不告別父母親，到法國巴黎上大學，攻讀文學。畢業後，又進入法國高等電影學院學習導演，從而開始了他的電影導演工作。一九六七年四月，他在回家鄉探望父母親的路途上讀到希臘青年作家瓦西里·瓦西里科斯寫的揭露左翼議員蘭布拉基斯被右翼軍人勢力殺害事件的紀實小說後，激起他的政治熱情，決心把它改編拍攝成電影，以最真實的直觀的藝術形象揭露這一事件的事實真相。

《Z》的故事內容是這樣的：

Z是某地中海國家的反對派國會議員，身為民族和平運動主席、奧運會冠軍、醫學博士，他受到廣大群眾和青年學生的擁護。他準備在最近的一次集會上發表演講，要求政府當局拆除設在本國的外國軍事基地。

集會遭到政府當局和憲兵隊的破壞和干擾。Z於講演完後，走出小會場時，遭到事先預謀好的兇手棍棒的猛烈襲擊，不幸遇害身亡。在整個兇殺事件發生的過程中，身著便衣的憲兵隊將軍和上校警察局長都在現場。可是他們都一致認為這是一次偶然的「車禍」。

迫於公眾輿論和Z派的強烈要求，當局委派了一名低級預審法官來審理此案，並授意他一定要以「車禍死亡」結案。誰料這位年輕的法官並沒有按照他們所授意的說法去做，而是認真地展開了調查，揭露出殺害Z的兇手是右翼勢力和警察、憲兵花重金收買的。國家總檢察長出面干預此事，勸其不要一意孤行，同時下達訓令：兇手可以公開審理；警察當局不屬法庭審理範圍，可由其內部自行處理；對集會的組織者要起訴指控他們「製造暴力」。

年輕法官不畏強暴勢力的恐嚇，堅持按法律程序辦事，分別判處兩名兇手十一年和八年有期徒刑。憲兵將軍和兩名警察上校、少校犯有蓄意行兇殺人和濫用職權罪。公正的判決使Z派的政黨一度上台掌權。可是好景不長，軍人集團很快發動軍事政變，將政府大權奪到手，迅即撤銷訴訟和判決，兩名兇手被無罪釋放，年輕的預審法官卻被撤

職，接著證人一個個莫名其妙地失蹤或死亡，曾經積極報導事件真相的記者被捕入獄，Z的助手被流放西印度群島……

軍政當局悍然發布禁令：不准留長髮、穿超短裙、罷工，現代音樂、亞里斯多德、沙特、托爾斯泰的作品被列為禁書，甚至民間藝術、現代數學也被禁止……

獨裁統治的黑暗又籠罩了該國的上空。

年輕氣盛的導演加夫拉斯如同他影片中的預審法官一樣，毫不含糊地把蘭布拉斯基（即片中的Z）之死案件如實地搬上銀幕，這件事本身就很能引起社會大眾的關注，更何況他採用的又完全是逼真的紀實性藝術手法進行拍攝，真實地再現這起剛過去幾年的案件之發生和審理過程，並且把矛頭直指仍在台上的希臘軍人集團，這不能不使影片一出來就產生一定的轟動效應。雖然Z沒有採用真實姓名，但明眼人一看都會知道Z就是蘭布拉斯基。而且Z字母在希臘文中有「仍然活著」的涵義，無疑又增加了影片的戰鬥性和針對性。加夫拉斯甚至還在片頭打上這樣的字幕：「此片故事如與任何真人真事相應，絕非巧合，而是有意為之」，以此說明他的影片絕不是虛構之作。政治態度上的鮮明性，更加強了影片的批判力量。

《Z》雖然是一部政治批判意識很強的影片，但同時也具有很強的可看性，要比以往的政治片略勝一籌，這也是加夫拉斯獨特的創作風格之一。

他很注重影片的大眾性審美情趣，巧妙地運用偵探片的外在形式，來表現真實的政治事

件，把紀實與虛構有機地融爲一體，開創了政治偵探片這一獨特的電影樣式。影片以法官的調查過程爲情節發展線索，同時穿插記者、證人、目擊者的回憶，使情節跌宕起伏，懸念不斷產生，加之拍攝完全採用實景和現場錄音，逼眞感得到大大加強，如龐大的群眾示威場面、軍警鎮壓抗議群眾的場面，無不使觀眾身臨其境，切身感受到現場的眞實感效果。

主演《Z》片的是法國著名演員伊夫・蒙當，他的表演幾乎無任何「表演」痕跡，從外形到氣質，把Z的政治家風度非常貼切、眞實地表現了出來。

加夫拉斯不僅充分發揮和調動演員的表演，同時他又很自然地把「導演」隱匿到幕後，使影片就像事件發生的眞實過程一樣，再現當時當地的環境和人物。他既沒有像「新浪潮」導演那樣以「作家電影」或「作者電影」自居，導演主宰一切，隨意運用各種電影技巧，也沒有像新寫實主義導演那樣以單純的紀實手法束縛手腳，拘泥於簡單的平舖直敘。他在追求眞實效果的基礎上，非常巧妙地運用一切電影技巧，而且運用得不露任何痕跡，將表演、導演等藝術手段天衣無縫地融化在整部影片的創作之中。正是這樣的「無導演」、「無表演」等高超藝術手法的巧妙運用，使電影的眞實性和逼眞度得到大大加強。

《Z》影片非同尋常的眞實感，和其強烈的批判性，使它在一九六九年一出現就引起社會大眾的歡迎和評論界的好評，獲得該年度多項電影大獎，其中有：坎城影展評委會大獎和最佳男演員獎，美國電影藝術和技術學院最佳外語片、最佳剪輯兩項奧斯卡金像獎，紐約影評

協會最佳影片和最佳導演獎，好萊塢外國記者協會最佳外國影片金球獎，全美影評家聯合會最佳影片獎。如此之多的獎項授予《Ｚ》片，固然是對影片編導者的肯定和嘉獎，但在某種意義上也反映了社會輿論對「政治電影」創作的鼓勵和支持，說明觀眾對寫實主義美學風格的影片仍然抱有非常巨大的熱情。

加夫拉斯得到這麼多人的支持和鼓舞，義無反顧地又一連拍攝了四部頗有影響的「政治電影」：《招供》(1970)，根據捷克前副外長阿圖爾・朗登回憶錄改編；《戒嚴》(1973)以一九七〇年烏拉圭城市游擊隊綁架和審訊美國情報局官員的真實事件改編拍攝；《特殊法庭》(1975)，根據法國一九四一年維希政府和德國納粹設立「特殊法庭」，審訊和迫害法共黨員的真人真事拍攝，該片獲當年坎城影展最佳導演獎；《失蹤》(1982)，揭露美國中央情報局策劃參與智利軍事政變，推翻阿連德政府的陰謀。該片獲當年度坎城影展金棕櫚獎。這些影片的連連獲獎，說明電影創作無形之中已進入了一個新的審美階段，那就是注重「政治電影」所具有的批判性、紀實性、心理性、故事性等多方面的美學特性。

「政治電影」的「仿真」技巧

《Ｚ》影片的批判性和紀實性是毋庸置疑的，如果要說明政治電影的心理性和故事性美學特徵，可以以義大利影片《一個警察局長的自白》為例，進行分析。

《一個警察局長的自白》影片內容是這樣的：

警察分局局長蓬納維亞曾三次抓獲黑手黨頭目羅蒙諾，但最後都被法庭判以「無罪」釋放。這次他決定採用「借刀殺人」的手法，除掉這個黑勢力的頭面人物。

他秘密地從瘋人院放出羅蒙諾以前的同夥利普馬。

利普馬的妹妹塞萊娜曾被羅蒙諾無理強暴，從此兩人之間結下深仇。蓬納維亞放「虎」歸山，就是想利用利普馬的復仇心切，借他的手幹掉羅蒙諾。

利普馬果然如警察局長蓬納維亞所料，一出瘋人院就設法弄到槍，上門去找羅蒙諾替妹妹報受辱之仇。可是，誰料羅蒙諾事先得到風聲，早已躲到了別處。在一陣激烈的槍戰中，利普馬只打死幾個保鏢，自己卻中彈流血過多而身亡。

蓬納維亞「借刀殺人」計謀未成，自己倒成了檢察官屈昂尼的調查對象。

年輕氣盛的屈昂尼剛對這件槍殺案著手調查，便陷入層層迷霧之中。他的上司，即檢察長馬爾塔主動打電話給他，指出利普馬從瘋人院放出來肯定是有人故意這麼做的，暗示他這人很可能是利普馬的同夥。接著羅蒙諾約見他，針對他的多疑心理，提供許多有關蓬納維亞的「隱私」問題，誘惑他落入圈套。

屈昂尼到底年輕，缺乏經驗，他果然將警察局長列入「同謀犯」的行列，揚言一旦證據到手，

一定要判其坐一輩子牢。

警察局長蓬納維亞當然不會束手就擒，於是他指出屈昂尼有「玩相公」劣跡和其母有精神病史兩件事，威脅檢察官不要一意孤行，他將以「最惡毒的誹謗」回敬屈昂尼，使他一敗塗地。

檢察官和警察局長之間的關係一時變得非常之僵，水火難容。而真正的罪犯羅蒙諾卻逍遙法外，甚至想殺死利普馬的妹妹塞萊娜，來個斬草除根，免得她日後出庭作證，牽連出他和政界要人、司法當局、金融界相互勾結的罪惡行徑。

蓬納維亞設法找到塞萊娜，將她藏到一個秘密處。他把市長、銀行經理、某議員等人物以幻燈片一打在牆上，讓她辨認，證實這些要人都和黑手黨羅蒙諾有密切的交往。塞萊娜還告訴蓬納維亞，羅蒙諾不僅和這些政府要員商談過大宗房產交易，而且還準備將他們的對手——建築師梅里羅、莊園主季昂卡等人幹掉。

檢察官屈昂尼經過認真調查，證實不僅是蓬納維亞私自放出利普馬，策劃了那場「借刀殺人」的槍殺案，同時，還藏匿起關鍵人物塞萊娜，派人竊聽他的電話，企圖阻撓槍殺案的調查。於是他向總檢察長馬爾塔彙報，要對蓬納維亞提起公訴；同時，他也指出，市政當局的某些官員和羅蒙諾的關係非同尋常，需進一步深入調查。

馬爾塔立刻批准了他對警察局長的公訴，同時警告他，涉及到政府公職人員的腐敗醜聞等事，須謹慎處理，「你的任務就是調查利普馬的槍殺案」。

蓮納維亞被撤職，他給總檢察長留下一份「自白書」，然後找到羅蒙諾和其黨徒們的聚會處，拔槍擊斃了羅蒙諾。

羅蒙諾死了，蓮納維亞關進監獄，可是黑手黨依然在某幕後人物的操縱下繼續活動。

先是重要證人塞萊娜被人秘密綁架，殺害後毀屍於正在澆灌的水泥鑄件內。

接著是關在牢裡的警察局長蓮納維亞被人暗中捅死。

屈昂尼檢察官這時才感到，在羅蒙諾後面還有一個更大的人物在操縱這些罪惡行徑。他回憶起蓮納維亞曾提醒他：「還有誰知道塞萊娜的藏身地點？」這使他猛然想起，當時在接聽塞萊娜電話告訴她的住址時，總檢察長就在他身邊。

進一步的調查使他更感吃驚，馬爾塔總檢察長與羅蒙諾等人的關係非常密切，蓮納維亞的死也和他有直接關係。面對這樣的事實真相，屈昂尼感到震驚，什麼國家、法律，統統都是虛偽的，他的信念開始動搖。當他再次面對「和藹慈祥」的總檢察長時，他不再露出尊敬的目光，他的心裡只有憤怒和蔑視。

「出了什麼事？」馬爾塔總檢察長如同長輩一般地問他。

屈昂尼一言不發，用與往日不同的目光久久凝視著他。

他也感到奇怪，也用異樣的目光注視著這位年輕的檢察官。

《一個警察局長的自白》不像其他的「政治電影」，僅以「仿真實」的手法結構整部影片，只是較多地從外部形象上追求再現「政治事件」發生的前後過程，而是比較注重了影片的審美功能，從社會現實的表層現象深入開掘，概括提煉出具有典型意義的事件，以及環繞整個事件所出現的各種不同性格的人物。事件發展的一波三折，人物性格的層層揭示，這些因素無疑大大豐富了影片的觀賞性。

導演達米亞尼有條不紊地將影片的故事層層展開，從利普馬槍殺羅蒙諾未遂事件入手，然後很自然地帶出影片其他幾個重要人物：年輕的檢察官屈昂尼、輕易不露面的總檢察長馬爾塔、黑手黨頭目羅蒙諾、重要證人塞萊娜，以及本片主角警察局長蓬納維亞。這五個重要人物，關係錯綜複雜，各自性格又迥然不同，因此使影片情節的展開變得非常曲折而跌宕起伏。

主持正義的警察局長蓬納維亞，為了除掉惡勢力的代表人物羅蒙諾，不惜以身試法，試圖以「借刀殺人」的方法除掉他。結果未能成功，反使自己陷入困境。出於無奈，他又藏起證人塞萊娜，希望日後能在法庭上揭開整個陰謀的真相。可是他的打算卻又遇到雙重的阻力：一是來自總檢察長的幕後秘密干擾與破壞；二是來自年輕無知卻又非常自負的檢察官屈昂尼的阻撓。

檢察官屈昂尼，實際上也想主持法律的公正，但他年輕缺乏經驗，加上氣盛自負，無形

之中成了總檢察長破壞整個案件調查的「工具」。只有到了最後，蓬納維亞和塞萊娜死了，他才明白到一點，但一切爲時已晚。

總檢察長馬爾塔老奸巨猾，他表面的和藹慈祥使年輕的屈昂尼對他信任不已，可是他所做的一切卻又是最險惡的勾當。和黑手黨的勾結、爲市政要員隱匿罪證……影片透過他的藝術形象塑造，深刻地揭露了義大利社會和政府的黑暗，官、商、匪一家，甚至連法律也成爲他們犯罪的「工具」。

羅蒙諾，黑手黨頭目，心狠手辣，壞事做絕，然而表面上他卻道貌岸然，彬彬有禮，甚至還投資建造孤兒院，給人以心慈手軟的假象。爲了掩蓋他的罪行，他可以操縱一切——包括法律、政府要員，他可以呼之即來，揮之即去。三次被蓬納維亞抓住，三次他都能以「無罪釋放」而逃之夭夭，可見其勢力有多大了。

塞萊娜，來自社會底層，作爲證人的她理應受到保護，可是事實卻恰恰相反，在最危險的時候她向檢察官求助，結果卻被總檢察長獲知她的秘密住所，丟了性命。

以上五個人物，他們的政治背景各不相同，他們的性格也完全不一樣，他們無形之中捲入了同一個你死我活的政治事件。有的要揭開事件的罪惡背景和它的陰謀所在，有的卻要設法消滅罪證和證人，而有的雖想按照法律公正辦事，卻不知其複雜關係所在，「法律」已經變味，他的認眞反倒傷害了主持正義的一方。強者肆無忌憚，翻手爲雲，覆手爲雨，爲所欲

為，軟弱的無辜者陷入其中只能聽之任之，最終逃脫不了死亡的悲劇性結局。

五個目的不同、性格不同的人，捲入同一事件，必然演繹出情節曲折而又複雜的故事。

導演在處理這些人物和情節、細節時，非常講究它的真實性，時時處處注意任何一點細小處的真實效果。例如，蓬納維亞設法從瘋人院釋放利普馬，穿過走廊時遇到許多瘋子對他說著瘋話，其中一個駝背瘋老頭纏住他，拚命說：「為什麼不留下來跟我多聊一會兒？」後來，屈昂尼為查清案情，蓬納維亞陪同他再去瘋人院，在走廊裡又遇到這個瘋老頭，老頭像老相識似地又拉住蓬納維亞，重複上次的那句話：「為什麼不留下來跟我多聊一會兒？」這一並不引人注目的細節沒有逃過屈昂尼敏銳的眼睛，就是這一老頭和警察局長似曾相識的話語，使屈昂尼證實：利普馬被放出瘋人院去槍殺羅蒙諾，完全是警察局長一手操縱的。

類似的細節，影片中還可找出很多。正是這些非常真實化的細節組織成完整的故事情節。以真實性很強的細節構成完整的故事，其故事當然顯得真實可信。人物關係的複雜多變，又豐富了故事情節發展的曲折性，一波三折，從而使影片具有相當的可看性。

導演達米亞尼還很善於對人物心理進行細膩的刻劃，除了運用「意識流」手法，他主要還是抓住生活中的細節加以體現。例如，蓬納維亞和屈昂尼兩人在山頂上有一場唇槍舌劍的辯論，在這場辯論中穿插許多有關蓬納維亞和羅蒙諾鬥爭的回憶，這些回憶實際上也是蓬納維亞思想性格的描寫。可是，由於屈昂尼不能理解他的良苦用心——想盡一切辦法除掉黑手

黨人物羅蒙諾，使得這場辯論最後沒有結果。當兩人都氣鼓鼓地回到自己車上欲離去時，兩人竟都上錯了車，坐到了對方的車上，回到自己的車。認錯車的細節看似微不足道，卻把兩個人性格——一個為正義不顧一切，另一個為「法律」固執己見——暴露無遺地顯現了出來。

達米亞尼後來又拍了一部揭露警察機構黑暗腐敗的政治電影《審判結束——忘了吧！》，透過一個無辜的工程師被捕入獄的殘酷遭遇，真實地再現了所謂的「法律公正」。面對顛倒的是與非，這位工程師最後不得不也學會說謊，做偽證，背叛自己的信念。影片的思想主題比《一個警察局長的自白》更深了一層，在這樣的社會裡，即使是好人也會變，變得與這個黑暗社會同流合污。

「政治電影」是「發展了的新寫實主義」

一般認為，政治電影是「發展了的新寫實主義」，主要是因為當時義大利的一些政治電影作品多數出自曾受過新寫實主義電影薰陶的導演之手。譬如《馬太伊事件》導演法蘭西斯科·羅西，曾做過維斯康蒂的主要助手，參加新寫實主義影片《大地在波動》的拍攝。即使像達米亞尼這批導演在五〇年代初沒有直接參加過電影創作，但他們是在濃厚的「新寫實主義」氛圍中成長起來的。他們繼承和發展了新寫實主義電影的基本美學原則，以紀實的藝術

手法揭露社會黑暗，正視社會問題，表現普通人的生活和他們的心理願望。在實踐過程中，他們又借鑒了「新浪潮」電影的某些藝術表現方法，將鏡頭伸入到人物的心理世界，分析、刻劃人物複雜的心理矛盾，加強了「政治電影」的深度和內涵。

「政治電影」作爲一股電影藝術潮流，從六〇年代後期開始已不僅僅限於在義大利和法國，它的潮湧已波及整個歐洲及美洲大陸，電影的樣式也不僅僅限於類似《Z》、《一個警察局長的自白》等偵探或調查影片的模式，還出現了政治悲劇片、政治鬧劇片、政治歷史片、政治幻想片、政治記錄片等多種電影樣式，幾乎波及到所有的電影藝術樣式。但我們一般所說的政治電影還是主要指故事影片。

儘管政治電影在藝術樣式上千姿百態，在美學特徵上它們還是有著一些共同特點的。

政治電影一般都以揭露政治社會問題爲目的，透過揭示出來的問題反映官府的腐敗和黑暗，批判法律的虛僞與殘酷。正是「政治電影」的揭露性和批判性，使得它一出現就受到大衆的歡迎和肯定。

政治電影在藝術風格上一般採用紀實手法，使影片的眞實性得到加強。除了一些根據眞人眞事改編拍攝的影片外，虛構的政治電影其「仿眞實」效果也達到了很逼眞的藝術境界。《一個警察局長的自白》不像《Z》，是一部完全虛構的影片，但它基本上運用了實景拍攝，在眞實環境氣氛的襯托下——街頭人群，車水馬龍，冷酷的監獄……這些都加強了影片的紀

實性美學特徵。

政治電影在敘事結構上很注重影片的故事性。不論是新聞追蹤式的情節結構，還是辦案調查式的敘述交代情節，影片在整體結構上非常強調其故事性的周密安排。情節順序可正可反，但情節發展中的懸念不可或缺，正是這些大大小小懸念的存在，推動了情節向前發展，同時也緊緊地吸引了觀眾的注意力，時刻關注人物命運，在緊張的氣氛中期待難以預料的結局。

政治電影並非只注重外部故事情節的可看性，同時對影片中的人物心理體現也很注意，運用多種藝術手法加以描寫和揭示。《一個警察局長的自白》影片中所出現的幾個重要人物，他們的複雜內心世界隨著影片故事的發展，得到層層揭示和深刻揭露。回憶、意識流、閃回等「新浪潮」電影直觀表現人物心理的電影技巧和手法很自然的被得到運用。

政治電影思想上的批判性和藝術上的紀實性、心理性、故事性，構成了電影的可看性，雖然在某些地區或國家遭到禁止或壓制，在西方大多數國家仍然是得到迅速發展的。但事物的發展往往是不以人們的意志為轉移的，政治電影的廣泛流行很快被一些電影投資者看中而利用，他們打著政治電影的幌子，在影片中加入大量的暴力、色情內容，以此來贏取更多的利潤。有些影片甚至借「政治電影」的外衣，販賣反動的思想，為一些早已在歷史上被否定的人物進行翻案。因此很快地，政治電影就失去了它原有的批判性藝術特徵。政治電影沒有

了批判性，實際上也就失去了它的美學靈魂，徹底地墮落爲庸俗的商業片。隨著時間的推移，政治電影作爲一種電影流行樣式逐漸衰退，進入八○年代已不復存在。即使有類似的影片出現，也跟《Z》等影片有著很大區別了。

9 走近當代「好萊塢」

美國「獨立製片運動」的興起

歐洲大陸作為電影藝術的發源地，第二次世界大戰之後曾掀起過幾次較有影響的電影美學新思潮，首先是義大利新現實主義電影的紀實主義美學思潮，然後是法國「新浪潮」電影的存在主義哲學和現代主義美學思潮，接著是被喻為「發展了的新現實主義」電影美學新思潮，主要集中表現在「政治電影」的藝術創新上。這時，社會發展的歷史已進入七〇年代，無論是政治思想意識還是經濟發展趨勢，都與五、六〇年代有著根本的區別。這些區別體現在電影美學的追求上，就是電影藝術不再沉湎於像新浪潮電影那樣停留在個人複雜心理的「自我表現」上，而是強調人物與社會的複雜聯繫，在對人物進行必要的心理分析的同時，電影作品也對社會進行深刻的揭示和分析。社會分析當然不是簡單的展示一下社會環境就行了，而是抓住社會的主要矛盾──也即人們關注的重大的社會問題（包括政治問題），對生活在這一社會中的各種人物加以剖析，觀察這些不同類型不同個性的人物對社會環境的不同反

應和態度，從而在深度和廣度上揭示出具有典型意義的各種社會現象和社會矛盾。

「政治電影」的興起使電影創作從「新浪潮」封閉式的「自我表現」回歸到廣闊的社會之中，以它獨有的批判性、紀實性、心理性、故事性等美學特徵引起人們的關注。由於這些美學特徵比較符合大眾的審美情趣，故而迅即被製片商所看中，在他們的操縱下很快製造出許多被打上商業標記的「政治電影」。這類偽政治電影作品，其靈魂——真正的批判性已不復存在，取而代之的是大量的色情和暴力。歐洲電影藝術在美學上的探索至此可以說告一段落。

美國是電影生產大國，進入七、八〇年代的美國電影藝術又是什麼樣的呢？

進入七、八〇年代的美國電影最明顯的特點恐怕就是「獨立製片運動」的興起了。

美國的獨立電影製片運動興起，如果要推算其興起的時間，那就要從戰後說起。最初的獨立製片運動，主要還是立足於改革製片制度方面。一些有一定理想的電影藝術家希望他們的創作和製片能擺脫好萊塢的壟斷，於是以較少的資金獨自創辦或合資經營電影公司。在擺脫了好萊塢的壟斷和控制之後，他們可以按照自己的意圖和藝術追求拍攝他們想要拍攝的電影作品。在電影內容上，他們力圖反映社會的真實面貌，進行必要的社會批判；在藝術上他們希望嘗試和發展不同的藝術流派，尋求新穎的藝術手法和技巧，探索新的美學觀念和新的電影語言。

七〇年代以來，獨立電影製片運動尤其在藝術上的探索進入了一個新的階段。這一代獨

立製片人多數出生於二、三〇年代，受到過良好的高等教育，尤其是電影藝術方面的教育，既熟悉傳統的好萊塢電影樣式，又認眞學習過歐洲新浪潮等電影的美學新觀念，同時，他們又有著自己獨特的藝術見解，所攝的電影既糅合了新現實主義和新浪潮的美學因素，又表現了美國電影的傳統情趣，不僅受到本國觀眾的歡迎，在國際上也頗有一定的影響。所以，在這一階段，美國獨立電影製片運動實際上已進入了高潮，湧現出法蘭西斯・福特・科波拉、馬丁・史柯西斯等一批有著獨特藝術風格的獨立電影製片人兼電影導演。

這批年輕的電影導演很善於把新現實主義電影的紀實性美學和新浪潮電影的哲理性美學糅合到他們拍攝製作的電影之中，將傳統的哲理性思想——譬如人生、人性、人道主義、戰爭與和平、社會與家庭、倫理與道德等，以紀實的表現手法敘述出來，同時，又巧妙地把傳統的好萊塢電影的「戲劇性」假定性美學融入當代的電影創作之中，以此來贏得廣泛觀眾的接受。

在眾多的電影作品中，馬丁・史柯西斯的《計程車司機》和法蘭西斯・科波拉的《現代啟示錄》可以說是比較典型的兩部。我們不妨分析一下這兩部電影，從中尋找到一些這一階段美國電影所具有的美學特徵。

一個「城市西部片」的故事

《計程車司機》完成於一九七六年，影片描寫的時代背景是一九七三年。

從六〇年代起，美國社會出現了種種動盪和不安，美國發動侵略越南戰爭，甘迺迪總統被刺身亡，黑人領袖馬丁‧路德‧金被刺……社會矛盾隨著這些社會事件的不斷出現，越來越激化，學生造反，拒絕應徵入伍去打仗，工人罷工，要求增加收入改善福利待遇。理想的破滅，思想的混亂，使青年一代對傳統的價值觀和道德觀產生動搖，女權主義、「性解放」乘虛而入，成為時髦的口號。

生活在這樣社會環境下的美國青年，他們的心理狀態是怎麼樣的？好萊塢「夢幻工廠」所製造的電影產品，其內容基本上對此沒有任何涉及。只有那些自身也是青年人的電影導演，對反映他們同齡人的生活遭遇和他們嚴峻坎坷的命運懷有強烈的願望。一九四二年出生的馬丁‧史柯西斯就是其中的一個。

史柯西斯受過大學教育，當過剪輯師和助理導演。一九七〇年開始獨立執導拍攝影片，《殘酷大街》是他第一部取得成功的作品。在這部影片中，他以非常寫實的手法描寫了生活在美國底層社會的義大利移民後裔的日常生活。影片沒有什麼動人的情節和故事，大量展現的是一群年輕人隨心所欲的尋釁鬧事和胡作非為，顯得可笑而又可悲。史柯西斯對影片中這些

把打架鬧事當成家常便飯流氣的青年沒有進行什麼批判，而是懷著同情的筆觸表現了他們的命運，目的是為了揭示社會對他們的不公正。他們的所作所為完全是社會環境造成的，即使墮落，責任也不完全在於他們自己，而是社會逼迫他們這樣做的。

如果說《殘酷大街》是史柯西斯揭露美國社會黑暗的一曲前奏，那麼《計程車司機》就是他從主題到形式對好萊塢傳統電影的一次挑戰。影片的故事是這樣的：

從越南戰場服役回來的特拉維斯，在紐約終於謀得一份開計程車的工作，每天晚上六點做到次日早晨六點，週薪只有三十五美元。儘管錢少人累，但總算有了一份工作，要比那些沒有工作，或者死在越南戰場沒能回來的同伴要好得多了。

夜晚的紐約，什麼都有。吸毒的、搞同性戀的、拉皮條的、賣淫的……什麼樣的齷齪傢伙、人類渣滓，應有盡有。特拉維斯對於這些髒東西已見怪不怪，只要給錢他誰都拉。早晨下了班，一時又睡不著覺，就去那些小影院看幾部色情片，打發時間。

有一天，在「帕朗坦總統競選總部」認識一位金髮小姐，他為她的脫俗氣質而折服，便與她交上了朋友。兩人一起喝咖啡，聊得也蠻投機。

總統候選人帕朗坦有一天上了他的計程車，儼然以總統的口吻問特拉維斯：「在我們國家裡，最使你不愉快的是什麼？」

特拉維斯不客氣地回答：「這條街像一條臭水溝，到處是垃圾，真叫人無法忍受。誰當總統，都應把環境先弄乾淨。」

有個十多歲的小妓女剛上他的車，就立刻被一皮條客拉下去做生意，臨走時皮條客還朝車裡丟了一張皺巴巴的二十元鈔票。特拉維斯像受到侮辱一樣，心裡非常不快，但又沒有其他法子。

和金髮小姐的第二次約會，特拉維斯請她看一部名叫《甜蜜的蘇珊》影片。影片裡的色情場面導致這次約會最後以不愉快的分手告終。特拉維斯想以送鮮花挽回他們的友誼，結果仍然沒有得到姑娘的原諒。

一天，有個奇怪的乘客，要他把車停到一條僻靜的小巷子裡，然後指著一扇窗戶裡的女人影子跟他說，這是他的老婆，對他不忠，他想買一把大口徑的手槍從這兒開槍打死她。這個衣著整潔、談吐文雅的乘客，後來才發現是個妄想症患者。看到他坐在自己的車裡，特拉維斯突然感到一陣不寒而慄的緊張。

休息日，特拉維斯約幾個同事聚會，談的話題不外乎是各自載客的情況，這使他感到很無聊。他向一位閱歷豐富的「萬事通」請教如何排除煩惱，不料不談則已，越談越煩惱。回到家，電視裡正播放著帕朗坦的競選演說。想起這人在他車裡的那副神態，不知怎麼的，他感到有點討厭他，怎麼看都不順眼。

一天晚上，他又看見那個小妓女在街頭拉客，心裡很不是滋味，後悔那天不該讓她被那個皮條

客拉下車。

特拉維斯買了四支口徑不同的手槍，一面鍛鍊身體，一面開始練習槍法。帕朗坦的頭像成了他射擊的靶子。有一次在超市正巧遇上有人打劫，他拔槍打死了劫犯。雖然是第一次殺人，但特拉維斯心裡倒也沒覺得有什麼不安。

特拉維斯設法找到那個名叫愛麗絲的小妓女，說是要救她出來，並告訴她那個皮條客斯波特是個殺人犯，不要再去找他。愛麗絲才十二歲，她似懂非懂地聽著，點點頭。

特拉維斯決定除掉那個帕朗坦偽君子，剃了個龐克頭，穿上舊軍服，懷裡藏著槍和匕首，趕到帕朗坦的競選演講會場，剛想從懷裡拔槍，發現保鏢似乎有所察覺，行刺未果，只好再另尋機會下手。

當天晚上，他守候在皮條客斯波特時常出沒的地方，看見他出來拉生意時，上前就是一槍，把他擊倒在地。接著他走進愛麗絲的房間，看門的老頭以為他是嫖客，伸手向他要錢，特拉維斯毫不猶豫朝他手掌就是一槍。受傷的斯波特掙扎著在他身後開槍，打中他的頸脖。特拉維斯回手還了他一槍，結束了他的性命。從屋裡又衝出一個黑手黨徒，開槍打中特拉維斯手臂，特拉維斯立即用另一隻手開槍擊斃了這個黑手黨徒，並接過他手裡的左輪手槍，朝緊抓著他的看門老頭就是一槍。最後，他把槍抵在自己的腦門上，扣動扳機，「噠」一聲空響，子彈沒有了。

特拉維斯成了英雄。「計程車司機勇戰歹徒」的新聞上了報紙。被救出的愛麗絲的父母寫給他

一封熱情的感謝信：「……感謝你把我們的女兒又送回到我們的身邊，你是一位可敬的英雄……」特拉維斯把新聞剪報和愛麗絲父母的來信貼在自己住處的牆上。他似乎又找回了自己的價值。

金髮小姐偶然又上了他的車，她似乎懷有著某種期望看著特拉維斯，口氣顯得很親切：「我在報上看到你的消息，你傷口好了嗎？」

特拉維斯沒有出聲，只顧開車。一直到她下車時才冷冷說了聲：「再見！」這也是他對每一個下車乘客所說的話。

從影片的內容和敘事風格來看，我們不難發現《計程車司機》有點像法國新浪潮影片《斷了氣》、《四百擊》，基本上沒有什麼引人入勝的故事情節可言，但又不完全像高達在敘事上的那麼不顧因果關係地任意和隨意，同時，也不完全等同於楚浮的個人化「作者電影」的敘事特點。導演還是保留和繼承了一些美國好萊塢的電影風格，譬如主角特拉維斯嫉惡如仇的性格心理及衣著打扮很像往日美國影片裡的西部牛仔，紐約夜晚的恐怖和險惡又和西部荒漠的惡劣環境差不多。從這一點來看，如果說《計程車司機》是一部城市化了的「西部片」一點也不爲過。這便是新一代美國年輕導演的敘事風格。他們在汲取新浪潮的美學特徵之時，又不忘保留自身的傳統美學風格。例如，影片主角特拉維斯準備開槍自殺時，子彈沒有了，沒死成，但他這時又用槍口對準自己的腦袋，象徵性地開了兩槍，嘴裡還「砰！砰！」

模仿了兩聲槍響。這樣的行為動作頗有美國人獨有的一種「黑色幽默」感，是一種自我嘲諷，也是一種無奈的滑稽表情。

法國新浪潮電影受沙特存在主義哲學和佛洛依德性心理學的影響很深，所攝影片除了力圖把複雜微妙的潛意識心理銀幕化外，在整部影片中注入一定量的哲理是其主要美學追求之一。《計程車司機》在這一點上頗有些接近高達的作品，不過它所闡述的哲理比較傳統，容易被一般觀眾所接受。

計程車司機特拉維斯，雖然有過越南戰爭的那段經歷，為國家賣過命，但回國後卻處處遭到人們的冷眼相待，只能從事報酬最低廉的夜間司機工作。他每天看到的一切又是那麼骯髒、醜陋，這使他的內心感到非常苦悶。他想結交朋友，渴望愛情，希望能與別人在心靈上有所溝通，他甚至還想拯救一個小妓女擺脫賣淫生活，結果這一切努力都失敗了。和司機朋友交談，越談越沮喪，剛認識的女友嫌他沒修養，不願跟他繼續來往，小妓女覺得她這樣的生活蠻不錯，對他欲救其脫離苦海的行為不置可否，甚至還認為他是否精神上有病，這使他感到非常絕望，不得促使他使出最後一招——以暴力進行抗爭。他首先想殺的是那個總統競選候選人。他很清楚地認識到，社會上的這一切醜惡現象都是這些個代表政府的人造成的，至少他向他們建議過應該把環境打掃乾淨，可是他們卻不予理睬，反而使那些最惡劣的人受到最好的保護，不得已，他只好退而求其次，把槍口對準那些社會渣滓。

對付這些社會渣滓，特拉維斯是十拿九穩的，三下兩下就解決了。最後，他自己還想解決掉自己，不料老天不想收留他，不要他死，要他繼續生活在這個骯髒的社會環境裡忍受煎熬。對於這樣的結局，他只能以冷漠無奈的態度對之。即使報紙上表揚他的英雄行為，小妓女的父母親來信感激他，以前失去的女友又對他表示好感，但他仍然心灰意冷，因為他清楚地知道，根本的社會問題沒有解決，那些個像帕朗坦一樣虛偽的政客們還在繼續不斷地製造著豐富的「社會垃圾」。要鏟除這些個「社會垃圾」，憑他個人的力量是無法做到的。他只能以無奈的冷漠對待之。在現代大都市「西部牛仔」已失去了他們的英雄用武之地，牛仔精神已經過時了。

《計程車司機》所包含的哲理看似很簡單，反映的是人與社會的矛盾，然而影片的內涵好像又不止這一點，既有對美國侵略越南戰爭的譴責，也有對傳統牛仔文化精神的善意諷喻，同時，影片也表現出現代社會人與人之間因缺乏眞誠溝通而產生的一種無奈矛盾心理和心靈上的強烈孤獨感。這些多義的哲理性思想內容，透過影片主角的所作所為得到形象的反映和體現，不論觀眾理解到哪個層次，或多或少都能受到某些啓發和聯想。

正因為如此，影片上映之後獲得非常熱烈的迴響，不論是評論界，還是一般觀眾，均對它報以熱烈讚譽的態度。一九七六年該片在坎城影展上獲金棕櫚大獎，並獲全美影評家聯合會最佳導演、最佳男演員、最佳女配角獎。飾演男主角的勞勃・狄尼洛就此脫穎而出，成為

美國男性演員中的一名佼佼者。飾演小妓女的茱蒂・佛斯特，當時才年僅十四歲，最佳女配角的獎項同時也給她帶來好運，後來，分別於一九八九年和一九九二年，她因成功地主演了《控訴》和《沉默的羔羊》，兩度奪得最佳女主角的奧斯卡金像獎。

一九八一年，美國無業青年辛克利開槍刺殺雷根總統，究其原因，報紙上說他是因為喜歡《計程車司機》裡的茱蒂・佛斯特才這麼做的。其實稍有頭腦的人都能理解，辛克利行刺總統，實際上是模仿了計程車司機特拉維斯的行為，表示了他對美國社會的不滿情緒。有評論稱《計程車司機》是部「馬路西部牛仔」影片，只不過是將以往西部片裡常見的復仇英雄精神和暴力行為巧妙地移植到今日的紐約街頭罷了。這樣的評價或許過於簡單了些。昔日的西部牛仔和今天的紐約牛仔，兩者之間實際上已經有了質的差別。西部牛仔常被描寫成孤膽英雄，其內心充滿著復仇精神；紐約牛仔雖然也同樣有著強烈的復仇精神，但他們的英雄行為已不為人們所接受和欣賞，成了內心十分孤獨的「英雄」。「孤膽英雄」和「孤獨英雄」雖然僅一字之差，卻反映了兩個完全不同的時代。前者是歡迎英雄的時代，後者雖然不一律排斥英雄，但卻是個無英雄用武之地的時代。對「孤膽英雄」，人們往往是敬佩，而對「孤獨英雄」人們大概更多的是同情和愛莫能助。大概正因為導演史柯西斯在這部影片中既十分富於同情心地描寫了「英雄」的「孤獨」，也十分真實再現了今日社會的冷漠和人們的無奈，激發了人們的理性思維——美國人往往被稱之為只顧「實證」而懶於「思維」的人，從而使這部

影片受到一致好評。

導演史柯西斯自己在《計程車司機》裡還飾演了那個揚言要殺死妻子的妄想症患者，這不只是因為他喜歡在銀幕過過表演癮，也表明他與影片中的人物從情緒到思想有著一致的的地方，譬如處處感到社會的壓抑，然而又不能痛快地得以宣洩，只好以「妄想」取而代之。

導演為了更真實地襯托出特拉維斯這個人物的孤獨苦悶心理，他對影片的環境氣氛進行了十分著意的渲染和表現。譬如夜晚的紐約街頭，除了黑暗中閃爍不定的路燈、車燈、霓虹燈等各種燈光外，導演還特意將這些燈光統統籠罩上一層霧氣朦朧的紅色，並在最後將這些紅色和特拉維斯開槍殺死兩個歹徒的鮮血混合成一片。如果說紅色是主角內心騷動不安情緒的象徵，那麼朦朧的黑夜就是整個美國社會的寫照。只要看過《計程車司機》的觀眾，很容易體會到導演這一在色彩運用上的表現主義手法。

新現實主義的紀實性藝術手法在這部影片中也得到很好的運用，嘈雜的紐約外景、破爛不堪的公寓內景、浮華俗氣的低級酒吧、骯髒零亂的妓女客房，以及滿耳節奏強烈的搖滾音樂和各種刺耳的城市噪音，從畫面到音響，立體、形象地構成一個非常真實的大都市環境，觀眾跟著主角的計程車滿街跑，鏡頭的真實晃動和不斷地推拉搖移，很容易使觀眾進入這個導演在銀幕上再現的真實社會環境，感染、體會主角的生活環境，理解、認同他的一切所作所為。包括對於主角最後的開槍行為，觀眾這時不僅不會認為這是一種暴力，甚至會和主角

一樣在開槍的同時產生一種痛快的宣洩感。這，正是導演透過他的一切藝術手法所期待的最佳審美效果——思想上強烈的認同感和情感上得到宣洩的愉悅快感。

《計程車司機》影片獲得成功，其秘訣也就在此。

侵越戰爭造就了「第四支大軍」

有句德國諺語：一次戰爭可以造就三支大軍，傷殘大軍、乞丐大軍和失業大軍。

可是美國人發動的侵越戰爭除了造就以上三支大軍外，還造就了第四支大軍：影片製作大軍。從七〇年代末到八〇年代，甚至九〇年代，美國電影製作人拍攝了數不清的與這場戰爭有關的影片，其中較為著名的有《越戰獵鹿人》(1978)、《現代啟示錄》(1979)、《野戰排》(1987)、《七月四日誕生》(1990) 等。這些影片幾乎都獲得美國本國的奧斯卡電影藝術大獎，有的在國際性影展上也獲得各種不同的藝術獎項。這也從一個側面說明，有關戰爭的話題是所有藝術家非常關注的一個問題。電影藝術作為一種現代藝術形式，有必要利用其真實再現生活的有效手段，對過去了的戰爭進行描寫和反思，揭露戰爭的殘酷性和它對人類的危害性。

以往的戰爭影片在內容上，大多是描寫戰爭中人的種種遭遇，對於戰爭怎樣從人的心理上進行摧殘以及造成怎樣的異化現象描寫得較少，從哲理的根本角度對以往的戰爭進行深刻

地反思則更少。美國侵略越南的戰爭是一場非常荒唐的戰爭，這是美國所有普通人的共同認識，但好萊塢的大亨們卻害怕陷入「戰爭」的泥淖，回收不了戰爭影片的巨額投資，怕冒風險，久久不肯投資拍攝關於侵越戰爭的影片。電影的缺席，使小說、回憶錄等文學作品大出風頭，一時之間關於這場戰爭的小說和回憶錄滿天都是。但是人們仍普遍感到小說文字描寫得再微妙，依然遠遠抵不上一組電影鏡頭的直接表現更具魅力。有些電影製片人從這些小說、回憶錄的走俏似乎看到了些希望，看到了這場引起美國公眾普遍關注的「戰爭」能給他們帶來贏利的希望。於是先投資拍攝了幾部低預算的小型影片作為投石問路，如《C 聯的小伙子》、《軌道》、《告訴斯巴達人》。結果這三部影片的上座率基本上都不錯，從而激起了一些大製片人大投入大收入的電影欲，於是就有了較大投資的《歸家》、《越戰獵鹿人》、《現代啟示錄》等影片的出現。

《歸家》由賀爾‧亞西比導演，珍‧芳達、布魯斯‧德恩和強‧沃特主演。影片沒有正面描寫這場侵越戰爭，而是把鏡頭對準從越南戰場歸來的軍官及他們的家庭生活，比較深刻地反映了這場戰爭在參戰者心理上所造成的嚴重創傷。德恩飾演的海軍陸戰隊上尉，起初是懷著強烈的愛國熱忱走上越南戰場的，但他回國後卻沒有享受到任何「愛國者」的待遇，反而被人當作戰爭罪犯似的，處處遭到冷遇，最後絕望自殺。沃特飾演珍‧芳達的丈夫，在越南前線受傷，成了殘廢軍人，回來後覺得非常對不起自己的愛妻，感到很內疚。幸好妻子還很

理解他，告訴他，這一切並不是他的過錯，應該振作起來，重新開始他們的生活。

《越戰獵鹿人》則將鏡頭直接切入美國侵越戰爭的戰場，以三個「天真」青年在越南戰場上的不問命運爲故事情節發展線索，以三樂章交響曲的結構方式，眞實地描述了這場如同賭博般的殘酷戰爭。導演在影片中虛構了「俄羅斯輪盤賭」這一扣人心弦的殘酷場面──參賭者用一支只裝有一顆子彈的六輪手槍輪流對準自己的腦袋開槍，誰不巧被槍內這顆唯一的子彈打死誰就算輸。「俄羅斯輪盤賭」以生命的生與死爲賭注，這是影片導演別出心裁的一個多義性的哲理性隱喻構思。第一，導演以這個輪盤賭隱喻了美國政府當局決定打這場侵越戰爭，實際上就是一場賭博──一場拿參戰美國青年生命爲賭注的政治賭博。第二，被捲入這場戰爭的美國青年，透過「俄羅斯輪盤賭」這一以生命爲賭注的「遊戲」，使他們從天真爛漫自以爲自己是在爲國而戰的騙局中醒悟過來，眞正認識到這是一場以他們生命爲賭注的侵略戰爭。第三，影片透過這一以生命爲賭注的輪盤賭「遊戲」，也隱喻了這場戰爭在美國一代青年心理上留下的恐懼陰影。只要一提起這場侵越戰爭，誰都會不由想起那個令人膽戰心驚的「俄羅斯輪盤賭」遊戲。

如果說《歸家》、《越戰獵鹿人》的哲理性內涵，還僅僅停留在這場美國政府發動的侵越戰爭對每一個美國普通人心理所造成的創傷上，那麼一九七九年青年獨立製片人、導演法蘭西斯・科波拉拍攝的《現代啓示錄》，則透過影片將對戰爭的理性思維上升到戰爭如何對人進

行異化的新的哲理高度。

影片是根據約瑟夫·康拉德的小說《黑暗的心靈》為藍本改編拍攝的，內容是這樣的：

美國特種部隊上尉維拉德休假結束回到西貢後，立即接到一項秘密任務：到柬埔寨叢林深處尋找前第五特種部隊指揮官柯茲上校，並把他幹掉。

從一個將軍口裡瞭解到，柯茲上校本是一個勇敢善戰的軍官，到了越南戰場上後思想突變，先後殺了四名為美國服務的南越特工人員，然後躲進東埔寨叢林，率領一支部落武裝胡亂殺人，自稱為叢林之王和上帝。在留給美軍的錄音講話裡他為自己作了這樣的辯解：「他們說我是殺人兇手，他們撒謊，這些該死的官僚才是真正的兇手！」

維拉德和四名海軍駕著一艘巡邏艇，沿著儂河逆流而上，去找自稱為王的柯茲上校。

儂河的入海口原本是在越南共產黨的控制下，為了讓他們能順利執行任務，上面特派一支騎兵師支隊駕送直升機護送他們。負責這支部隊的支隊長基爾戈上校是個視戰爭為遊戲的職業軍人，當他聽說儂河入海口風大浪高，是玩衝浪的好地方後，立即不顧他的任務範圍，自作主張帶領十架直升戰鬥機和一架轟炸機用凝固汽油彈「打掃乾淨」這一地區，送走維拉德上尉後，便在入海口玩起了衝浪遊戲……

和維拉德同行的有：輪機長菲利普，一個只知不折不扣執行上級命令的軍士；機械師蔡夫，膽

小如鼠，但不知爲什麼他會有個「廚子」的外號；黑人機槍手克林是個搖滾音樂迷，整天戴著耳機，隨著音樂搖擺身子；白人水手蘭斯入伍前是個衝浪運動員，就是他說儂河入海口風高浪急，適合玩衝浪，基爾戈上校才動用武力清掃了該處的越南村莊和學校。

巡邏艇逆流而上，兩岸叢林稍有動靜就嚇得他們不時地開槍壯膽。柯茲的履歷完美無缺，祖孫三代均畢業於美國西點軍校，他不惜放棄晉升將軍的機會，要求到特種部隊任職，作戰勇敢，屢戰屢勝，但他也常常自作主張，不服上級命令，頂撞上司。他幾次殺死了爲美軍工作的南越特工，上面說，只要他從此服管，可以不念舊帳。但他就是不認帳，還說他殺了這些特工，他的管區就能太平無事。無奈之下，上級部門準備逮捕他，不料他乾脆帶領一幫人馬進入東埔寨叢林，占山爲王，當起了天不怕地不怕的叢林之王。

維拉德閒在一邊翻看柯茲上校的檔案材料。柯茲的履歷完美無缺，祖孫三代均畢業於美國西點軍校……

行駛到某個基地補充燃料時，恰逢趕上勞軍演出。一架軍用直升機從空中送來三個身著「三點式」泳裝的半裸女郎，在基地廣場瘋狂地扭腰擺臀，不時地發出挑逗的喊叫聲，惹得廣場上數千名士兵跟著狂呼大叫，有幾個膽大的士兵甚至衝上台爭奪著抱住三個裸女亂啃亂咬，引起一片瘋狂的騷亂……

巡邏艇駛進寧靜的儂河上游，一艘漁船迎面駛來。菲利普不顧維拉德的反對，非要上船搜查是否藏有越共軍需。就在沒有搜查到任何軍需品時，船上的一只箱子動了一下，驚嚇得他們猛烈地一

陣槍火，漁船上的人沒有一個活下來。一個女漁民沒斷氣，維拉德又補了她一槍。事後他們才發現

剛才完全是一場虛驚，箱子裡動的是一隻剛出生沒幾天的小狗。

在儂河美軍最後一個軍事據點，維拉德接到通知：幾個月前一名執行同樣任務的科比上尉現已

歸順柯茲上校。

深入到柬埔寨境內後，一路上槍聲不斷。黑人機槍手克林、輪機長菲利普，先後被岸上隱藏的

子彈和鏢槍射中死去。

維拉德和「廚子」、蘭斯駕駛近一座吳哥式廟宇時，只見岸上台階上擠滿赤身裸體的土著人，

他們的身上臉上塗著花紋奇特的油彩，手持各式古老的或現代的武器。人群中一個美國攝影記者模

樣的人向他們打招呼，要他們拉響汽笛。汽笛過後，土著人果然散開，讓他們上了岸。

在這塊柯茲上校統治的領地上，到處是死屍，一片恐怖。記者模樣的人告訴維拉德，柯茲是戰

士，也是詩人，他喜怒無常，心狠手辣，但他是在為正義而戰，是個偉大的人。現在他率部去打仗

了，要等幾天才能見到他。

維拉德決定帶蘭斯去找柯茲。臨行前交代留在艇上的「廚子」，萬一他不能按時歸來，就用電台

通知上司派飛機炸平這個地方。

兩人沒走多遠就被柯茲的手下抓住。在一座黑暗的廟宇中，維拉德終於見到了柯茲。

柯茲對他說：「我料到會有人來，你是來收欠帳的。」在以後的幾天裡，柯茲不斷地對維拉德

誦念他那哲理般的警句：「你有權殺我，但無權說我是殺人兇手。如果我死了，希望你告訴我兒子你看到的一切。你要理解我，你會替我去的。」

維拉德和柯茲經歷了這一番推心置腹的交談後，他的思想也變得恍惚起來。他明白，柯茲根本就不怕死，他祈盼的就是像勇士般地死去，絕不做逃命鬼。他等待著有人來收他的欠帳。

維拉德舉起砍刀朝柯茲走去，柯茲轉過身來面對著他，任其砍殺。

砍死柯茲，維拉德走出廟宇，土著人立即砍殺死一頭野牛，然後紛紛朝他跪下，並舉行隆重的祭祀儀式，欲拜他爲王。

維拉德穿過向他下跪的人群，拉著蘭斯走下台階，回到巡邏艇，迅速駛離這兒。

美軍轟炸機開始對這片土地狂轟濫炸，凝固汽油彈立即把這片綠色蔥蔥的柬埔寨叢林化爲一片火海⋯⋯

《現代啓示錄》被視爲七〇年代最具代表性的「越戰片」，其尖銳的主題，強烈的電影視覺、音響效果震撼了西方影壇，當年度就獲坎城影展金棕櫚大獎，奧斯卡最佳攝影、最佳音響兩項金像獎。導演科波拉的藝術創新精神深得輿論界的一致好評。有篇評論寫道：「這是科波拉的一部登峰造極的戰爭史詩片，是對越戰道義問題徹底而深刻的探索。而且還不止於此，在某些方面它超過了哲學和文學所能達到的境界，以至只有眞正的電影藝術才能最有效

地表現出來。暴力、恐怖、瘋狂、幽默、喜悅、憤怒、絕望和企望使影片充滿了激情，這種激情在電影藝術大師手裡得到了很好的駕馭。」

科波拉一九三九年出生於底特律的一個藝術之家，父親是一著名樂團長笛演奏手。受家庭影響，科波拉自幼就喜歡藝術，特別酷愛的是戲劇和電影。中學畢業後進加州大學洛杉磯分校學習電影，獲電影碩士學位。一九六二年開始正式成為電影導演，處女作是部恐怖片《痴呆症》。拍恐怖片，和他在實習期間當過好萊塢恐怖片導演羅杰爾·科爾曼的助手不無關係。他還嘗試過喜劇片、童話歌舞片等多種電影樣式的導演，為實現自己能獨立拍片的創作理想積累經驗。使他在電影圈內脫穎而出的，是他為導演佛蘭克林·夏夫納編寫的電影劇本《巴頓將軍》，該片在一九七〇年的奧斯卡頒獎會上連中七項大獎，其中就有科波拉贏得的一項——最佳創作劇本獎。

一九七二年，他在和朋友開辦獨立製片公司遭遇經濟危機時，接受了好萊塢一家電影公司的邀請，和小說原作者共同改編並由他執導，拍攝了描寫美國黑手黨的影片《教父》。這部影片不僅給公司帶來最佳影片、最佳男演員（馬龍·白蘭度）、最佳改編劇本等三項奧斯卡獎和巨額的商業利潤，同時也給科波拉創造了一個能按照他自己意願拍攝一部藝術影片的機會，這就是後來一九七四年由他自己的「科波拉影片公司」投資拍攝的政治電影《對話》。這部影射美國政界重大醜聞——「水門事件」的影片，由於編導科波拉巧妙地利用了這一政治

事件廣泛的社會效應，影片在這一年度的坎城影展上贏得金棕櫚大獎。商業和藝術上的雙重成功，奠定了科波拉在影壇上的地位。作為一個具有影響力的獨立製片人，他從而能夠順利地籌集到資金，投拍他所要想拍攝的一切影片。

一九七四年、一九九〇年，他先後拍攝了《教父》的續集和第三集，了卻他創作拍攝「教父系列片」的願望。第三集的製作成本高達五千四百萬美元，但科波拉依然毫不動搖地投入資金和精力，完成影片的拍攝。科波拉對此片不遺餘力的努力，是想把《教父》當作整個美國社會的縮影來描寫。透過影片中大量血淋淋暴力鏡頭的展示，科波拉向人們暗示，在美國社會裡任何家族或政界人物的興旺發達、事業有成，全部是與陰謀、暴力相關且分不開的。儘管這些家族之間也有著他們渴望的親情，但只要是「事業」需要的，任何親情都立即化解為冷漠和無情，暴力和仇殺永遠伴隨著「事業」的發達和興旺。通俗的故事，真實的描寫，《教父》既有著傳統好萊塢的商業片成功的基本因素——暴力和愛情，同時也具有現代電影的藝術魅力——傳統的哲理思想和逼真的紀實風格，巧妙地綜合在影片創作的編、導、演、攝、錄、美等每一個藝術創造部門。

拍攝《現代啟示錄》不僅花費了科波拉三千七百萬美元的投資，同時也凝聚了他的四年心血和反覆構思。

從影片的內容和主題，可以清晰地看出《現代啟示錄》不同於一般的越戰片。戰爭的背

景，尋找柯茲上校的故事框架，使影片看起來猶如在講述一個哲理性的寓言故事。一場侵略性戰爭，不僅給被侵略的國家和民族帶來災難，同時也給入侵國的平民百姓造成心理上的嚴重創傷。從越南戰場回來的美國士兵普遍患有一種被稱作「越戰綜合症」的心理後遺症。戰爭的恐懼常常留在他們深層的潛意識裡，每每聽到類似於槍聲炮火之類的聲音，譬如像夜間家裡冰箱的啓動聲，就會嚇得他們神經質地立即翻身下床尋找躲避處，緊張得要命。儘管等他們明白過來，知道這是一種心理幻覺，但就是久久揮之不去，總是緊緊纏繞在心靈的深處，這給他們的日常生活帶來許多難以訴說的痛苦。當然，僅僅患這種幻覺恐懼症的，還屬輕微的後遺症。更爲嚴重的是，戰爭常常使一些本來具有思想和理性的人，在經歷過殘酷的戰爭衝擊後，理想被粉碎，思想和道德喪失了任何價值，人性徹底滅絕，主張正義反倒成了「精神失常的人」，眞正的戰爭販子倒成了拯救人類的「英雄」。《現代啓示錄》裡由馬龍・白蘭度飾演的特種部隊上校軍官柯茲就是這樣一個被戰爭所異化了的「精神失常」的典型。

影片沒有全景式地展開正面的戰爭描寫。導演知道，對於這樣一部意念性很強寓言式的哲理影片，完全採用現實主義的手法進行表現，往往反而會被內容的細節眞實與否捆住手腳，弄得顧此失彼，亂了陣腳。科波拉在創作上採取了高屋建瓴的超現實主義手法，即完全按照他腦海裡對戰爭的理解所形成的「現實」進行了逼眞的表現。但他的這個「現實」又完

全不是脫離客觀現實存在的主觀現實，而是一個有著眞實生活依據的心理現實。這一點上，科波拉借鑒了法國新浪潮電影的藝術表現方法，把心理眞實進行了銀幕化的藝術再現。一條儂河可看作是深入探索戰爭問題的通道，沿著這條通道觀衆一次次觀察到戰爭給不同人會造成什麼樣的影響，既體驗戰爭的殘酷性，又感受到戰爭對人的心理的沉重打擊。

譬如軍事基地的勞軍演出，《花花公子》封面女郎的半裸體演出，那猶如美國當局賞給廣大越戰士兵的一帖興奮劑，激起他們的瘋狂欲念，即使此時此刻去死，他們也會無所顧慮。可是在赤裸裸的欲念之後，緊跟著的就是戰爭的恐懼。一隻躲在紙箱子裡的小狗也會嚇得他們魂飛膽喪，不顧一切地胡亂開槍。可是恐怖見得多了，膽子也就變得大到殺人不眨眼，殺人還變有理的地步。這就是戰爭的殘酷之處——導致人性的殘酷泯滅。就是那個被派去尋找柯茲少校的維拉德上尉，當發現被他們一陣瘋狂槍掃射後的漁船上還有一個尚未斷氣的婦女時，他會毫不猶豫地再補上一槍結束她的生命。事後他竟還責怪輪機長「找麻煩」，不該眞的進行所謂「例行搜查」。如果說士兵的胡亂開槍，還是出於一種心理恐懼，那麼維拉德的補一槍則完全是戰爭機器的冷酷行為，人性在他身上已經泯滅和消亡。

維拉德的身上也有著影片編導科波拉的思想影子，例如對於柯茲的分析和觀察，影片一般是以維拉德的眼光進行觀察分析的。藉由他的分析和觀察，觀衆對柯茲的思想行為也就有了比較清楚和理性的瞭解。在整個尋覓柯茲的航行過程中，他如同是一個「導遊」，帶領觀衆

作爲冷靜的旁觀者，一面親身體驗戰爭的恐怖，一面思考戰爭怎樣對人的精神進行摧殘和異化。正因爲有這麼一個「導遊」式人物的存在，以及他本人的行爲（冷酷地開槍殺人），觀衆對柯茲的一番理性言論及其瘋狂的行爲就會有一個較爲清醒的認識。在影片的最後，維拉德差點成爲柯茲第二，就是最好的見證。這又說明，導演在維拉德的身上又附加了柯茲的精神實質。他走的路，實際正是柯茲已經走過的路。就戰爭中的心理歷程而言，他們的歷程是一樣的，只不過維拉德還沒走到這一步而已。但在影片的結尾處，導演對此已有明確的暗示。

關於影片的結尾處理，科波拉對現在這樣的結尾，轟炸後柯茲部落化爲一片火海的處理並不十分滿意。他送坎城影展參賽的影片拷貝，結尾處就刪去了轟炸的尾聲。影片就到維拉德砍死柯茲，走出廟宇，站在廣場上，面對成千擁護他的下跪部落人群，陷入沉思的鏡頭就此結束。這樣的結尾實際上最符合科波拉的理想。在這樣一個富有想像空間餘地結尾的提示下，觀衆可以作出不同的想像，也許維拉德成爲柯茲第二，也許他最後走不出叢林。不管怎樣，影片表達了導演的意願：面對戰爭，人類應認眞思索，作出自己的正確判斷和選擇！

科波拉在藝術上非常崇敬愛森斯坦的蒙太奇理論，在他的《現代啓示錄》中就可找到不少「愛森斯坦」式的隱喻性蒙太奇鏡頭。例如直升機螺旋槳和電風扇的風葉的相互疊印，隱喻地表現出戰爭在人物心理上造成的沉重陰影。又如，柯茲部落土著人宰殺牛頭和維拉德砍殺柯茲的兩組鏡頭交替出現在銀幕上，隱喻了一種神秘的宗教精神，似乎砍殺柯茲也成了一

種新生的象徵。

據說，柬埔寨的水神和火神是不能讓其自然死亡的，必須在其行將死亡之前儘快地殺死他們，唯有這樣他們的精神才能傳遞到他們的繼承者身上。維拉德砍殺柯茲的行為無疑是導演的特意安排，暗示和隱喻了他的理想——柯茲作為侵越戰爭的犧牲品，既可以使美國看到自己的恐怖形象，也可使美國走出戰爭的陰影從而獲得新的生命。

可惜美國歷屆政府對於科波拉的啓示錄沒有加以任何重視和理睬，依然故我，不斷在世界各地製造大小戰爭的陰影，以戰爭的恐怖阻撓和平的進程。可是，戰爭的最後受害者還是戰爭的製造者本身。這正是科波拉從侵越戰爭獲得的眞正啓示，也可以說《現代啓示錄》獲得成功的眞正原因。

當然，《現代啓示錄》在音響和攝影上的探索，也是使得影片在藝術上具有震撼力的原因之一。直升機的轟鳴聲、機槍的呼嘯聲，以及影片尾聲部土著人的宗教儀式上的人群呼喊聲，無不襯托出戰爭的恐怖感和人被戰爭異化回到原始狀態後的神秘感。攝影上大量運用強烈的紅色基調和叢林的綠色被籠罩上桔紅色霧氣，加上現代化武器製造的強烈光閃，整部影片充滿濃烈的血腥氣，使影片的紀實性和哲理性的審美效果得到完美的高度綜合體現。

獨立製片運動在一定程度上改變了美國電影總是沉湎於「夢幻」的傳統惡習，使出現在銀幕上的藝術形象回歸到現實的大地上，以嚴峻的哲理性思考和深刻的批判性，揭露、喚醒

了大眾面對現實的勇氣。《計程車司機》、《現代啟示錄》等影片在藝術和商業上雙重成功，使美國電影在七〇年代後期，獨立製片的產量已占到總數的六成以上。這也是獨立製片運動取得的最佳成績。但是，面對好萊塢強大的電影發行網絡，獨立製片仍然受到嚴格的控制和限制。為了使影片能納入好萊塢的發行網，不少獨立製片人不得不委曲求全，忍痛割愛，磨去影片的批判性稜角，削弱影片的哲理性思考。如此下去，「獨立」實際上已不復存在。

但有趣的是，獨立製片並沒有完全被好萊塢「吃」掉，直到八、九〇年代，獨立製片的影片依然不時地出現在美國或世界各國的發行網上。這是為什麼？

其實很好理解。獨立製片的作品內容大多都能獲得一定數量的觀眾，其藝術上的探索也常被人們所接受，甚至能獲得電影大獎，這些潛在的商業苗頭往往被一些好萊塢電影大公司所覬覦，尤其是一些獨立製作的精品──譬如獲奧斯卡獎的影片，他們不會放棄任何可能給他們帶來利潤的機會，於是乘機買下這些獨立製片小公司，讓他們繼續掛著「獨立」的招牌拍攝影片，但拍的卻是完全按照他們意圖製作的影片了。「掛羊頭賣狗肉」的生意經被好萊塢的片商真正學到家了。

對於一些獨立製片人來講，能被大公司收買，他們覺得未嘗不是件好事。他們覺得有大公司作經濟後盾，在思想內容上玩弄些商業和藝術上的「平衡」技巧，也許還會拍攝出更富有獨創精神的影片來。有位樂觀的評論家甚至斷言：「這些獨立製片人有可能進入大公司內

部扮演特洛伊木馬的角色，進而改變美國電影的發展趨勢。」不管這位評論家說得是否完全對，獨立製片運動確實在一定程度上影響了美國電影在美學追求上的些許變化。至於能否真正扮演特洛伊木馬的角色，在好萊塢內部進行造反，恐怕還須等獲得成功以後才能下此定論。

銀幕上的「星際大戰」

當獨立製片運動開始興起之時，好萊塢的各大電影公司並沒有立即看到「獨立」招牌的商業價值，而是反其道而行之，以巨額投資製作有高新科學技術含量的影片與之抗衡，於是就有了《星際大戰》、《大白鯊》、《第三類接觸》、《超人》等一系列影片的出現。這些大製作影片利用了現代電影最先進的技術條件（例如逼真的音響效果、最佳的攝影技法等），以表現最新科技成就為影片的主要內容（如航天航空技術、生命科學工程等），然後加上淺顯的傳統的哲理性思想主題來吸引觀眾。

電影美學家將這種電影的興起稱之為技術主義美學思潮。

技術主義美學思潮素來是好萊塢維持其電影霸主地位的重要手段之一。

三〇年代初，電影由無聲轉為有聲，在錄音技術條件方面好萊塢占了上風，良好的錄音技術使人們喜聞樂見的百老匯歌舞迅速登上電影銀幕。以後的彩色電影、寬銀幕電影、立體

聲音響效果，先後為好萊塢帶來無法計算的巨額利潤。人們喜歡嘗試新奇的東西，銀幕上的新技術會給觀眾帶來一種特殊的感受，雖然不全是藝術上的創新，但新技術卻會使藝術技巧發揮更理想的效果。直至今日，技術主義美學仍然在好萊塢盛行，《龍捲風》、《天崩地裂》、《侏羅紀公園》、《水世界》、《鐵達尼號》，儘管這些影片的思想內容各不相同，但它們商業上的成功無疑是和這些影片的高科技技術含量分不開的。高超的電腦合成效果，將虛擬的內容表現得逼真非凡，無論是將來可能發生的怎樣可怖的自然災害，還是昔日的恐龍、沉船，現代電影的各種技術條件都能把它們活靈活現逼真地再現於寬闊的銀幕上。

喬治‧盧卡斯的名字是和他導演的一系列科幻影片分不開的。這位一九四五年出生的電影導演從小就喜歡西部片和幻想片，後來在南加州大學的電影學院系統地學習過電影技術。在實習期間他的科幻夢就在他的習作上得到體現，所拍攝的幾部科幻短片引起了圈內人的注意。離開學校後，他在當時業已成名的科波拉提攜下順利地進入影界。一九七三年，由科波拉投資，盧卡斯成功地導演拍攝了《美國風情錄》，從而使他居於美國現代電影導演的前列。這部影片以抒情的風格對美國社會六○年代的初期進行了動人的緬懷，受到評論界和觀眾的一致好評。雖然如此，盧卡斯的心事仍然在拍攝科幻片上。經過四年的準備和醞釀，一九七七年終於推出了他夢寐以求的科幻影片《星際大戰》。影片以浩瀚的太空為背景，虛構了星球之間善與惡的大戰故事。盧卡斯動用了所有能動用的最新電影科技手段，運用聲、光因素所

能創造的一切藝術效果，在銀幕上再現了一場最新式武器的星際大戰。

盧卡斯虛構的這場「星際大戰」故事並不怎樣。敘述的是銀河星系有一批壞人，推翻了銀河共和國，建立了銀河帝國，並將侵略的戰火燃遍整個銀河系各個星球。帝國統治者大莫金爲了鞏固他的統治地位，專門建造了一顆死星，用以關押反對他的叛逆者。以阿爾蒂蘭行星莉亞公主爲首的一批人，團結起來反抗帝國的暴力統治，但最後遭到失敗，莉亞公主被囚禁在死星上。機器人在沙漠行星上找到原共和國老騎士肯諾比，向他通報了莉亞公主被囚禁的消息。肯諾比和沙漠行星的青年路克一起駕宇宙飛船去救公主。可是當他們救出莉亞公主後，飛船卻被敵人吸附在死星上不得脫身。爲了解除敵人的吸附力，交戰中肯諾比不幸犧牲。路克護送公主飛到亞班行星上。在獲得死星的致命弱點後，路克和莉亞公主立即組織戰鬥機隊與大莫金展開一場生死空戰大搏鬥。在危急之際，宇宙之神「力量」助了路克等一臂之力，炸毀了死星，推翻了銀河帝國。

《星際大戰》在美國國內公映不到半年，票房收入就達兩億美元，這是電影放映史上從沒有過的賣座新紀錄。美國的男女老少幾乎人人都爭著去看，青少年的觀看熱情更是高漲，連續觀看七、八遍的不在少數。要問觀衆爲什麼對《星際大戰》如此瘋狂，最主要的還是影片所展示的最新科學尖端技術，尤其是融人幻想內容的宇宙飛船、激光武器、電腦、能說會動的機器人等，不僅給人以耳目一新的新奇感，銀幕上所表現的宇宙空間感，以及飛船之間的

大戰實況效果等，都給人以最新的視覺美感享受。這一切不能不歸功於電影技術所創造的藝術效果。這一年度的奧斯卡獎，《星際大戰》連中七項大獎，除了音樂作曲、服裝、藝術指導、剪輯等慣常的獎項外，最佳音響、音響效果剪接、視覺效果等獎都是與電影技術的創造分不開的。

作為一項電影產業，《星際大戰》的成功效應還波及到環繞影片推出的一系列產品。同名電影小說、音像製品、宇宙飛船玩具、機器人等，藉由電影放映的熱潮，銷售量日益增長，就連出品該影片的二十世紀福斯公司的股票，也在這一年獲得了比往年將近五倍的利潤，使得公司廣告部主任高興得連連稱道：「它就像滾雪球一樣，越滾越大！」時至今日，《鐵達尼號》能以兩億美元的投入，換得六倍以上的利潤回報，幾乎走的是和《星際大戰》一樣的電影產業化路子。不同之處在於，《鐵達尼號》在運用電影技術的同時，將人類的共同情感意識──懷舊情結、浪漫愛情，作為一種久違了的特殊社會信息含量添加在影片的審美過程中，從而使影片獲得藝術審美和商業利潤的雙重豐收。

玩電影長大的史匹柏

另一位受技術主義美學思潮影響拍攝出《大白鯊》、《第三類接觸》、《侏羅紀公園》等多部災難片、科幻片及多部通俗性娛樂片的導演史蒂芬‧史匹柏，他和盧卡斯的區別就在

於，他在利用電影新技術的同時，仍然不放棄影片中人的情感審美因素，緊緊抓住情感的跌宕起伏，並將其放在影片創作的主要地位加以反覆渲染和竭力張揚，在觀眾獲得高技術所創造的視聽效果快感的同時，影片所激起的情感波瀾也能給觀眾帶來審美的愉悅感。

史蒂芬‧史匹柏一九四七年出生，是個從小就喜歡電影的影迷。過十二歲生日那天，父親送了他一件盼望已久的禮物──八毫米的家用電影攝影機。就從那時起他就再也沒放下過電影攝影機。在中學念書階段，他用十六毫米的攝影機拍攝過幾部變不錯的短片，但在中學畢業後投考加州大學電影系時，卻因數理化等成績不理想沒考上，不得已，只好進了其他大學學習人類學。學習期間他仍然不肯放下心愛的攝影機，繼續拍攝短片。為了學得真正的電影拍攝經驗，他甚至假冒環球電影公司的年輕董事，在片場裡跟拍攝人員混得爛熟。趁此機會，他設法找人投資，導演拍攝了一部三十五毫米的影片《安培林》。雖然是部短片，卻顯露了他電影藝術的創作才能。此片被環球公司真正的董事薛尼沙茵伯格看到後，十分賞識，立即和他簽了一份電影導演合同，期限長達七年。這對一個從沒正式導過影片的年僅二十一歲的史匹柏來講，無疑是對他的最大信任。

這個從小就習慣於透過攝影機鏡頭看世界的年輕導演，一旦正式站到攝影機後執行他的拍攝任務後，被他練就得十分得心應手的電影技巧從此得到揮灑自如淋漓盡致的充分發揮。

被他認為是自己最心愛的作品之一的《外星人》，就是這樣一部充滿著情感審美因素的科幻

片。在他的影片中，外星人不再是大肆屠殺地球人的天體怪物，而是一個性格溫和，十分可愛，但外貌奇醜的小矮人。在一次外星人對地球人的考察中，小矮人不幸被遺落在地球上，和一個名叫愛略特的小男孩結下深厚的友誼，甚至在心理上建立了一種神秘的感應聯繫，成為不可分割的一對好朋友。可是成人社會卻是另一回事，當他們得知有這麼個小外星人，便千方百計想抓住它，製成宇宙人標本供他們研究用。最後在愛略特等孩子們的幫助下，小外星人逃過劫難，被外星人派來的飛船接回了太空。影片將小矮人的善良、溫順、善解人意等性格特徵表現得極為動人，充滿溫馨的童趣，它雖然長得醜陋，卻因它性格的溫順可愛，受到所有觀眾的喜歡。

史匹柏不僅使外星人變得人見人愛，同時，他實際上在其描寫的人物身上還注入了某種宗教色彩的哲理意念——地球人是否需要上帝再次派來使者傳遞善的教義？外星小矮人乘上飛船上天之際，愛略特的父母親在宗教音樂家威廉姆斯激蕩人心的樂曲聲中，情不自禁雙手護胸，跪倒在地，以一種神聖的目光注視著遠去的飛船，直至最後消失。這種帶有濃烈感情色彩的描寫已不是單純的技術主義美學所能解釋的了。

史蒂芬·史匹柏的科幻片，實質上只是利用了電影高科技表現的有利因素，達到了他呼喚人類美好情感的熱忱願望。這樣的願望，也是所有善良人的願望，所以他的科幻片不僅能夠一部接著一部拍，而且每一部都能獲得商業和藝術上的成功。在美國電影同行中，他是個

獲評定滿分的導演，他不僅在科幻片的創作拍攝中取得絕佳的成就，就是拍攝一般的故事影片，他也十拿九穩，取得名利雙收的成績，《辛德勒名單》就是最好的例證。以後我們將詳談這部影片的美學特徵。

質樸主義的回歸

技術主義電影美學思潮固然能給電影藝術帶來某些觀賞效果，但一旦過分地使用，同樣也會失去其美的價值，成為時過境遷的陳腔濫調。只有當它和其他美的因素綜合地被加以運用時才能永保它的魅力。另一方面，技術主義的美學功能注重的主要還是「假定性」的戲劇美學效果，對於生活在現實社會中的大批觀眾來說，寫實和紀實的樸實性美感效果也許更接近人的審美心理。所以在技術主義美學思潮流行的同時，崇尚質樸審美情趣的美學觀點仍然在電影創作中具有強盛的生命力。

我們暫且把這種崇尚質樸審美情趣的電影美學觀念稱作「質樸主義」，以此來和「技術主義」相對應。

質樸主義電影美學觀，非常注重從日常生活中去挖掘深刻的哲理，反映人們常見卻又常忘或見多不怪的某些社會問題，然後用最儉樸的藝術處理方法，藏而不露地運用各種電影技巧，將生活中的自然美展現在當代電影的銀幕上。

說來也很有趣，在美國最早運用質樸主義美學觀念拍攝影片的卻是曾經爲「技術主義」

電影《超人》編寫劇本的羅柏‧班頓。這位出生於一九三二年的電影編導，最初是一家雜誌

社的專欄作家，寫過幾本兒童讀物，後來與別人合作過幾部舞台劇本和電影劇本，其中最著

名的是根據美國三〇年代經濟大蕭條時期一對男女銀行搶劫犯的眞人眞事故事編寫的劇本

《我倆沒有明天》，這部一九六七年由亞瑟‧佩恩執導完成的影片一上映就遭到評論界猛烈的

攻擊，攻擊的焦點集中在影片所表現的「暴力」鏡頭上。

在此我們不妨插敘一下有關《我倆沒有明天》的情況。

其實，這些評論家並不是沒有看清影片所表現的「暴力」行爲是誰的暴力行爲，而是他

們害怕觸犯善用「暴力」處理一切問題的警察當局。影片中主要的兩場槍戰暴力場面拍得都

很眞實，動人心魄。銀行搶劫者我倆沒有明天等人先後兩次遭到警察的圍捕和狙擊，這些搶

劫者在眾多警察的圍捕下，就像落入陷阱的可憐困獸，任憑警察如同打獵似地遊戲般地肆意

射殺。最後那組射殺我倆沒有明天的鏡頭，導演運用高速攝影拍成慢鏡頭效果，凄美地表現

出男女主角在警察瘋狂的掃射下，被打成篩子似的身子，慢慢倒伏在血泊裡的那緩慢的片

刻。那緩慢倒伏的鏡頭，含有一種震顫人心的凄美之感。不用說，編導非常眞實而詳盡地表

現警察的這些暴力，就是爲了表示對眞正暴力的反對。佩恩說過：「充分表現暴力正是爲了

反對暴力，眞正的暴力是社會造成的。」

觀眾和眞正的電影評論家當然「讀」懂了影片所表現的「暴力」涵義是什麼，當然也理解了編導的良苦用心。被淡化的情節雖然沒有扣人心弦的戲劇性場面，但人物的心理世界卻藉著生活化的細節得到活靈活現的表現，而且這種表現甚至還帶有某種無奈的幽默和感傷情調。例如男主角克萊德明知自己是個性無能者，可是他在第一次見到邦尼時卻還要用手槍槍管象徵性器官去挑逗她。邦尼很快被他的英俊外貌所吸引，又爲他的「英雄」行爲所感動，眞的要和他親熱時，他卻又故意裝著一本正經起來。他雖是個搶劫犯，卻根本沒有搶到過什麼錢，好不容易搶到一家銀行，卻是家早就倒閉關門的銀行。邦尼平時喜歡看電影、寫詩。看電影時，她會全心地投入其中，不允許有任何人打擾她，即使克萊德此時此刻也不可干擾她的欣賞情緒。她還把她和克萊德的浪漫搶劫生涯斷斷續續寫成一首長詩，寄給報社發表。當他們讀到報上眞的發表了邦尼的這首詩時，兩人正因受傷在他們同夥父親的農場養傷。大自然的優美景色，詩的發表，激發了他們倆渴望過眞正生活的強烈願望，尤其是克萊德克服了心理障礙，和邦尼做愛成功後，愛情更使他們想從頭做起，重新生活。克萊德對邦尼說：「我會帶你到我們沒有作過案的州去生活。」可是一切爲時已晚，同夥的父親告發了他們，警察的子彈徹底地無情地消滅了他們——他們的生命，他們的愛情，他們的將來！據報紙記載，警察對生活中眞實的他倆共發射了一百二十發子彈，其中大約有五十餘發子彈擊中他們。到底誰是暴力的施行者，影片末尾處用慢鏡頭表現兩人倒地而死的涵義，已是不言而喻

的了。

　　《我倆沒有明天》因在一九〇七年的蒙特利爾國際影展上受到一致好評，從而也引起國內有識之士對它的重新認識，加上票房收入的不斷上揚，對它的評價也就日益增高，《時代周刊》以它的劇照作封面，《女王》雜誌乾脆宣稱一九〇七年為「邦尼和克萊德年」。在這樣的內外夾擊下，該年度的奧斯卡獎評委會不得不拿出兩個金像送給《我倆沒有明天》，一個是最佳女配角獎（獲獎者為費·唐娜薇），一個是最佳攝影獎（獲獎者為伯內特·格非）。對於影片主要創作者編劇和導演的成功，奧斯卡評委會表現出明顯的冷漠和置之不理，為此，好打抱不平的紐約影評協會出於義憤，獎了一個他們認為最值得給的「紐約影評協會最佳編劇獎」給影片的兩個編劇。因為他們很清楚影片的整個創作過程，編劇羅柏·班頓和戴維·紐曼在掌握了這個電影故事創作素材後，很希望將其寫得更別致些，因為在此之前一九三七年和一九四九年已先後兩次有人將這段社會故事拍成影片，於是他們參照法國新浪潮的電影風格，以一種既嚴肅又詼諧的筆調寫出了《我倆沒有明天》。劇本完成之後，他們想讓法國新浪潮電影導演楚浮來導演該片，可是未能談妥，於是這才到了現在的導演亞瑟·佩恩手裡。可見，該片的成功，是和編劇的最初劇本構思風格和藝術追求分不開的。

　　羅柏·班頓和戴維·紐曼因為曾寫過一個《這是一隻鳥，這是一架飛機，這是一個超人》舞台劇本，華納影片公司欲拍攝美國人人皆知的漫畫故事《超人》時，理所當然地邀請他們

擔任影片的編劇。

《超人》雖然是一部幻想性的故事，拍攝方法自然也採用了許多新技術手段，但編劇卻在這個人們熟悉的成人童話故事中糅進了許多日常的美學因素，譬如超人和女記者含而不露的愛情故事，超人的覥腆性格和其嫉惡如仇的道德觀念。由於這些質樸的美學因素和影片應有的技術主義美學結合得非常自然，《超人》的整體美學情趣就顯得和一般的科幻影片非常不一樣。如果說《超人》後來能取得賣座上的成功，質樸主義美學因素的滲入是其不可否認的關鍵所在。觀眾喜歡「超人」的神力，但更喜歡他日常生活中所表現出的普通人的性格之美。

羅柏・班頓質樸主義的電影美學在其劇本創作中得到體現，對於他來說僅僅是完成了一半，二度創作的導演如果不能理解他的美學追求，他的前期努力就會前功盡棄。從一九七二年起，班頓開始親自執導他自己編劇的影片。《壞夥伴》(1972)、《最後一場》(1977)是他最初的兩次成功嘗試，影片所創造的逼真氣氛和濃淡相宜的抒情風格，將質樸主義提升到一個更高的美學境界。一九七九年，他又創作拍攝了轟動世界影壇的質樸主義電影的代表作《克拉瑪對克拉瑪》。該片包攬了該年度五項奧斯卡金像獎——最佳影片、最佳男演員、最佳女配角、最佳導演、最佳改編劇本獎。

影片《克拉瑪對克拉瑪》的故事，我們已相當熟悉：一個生活得非常好的三口之家，女

主人突然離家出走，導致了這個家庭頓時失去往日的平衡——丈夫在外努力地工作，想用自己的辛苦換取妻兒的幸福。然而，他卻不知道，他在辛苦努力的同時，卻無意之中冷落了自己的妻子，讓她整天待在家裡，累了無處說，苦了無人訴，最根本的是，她自己原有的理想被繁瑣的家庭生活全破壞了。為了尋回失落的自我，她懷著矛盾的痛苦心情離開了這個「幸福」的家。

妻子的離家出走，使得一向非常自信的丈夫亂了手腳，既要處理好日常家務帶好孩子，又要完成繁重的公司業務計畫。在和孩子相依為命的生活中，他同時也在不斷地自我反省，認識到自己以前確實虧待了妻子，沒有關心她的內心苦悶和情緒變化。

可是就在編導以質樸的藝術手法動人地表現出丈夫的苦苦反省，和其漸漸學會操持家務帶好孩子，甚至為此而失去升職機會的時候，妻子卻回來和他打起了爭奪兒子撫養權的官司。編導此時此刻將法庭的庭審過程，不加任何藝術渲染地再現在觀眾眼前，讓他們敞開胸懷，互相訴說各自的苦惱和痛苦。

正是透過這場庭審，觀眾既看到了丈夫的愧疚心理，也聽到了妻子內心的痛苦和不安。而她也覺得自己過分地苛求了愛著她和孩子的丈夫，可是她又不願放棄自我理想的追求。

家庭似乎成了這對夫婦實現各自理想不可逾越的障礙。怎麼辦？

班頓在這個簡單的故事中，沒有直接回答影片所提出的矛盾該怎樣去解決。

他運用極其樸實的藝術手法描寫一個妻子出走後的丈夫怎樣帶好孩子，又怎樣和孩子建立起深厚的父子之情，其目的就是爲了要說明一個既淺顯卻又很深刻的社會問題——家庭是夫妻雙方創造的，維繫這個家庭同樣需要夫妻雙方的努力，缺了哪一方都不行。

也許影片推出的時機，正是美國女權主義運動高漲之時，不少家庭受其影響在迅速解體，離婚率一時高達百分之五十，一百萬左右的兒童成爲家庭解體的直接受害者，成爲心理發展不健全的單親孩子。《克拉瑪對克拉瑪》以其最簡單明瞭的事實，非常及時地提醒整個社會，如此下去誰都不會幸福，不論是丈夫、妻子，還是孩子。影片的聰明之處在於，它既表示了對婦女社會地位獨立性的認同和支持，也代表男性社會訴述了他們的日常苦惱和他們對於家庭生活責任感的自覺反省。

在這樣一個現實背景下，推出這樣一部樸實無華的影片，人人看得懂，男人要看，女人也要看，看了還會對照各自的家庭現實狀況進行議論，進行反省，影片取得成功也就無須多說了。尤其是影片的結尾處：法庭依照法律，將孩子的撫養權判給了妻子。眼看就要和孩子分別，想起這一年來父子倆建立的深厚感情就要被剝奪，父子倆的心裡誰都不好受。由於觀眾親眼目睹這對父子的深厚感情是如何建立起來的，觀眾的感情天平實際上已經傾向了他們倆，可是冷漠的法律卻硬要拆散他們，心裡頓時就會產生一種厭惡法律干涉他人家庭親

情生活的反感情緒。當看到孩子和父親依依不捨一次又一次擁抱道別時，觀眾的情感實際上已經完全傾向了這對父子，既討厭法律的冷漠無情，同時又在心裡質問孩子的母親：為什麼要這麼做？

就在這時，編導讓母親作出了這樣的回答——她看著父子倆依依不捨擁抱道別的情景，她也淚如泉湧，茫然若失，更不知該怎麼辦才好。她哭泣著對丈夫說：「我不能帶走比利，怎麼辦？」她也覺得這樣帶走孩子不僅對不起丈夫，更對不起心愛的孩子。可是她又是那麼地愛孩子，期望孩子能和她在一起：「我是多麼愛比利啊！」她頓時陷入了左右為難的矛盾之中。

觀眾的心理情緒這時似乎又對出走的母親回來爭奪孩子產生了某些同情感，她也是出於對孩子的愛才打這場官司的呀！編導在此非常適時地把觀眾起初對母親女權主義思想的厭惡情緒中拉了回來，體驗一下母親的心理感受吧——她也是愛孩子的，正因為愛，她才希望孩子能由她撫養。她也沒有任何過錯啊！

父子倆依依不捨不願分離，母親不忍心強行奪回孩子。既然夫婦倆對孩子都有一份難以割捨的愛，何不再生活在一起？影片雖然沒有給予直接的回答，但看見夫婦倆懷著複雜的心情，緊緊擁抱在一起時，觀眾渴望這對夫婦和好如初的願望似乎已得到了某些滿足。這樣的結尾無疑給了觀眾些許安慰和滿足，但也留下了懸念：母親為了自身的獨立，還會出走嗎？

質樸的生活，挖掘出如此扣人心弦的情感細節，這正是《克拉瑪對克拉瑪》在美學追求上的成功之處。質樸主義美學和紀實性美學雖然都追求真實的生活美感，但它們之間又有著明顯的區別。

紀實主義美學，強調的是電影藝術的逼真性，為了這一逼真性甚至可以淡化一切電影原有的假定性審美效果。也即從戲劇藝術所借鑒到的美學效果。

質樸主義美學在運用紀實主義逼真性美學效果的同時，戲劇藝術的假定性美學也得到適當的利用和借鑒。

克拉瑪夫婦倆的矛盾根源來自於社會生活本身（正在興起的女權主義運動），而不是第三者插足之類的其他任何原因，這就使得影片故事具有了紀實性的美學基礎，所有的情節和細節都不是任意虛構的，幾乎都來源於生活本身，非常真實自然。但追求自然的生活美，並不等於按照生活的原貌自然主義地再現一次。運用戲劇藝術假定性美學因素，對生活加以必要的概括，提煉出具有典型意義的環境和人物，也是十分必要的。正因為有了必要的假定美學因素起作用，克拉瑪夫婦的故事才顯得既平淡又好看起來。而且從這平淡而又好看的故事中，人們似乎又明白了些什麼。

明白了些什麼？似乎又一下子講不清楚。這種說不清道不明影片的主題，正是《克拉瑪對克拉瑪》影片編導所要追求的審美效果。正如班頓所說：「這部影片並不想說明司法制度

從新聞到各種訊息傳遞，從教育到各種藝術欣賞，電視所具有的快捷、紀實、真切等多種特

五、六○年代迅速發展起來的電視技術，使電視成為人們日常生活不可分割的一部分，質樸主義電影的許多特點和人們業已習慣的電視傳媒的某些特徵不謀而合，也大有關係。

觀眾對質樸主義電影美學觀念的迅速接受和認同，除了是因為反感於技術主義電影一味單純追求刺激性的銀幕視覺音響效果，喜歡質樸主義電影所表現的自然真實的思想和內容外，質樸主義電影的許多特點和人們業已習慣的電視傳媒的某些特徵不謀而合，也大有關係。

質樸主義電影美學所追求的紀實性和戲劇性的自然結合，所描寫的內容真實可信，涉及的家庭、個人等日常問題又具有相當廣泛的社會性，所以在七○年代末、八○年代初，運用質樸主義藝術手法創作拍攝的電影作品比比皆是。不僅美國拍攝了如《普通人》、《金池塘》等影片，前蘇聯也出現了像《古怪的女人》、《個人問題訪問記》、《秋天馬拉松》、《兩個人的車站》、《湖畔奏鳴曲》等眾多涉及家庭道德與社會矛盾的影片。

的不公平，也不想說明究竟是父親還是母親撫養孩子最為合適，總之，這是一部關於婚姻、夫妻之愛、父子之愛的影片，最使我感興趣的是生活中這種不可捉摸的現象。」

班頓正是以他的質樸主義手法，非常真切且又極為感人地向人們敘述了這麼一個「不可捉摸」的發生在一個普通家庭成員之間的社會現象問題。而這個現象問題又是那麼令人深思，又是那麼普遍存在。這大概也是質樸主義美學所帶來的藝術效果吧！

點，很快很自然地培育了人們求真求自然求樸實的審美習慣。所以，當人們在電視文化的培育下，樹立起欣賞藝術第一要求真的審美習慣後，一切弄虛作假的電影作品當然都會受到排斥。反之，一旦在銀幕上欣賞到運用質樸的藝術手法，自然真切地表現出人們經常在螢幕上看到的有關家庭、個人，或各種社會問題的影片後，人們當然很願意接受它喜歡它！所以，我們切不可小看電視螢幕對電影藝術發展所產生的影響。這也提醒電影藝術創作者，在對電影美追求的同時，不可忽略電視文化對人們審美習慣所產生的巨大影響。

質樸主義電影能夠吸引廣大觀眾的另一個重要原因是，這些影片的表演藝術都極其生活化。正是這些高度生活化的表演藝術戰勝了技術主義電影的人為技術因素，使得影片更接近生活的自然本色，從而贏得觀眾極大的欣賞興趣。

《克拉瑪對克拉瑪》的男女主角如果不是由達斯汀·霍夫曼和梅莉·史翠普飾演，編導所期望的質樸主義影片風格恐怕就要難以實現，或者說就要打上許多折扣。表演藝術是電影藝術整體中不可分割的重要的一個組成部分，在某種意義上來講，演員實際上是導演意圖最重要的體現者之一，尤其是對有著某些藝術追求的導演來說，演員選擇是否恰當，是一個非常重要的關鍵。選擇對了，影片的成功率可以說已經達到了百分之五十，甚至可以達到百分之六十以上。對於質樸主義美學風格的影片來講尤為如此。演員的一舉一動，一個眼神，一句台詞，只要稍有失真之處，整部影片的風格就要遭到破壞。

達斯汀・霍夫曼是位身材矮小貌不驚人的演員，一九三七年出生於洛杉磯。出於對表演藝術的愛好，十九歲大學沒畢業，他就離開學校加入到演員的行列。但由於他缺乏「明星」的外貌條件，雖然表演出色，但仍被好萊塢拒之門外，只能在電視和舞台上飾演一些次要角色。儘管如此，一九六五年他還是獲得了美國最佳戲劇演員的奧比獎。一九六七年，導演邁克・尼科爾斯獨具慧眼，在他執導的影片《畢業生》中啓用霍夫曼，讓他擔任男主角，飾演一個涉世不深的畢業生面對「性」的誘惑如何從最初的惶恐不安到後來的無所謂，結果一炮打響，被評為最有前途的演員。接著他又在《午夜牛郎》影片中扮演一個跛足流浪者，為了演得眞實可信，他將自己打扮成流浪漢，在街頭混了兩個多月，仔細觀察、體驗流浪者的生活習性和他們的語言動作。這種為了扮演一個角色，每天到街頭體驗生活的創作方法，在好萊塢的「明星」圈內幾乎是從沒有過的。霍夫曼在接受飾演《克拉瑪對克拉瑪》男主角時，他自己的生活中正處在和角色相類似的遭遇中，他的妻子——舞蹈演員芭恩為了她的事業正和他鬧離婚，這種切身體驗使得他在飾演克萊默時顯得更為自然而又眞實。

達斯汀・霍夫曼每演一個角色幾乎都取得成功，一九八二年他甚至在影片《寶貝兒》中飾演一個為了生活不得不男扮女裝的電視節目「女主持人」，演得非常成功，弄得奧斯卡獎評委會不知提名給他什麼獎好，是「男演員獎」還是「女主角獎」，最後按性別還是提名「最佳男演員」獎。可惜最後該項大獎被飾演《甘地傳》的本・金斯利奪得。但霍夫曼在一九八八

年因成功地飾演了《雨人》中的男主角——一個具有數學頭腦的自閉症者的藝術形象，再次奪得奧斯卡的最佳男演員獎。

飾演女主角的梅莉‧史翠普也是一位以演技精湛出名的演員，她在《克拉瑪對克拉瑪》裡出現的場次不多，卻給人留下深刻印象。尤其是片尾法庭上的那段表演，面對攝影機的特寫，她真的就像一個竭力為著自己權益進行辯護的妻子和母親。她的台詞敘述委婉動人，淚水隨著她的情緒變化自然流出，無論是低首強忍痛苦的動作，還是抬起頭抹去淚水繼續陳述的表情，她表演得就像「沒有表演」一樣，也即人們常說的「無表演的表演」，這是一個高難度的表演藝術境界。

史翠普一九五○年出生於美國新澤西州，自幼就喜歡演戲，大學畢業後進耶魯大學戲劇學院學習表演藝術，在舞台上她扮演過眾多的不同性格的人物形象。一九七七年開始涉足影壇，從在《茱莉亞》飾演一個小角色起步，繼而在《越戰獵鹿人》扮演男主角的妻子引起人們的注意，主演《克拉瑪對克拉瑪》為她贏得第一尊奧斯卡最佳女演員金像獎。以後又因一九八八年成功地飾演《蘇菲的選擇》中女主角，第二次捧得奧斯卡金像獎。另外，她在《法國中尉的女人》、《走出非洲》等影片中的表演，都給人們留下深刻的印象。一九九○年在評選「八○年代優秀演員」活動中，史翠普當之無愧地被名列在優秀演員的行列中。

10 現代電影美之因素

銀色的美夢

銀色的美夢！

自從電影誕生以來，有多少人藉由這塊銀色的幕來實現他們心中的電影之夢啊！

盧米埃兄弟，這對被公認為是「電影之父」的電影發明者，他們的夢很簡單，只要在銀幕上見到活動的人、活動的火車、活動的……他們的夢僅僅做到「活動照相」而已。

梅禮葉，這位聰明的魔術師從他的舞台經驗得到啟發，「活動照相」何不也像舞台劇一樣，在銀幕上「講」故事呢？於是電影開始拋棄照相的逼真性，走上了一切都可進行「假定性」設想的創作美學之路。

葛里菲斯，一個興趣愛好極為廣泛的演員，他一面拍著無聲的「假定性」的電影，一面在想，為什麼不能打破梅禮葉拘泥於舞台「三一律」的小天地，在銀幕上同時交替出現更廣泛的時空中所發生的情景呢？他運用了他所發現的「蒙太奇」剪接方法，把不同空間所發生

的事情巧妙地連接到了一起，於是，於是「假定」的戲劇故事和「逼真」的紀實再現被截長補短運

用到了葛里菲斯的影片創作。於是有了影片《國家的誕生》。有人評論說，葛里菲斯的影片誕

生之際，也就是電影藝術完成它「原始綜合」美學使命之時。這樣說，一點都不爲過。

原始綜合，給電影帶來了「藝術」的生命。這朵嶄新的藝術之花又引來無數個夢幻者的

熱烈親吻。

旨在背叛傳統美學的先鋒派藝術家，闖到銀幕上大膽地做了一回超現實的美夢，於是有

了布紐爾等現代電影藝術探索者詩一般的夢幻之作，譬如像《貝殼和僧侶》，譬如像《安達魯

之犬》……

傳統的寫實主義藝術大師更是對電影藝術的巨大潛力挖掘不止。艾森斯坦，以他的「吸

引力蒙太奇」理論奠定了革命寫實主義電影的美學基礎。在這個基礎上，《波坦金戰艦》把

尚處在無聲時期的電影藝術引航到詩與散文的崇高美學境界。

查理‧卓別林，以他帶給人們含淚的笑，使大衆在無聲的銀幕上真正深切地體會到人間

的冷暖寒熱、喜怒哀樂。《淘金記》、《摩登時代》等影片已成爲經久不衰的電影傑作，雖然

它們是無聲的，卻大聲道出了一個時代的呼聲——人間的悲劇何時才能結束？

在美國西海岸，擅長把一切化爲金錢的老闆們躺在加利福尼亞灑滿陽光的沙灘上，做起

了一本萬利的「好萊塢」電影之夢。他們仰仗金錢的魅力，使沉默了多年的電影開口說了

話。他們和電影藝術家都嘗到了「科學技術」帶給電影的好處——有聲電影藉著戲劇藝術的美學因素，進入了它的戲劇化電影黃金時代，《魂斷藍橋》、《一夜風流》等影片不僅使坐在黑暗影院裡的觀眾暫時忘卻身邊的煩惱，做起浪漫而又風流的好夢，躲在銀幕後面的好萊塢老闆們更是樂得手舞足蹈，他們怎麼也沒想到——虛假的夢幻，也能賺到錢！

飽受過戰爭創傷折磨的義大利電影藝術家，覺得人民需要的是現實，而不是好萊塢「夢幻工廠」製造的虛幻之夢。「把攝影機扛到大街上去！」新寫實主義電影就此誕生在戰後貧窮的羅馬街頭。《單車失竊記》、《羅馬十一點》以其最樸實的美——真實，震撼了觀眾的心靈，再次把電影藝術從虛幻的夢中喚醒過來，喊出了「還我普通人！」的審美願望。

藉著來勢洶湧的電影「新浪潮」，不僅把楚浮等無名電影評論者推上影壇，以一句法國俗語「打它四百下！」攝成新浪潮的代表作《四百擊》，同時也把塞納河「左岸」的新小說派作家們吸引到電影創作的圈子內，拿慣了筆的作家們理所當然地將銀幕當成了他們寫作的稿箋，淋漓而又嫻熟地在銀幕上找到了他們最擅長描繪的人的複雜的心理世界。《廣島之戀》、《去年在馬倫巴》等左岸派「新浪潮」之作，在「心理銀幕化」美學方面的大膽探索，真正使電影登上了現代電影藝術之路。

七〇年代以來，電影的藝術形式，電影的表現手段，創新的花樣更是層出不窮，昨天還被譽為「創新」，今日轉眼間就成了過時的「陳舊」。一會兒「政治電影」成為影壇的寵兒，

又一會兒「科幻影片」霸占了銀幕，接著普通人的普通生活成了電影的主要內容，兩代人之間的矛盾、夫婦之間的衝突，經過編導們的精心策劃編排，製作成具有「質樸美」的影片也成了一時的「時髦」。當然，這些「時髦」貨裡難免要摻雜進好萊塢影片的最佳「配方」──色情和暴力。散淡的生活美和恰到好處的色情美，暫時也領導了一陣子電影藝術的新潮流。

科技的發達，電腦的介入，電影又玩起了新花樣，龍捲風、大地震、火山爆發、水底世界、沉船事件……一切讓人感到緊張害怕的天災人禍剎時紛紛登上銀幕，電影似乎忘卻了它應有的創造「美」的藝術使命，墮落成單純為了刺激觀眾神經系統的一帖興奮劑。

刺激過後又是什麼？按照以往的規律，撫慰緊張過後的心靈一定是電影創作的目標之一。

電影的大眾化審美特性，電影的科技化生產手段，在時代潮流的挾裹下不斷地花樣翻新，也不斷地懷舊復古。

為什麼要花樣翻新？為什麼要懷舊復古？電影藝術為什麼要如此變化無窮？看似複雜的問題，其實很簡單，那就是由於人們對電影這一藝術形式客體的認識在審美層次上不斷深入的結果。

當人們發現無聲電影蘊藏著詩的韻律和節奏時，抒情便成為電影藝術的最高審美境界。

當人們覺得電影講述故事的本領並不亞於戲劇舞台時，戲劇化電影就成了大眾喜愛的電

影模式，它的美學層次當然也就處在煽情和夢幻之間。

當人們發現，利用電影原始的「照相性」本性，可以達到逼真而又真實地再現客觀的現實生活時，紀實性美學追求頓時成了一種電影創作的主流。

可是，如果電影的紀實性之美僅僅停留在外部情節的曲折或者靜態的表現上，觀眾就會對電影失去審美的興趣。於是，只有當電影將鏡頭伸入到人的內心世界，探究人之心靈活動的複雜性時，電影又回到了觀眾之中，電影的心理化美學也就自然成為現代電影藝術家從事創作的必修課程。

現代電影藝術家是善於理性思考的藝術家，他們的文化修養，他們對客觀世界的認識，總是自覺或不自覺地滲入了某種哲學觀念，體現在他們的創作中時，電影的哲理化就順理成章地成了現代電影的美學內容之一。同樣，觀眾的水準也在提高，除了希望電影能煽動他們的感情外，他們也渴望能從作品中得到某些哲理性的啓發。電影的哲理化美學追求正符合了現代人們的這一要求。

如果說電影的紀實化，使電影藝術能夠真實地再現生活，那麼電影的心理化，則使人的複雜多變的心理世界也得到了如實的展示。在此基礎上，電影再從哲學的理性高度對複雜的外部客觀世界和內在的心理微觀世界進行綜合化的概括和總結，電影藝術的美學意境又可得到進一步的昇華。

這一昇華過程是電影藝術的綜合化美學追求所帶來的結果。

電影藝術進入七〇年代之後，在美學上的追求已不再是單一的某個方面，往往是在突出表現某一美學特徵的基礎上，再綜合汲取其他美學特徵，使整部作品形成一個比較完善的審美客體。

以下我們不妨結合某些影片，對電影藝術的紀實化、心理化、哲理化，以及電影藝術的綜合化等美學特徵作些分析和介紹，加深對電影美學的基本認識。

真實，電影之美的生命

人類藝術的發展歷史告訴我們，在很長的一個歷史階段裡，經過人為加工的藝術之美被視作是審美的最高境界。衡量一件藝術作品是否具有審美價值，往往就看其藝術加工的精巧程度如何。體現在敘事藝術上，譬如戲劇電影，就看其藝術虛構的效果是否高於生活的本來面目，塑造的人物是否比日常生活中的更完美。所以長久以來，人們總認為藝術應該比生活更美，否則就不需要必要的提煉和加工了。

但藝術創作的實踐證明，藝術加工並不總是能帶來真正美的藝術作品，反之，某些被加工成虛假的東西卻因出於某種原因倒被看作是美的了。有鑒於此，有些藝術家認為與其這樣，不如把生活中本來就蘊藏著的美挖掘出來，讓其保持著原有的自然美形態進入藝術作品

和欣賞者直接見面。

問題是，自然美常常是深藏不露的，只有那些獨具慧眼善於發現和挖掘蘊藏在生活深處美的藝術家才能透過他們的創作表現出這些美來。電影藝術的原始本性就是「照相性」，它能如實地紀錄下鏡頭所發現的生活之美。如果將電影藝術的這一紀實性特徵加以充分發揮，電影的紀實化就會得到鞏固和發展，久而久之就會形成一種藝術風格，也即電影藝術的紀實化美學風格。義大利的新寫實主義電影基本上遵循的就是這種美學風格。

可是義大利新寫實主義電影也有不小的缺陷，除了它僅停留在一般表象的如實紀錄外，它很難把人物的複雜心理也展示在銀幕上。故而新寫實主義電影很快被擅長揭示人物心理的「新浪潮」電影所取代。但儘管如此，新寫實主義的紀實性美學風格仍然讓人念念不忘，因爲紀實風格所帶來的是最眞實最可靠的生活訊息，而且保持著它原始的自然美形態，這是任何虛構的電影作品無法比擬的。

這裡必須補充說明一下，虛構出的電影作品並不都是失去生活美的藝術作品，它只是透過對生活素材的提煉和重新組織，按照創作者的理想意圖創作出典型的環境和典型環境下的各種典型人物。這樣的典型環境和典型人物，一般都比自然形態下的環境和人物顯得更美。如果這種重新組織依然是根據生活的眞實出發的，其重新組織的故事情節和人物肯定比原始狀態的生活原型更具魅力。因爲它集中了所有應有的美，成爲一種異常現象的美。異常現象

實際上也就是我們熟悉的富於戲劇性衝突的現象，如生死存亡關頭，成功與失敗的關鍵時刻，在這樣的時刻，人物的個性一定會得到充分的顯示。可是這種異常現象的虛構有時往往會虛構得脫離生活的真實，變得離奇而不可信，雖然表面上也許很美，但它在實質上已失去了美的第一重要因素──真實。

如果我們把異常現象虛構得並不怎麼「異常」，只是比平常稍稍異常一點而已，或者虛構的不是什麼「異常現象」，而恰恰是最最平常的現象──當然這是「仿真」的平常現象。然後我們依然以紀實的手法進行創作拍攝，從編導到表演、攝影等每一個工作部門都必須按照紀實的要求進行創作，盡力掩蓋藝術加工的痕跡，製造出非常接近生活原樣的「仿真」作品──也即影片中的人物、故事都是虛構的，但卻非常逼真，「就像真的一樣」；或者是半虛構的人和事，在真人真事的基礎上添加上「仿真」的藝術加工，使作品在不失真實的前提下顯得比真人真事更具藝術感染力。

我們前面提到的《計程車司機》、《克拉瑪對克拉瑪》等都屬虛構的紀實性影片。《計程車司機》許多情節場面都是在大街小巷展開的，環境鏡頭很多，臨時出現的人物也不少，可是如果把這些看似多餘的環境和人物鏡頭清除乾淨，影片的真實感就會頓時消失。另外，這兩部影片的故事結構基本上都非常鬆散簡單，如同生活中常見的故事差不多。但這種表面上非常鬆散化的結構實際上並不鬆散，它的內在邏輯非常嚴密，每一件事情發生的前後都有著

看不見的舖陳和準備。譬如《計程車司機》裡的主角，最後開槍殺人，從表面上看似乎是為了救那個小妓女，實際上是主角內心矛盾不斷激化不斷發展的必然結果。只不過這些激化和發展是潛藏在非常瑣碎的小事上，譬如那個說話不算話的總統競選者、金髮女友的瞧不起他、小妓女對他的相救不以為然，這些瑣碎小事在影片中描寫得非常一樣，淡化得很，如同生活中經常發生的小事一般，輕輕一筆帶過，跟沒有描寫一樣，出現在觀眾面前，到了水到渠成之時，這些事先被故意淡化了的細節卻起到了激化矛盾的作用。這些都是紀實化電影美學特徵在影片中的具體表現。

《辛德勒的名單》是一部以真人真事為依據，然後以「仿真」手法進行必要虛構的紀實化風格影片。影片改編自托馬斯‧肯尼利的同名紀實小說，導演史蒂芬‧史匹柏為了保持原作的紀實風格，重現那段黑暗的歷史，長達一百九十三分鐘的影片竟運用了黑白片的攝影手法進行拍攝。在彩色影片已經非常普及的九〇年代，重新採用黑白片的攝影手法，無疑是想讓觀眾在看第一個鏡頭時就立即回到那個早已逝去的年代。

黑白片本身就是一種歷史，將其運用在表現猶太人在第二次世界大戰期間悲慘命運的電影作品上又具有了一種象徵意義，象徵黑暗，象徵過去的歷史。但導演卻在黑白影片中讓一個小女孩始終保持著紅色，雖然是種非常淺淡的紅色，卻讓觀眾看到了生命的純潔和脆弱，更痛恨那個黑暗的歲月。小女孩的紅色身影不斷出現在影片中，但只有在那段辛德勒站

在山頭上親眼目睹德國法西斯肆意殺害猶太人的一組鏡頭中，小女孩的紅色身影才顯得那麼地引人注目，鏡頭一直跟攝紅色的小女孩躲進地板為止。在一片黑白中突然摻入一點紅色，似乎脫離了紀實的風格，可是導演卻大膽地使用了，而且使用的非常巧妙，好像這點紅色是不經意地漏入影片中的些許顏色，倘若觀眾粗心些甚至會對這點紅色毫不在意。但是當觀眾在影片的末尾三、四分鐘看到戰後猶太人悼念已故的辛德勒墓地的彩色畫面時，你會情不自禁被提醒憶起那點小小的紅色身影最後也躺在送往焚屍爐屍體的中間。

辛德勒在一片黑暗中保護了部分猶太人的生命，才使脆弱的生命有了今天的希望——五彩繽紛的今天。

史匹柏不僅使黑色與白色給影片抹上「仿眞實」的歷史之色，他也使得色彩具有了某種象徵的意義。這是他創造性地運用紀實性美學特徵的一種成功的嘗試。黑白色不僅非常巧妙地回避了某些血腥鏡頭的感官刺激，同時也給予觀眾更廣闊的想像天地。這，也許就像中國繪畫創作中的「留白」手法一樣，留下必要的空白處，讓觀眾自己去想像，這樣所取得的藝術效果，或許會使欣賞者對作品產生更深刻的印象。

《辛德勒的名單》在影片結構上基本上拋棄了戲劇性的故事結構，而是採用了依照主角性格表現為線索的片斷式結構方式，這也是影片紀實性風格所必須採用的敘事結構方式。

辛德勒是個歷史上確有其人的眞實人物，硬要將其進行「故事化」虛構當然也能做到，

但這麼一來勢必要失去真實人物「原汁原味」的真實感。「故事化」了的辛德勒，可能就根本不再像生活中曾經有過的辛德勒。為了使人物最真實地在影片中得到再現，選擇人物生活中的某些最能體現其性格的片斷，然後依其性格發展的內在邏輯將這些生活片斷進行組合，這樣創作出的作品雖然沒有了戲劇性的故事，但真實的扣人心弦的生活片斷本身也同樣起到了「引人入勝」的作用。

史匹柏是個非常擅長編故事的導演，但他的《辛德勒的名單》卻幾乎沒有任何故事的痕跡，有的只是「仿真實」的歷史片斷。在這些片斷裡，辛德勒的商人氣質，善良本性，以及他沉溺於女色等多重性格側面都得到了紀實性地再現。例如，上一個鏡頭還是他和情婦在床上翻滾做愛，下一個鏡頭卻是他焦急地來回奔跑於火車站，四處尋找被德國人抓去的得力助手斯泰恩的情景。上下鏡頭沒有任何故事情節的因果關係，但卻非常真實刻劃了辛德勒的性格和其性格作風。

《辛德勒的名單》也虛構了某些人物和情節，但由於虛構得極為真實，沒有偏離整部影片的紀實風格，所以這些「仿真」內容的「摻」入不僅沒有破壞原有的真實感，反而進一步加強了影片的紀實性美學效果。

德國軍官戈特就是個虛構的人物，可是由於他的虛構是建築在真實基礎上的虛構，而且是以完全真實的歷史背景為依托的，加之其人物的個性又描寫得極為逼真，所以他在影片中

的出現並不使人感到多餘和不眞實，反倒給影片的眞實性添加了濃濃一筆。

例如，戈特在槍斃了向他提出房屋地基建造有問題的女工程師後，他又立即命令下屬按

照女工程師的意見去做。同意工程師的意見，卻又要槍斃工程師，按一般邏輯是無法說得通

的，但對於一個充滿權力欲的人來說，這又是非常合乎邏輯的——爲所欲爲，就是他的邏

輯，也是整個法西斯統治的邏輯。

這個法西斯分子非常欽佩辛德勒極強的自制力，能保持絕對的冷靜，也能立即煽動起氣

氛，於是就想按辛德勒所說的去做：「權力就是有足夠的理由去殺人，但卻不殺，皇帝的權

力正是如此。」但他的性格又決定了他不可能和辛德勒相提並論，起初他還能忍耐住沒有去

殺錯放他貴重馬鞍的小男孩，可是當看見小男孩沒有替他擦洗乾淨澡盆時，他的權力欲迫使

他還是忍不住殺了這個可憐的孩子。法西斯分子的殘暴心理和複雜性格就是透過這些細節，

非常逼眞地得到了體現。

史匹柏在對影片畫面的處理上，同樣也沒有忘記紀實性的手法，沒有使用任何帶有技巧

性痕跡的推拉搖移運動鏡頭，而是採用冷靜的旁觀者的角度進行拍攝，極少使用人物的主觀

鏡頭。他的創造性鏡頭處理在於鏡頭內部畫面空間的使用。經他的處理，辛德勒在影片中基

本始終處於鏡頭畫面的上方或前方，創作者的傾向性在此藏而不露地流露了出來，突出了主

角的人格力量。如有戈特這一法西斯分子反面人物和辛德勒同處一個畫面時，導演則讓正面

人物處在靜態的位置，讓反面人物處在來回走動的狀態。靜，象徵著穩重、穩固、穩如泰山；動，則意味著焦躁、浮淺、惶恐不安。這種藝術加工不僅沒有任何破壞紀實性美學的痕跡，反而使觀眾更體會到影片中人物的真實性。

《辛德勒的名單》一九九四年獲得美國奧斯卡七項獎，可以說很大程度上是緣於影片紀實化風格所創造的強烈的真實性藝術效果。一位猶太教授說過這樣的話：「第二次世界大戰距今已近半個世紀，而通常五十年的時間正是人們合上史書的時候。」《辛德勒的名單》正是在人們即將合上史書的時候，讓人們又重新經歷了一次五十年前的那場惡夢，再次體會大屠殺的殘酷性，提醒人們警惕歷史悲劇的重新上演。

評論家說史匹柏「在合適的時間拍攝了一部好影片」，好也就好在影片逼真地再現了那段殘酷歷史的真實面貌。

心理，電影之美的靈魂

如果我們再重溫一下上面提到的《辛德勒的名單》影片，可以看出它的紀實化美學效果明顯地顯得非常濃重厚實，與早期的義大利新寫實主義影片的紀實化風格截然不同。區別就在於，早期的紀實化過分地強調單純的紀實，而忽視其他美學因素的適當介入和綜合利用。

譬如說心理化的美學因素，它的介入實際上並不會影響整部影片的紀實風格，相反的，由於

它的介入，另一個「現實世界」——微觀的心理世界也能在銀幕上得到真實地再現。心理世界的真實再現，補充了單純只在外部強調紀實化的某些不足，從而使影片的整體性紀實化藝術效果得到充實和加強。

例如《辛德勒的名單》中的法西斯代表人物阿蒙‧戈特，影片沒有將其描寫成一個簡單化、模式化的納粹分子形象，而是在表現他的殘暴性同時，對他的心理進行了深入的描寫。前面我們曾談到戈特想學辛德勒處世冷靜、穩健的作風，可是他的權欲本性又使他無法控制住自己，忍不住還是殺了不該殺的人。這是他心理世界一個側面的真實寫照。影片對這一反面人物心理的更深層次，同樣也給予了真實而又逼真的揭示和描寫。

戈特殺人如麻，但他作為一個人也渴望愛情，尤其是在他發現海倫‧凱絲這個猶太姑娘後，他陷入了不能自控的愛欲之中，利用權力他可以將姑娘留在身邊做他的女傭，但他卻無法真正地去愛她。有一次，海倫替他修指甲，他忍不住想貼近她，但一想到自己的軍官身分和姑娘的猶太人身分，他理智地暫時控制住了自己的欲念。可是在他跟隨海倫走到地下室時，他還是忍受不住欲念的煎熬，從姑娘身後緊緊摟抱住她，忘情地撫摸她，嘴裡還發出一種渴求愛的喃喃自語。海倫沒有任何反應，呆若木雞似地任其撫摸，一言不發。她的這一「無反應」的反應，似乎提醒了戈特的理智意識，感覺到了自己的失態行為，於是他就立即用狠狠抽打海倫來發洩自己被扭曲的欲望。

戈特的這種矛盾而又複雜的心理表現，在影片中還有不少處有所流露，甚至於他在對愛情無望之下，會對辛德勒說出這樣的話：「問題不在於我們，在於戰爭，他們把猶太人比作洪水猛獸，比作寄生蟲。」當他看見辛德勒因在生日晚會上接受了兩個猶太姑娘的親吻祝賀而遭到蓋世太保的責問時，他竟主動地為其開脫罪責，這更是戈特矛盾心理又一次情不自禁的自然流露。

從上面的例子我們可以很清楚地看到，電影的心理化描寫非但不會損傷原有的基本藝術審美格調，而且還能使其得到強化和加深。

以往的心理化電影比較單純，僅在心理化藝術處理上大做文章。譬如「新浪潮」電影，常常運用人物的主觀鏡頭來直觀地表現人物潛在的心理世界。《廣島之戀》中女主角在和日本情人會面時，在她的內心深處會情不自禁喚醒她和以前情人的心理記憶，於是銀幕上就直接出現那個德國士兵和她擁抱的鏡頭。這種「心理銀幕化」的處理，在最初還能形成一種特殊的審美感，然而發展至今日，電影藝術再如此簡單地進行「心理銀幕化」直觀表現人物複雜多變的心理世界，似乎顯得太落後太陳舊了些。

現代電影的心理化審美追求，似乎更注重心理化和其他審美因素的充分綜合性利用。譬如像上述的紀實化和心理化的綜合利用，心理化和哲理化等其他美學特徵的綜合運用和開發等等。當然，在影片中表現得更多的，則是利用細節描寫來揭示人物複雜微妙的心理。這雖

然是傳統的心理化方法和手段，但只要運用得恰到好處，其藝術效果仍然是非常顯著的。

我們仍以《廣島之戀》作者瑪格麗特·杜拉的另一部作品為例。

一九八四年，已是七十高齡的杜拉發表了她的自傳體小說《悠悠此情》，作者在這篇小說中懷著眷戀的深情回憶了少女時代的一段往事，大膽而坦誠地向讀者敘述了她的初戀——尤其是初戀中最隱密的愛情衝動心理感受。幾年之後，一九九一年法國電影導演尚—雅克·阿諾根據作者本人改編的劇本拍攝成影片《情人》。影片中雖然有些表現性愛的場面，但卻被公認為「拍得很美，沒有任何庸俗之感」。在這部非常心理化的影片中，除了運用小說作者「話外音」直接抒發心理感受外，細節的真實而又細膩的描寫，是其重要的藝術特徵。

十五歲的法國少女（即作者）一出場就給人以非同尋常的印象：

頭戴一頂男式禮帽，兩根小辮蓬鬆隨意地垂在帽沿下，顯出一種不經意的慵懶和倦怠。她毫無拘束地靠在船欄上，把一隻腳隨意地踏在欄杆的橫杆上。一雙綴有玻璃珠子的皮鞋和她的年齡顯然很不相稱，顯得過於老氣和老式，可是這正與她眉宇間露出的一絲過於成熟的淡淡悵惘相吻合。一雙天真而又充滿渴望的眼睛，和那張塗抹得格外鮮紅的嘴唇，這些細節悄悄告訴我們，這位法國姑娘正處在少女春心蕩漾的不安時期。

這時，她明明感覺到了那個從黑色小轎車上下來的衣著漂亮的中國青年對她的注意和打量，她

卻故意裝著不知道的樣子，若無其事地望著混濁的湄公河水。直到那個中國男子以遮菸為由接近她，與她閒聊時，才開始愛理不理地搭理人家。這些細節顯現了她這個處在亞洲人圈子裡的白人小姑娘自信而又見多識廣的一點小小狡猾心理。

她接受了中國青年的邀請，上了他的豪華汽車。一路上，青年人趁著車的上下顛簸，將手試探性地伸向她的手。她似乎也在等待這一刻，撐在車座上的手一動也不動地等在那兒。當他的手接觸到她小拇指的一瞬間，姑娘像感受到一陣觸電似的身子微微震顫了一下。對此，她沒有張揚，而是微微閉上眼，任那男子捏住她的小手任意有力地揉摸擠搓，享受著渴望已久的異性觸摸所帶來的快感。一直到車停，她方才從難以抑制的心理快感中回到現實中來，而這時那個男子的手已伸到了她的大腿深處……

影片一開場的這兩段戲，細節描寫一個接一個，將影片女主角的人物心理逼真而又非常真實地描繪了出來。

那雙和她年齡不相稱的皮鞋，不僅表現了她的出身寒微，更顯現出她渴望快些長成大人好與異性接觸的微妙心理。影片結束時，她乘坐法國郵輪回國。她仍然像影片開頭時打扮一樣，白色的男式禮帽，淺色的連衣裙，還有那雙過於肥大的不合腳的皮鞋。她雙手搭靠在船欄杆上，一隻腳又很自然習慣地踩在船舷的空隙間。可是這時的她似乎比我們剛見到她時成

熟了許多，臉上的狡猾和調皮沒有了，多了一分淡淡的憂鬱。當她發現她企盼的那輛熟悉的黑色轎車出現在碼頭時，她的心猶如刀割般地疼痛，她知道在那車窗玻璃後有著一雙眼睛在默默地注視著她，可是她卻要永遠離他而去……

這些不動聲色的細節，經過導演的精心處理，和運用畫外音和音樂的烘托，深深地留在觀眾的心裡。

至於少女和情人的性愛場面，導演更是沒有流於俗套地赤裸裸再現那些做愛細節，而是運用環境的描寫，反襯出兩人的心理狀態。例如百葉窗外的街暴喧鬧聲，門外那個替人縫補衣物的老婆婆鏡頭的穿插，以及男女主角的相互注視的深情目光，都極富美感地表現了此時此刻沉浸在愛河之中的兩個人的心理狀態。

電影藝術的心理化審美趨勢，因為綜合了紀實化、哲理化的美學因素，已極少運用「意識流」之類直接表現心理內容的心理化手段，更多的是採用「畫外音」和人物獨白，以及人物言行舉止等生活細節的真實描寫來達到心理化的審美要求。這就需要飾演人物的演員要更善於發揮表現人物心理的表演技巧，真實而又細膩地運用一些生活化的細節，在銀幕上再現人物的複雜心理。

《情人》影片中法國小女孩的飾演者珍‧瑪琪，出演這部影片之前只是一個普通的十七歲小姑娘，但她在導演的指導下很快就悟性極高地理解了人物的複雜心理，然後根據自己的生

活體會，運用細微的動作，含而不露的眼神，將一個春心蕩漾的少女心理表露無遺。在拍攝這對情人性愛的場面時，珍・瑪琪感到非常害怕，不知所措，嚇得淚如雨下，可是當她發現飾演情人的演員梁家輝和她一樣，緊張得發抖時，她反倒平靜了下來，按照事前的設計把一個個微小的細節逼真地表演了出來。在情人單身公寓裡，她得到了她所渴望的體驗。影片中，她有一個非常微小的細節——為兩棵盆栽澆水。她赤裸著身子，替將要乾枯的盆栽細心地澆上水。這一細節不僅象徵地表達了女主角純潔的心靈得到了愛的滋潤，也映襯出她在享受到愛情之後的愉悅心理。這一細節在影片將要接近尾聲時又重複出現了一次：姑娘按約在情人結婚後再到公寓見最後一面。她推開這間曾經給她帶來幸福和愉快回憶的小屋，可是這裡已是人去樓空，床上僅剩下孤零零光禿禿的墊子，連床單也沒有了。她又注意到那兩盆盆栽，剛剛恢復生機的枝葉又凋謝枯萎了。她不願它們就此枯死下去，她又像往常那樣小心翼翼地替它們澆灌上足夠的水。

這個細節的兩次重複，珍・瑪琪演得極有分寸感。第一次，她是懷著少女般的愉快心情去替它們澆水的，高興得赤裸著身子連衣裳也顧不得穿上。第二次，她是處在一種非常複雜的心理狀態之下完成這個帶有象徵性的細節動作的。她衣著整潔，臉色蒼白，小心地替它們澆上了足夠的水。她生怕它們在她走後因缺水而枯死，因此她小心地澆了又澆，直到水溢了出來為止。

哲理，電影之美的內涵

從這一點來說，現代電影的心理化審美趨勢，對演員的表演提出了更高的要求。不管你是性格化演員，還是本色演員，衡量其表演的好與差，關鍵還是在於能否真實而細膩地表現出人物此時此刻微妙的複雜心理變化。如果演員老是僵硬地以一種模式表現人物心理，即使導演再好，攝影再妙，影片的美學追求勢必要受到影響的。

電影藝術的哲理化審美傾向在六〇年代形成高潮，尤其是法國新浪潮電影的推波助瀾，電影作品的思想內涵是否具有某些理性的思索，已成爲衡量一部作品優劣的明顯標誌。

法國新浪潮電影的哲理化追求，主要源於左岸派的作品，如我們前面介紹過的《廣島之戀》、《去年在馬倫巴》等影片。可是由於這些出自文學家之手的影片，比較偏重知識分子熟悉喜好的哲理內容，譬如佛洛依德的潛意識學說，沙特的存在主義哲學觀點，加之他們的影片缺乏傳統化的情節和人物故事，所以沒有能得到更多觀眾的關注和喜歡，出現不久就很快衰退了下去。

進入七〇年代，世界形勢的發展出現了許多值得人們去思考去探索的問題，譬如局部戰爭的問題、國內的失業問題、家庭和婚姻的矛盾問題、某些國家種族歧視的問題等等，時時出現在人們的生活之中，怎樣去對待，怎樣去處理，人們迫切希望能從最大眾化的傳播媒體

電影中得到一些啓發，或者得到某些具體的指導。順應這一社會發展的潮流，美國在八、九〇年代出現了不少涉及這些傳統哲理的電影作品，如《現代啓示錄》、《克拉瑪對克拉瑪》、《金池塘》等影片，對發生在百姓身邊的一些社會問題，運用比較通俗常見的故事形式，進行了哲理化的解釋。

電影作品怎樣體現哲理思想，其手段也是多種多樣的，可以以寫實的手法，也可以運用寫意的手法，甚至還可以將寫實和寫意兩者結合起來運用。當代電影在表現事件和人物上已經較多地運用紀實的方法，在紀實化的美學基礎上能否再運用寫意、象徵或寓意方法進行哲理化藝術處理呢？回答是肯定的。

象徵和寓意在電影創作中，可以非常直觀、簡練地表達出影片所要體現的哲理思想。譬如美國影片《末路狂花》、《捍衛戰警》，在其寫實的故事內容中卻寓意著比較深刻的哲理。前者，描寫兩個普通婦女爲了擺脫家庭煩惱，開車出門旅遊，結果一路上麻煩不斷，先是險遭強姦，她們失手殺死了強暴者，由愉快的旅遊者轉眼成了逃避追捕的兇手。在一路的逃跑中又遭卡車司機的戲弄，憤怒之下燒毀了其大卡車。後來在旅館裡還是上了一個牛仔的當，不僅身子心甘情願被其玩弄，連錢也被他偷走。兩人最後在走投無路的情況下，爲了她們一直嚮往的自由和女性尊嚴，猛踩油門將車衝入了深深的大峽谷。

這部攝於一九九一年的影片，當時在美國國內引起很大迴響，幾乎所有二十五至四十歲

左右的女性都走進影院欣賞過這部《末路狂花》，但對影片蘊藏在緊張而又生動故事後面的思想內涵卻說法不一。

有的說這是一部站在女性立場創作的典型的女權主義影片，是女權主義的宣言書，它成功地描寫了普通婦女在男性的壓迫下，被迫走向極端的悲劇命運。

也有的恰恰相反，說這是一部典型的反女權主義影片，站在男性立場對女性的暴力行為進行了嘲諷。

還有人認爲這是一部表現女同性戀的影片，因爲影片最後兩個女性在決心將車開向深淵的時刻，在車上互相親吻了一下。

還有人對以上三種說法皆表示同意，認爲影片的哲理性就表現在其思想主題的多義性上。

實際上，影片的故事構思本身就寓意著某種深刻的哲理：整個世界都是男性統治的社會，在家如此，出了家門更是如此。越往社會的深處走，女性的命運更會遭到男性的侵犯，最後只能以死抗爭。爲了強調這一哲理性寓意，影片在安排兩個女主角逃往何處的問題上，故意弄得含糊不清，暗示著她們一旦觸怒男性所統治的社會，其命運只有是死路一條。

《捍衛戰警》的哲理性思想體現在影片故事的整體構思上。一個經濟高速發展的社會並非是絕對安全的，其發展速度一旦有所緩慢，某種危險和不安全感就會隨即出現。在這種狀況

下，人們期望有人能出來保護他們，將他們從危機中拯救出來。影片的故事基本上就是環繞這個哲學命題層層展開情節的。

一輛大巴士上乘坐著來自社會各階層的不同乘客，歹徒將一顆炸彈藏在車底，並告訴司機車速一定要保持在時速五十公里以上，否則炸彈就會爆炸。影片的可看性就在於此，在一輛始終高速運行的車輛上，怎樣排除危險，使車上的人得以安全撤離。這就是影片故事的通俗化和哲理化巧妙結合的結果。觀眾起先可以完全不去理會影片的哲理性提示，緊張的故事本身先吸引了觀眾的觀賞欲，但在其觀賞之後會不知不覺受到這一普通哲理的啓示。

所以說電影藝術的哲理化，並不等於將深奧的哲理思想枯燥無味地硬塞進影片之中，而是把一般觀眾都能接受而且理解的哲理命題滲透、蘊藏在影片的故事情節之中，讓觀眾在不知不覺中得到某些啓迪。當然，關鍵是這一哲理命題是否切中了要害，是否是社會大眾所關注的問題。

例如《麥迪遜之橋》，故事敘述了一個中年女性的一次婚外戀情。女主角渴望的是婚姻和愛情的完美和諧，但生活本身並不如此，她喜歡詩、音樂，可老實的丈夫整天只知和牛打交道，想聽聽自己故鄉義大利的歌劇，女兒一進廚房立即把收音機調到流行樂的頻率上，因此在心靈上她顯得很孤獨。一次，一個來自他鄉的攝影師闖入了她的生活，給了她一個和理想男子結合的機遇。是否將這偶然得之的愛情立即轉化爲渴望已久的婚姻？這對於影片中的女

主角來說無疑是次重要的選擇。而影片提供的選擇，也即女主角自己的選擇——離開那個浪跡天涯的攝影師，回到自己的丈夫身邊。雖然，這對雙方最初會感到一些痛苦，但它卻合乎大眾社會的傳統婚姻道德意識。和攝影師的愛情雖然不能天長地久，但只要擁有過也就夠了。這一如何對待愛情和婚姻的傳統哲理，透過女主角留給子女的遺書，傳遞給了觀眾。子女隨著信中母親對自己這四天婚外戀的娓娓敘述，也逐漸理解了母親的心，並對自己的婚姻態度進行了同樣的理性反思。這樣處理，當然要比某些影片畫蛇添足再設計一個多餘的局外人出來進行說教式的提醒要好得多了。

一九九三年美國派拉蒙影片公司推出一部風格獨特的影片《阿甘正傳》，它融合了某些神話、史詩性的藝術特徵，但講述的卻是一個當代美國普通公民的生活故事。他的名字叫阿甘，天生弱智、殘疾，可是性格又是絕對的善良、誠實，有著一股堅韌不拔的精神。他有個喜歡跑步的習慣，而且把跑步用到了對待人生的態度上。他有句「名言」：「人要想擺脫過去，就要不停地往前跑！」

他的這句「名言」來自童年時的體會。幼時阿甘雙腿殘疾，母親給他安上金屬支架，希望他能夠站起來行走，並告訴他：「人生就像一盒巧克力，誰也不知道會碰上什麼味的！」他牢記母親的這句充滿哲理的話，不管是什麼味他都要去嘗試一下，只要肯跑，什麼都能解決，什麼都會過去。

跑，使他雙腿奇蹟般地變得靈活起來，從此不再受嘲笑他的同學欺侮；

跑，使他有機會「跑」進了大學，成了一名奔跑速度極快的橄欖球隊隊員；

跑，使他在越南戰場上逃脫了死亡的追逐，僥倖地活了下來；

跑，終於使他得到童年時代女友的愛情，而且有了自己的孩子……

可是，影片的哲理還不僅限於此，它又非常巧妙地將政府當局如何利用阿甘的善良和肯跑的這一「弱智」性格，讓他心甘情願地為政府賣命的這一更深層次的哲理命題得到充分的闡述。

阿甘所在的橄欖球球隊在全國出了名，甘迺迪總統接見了他，從而使他走上了越南戰場；

後來阿甘又一次受到尼克森總統的接見，這次是因為他會打乒乓球，而且一打打到了中國，成了一名乒乓外交的使節。

可是當他偶然一次好心地「揭露」了尼克森的「水門事件」後，他卻被趕出了軍方乒乓球隊，回了老家。

阿甘的「弱智」大腦陷入了沉思：這是為什麼？

為了排解心中的鬱悶，他以他最擅長的「跑」來消愁解憂。跑了一年又一年，頭髮鬍子都跑長了。誰料他這一跑又跑出了名，身後跟上了一大群追隨者。

在這次漫長的跑步中，影片編導設計讓越來越多的人跟隨阿甘慢跑，這似乎帶有某種象徵性，說明美國「阿甘」式的人物還真不少；另一方面影片也在告訴觀眾，這些阿甘式的人頭腦雖然有些「戀」，但他們也是有個會思考的大腦的。不是嗎，阿甘在影片結束前，坐在那張童年時和女友一起坐過的長椅上陷入了對自己一生的反思：人的生命到底如母親所說，是按照一定的軌道行進，還是像和自己一起在越南打過仗的丹尼中尉說的那樣，像羽毛一樣飄忽不定呢？

《阿甘正傳》和以往描寫弱智者的影片不同，它不只是描寫弱智者在某一方面的聰明和純樸，如影片《雨人》表現了一個具有數學天才的弱智者和其兄弟的情誼，《阿甘正傳》則是以弱智者的純樸精神和現有的複雜社會進行了強烈的對照，從而反襯出現代人的狡詐和隱藏在精明後面的愚蠢實質。尼克森精心設計的「水門竊聽」之計，不就是被阿甘傻乎乎地偶爾識破的嗎？這正應了連阿甘這樣的弱智者都知道的一句哲理名言：只有做傻事的人才最傻。

據美國《時代》周刊雜誌記者報導，美國公眾在看了這部影片後，「男女老少懷著真誠的感傷走出影院，孩子們似乎在想問題，成年人在沉思，成雙成對的人則互相緊緊握住對方的手。」很清楚，美國公眾從阿甘身上看到了自己──自己的善良、自己的純樸以及自己的「傻」，同時也看到了美國歷屆政府如何利用人民的善良美德，把人民推向戰爭，達到他們自己的政治目的。影片好像在呼籲，人類應該像阿甘那樣，擺脫現代文明給人類帶來的狡詐與

愚昧，返璞歸眞，回到最純眞的年代。

可是這一理想能實現嗎？恐怕連影片的編導也沒有把握，那片飄落的羽毛最後不是仍然在飄忽不定嗎？！至此，影片的哲理，不是非常非常耐人尋味嗎？！

綜合，電影之美的根本

現代電影藝術爲了跟上時代的發展和人們的審美需求與變化，被迫不斷地向其他藝術樣式學習，汲取更多更新的美學因素，豐富自己的藝術表現力。

如果說，電影藝術在六〇年代以前主要是以向其他藝術學習，綜合地利用戲劇、文學、繪畫、音樂等不同藝術形式的美學特徵，使電影藝術走上紀實化、哲理化、心理化的美學之路的話，那麼在六〇年代之後，電影藝術新的美學之路，則主要是將以上這些已形成的審美定勢，再進行新的一輪全面的綜合化利用。或許我們可以將這一電影美學發展趨勢稱爲電影的綜合化美學趨勢。

電影藝術的表現能力與其潛在的功能和手段，決定電影藝術進入新的更高的美學追求層次是完全可能的。前蘇聯電影藝術家艾森斯坦曾經說過：「因爲我們生活在綜合的年代，因而我們能夠創造綜合。」

人類思維發展的本身，就經歷過由原始綜合到學科分析，再由學科分析進入全面綜合的

三大階段。電影藝術由最初的綜合——將電影的逼真性和戲劇性的假定性綜合利用，再進一步發展到電影和哲學、心理學的綜合，形成電影的紀實化、哲理化、心理化等風格不同的審美趨勢。隨之而來的必定是，探求如何將以上三種不同的美學風格巧妙地加以綜合化，形成更新的美學發展趨勢。

縱觀世界各個電影生產大國進入九○年代以來出品的影片，實際上已經在美學追求上進行了新一輪綜合化的探索和實踐。

《辛德勒的名單》、《阿甘正傳》、《末路狂花》、《沉默的羔羊》，以及一大批借用高科技手段拍攝的災難片、科幻片，如《鐵達尼號》、《侏羅紀公園》等影片，均在不同程度上綜合地運用了電影藝術已取得的美學成果，使電影作品的美學層次又上升了一步。

《辛德勒的名單》，其明顯的美學特徵是紀實性，但它在刻畫人物心理方面也同樣達到很高的審美層次，無論是正面人物，還是反面人物，編導選擇了許多有個性特徵的細節、語言，進行細緻入微的描述。同時，這部影片給予每個人的思想啓迪也是很深的。它不只是單純揭露和控訴了法西斯納粹在第二次世界大戰期間所犯的大屠殺滔天罪行，同時還深刻地分析了形成這一世界性大悲劇的歷史淵源。影片中的法西斯軍官阿蒙·戈特就曾說過這樣的話：「六百年前，猶太人就是一場歐洲大瘟疫的罪魁禍首，是當時的波蘭國王批准猶太人在這座克拉科夫城市定居下來的，來時他們一無所有，赤手空拳，可是他們落下根後，在商

業、科學、教育、藝術等方面得到了很好的發展，如今已是腰纏萬貫，遍地開花……」他的

這一說法正是希特勒上台執政以來大肆宣揚煽動清除猶太人，進行所謂種族淨化的大日耳曼

民族情緒的自我暴露。這種民族淨化思想，被希特勒用來挑起民族間的矛盾和仇恨，並已滲

透到德國普通百姓的靈魂中。例如，影片中的猶太人被趕被抓時，街上的德國孩子們會仇視

地朝他們扔石塊，幸災樂禍地對他們做殺頭的動作。可見希特勒法西斯的教育，已經將對猶

太人的仇恨埋入了德國兒童的心間，扭曲了他們正在成長的幼小心靈。戰爭更使這些被扭曲

了的心靈喪失了起碼的人性，從而導致了一場在滅絕猶太民族的慘絕人寰的民族大屠殺歷

史悲劇。影片的哲理性思考和分析，使《辛德勒的名單》超越了以往一般的反法西斯影片的

主題意義，在藝術上達到了一個新的美學境界。

一九九八年一舉奪得十一項奧斯卡金像獎的影片《鐵達尼號》，以其宏偉的氣勢和生動的

故事贏得觀眾的青睞。如果要分析一下該部影片為什麼會名利雙收，可以說它的綜合化審美

追求是其最大的成功之處。

鐵達尼號沉船事件發生於本世紀初一九一二年四月十四日。將這件已過去將近一個世紀

的災難性事件搬上銀幕，眞實生動地再現事件發生的整個過程，這對觀眾來說是最起碼的審

美需求。唯有眞實地逼近事實，才能解開隱藏在事件發生後面的一切謎團。

影片一開頭，藉由打撈「海洋之心」鑽石故事情節的展開，編導用了相當長的篇幅對沉

入海底的鐵達尼號進行了掃描式的審視，它猶如一部科學考察紀錄影片一般，對這艘巨輪的內外結構，以及沉沒時船體怎樣斷裂，斷裂在何處等問題進行了必要的考察和分析。

這是一種紀實性的藝術表現，然而它又不同於一般的紀實性影片，它巧妙地把真正的科學紀錄影片的某些美學因素引入到藝術片的拍攝中，將文化藝術和科學原理「文理合一」地綜合在一起，使影片的一開始就理性而又逼真地把觀眾帶入對往事的探尋和回憶中。這種將科學因素糅合進藝術影片創作的綜合化處理，在以往表現同一題材的電影創作中是從來沒有的。關於這一歷史慘劇，從沉船事件發生兩個月之後開始，就會先後有過《冰雪之夜》、《大西洋》、《霧夜劫難》、《鐵達尼號沉沒記》、《失蹤的航行》、《冰海沉船》等六部故事影片在銀幕上演過這幕海難慘劇，表現得雖然都比較真實，卻沒有一部能有像《鐵達尼號》所獨有的科學真實之美感。

現代電影的發展表明，科學因素和藝術創作的綜合並非是不可能的。科學技術並非如人們一般想像的那樣枯燥乏味，缺乏美感情趣。尤其是新的科學領域，它們本身就對人們具有某種神秘美感的巨大誘惑力，譬如說空間技術、生物工程學，只要影片有所涉及，觀眾都會趨之若鶩，懷著極大的興趣去觀賞。《鐵達尼號》正是抓住了現代觀眾對科學真實美感的渴求，不惜成本，投入二億五千萬元巨資，拍攝了這部影片。影片開頭部分對沉船殘骸的科學考察內容，是導演親自帶領攝影師十二次潛入三千米深海海底所攝得。事實證明，許多觀眾

也正是對這段真實的「紀錄片」式的內容感興趣才走進影院的。所以，紀實的審美意義也不能僅停留在一般社會生活現象的淺層次上，也需要將審美的觸角伸向更新的現實領域，譬如像海洋科學的神秘領域。

《鐵達尼號》在對理性審美的追求上，也比以往同一類題材的電影之作略勝一籌。這艘被喻為「永不沉沒」的豪華巨輪，耗資七百三十萬美元，費時二十六個月方才建成，在當時就被稱為「世界工業史上的奇蹟」。可是就是這麼一艘長二百五十九米，排水量六萬六千噸，共有十五個防水密封艙的豪華巨輪載著一千三百一十六名乘客和八百九十一名船員進行首航時，竟在橫渡大西洋的途中撞上漂浮的冰山，二小時四十分鐘後完全沉沒於海底。

這場後來被認為是「二十世紀人類十大災難之一」的沉船事件，對人們所引發的理性思考是相當多義複雜的。影片的編導注意到了這一主題複雜多義性的開掘，尤其是對於人們往往不尊重科學，盲目地沉溺於自信的弊病進行了深刻的揭示和批評：

由於盲目自信不會沉沒，船上必備的救生小艇竟減少一半；

由於盲目自信不會沉沒，擔任瞭望的船員竟然不帶望遠鏡；

由於盲目自信不會沉沒，明明看到鐵達尼號發出的求救信號，還以為是「鬧著玩」……

影片編導似乎有把鐵達尼號比作人類生存空間象徵的意思，提醒每一個善良的地球居民，「危險」隨時都存在，過分的盲目自信只會導致自身的滅亡。

雖然一般觀眾觀看過影片後，不會立即聯想到我們賴以生存的地球，但仔細想想一想，由於人類的過分盲目自信，已經對大自然造成了許多無法彌補的破壞，臭氧層已經出現空洞，生態已經出現不平衡等等。人類會不會由於過分地盲目自信，對地球進行肆意的開發，最後遭到大自然的報復，沉沒於茫茫宇宙間呢？

《鐵達尼號》的這一哲理性啟示，也許過於枯燥、理性，為了使更多的觀眾在不知不覺中接受它的「教育」，編導依照一般觀眾的審美情趣構思了一個「富家女愛上窮小子」的浪漫愛情故事插於整部影片中，真正地做到了「寓教於樂」，即使沒有得到「過於盲目自信將會導致失敗」的哲理啟示，享受一次「愛情故事」的薰陶也是值得的。雖然「永不沉沒」的鐵達尼號沉沒了，但鐵達尼號上的愛情是「永不沉沒」的。當觀眾看到男主角傑克將生的希望讓給女主角羅絲，自己卻沉入冰冷的海水，冷靜地接受死亡，能不為之動容嗎？

動容之後，即使最不善思考的人也會把這個愛情悲劇和整個沉船事件聯繫在一起進行反省——這麼大的船為什麼會沉沒？

答案肯定不會只是一種。有人可能認為是大副指揮失誤，也有人會覺得是瞭望員沒有及時發現冰山直接釀成了這場慘劇……不一而足。我們無須在此一一排列原因，編導的創作目的的實際已經達到——促使觀眾進行多義性的思考。這也是影片所要表現的哲理所在——往往任何事物都有著它的多義性，一概而論反倒是違背客觀真理的。

影片中的愛情故事，雖然僅僅是整部影片內容的一部分，但它在刻劃人物心理上仍然費了一番心思，透過一些細節、場面、情節的構思和表現，對人物的心理情感進行了眞實而又細膩的描繪。譬如羅絲在三等艙和傑克等窮人一起狂歡跳舞的場面，和羅絲回到自己客艙裡又要穿上緊身衣，母親一面收緊上衣的索帶，一面警告她不許再與窮小子來往的等等細節，都細緻而又入微地表現了羅絲活潑任性的富家小姐個性，和其不甘拿愛情當交易的叛逆心理。尤其是那段傑克和羅絲站在船頭，迎著海風，沉浸在愛的歡樂中的場面，極其浪漫，富有詩的意境，非常動人地襯托出這對年輕情人此時此刻的歡愉心理。在一部場面如此宏偉壯觀的影片中，編導能適時適地地騰出篇幅對人物進行如此細膩生動的心理描寫，這是非常難能可貴的。影片最後的那段情節場面，把人們的感情引發到激情的高潮，使人們即使走出了影院也心潮難平：

飽經滄桑的羅絲老人，卸下了回憶所帶來的痛苦，夜晚，她獨自徘徊到船尾，情不自禁又像年輕時一樣，顫悠悠地登上船欄杆。心，彷彿又回到了八十四年前，沉浸在愛情的海洋裡。她拿出那顆保存多年的鑽石「海洋之心」，平靜地撒手把它扔進了大海。

這天夜裡，老人的心願已償，她知道，她心愛的傑克在海底一定收到了她的「海洋之心」，她顯得格外輕鬆，躺在床上輕輕合上眼睛，回到夢中，回到鐵達尼號上，在眾人的掌聲中她又與心愛的傑克緊緊擁抱在一起！

浪漫的故事有個浪漫的結尾，著實讓人魂縈夢繫，久久不能忘懷。

這就是一部具有綜合性藝術之美的影片所帶給人們的藝術之美的感受。

訊息，現代電影的含金量

電影藝術的紀實化、心理化、哲理化，以及將這些現代審美意識綜合地運用到影片創作全過程的綜合化美學思潮，已構成了當今世界現代電影藝術完整的美學體系。從上述例舉的影片，我們已經感受到了這一現代電影美學體系對當代電影創作所產生的重大影響。

如果一部影片缺乏紀實化的審美追求，它勢必會失去真實，而真實恰恰是一切藝術生命的根本；

如果一部影片缺乏心理化的審美追求，它同樣會失去真實──心理微觀世界的真實，而心理微觀世界的描述是任何一部現代電影藝術作品必須具有的美學境界；

如果一部影片缺乏哲理化的審美追求，它將失去深刻的思想內涵，沒有思想內涵可供品味的影片是淡而無味的；

如果一部影片缺乏綜合化的審美追求，它的美則是不完整的，而追求完美，追求盡善盡美，是當代人審美意識的重要趨勢。

電影藝術的綜合化審美意識實際上已有新的發展趨勢，它不僅要求電影藝術能夠將藝術領域以外的其他各種美學因素，綜合化地予以吸納和運用。目前，在一個開放的社會中，各種物質和能量的不斷交換已引發了各種訊息的互換和利用。誰都知道，現代化的社會離不開訊息的不斷吸納和更新，生活在這樣一個充滿訊息的社會裡，人的思想意識活動也已不知不覺離不開訊息的介入和利用。如果哪一個人在思考某一個問題時，不善於或不肯將最新的訊息作為他思考的重要參數，可以肯定，他所得出的結論肯定是脫離實際，毫無意義的。

訊息，已成為現代人進行思維活動不可或缺的理性因素。

訊息，理所當然同時也成為現代人進行審美活動不可或缺的感性因素。

電影藝術進入現代社會，它在敘述一個動人故事的同時，如果僅僅滿足於故事的離奇曲折，或者場面的恢宏豪華，而缺乏豐富的訊息含量，這部作品肯定會遭到觀眾的厭棄。在訊息概念業已成為現代人理性和感性活動一個重要參與因素時，它實際上也同時作為一個重要的美學因素介入了人們的電影審美活動意識。

為什麼一些電影作品，拍攝得很精緻，但人們卻仍不買它的帳，很重要的一個原因是它缺乏應有的「新鮮感」。

什麼是新鮮感？新的知識、新的思想、新的藝術，這些新的一切訊息就是構成「新鮮感」

的重要內容。

一部影片如果不傳遞新的科學知識，不提供新的思維觀念，不利用新的藝術手段，可以想像，它立即會被以往的一切內容蒙上一層厚厚的「陳舊」外衣。誰還會對陳舊感興趣呢？藝術的生命就在於不斷創新，而這創新的內容就靠新的訊息來支持。

訊息雖然是個抽象的概念，在自然科學中它有較強的理性因素，但訊息一旦進入藝術領域，它就會自然地打上感情的烙印，也即我們常說的情感色彩。電影藝術作為一種新穎的現代藝術樣式，它所含的訊息含量應該比其他的藝術樣式更多更豐富。

經過電影美學家的觀察和分析，電影藝術所含有的訊息主要有這麼幾種：

思想訊息

任何一部電影作品都應在思想意識上給觀眾帶來某些新的啓迪，或者提出新的思辨概念，或者對某一社會現象作出新的解釋。當然，這些新的啓迪、新的概念、新的解釋都應和時下的社會現實有著直接或間接的聯繫，唯有這樣的思想訊息才能作為電影藝術的審美因素存在於影片之中。

譬如，同樣是「婚外戀」這一社會現象問題，不同的影片傳遞的是不同的思想訊息。

《致命的吸引力》（1987），敘述的是一對中年男女禁不起相互的「誘惑」，墜入情網。男

的認爲這只不過是他生活中的一支小插曲，不必當眞。誰料，女的卻不這麼認爲，將此戀情當了眞，以她的「野性」手段玩起了非把男的弄到手不可的「遊戲」。玩到後來，男的一家差點家破人亡，無奈之下，「多情女」最後被男的掐死在浴缸裡。影片所傳遞的思想訊息很明確——這兩個中年男女不顧社會道德，玩起婚外情遊戲，造成如此結局完全是各由自取。結合當時的社會現實，愛滋病的發現，給人們帶來莫大的恐懼，影片以那個野味十足的「多情女」爲愛滋病的象徵，警告人們：凡禁不起「誘惑」的人，都有可能最後被毀滅。

《麥迪遜之橋》的故事則告訴人們，浪漫的愛情和實際的婚姻往往是不完全吻合的，但爲了家庭婚姻的相對穩定，中年男女應多一份情感的理智，冷靜地處理偶發的婚外戀情，給未來的子女作出生活的榜樣。影片以一種對「婚外情」非常理解同情的筆觸，敍述了男女主角難忘的四天戀情，但到了最後的節骨眼上時，影片又以一陣瓢潑大雨爲象徵，澆醒沉醉在婚外愛情中的男女——到此爲止，不得再越雷池一步，否則後果難以預料！

社會訊息

不同時期會出現不同的社會動態、社會現象、社會問題、社會思潮，電影藝術應該及時將這些社會訊息反映出來，幫助觀眾學會如何掌握透過現象看本質的方法，從而對某些社會問題作出較爲正確的解答，對流行的思潮不隨波逐流，對動態的發展趨勢有個清醒的估計和

認識。

譬如，八〇年代美國社會，經過六〇年代越南戰爭的磨難和七〇年代性解放運動的衝擊，人們對社會失去了信任，對家庭親情的回歸產生了強烈的渴望，因此這一時期的不少影片都或多或少反映和傳遞了環繞這些社會問題所出現的社會現象、社會思潮等各種社會訊息。我們可以從《越戰獵鹿人》、《現代啟示錄》等影片中得到這些社會訊息，甚至在以後拍攝的《野戰排》、《七月四日誕生》、《阿甘正傳》等影片中得到更多更新的這類社會訊息。即使在類似《第一滴血》之類的娛樂性影片中，也不難得到這些有關越戰後遺症的社會訊息。性解放給美國的不少家庭也帶來難以癒合的後遺症，單親家庭現象比比皆是。《克拉瑪對克拉瑪》、《普通人》、《金池塘》等影片從不同角度發出呼喚渴望家庭成員之間親情的社會訊息。《普通人》從孩子的心理健康角度提醒人們，不能忽視家庭環境對孩子心理成長的影響；《金池塘》又從老年人的心理角度，告訴年輕人，代溝的消除要靠兩代人的共同努力，尤其是年輕一代人的理解和寬容。

藝術訊息

電影藝術作品作為一種特殊的精神產物，它的生產方法、創作手段、開掘角度、創意風格等各種藝術訊息也包含在完成的影片之中。譬如電腦技術介入電影創作，這是近年來的電

影藝術訊息。這一訊息告訴人們，美國的電影製作已不僅把電腦技術運用到科幻影片（如《侏羅紀公園》等）的創作中，對於某些政治片（如《阿甘正傳》）、災難片（如《龍捲風》、《鐵達尼號》等），電腦技術也可同樣發揮它的作用。阿甘和甘迺迪、尼克森兩任總統的握手鏡頭，就是運用電腦合成技術拍攝的。當然，電影傳遞的更多的應是有關電影題材內容的開掘、電影風格的創新立意等最新藝術訊息。這些藝術訊息是完全融化在影片的內容和形式中的。例如《辛德勒的名單》、《誰殺了甘迺迪》等紀實性極強的影片，它們都非常巧妙地運用了黑白影片效果，甚至故意拍攝出顆粒很粗的仿真黑白「紀錄片」，剪接在整部影片之中，給觀眾造成非常「真實」的印象，從而達到紀實化的審美效果。這一「仿真」藝術訊息，同時也啟發我們，電影藝術的發展潛力是極為豐富多彩的，關鍵是在於努力去不斷挖掘和創造。

歷史訊息

　　許多電影作品反映的是歷史上所發生的故事或事件，這就要求創作者要以歷史的眼光回顧、分析發生在這段歷史背景下的事件和事件中的各種人物，然後對照現在，幫助觀眾正確認識今日客觀存在的現實。例如《誰殺了甘迺迪》，導演奧立佛‧史東拍攝這部影片，為的就是要推翻已有的歷史定論。他認為刺殺甘迺迪案，絕不是如政府當年設立的「沃倫委員會」所得出的調查結論：「純粹是某些人的個人行動」。他透過長達三小時的影片提出了他的觀

點：這是一次有預謀的旨在鏟除甘迺迪的「宮廷政變」。他影片所傳遞的這一歷史訊息，由於影片的真實性非常強，具有很大的煽動性，因此使得不少觀眾信以為真，引起社會上一陣激烈的爭論。為了平息這一針對政府當局是否誠實的爭論，美國國會甚至決定重新審理此案。當然，史東的最終目的不僅在於想弄清甘迺迪被刺真相，他是想透過這一歷史疑案的重新調查，向觀眾傳遞一個最重要的歷史訊息——美國政府是向來不講真話的政府，歷史能證實這一結論。矛頭直指政府當局。

自然訊息

電影的直觀性給觀眾帶來許多新鮮的東西，包括影片所展示的自然環境、民族風情、城鄉景色等等，這些內容或許和影片的主題、情節無關，但它卻能給觀眾提供許多地理人文科學知識。這就是看似無關，但對於現代電影藝術卻很重要的一個美學因素。不少電影導演拍攝影片，一方面努力使內容儘量符合客觀真實，另一方面在場景的選用上也力求選用真實的實景進行拍攝，這不僅能增加影片現場環境的真實感，另一方面同時也豐富了影片的自然訊息含量。街道、人群、店舖、村鎮，這些作為背景出現在影片中的內容，雖然有時覺得不很重要，但對於一部現代藝術作品，它們卻是作品不可或缺的重要內容之一。正是透過這些內容，觀眾接受到大量的自然訊息，無形之中增加了對影片的審美興趣。《末路狂花》是部描

寫兩個美國女性外出旅遊慘遭不幸的故事影片，為了環境的眞實，影片基本上都是實景拍攝，也正是這些實景向觀眾傳遞了有關美國社會、地理、人文、自然風光的各種自然訊息。例如塵土飛揚公路兩旁的鄉鎮建築、汽車旅館的內外環境、氣勢洶洶的巨型卡車以及深不可測的大峽谷等等，無不使觀眾在感受到影片故事眞實緊張的同時又接受到許多有價值的自然訊息。

自然訊息看似在影片中處於可有可無的非主導地位，但如果一旦眞的沒有了它們，影片的內容就會像缺了一大截，露出了作品的單薄與蒼白之弊病。為了影片的樸實豐厚，編導在創作影片時必須將自己掌握的豐富的自然訊息知識融入到未來的影片中去。這不僅是作品本身的需要，也是觀眾欣賞作品時的審美心理需要，萬萬不可掉以輕心。

電影藝術的訊息化審美需求，實際上也給影片的創作者提出了更高要求，要求藝術家具有靈敏的感覺，及時捕捉到各種各樣的訊息。而這「靈敏的感覺」不是單靠一時偶然的聰明靈活得來的，而是需要藝術家具有廣博的知識，包括社會科學、自然科學等多種多樣的知識，到豐富的生活中去獲取的。只有掌握了豐富的訊息，才能豐富影片的訊息含量，才能從哲理的高度提高作品的審美價值。

電影美學百年回眸　　　　　　　　　　　電影學苑 8

著　　者／孟　濤
出 版 者／揚智文化事業股份有限公司
發 行 人／葉忠賢
責任編輯／賴筱彌
執行編輯／鄭美珠
登 記 證／局版北市業字第 1117 號
地　　址／台北市新生南路三段 88 號 5 樓之 6
電　　話／(02)2366-0309　2366-0313
傳　　真／(02)2366-0310
E - m a i l ／tn605541@ms6.tisnet.net.tw
網　　址／http://www.ycrc.com.tw
郵政劃撥／14534976
印　　刷／偉勵彩色印刷股份有限公司
法律顧問／北辰著作權事務所　蕭雄淋律師
初版一刷／2002 年 1 月
I S B N ／957-818-358-5
定　　價／新台幣 300 元

國家圖書館出版品預行編目資料

電影美學百年回眸 / 孟濤著. -- 初版. -- 台北
　市：揚智文化，2002 [民 91]
　　面；　公分. -- （電影學苑；8）

ISBN　957-818-358-5（平裝）

1. 電影　2. 歷史

987.09　　　　　　　　　　　　90019511